U0023712

領隊導遊
考證用書

領隊與導遊實務 二

許怡萍 | 編著

自　序

　　《領隊與導遊實務【二】》的法規部分，是許多考生最想打退堂鼓，也是最想放棄的部分。但是，如果讀者願意花點時間稍稍閱覽一下本書的目錄以及內文，不難發現這些觀光相關法規其實相當地實用，即便以遊客的身分參團，也可因為瞭解這些法律條文而使行程多一層保障。因此，建議讀者在閱讀本書之前，先拋卻對於法律條文的刻版印象，盡量將這些法規套用於自身的旅遊經驗當中，您會從中發現莫大的樂趣。

　　針對有意報考的讀者，下列幾項建議提供您作為使用本書的參考：

一、隨時注意新增或修正的觀光法規

　　近幾年針對兩岸及陸客的法規時有更動，除了本書所提供的內容，考生還須多留意媒體所播報之相關訊息。

二、法規內容的數字整理

　　法規內容經常出現一些數字，考生應以自己習慣的方式，將這些數字彙整為總表，再配合章末練習題來加深對這些數字的印象。

三、多利用官方網站瞭解政府施政重點

　　發展觀光是政府這幾年來的施政重點，而最新的觀光行政措施與計畫更是命題的重點。因此，隨時上相關網站瀏覽最新消息，特別是交通部觀光局的行政資訊網，您便可以掌握最新的考題來源。

四、多做考古題

　　做考古題有助於重點整理及複習。筆者的建議是，不僅要多做考

古題，重要的是要勤於做考古題；因為，透過考古題的練習能夠發現自己有哪些部分尚未準備充足。建議考生在閱讀完本書以及練習完章末習題後，再做前三年的考古題演練（別忘記要計時），相信成就感會大於挫折感！

　　考前做足了功課，考試時只需放鬆心情，大口呼吸，必能輕鬆過關。

　　預祝所有的考生皆能順利取得證照！

許怡萍

2013.05

目　錄

Chapter 1

觀光行政組織與政策

第一節 臺灣觀光行政組織

一、觀光行政體系

　　觀光事業管理之行政體系如**圖 1-1** 所示，在中央係於交通部下設路政司觀光科及觀光局；另五直轄市及縣（市）政府亦設置有觀光單位，專責地方觀光建設暨行銷推廣業務。

　　另為有效整合觀光事業之發展與推動，行政院於 2002 年 7 月 24 日提升跨部會之「行政院觀光發展推動小組」為「行政院觀光發展推動委員會」，目前由行政院指派政務委員擔任召集人，交通部觀光局局長為執行長，各部會副首長及業者、學者為委員，觀光局負責幕僚作業。

　　在觀光遊憩區管理體系方面，國內主要觀光遊憩資源除觀光行政

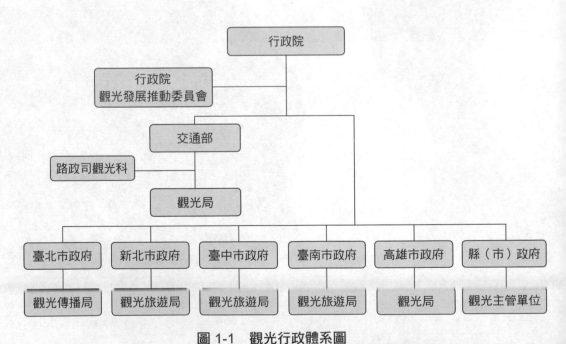

圖 1-1　觀光行政體系圖

資料來源：交通部觀光局。

體系所屬及督導之風景特定區、民營遊樂區外，尚有內政部營建署所轄國家公園、行政院農業委員會所轄休閒農業及森林遊樂區、行政院退除役官兵輔導委員會所屬國家農（林）場、教育部所管轄大學實驗林、經濟部所督導之水庫及國營事業附屬觀光遊憩地區，均為國民從事觀光旅遊活動之重要場所。

二、觀光局組織

目前觀光局下設有：企劃、業務、技術、國際、國民旅遊五組及秘書、人事、會計、政風四室；為加強來華及出國觀光旅客之服務，先後於桃園及高雄設立「臺灣桃園國際機場旅客服務中心」及「高雄國際機場旅客服務中心」，並於臺北設立「觀光局旅遊服務中心」及臺中、臺南、高雄服務處；另為直接開發及管理國家級風景特定區觀光資源，成立「東北角暨宜蘭海岸國家風景區管理處」、「東部海岸國家風景區管理處」、「澎湖國家風景區管理處」、「大鵬灣國家風景區管理處」、「花東縱谷國家風景區管理處」、「馬祖國家風景區管理處」、「日月潭國家風景區管理處」、「參山國家風景區管理處」、「阿里山國家風景區管理處」、「茂林國家風景區管理處」、「北海岸及觀音山國家風景區管理處」、「雲嘉南濱海國家風景區管理處」及「西拉雅國家風景區管理處」；為輔導旅館業及建立完整體系，設立「旅館業查報督導中心」；為辦理國際觀光推廣業務，陸續在舊金山、東京、法蘭克福、紐約、新加坡、吉隆坡、首爾、香港、大阪、洛杉磯、北京等地設置駐外辦事處（如**圖 1-2**）。

圖 1-2　觀光局組織圖

資料來源：交通部觀光局。

 ## 第二節　觀光政策

一、2008 至 2012 年觀光政策與施政重點

(一)2012年

類別	內容要旨
觀光政策	持續推動「觀光拔尖領航方案」及「重要觀光景點建設中程計畫」，並以「Taiwan ─ the Heart of Asia 亞洲精華 心動臺灣」及「Time for Taiwan 旅行臺灣就是現在」為宣傳主軸，逐步打造臺灣成為「亞洲觀光之心（星）」。
施政重點	1. 落實「觀光拔尖領航方案」（2009-2014 年），推動「拔尖」、「築底」及「提升」三大行動方案，提升臺灣觀光品質形象。 2. 執行「重要觀光景點建設中程計畫」（2012-2015 年），確立國家風景區發展方向及聚焦各地特色，集中資源，分級整建具代表性之重要觀光景點遊憩服務設施，打造觀光景點風華再現。 3. 以永續、品質、友善、生活、多元為核心理念，推動「2012-2013年度觀光宣傳主軸」，對內，增進臺灣區域經濟與觀光的均衡發展，優化國民生活與旅遊品質；對外，強化臺灣觀光品牌國際意象，深化國際旅客感動體驗，建構臺灣處處可觀光的旅遊環境。 4. 推動生態旅遊，發展綠島、小琉球為生態觀光示範島；另持續辦理自行車道設施整建，行銷花東珍珠亮點，推出樂活行程、大型國際自行車賽事，落實節能減碳之綠色觀光。 5. 推動臺灣 EASY GO，執行臺灣好行（景點接駁）旅遊服務計畫，輔導地方政府提供完善之觀光景點交通串接、跨區域及全區型套票整合及運用 GIS／GPS 機制提供旅遊資訊等貼心服務。

(二)2011年

類別	內容要旨
觀光政策	推動「觀光拔尖領航方案」及「旅行臺灣・感動一百」工作計畫，朝「發展國際觀光、提升國內旅遊品質、增加外匯收入」之目標邁進，讓世界看見臺灣觀光新魅力。
施政重點	1. 落實「觀光拔尖領航方案」（2009-2012 年），推動「拔尖」、「築底」及「提升」三大行動方案，提升臺灣觀光品質形象。 2. 執行「重要觀光景點建設中程計畫」（2008-2011 年），確立國家風景區發展方向及聚焦各地特色，集中資源，分級整建具代表性之重要觀光景點遊憩服務設施，打造觀光景點風華再現。

施政重點	3. 推動健康旅遊，發展綠島、小琉球為生態觀光示範島，開創觀光發展新亮點；另持續執行「東部自行車路網示範計畫」，辦理經典自行車道設施整建、推出樂活行程、大型國際自行車賽事，落實節能減碳之綠色觀光。 4. 推動「旅行臺灣‧感動一百」行動計畫，以「催生與推廣百大感動旅遊路線」、「體驗臺灣原味的感動」及「貼心加值服務」為主軸，形塑臺灣觀光感動元素，爭取國際旅客來臺觀光。 5. 推動臺灣 EASY GO，執行臺灣好行（景點接駁）旅遊服務計畫，輔導地方政府提供完善之觀光景點交通串接、套票整合與便捷之旅遊資訊等貼心服務。

(三)2010年

類別	內容要旨
觀光政策	推動「觀光拔尖領航方案」，朝「發展國際觀光、提升國內旅遊品質、增加外匯收入」之目標邁進，讓世界看見臺灣觀光新魅力。
施政重點	1. 落實「觀光拔尖領航方案」（2009-2012 年），推動「拔尖」、「築底」及「提升」三大行動方案，提升臺灣觀光品質形象。 2. 執行「重要觀光景點建設中程計畫」（2008-2011 年），確立國家風景區發展方向及聚焦各地特色，集中資源，分級整建具代表性之重要觀光景點遊憩服務設施，打造觀光景點風華再現。 3. 推動健康旅遊，發展綠島、小琉球為低碳觀光島，開創觀光發展新亮點；另持續執行「東部自行車路網示範計畫」，辦理經典自行車道設施整建、推出樂活行程、大型國際自行車賽事，落實節能減碳之綠色觀光。 4. 配合中華民國建國一百年，規劃「旅行臺灣‧感動一百」行動計畫，形塑臺灣觀光感動元素，爭取國際旅客來臺觀光。 5. 推動臺灣 EASY GO，執行觀光景點無縫隙旅遊服務計畫，輔導地方政府提供完善之觀光景點交通串接、套票整合與便捷之旅遊資訊等貼心服務。

(四)2009年

類別	內容要旨
觀光政策	推動「2009 旅行臺灣年」及「觀光拔尖計畫」，並落實「重要觀光景點建設中程計畫」以「再生與成長」為核心基調，朝「多元開放，布局全球」方向，打造臺灣為亞洲主要旅遊目的地。
施政重點	1. 推動「2009 旅行臺灣年」，落實執行國內、國外宣傳推廣工作，營造友善旅遊環境，開發多元化臺灣旅遊產品，提振臺灣觀光市場。

施政重點	2. 落實「觀光拔尖計畫」（2009-2015年），規劃推動魅力十大、產業躍升、國際光點及菁英養成等四大主軸計畫，協助地方政府與觀光產業升級與發展。
	3. 執行「重要觀光景點建設中程計畫」（2008-2011年），確立國家風景區發展方向及聚焦各地特色，集中資源，分級整建具代表性之重要觀光景點遊憩服務設施，打造觀光景點風華再現。
	4. 配合「自行車遊憩網路示範計畫」，推動風景區自行車網及健全周邊服務設施，推廣深度多元化自行車之旅，發展綠色低碳觀光。
	5. 掌握大陸人民來臺觀光之契機，除將以誠信優質永續經營大陸旅遊市場外，期藉兩岸大三通之交通便利性，拓展MICE（Meeting, Incentive, Conferences and Exhibitions）、郵輪等國際旅遊市場。
	6. 實施「星級旅館評鑑」及「民宿認證」，促進旅宿業服務品質提升。

(五)2008年

類別	內容要旨
觀光政策	執行行政院「2015年經濟發展願景第一階段三年衝刺計畫」，推動「旅行臺灣年」，達成來臺旅客年成長7%之目標。
施政重點	1. 啟動「2008-2009旅行臺灣年」，落實執行國內、國外宣傳推廣工作，營造友善旅遊環境，開發多元化臺灣旅遊產品，引進新客源，達成年度來臺旅客400萬人次之目標。
	2. 以「適當分級、集中投資、訂定投資優先順序」概念，研擬觀光整體發展建設中程計畫（2008-2011年）草案，強化具體投資成果。
	3. 獎勵業者設置特殊語文（日、韓文）服務、開發臺灣觀光巴士行銷通路、輔導旅遊服務中心永續經營及加強旅遊景點間之轉運接駁機制，強化旅遊網路之服務功能。
	4. 提升遊憩區住宿品質、推動民間參與投資興建旅館、鼓勵業者改善住宿環境，使臻於國際水準。
	5. 積極推動旅行業、觀光旅館業等從業人員服務品質訓練，充實從業人員專業知識、執業技能、服務熱忱，吸引外國旅客來臺觀光。
	6. 以創意行銷手法，深耕來臺觀光主要客源市場及開拓新興潛力市場；以獎勵補助措施及配套優惠利多，鼓勵業者積極送客並吸引國際人士來臺。

二、觀光拔尖領航方案（2009-2014 年）

I 計畫願景

政府推動的六大新興關鍵產業，未來將以「觀光」串連各個產業，行動方案應進一步規劃如何聚焦及加強國際語文人才訓練，以爭取國際旅客來臺灣體驗我們自然人文資源及產業轉型成功的各項成果。因此本方案是一項相當重要的規劃，希望各相關機關能在預算及人力上全力配合，以期達成預期目標。運用大三通及臺灣特殊自然、人文與社經資源優勢，發展臺灣成為東亞觀光交流轉運中心及國際觀光重要旅遊目的地。

II 計畫目標

2014 年目標：來臺旅客人數 950 萬人，創造 6,585 億觀光收入，帶動 43.7 萬觀光相關就業人口，吸引 2,500 億元民間投資，引進至少 14 個國際知名連鎖旅館品牌進駐臺灣，如圖 1-3 所示。

III 現階段工作重點

現階段的工作重點包含五大主軸，說明如下：

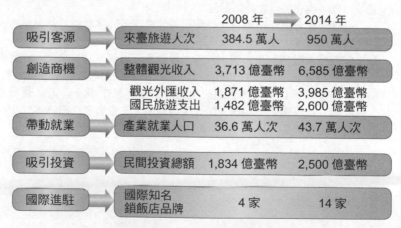

		2008 年 ➡	2014 年
吸引客源	來臺旅遊人次	384.5 萬人	950 萬人
創造商機	整體觀光收入	3,713 億臺幣	6,585 億臺幣
	觀光外匯收入	1,871 億臺幣	3,985 億臺幣
	國民旅遊支出	1,482 億臺幣	2,600 億臺幣
帶動就業	產業就業人口	36.6 萬人次	43.7 萬人次
吸引投資	民間投資總額	1,834 億臺幣	2,500 億臺幣
國際進駐	國際知名鎖飯店品牌	4 家	14 家

圖 1-3　觀光拔尖領航方案之計畫目標

資料來源：交通部觀光局。

主軸(一)——美麗臺灣

核心主軸	由「點」、「線」呈現風景區「面」新風貌
發展策略	減量原則，維護生態，環境優先，便利遊客
主要推動做法	1. 整備環島 13 條重點旅遊線：以「減量原則，環境優先，國際水準，便利遊客」為原則，辦理旅遊線景點及景觀整建工作。 2. 舊景點、新意象——地方重要景點風華再現：透過補助方式與地方政府合作，讓這些民眾熟悉的呈現地方新丰采。

主軸(二)——特色臺灣

核心主軸	從發展主題產品著手，鎖定熱門話題，包裝優勢產品
發展策略	1. 包裝有競爭力的觀光產品 2. 彰顯其獨特性，炒熱話題
主要推動做法	1. 將相關部會主導之旅遊產品包裝為優勢旅遊產品。 2. 篩選出臺灣有競爭力的主題，鎖定並開發相關族群 相關主題有：登山健行產品、沙龍攝影和蜜月旅行、銀髮族懷舊之旅、追星哈臺旅行、運動旅遊、醫療保健旅遊、溫泉美食、生態旅遊、農業觀光、文化學習之旅、原住民文化、自助旅遊。

主軸(三)——友善臺灣

核心主軸	從旅客角度思考，提供便利的導覽解說資訊與產品
發展策略	旅客從規劃旅程開始，到遊程結束，都能得到便利的資訊，感受親切的服務
主要推動做法	建置全方位旅遊資訊服務網，相關做法如下： 1. 輔導業者營運臺灣觀光巴士旅遊產品計 33 條，提供各大都市飯店與鄰近重要風景區之交通接駁及旅遊服務。 2. 輔導地方政府與相關單位於機場、火車站等重要交通節點建置統一識別標誌「i」系統旅遊服務中心，提供多語文專人旅遊諮詢服務。 3. 輔導地方政府於外籍觀光客出入頻繁都會地區建置地圖導覽牌，提供中、英對照觀光旅遊資訊。 4. 與中華電信合作，設置中、英、日、韓語 24 小時免付費觀光諮詢熱線（Call Center）0800-011-765 及建置多語文版「臺灣觀光資訊網」（http://taiwan.net.tw）等旅遊資訊服務。 5. 印發全國性「臺灣觀光交通路網圖」摺頁、區域性「北、中、南、東臺灣觀光地圖」摺頁提供免費索取。 6. 獎勵觀光業者設置特殊語文（日、韓文）服務，包括指示標誌、導覽解說牌、廣播等，補貼 50% 製作費，每家最高 30 萬元。

主軸(四)──品質臺灣

核心主軸	從服務品質著手,利用輔導、訓練與評鑑的方式,提升住宿與第一線服務人員水準
發展策略	讓旅客住得滿意,感受貼心與專業的服務,就能提高滿意度
主要推動做法	1. 提升一般旅館品質。 2. 輔導訓練觀光從業人員,主要訓練對象為旅行業經理人、導遊、領隊、旅館業從業人員、計程車駕駛、遊覽車駕駛、餐廳從業人員等觀光接待人員;訓練內容為專業知識、執業技能、基礎外語、禮儀、服務觀念等。

主軸(五)──行銷臺灣

核心主軸	多元開放,全球布局
發展策略	定位觀光局為臺灣觀光經銷商,集中火力針對各市場需求,靈活運用各種通路與宣傳推廣手法強力行銷
主要推動做法	1. 不散彈打鳥──針對各目標市場研擬策略 (1) 日韓 　① 以飛輪海為代言人,將觀光景點置入偶像、辦理歌友會、追星之旅與廣告宣傳等活動。 　② 利用組團參加日韓等旅展出席日本大型文化祭典活動,強力宣傳臺灣旅行產品,加強宣傳印象。 　③ 與日本四大組團社合作來臺招攬旅客計畫。 (2) 港星馬 　① 以蔡依林及吳念真為代言人,與業者合作規劃四季旅遊產品,辦理推廣記者會及主題活動。 　② 利用參加港星馬各大旅展,將旅行臺灣年行銷元素導入宣傳,並辦理推廣會與說明會向業者強力推廣,整合點、線、面共同推廣。 (3) 歐美 　① 聘請公關公司,加強通路布局,目前德國第二、第三及第四大旅行社、英國前十大旅行社、法國前四大旅行社、澳洲前十大旅行社之一 Trade Travel 及美國地區增加 3 家主流旅行社均已販售臺灣行程。 　② 邀請國際知名媒體如 Discovery Channel、CNBC 等頻道合作,置入臺灣觀光節目。 　③ 結合國內觀光旅館業者辦理「加美金／歐元 1 元住五星級飯店」專案,吸引過境旅客來臺。 　④ 利用異業結盟與業者國際通路共同宣傳。 (4) 新興市場 　① 積極爭取包括大陸、印尼、穆斯林、印度等新興客源市場旅客來臺旅遊。

主要推動做法	② 針對大陸市場辦理踩線團、業者說明會、大陸推廣會等，主動邀請大陸組團社包裝臺灣旅遊產品。 2. 多元創新宣傳及開發新通路開拓市場 (1) 透過代言人及新傳媒方式引發臺流風潮。 (2) 邀請國際知名媒體、網路行銷臺灣。 相關做法如下： (1) 文宣、摺頁不斷推陳出新。 (2) 創新手法，擴大通路 　① 運用網路資訊無國界、無時差、普及性及快速性，強化臺灣觀光網站實用資訊與提高正確性，將臺灣觀光旗幟（Banner）及關鍵字置於國際知名搜尋引擎。 　② 邀請網路人氣部落格作家來臺體驗，分享臺灣旅遊經驗。 　③ 以創新之通路，如捷運車廂、捷運站、公路跨橋廣告等，強化型塑臺灣觀光意象。 (3) 推出優惠措施 　① 四季好禮大相送 　② 過境半日遊 　③ 百萬旅客獎百萬 　④ 包機補助 　⑤ 外籍郵輪彎靠補助 　⑥ 分攤廣告經費補助 　⑦ 獎勵推出優質行程 　⑧ 開發大型公司行號獎勵旅遊 　⑨ 獎助接待修學旅行學校 3. 以大型公關及促銷活動創造話題凝聚焦點 相關活動如：愛戀101、旅遊達人遊臺灣、飛輪海一日導遊、來去臺灣吃辦桌活動及自行車環台活動等。 4. 參與國際旅展及推廣活動 (1) 積極參與東京等全球重要觀光旅展及四大獎勵旅遊與國際會議展。 (2) 辦理北美、印度、印尼等觀光推廣活動，及日本各式大型節慶活動，如北海道 Yosakoi Soran 街舞等，搭配宣傳主軸與特色優質產品進行開發與行銷。

Ⅳ 推動「觀光拔尖領航方案」

(一)方案規劃方向

以發展國際觀光，提升國內旅遊品質，增加外匯收入為重點。

(二)規劃策略

1. 深化老市場老產品，開發新市場新產品：

(1) 增加旅客人數（Come More）。

(2) 延長停留天數（Stay Longer）。

(3) 提高每人每日消費（Spend More）。

2. 發揮區域特色，包裝立竿見影的旅遊產品。

3. 改善支撐系統，加強服務的深度與廣度：

(1) 凸顯觀光特色及吸引力。

(2) 旅遊服務介面友善化。

(3) 觀光從業人員素質優質化。

V 從觀光產品及市場分析，擬訂深化或開發策略

		老產品	新產品
老市場	日	登山、追星哈臺旅遊、鐵道旅遊、溫泉美食、高爾夫、修學旅行	懷舊之旅、生活美學（音樂、生活、民俗、茶藝）、MICE、精緻美食
	韓	登山、追星哈臺、高爾夫	生活美學（音樂、生活、民俗、茶藝）、MICE
	港星馬	沙龍攝影與蜜月旅行、休閒農業、夜市小吃	生活美學（音樂、生活、民俗、茶藝）、MICE、精緻美食
	歐美	文化旅遊、宗教之旅、生態旅遊、登山健行	中文學習、慢遊、禪修、MICE、生活美學（音樂、生活、民俗、茶藝）
新市場	大陸	環島旅遊	分區深度旅遊、MICE、精緻美食（國際大師協助中餐現代化、精緻食材研究、伴手禮包裝）、醫療保健、休閒度假產業深度化（自行、慢遊、禪修、溫泉、文化）
	穆斯林	休閒農業	文化旅遊、改善穆斯林接待環境、主題遊樂園、市區觀光購物
	東南亞五國新富階級		精緻美食、購物、主題遊樂園、休閒度假產業深度化、醫療保健、高爾夫

▓ 老市場老產品深化　　▓ 新市場新產品開發

VI 資源面與市場面檢討

(一)資源面

1. 旅遊資源整合不足。
2. 觀光景點特色不明顯。
3. 國際化及友善度不足。

(二)市場面

1. 臺灣觀光形象須再強化。
2. 引進國際客源，平衡離尖峰差異。

(三)檢視各區域資源，定位區域發展主軸

1. 北部地區：生活及文化的臺灣——華人文化藝術重鎮（含時尚設計、流行音樂）、時尚都會、自行車休閒、客家及兩蔣文化。
2. 中部地區：產業及時尚的臺灣——茶園、咖啡、花卉、休閒農業、林業歷史、森林鐵道、自行車休閒、文化創意。
3. 南部地區：歷史及海洋的臺灣——開臺歷史、舊城古蹟、宗教信仰、傳統歌謠、原住民文化。
4. 東部地區：慢活及自然的臺灣——鐵馬＋鐵道旅遊、有機休閒農業、南島文化、鯨豚生態、溫泉養生。
5. 離島地區：特色島嶼的臺灣——澎湖（國際度假島嶼）、金馬（戰地風情、民俗文化、聚落景觀）。
6. 不分區：多元的臺灣——MICE、美食小吃、溫泉、生態旅遊、醫療保健。

交通部觀光局國際光點計畫徵選審查結果

區域	國際光點計畫
北區	南村落有限公司：北臺灣華人生活與文化深度旅遊
東區	財團法人臺灣好文化基金會：花東國際光點計畫
中區	看見臺灣基金會：樂活‧品味‧中臺灣
南區	財團法人二十一世紀基金會：悠活「南」方，知「南」行易
不分區	吉甲地股份有限公司：From MIT to GIFT 國際友客養成計畫

VII 三大行動方案

(一)「拔尖」（發揮優勢）行動方案

　　已選定五大區域觀光發展主軸，以五大分區 27 個旅遊帶串接為臺灣總體旗艦藍圖，加強整備旅遊環境，並選出 10 處國際觀光魅力據點，已陸續於 2011 及 2012 年底完工；亦推出臺灣好行景點接駁旅遊服務路線 20 餘條及優惠套票；另推出北區光點、東區光點、中區光點，提供具國際級、獨特性、長期定點定時之旅遊產品，深化觀光內涵，吸引國際旅客，深獲好評。

■ 區域觀光旗艦計畫

　　由交通部觀光局委託專業團隊，邀請國際觀光專業人士協助擬訂北部、中部、南部、東部、離島等五大區域之觀光發展主軸（如：北部地區——生活及文化的臺灣、中部地區——產業及時尚的臺灣、南部地區——歷史及海洋的臺灣、東部地區——慢活及自然的臺灣、離島地區——特色島嶼的臺灣），並針對觀光景點及旅遊環境不足之處，直接與地方政府合作加強整備，以集中資源整備旅遊環境，塑造各區觀光景點特色；並輔導交通部觀光局所轄各國家風景區管理處配合於所屬建設計畫編列預算，依循區域觀光旗艦計畫意旨，辦理轄內觀光旅遊環境之建置與整備工作。

■ 競爭型觀光魅力據點示範計畫

　　選出 10 處國際觀光魅力據點，如**圖 1-4** 所示，已陸續於 2011 及 2012 年底完工。

　　1. 第一階段入選計畫

縣市政府	示範計畫
臺北市政府	歷史體驗‧儒道發光——臺北市孔廟歷史城區觀光再生計畫
新北市政府	新北市水金九地區國際觀光魅力據點發展整合計畫
臺中市政府	綠‧園‧道——都會綠帶再生
彰化縣政府	工藝薈萃，追求極致——鹿港魅力再現
屏東縣政府	國境之南——看見屏東之美

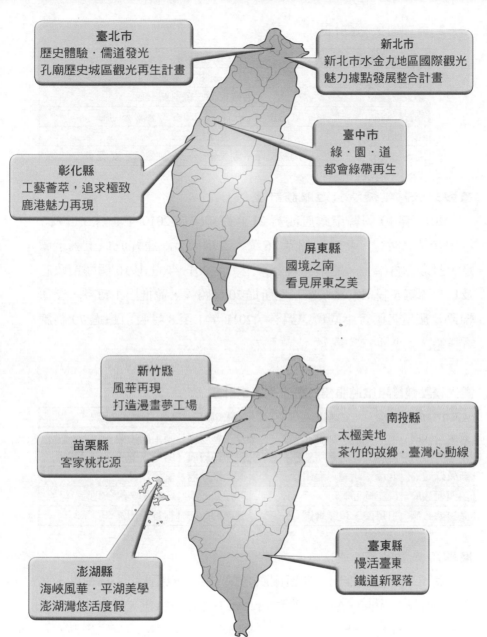

臺北市
歷史體驗‧儒道發光
孔廟歷史城區觀光再生計畫

新北市
新北市水金九地區國際觀光
魅力據點發展整合計畫

臺中市
綠‧園‧道
都會綠帶再生

彰化縣
工藝薈萃，追求極致
鹿港魅力再現

屏東縣
國境之南
看見屏東之美

新竹縣
風華再現
打造漫畫夢工場

南投縣
太極美地
茶竹的故鄉‧臺灣心動線

苗栗縣
客家桃花源

澎湖縣
海峽風華‧平湖美學
澎湖灣悠活度假

臺東縣
慢活臺東
鐵道新聚落

圖1-4 國際觀光魅力十大據點

資料來源：揚智文化提供，黃建中繪製。

2. 第二階段入選計畫

縣市政府	示範計畫
新竹縣政府	風華再現——打造漫畫夢工場
臺東縣政府	慢活臺東——鐵道新聚落
南投縣政府	太極美地——茶竹的故鄉‧臺灣心動線
苗栗縣政府	客家桃花源
澎湖縣政府	海峽風華平湖美學——澎湖灣悠活度假

■ 觀光景點無縫隙旅遊服務計畫

　　2010 年 10 個縣市政府開行 21 條路線，於 2010 年 4 月 5 日及 7 月中旬啟動開行，共吸引超過 76 萬人次搭乘，高達九成以上表示滿意，且願意再乘坐，並推薦親友乘坐。另 2011 年選出 10 個縣市政府及日月潭等 5 個國家風景區管理所提 20 條路線，並推出 1 日券、交通聯票及旅遊套票等不同優惠票券，2011 年 1 至 8 月吸引超過 70 萬旅客搭乘，嘉惠地方發展。

觀光景點無縫隙旅遊服務計畫十大入選計畫

縣市政府	地區	縣市政府	地區
宜蘭縣政府	礁溪、羅東地區	嘉義縣政府	阿里山地區
桃園縣政府	兩蔣文化園區	臺南市政府	府城、安平、台江地區
新竹縣政府	北埔、峨嵋、獅山地區	屏東縣政府	墾丁地區
苗栗縣政府	南庄地區	花蓮縣政府	太魯閣、縱谷地區
南投縣政府	日月潭、溪頭地區	臺東縣政府	縱谷、市區

■ 國際光點計畫

　　迄今為止，已推出「北區國際光點」，串聯康青龍生活街區、北投陽明山人文溫泉、臺北星光現場 Live House 等特色，將臺北令人著迷的「好人好物好精彩」特質呈現給國際旅客；更推出第二光點——北投光點，將北投獨特的溫泉、地質、自然生態、歷史與人文生活的故事再包裝，將山林清幽、水滑湯軟的北投小鎮，再次推向國際觀光市場；「東區國際光點」以臺東光點出發，串聯縱谷線的池上光點、

海岸線的港口光點及花蓮市的花蓮光點，呈現東臺灣「好山好水好音樂」的旅遊特色；「中區國際光點」，將美食、茶飲、手藝、養生等特色產業轉化為觀光資源，結合豐富的自然生態文化史蹟以及悠然自適的生活型態，打造出「時尚樂活好品味」。

主軸	推動重點	執行計畫
魅力旗艦	1. 發展五大區域觀光旗艦計畫。 2. 輔導地方政府創造至少10處具國際魅力的獨特景點。 3. 推動至少10處無縫隙旅遊資訊及接駁服務。	1. 區域觀光旗艦計畫 （由上而下，邀請國際觀光總顧問擬訂） 2. 競爭型國際觀光魅力據點示範計畫 （由下而上，地方政府申請） 3. 觀光景點無縫隙旅遊服務計畫 （由地方政府申請）
國際光點	1. 深化觀光內涵，依各區域特色定位，推出具獨特性、長期定點定時、可吸引國際旅客之產品。 2. 依區域特色，舉辦或邀請國際知名的賽會、活動。 3. 與2010花博、2011世界設計大會、建國一百年等大型活動結合行銷臺灣。	國際光點計畫 （依各區域特色定位來徵求計畫）

(二)「築底」（培養競爭力）行動方案

■ 再創觀光產業商機

協助旅行業復甦，截至2011年8月底已輔導124件貸款案（補貼利息總額1,263萬餘元）；獎勵觀光產業升級優惠貸款，已輔導131件貸款案（補貼利息總額5,737萬餘元）。

■ 觀光遊樂業經營升級

2010年補助23家觀光遊樂業經營升級並發給7家獎勵金；2011年將補助20家升級計畫，並發給督導考核績優8家獎勵金。

■獎勵觀光產業取得專業認證

　　截至 2011 年 8 月底已核定 79 件，補助 939 萬餘元。

■輔導星級旅館加入國際或本土品牌連鎖旅館

　　2010 年已核定 6 家，補助 1,300 萬餘元；2011 年已受理 7 件，預定核定 15 家。

■獎勵海外旅行社創新產品包裝販售送客來臺

　　截至 2011 年 7 月底，共集客 330,542 人次來臺。

■養成觀光從業菁英

　　2010 年薦送 70 名觀光菁英至迪士尼學院等國際知名訓練機構或學校研習，辦理觀光產業關鍵人才培訓課程 3 個班共訓練 536 人次，發展出 30 套觀光實務個案教材，並架設觀光訓練網，提供即時資訊。2011 年甄選 100 名觀光菁英赴美國迪士尼學院、夏威夷大學、法國藍帶學院澳洲分校等地研習。國內訓練著重觀光願景系列講座、培訓個案師資，並發展實務個案教材、觀光服務個案教學及產品設計與企劃培育。

主軸	推動重點
產業再造	獎勵觀光產業經營升級、取得專業認證、星級旅館加入國際或本土連鎖旅館品牌、海外旅行社包裝販售創新旅遊產品（如與醫療、農業、SPA、文創、生態、部落資源異業結合）等，促進觀光產業加速升級以與國際接軌
菁英養成	與國際知名學院合作，薦送優秀觀光從業人員及觀光系所教師出國受訓

(三)「提升」（附加價值）行動方案

■開拓國際市場

　　以「多元開放，全球布局」的核心主軸，持續深耕日、韓、港星馬、歐美等既有目標市場，積極爭取大陸、穆斯林及東南亞五國新富階級等新興市場；全新推出臺灣觀光新品牌 "Taiwan, the Heart

of Asia"，向國際加強宣傳，並與 Monocle、Wallpaper、TIME、Economist、Newsweek、National Geographic、Discovery 等國際知名媒體合作廣告或節目，並加強與捷安特、天仁茗茶、道奇隊合作臺灣日等異業結盟，增加臺灣曝光度；辦理大型觀光活動，如「臺灣燈會」、「臺灣美食節」、「臺灣自行車節」、「臺灣溫泉美食嘉年華」、「飛輪海國際歌友會」、「愛戀臺灣101」、「世界最棒的旅遊」、「來臺灣呷美食」、「臺灣挑 Tea」等，發展美食、自行車、溫泉養生、追星、婚紗、茶文化等多元主題產品，獲得各界迴響；除此之外，更長期推動獎助國外包機、郵輪、修學旅行及招攬國際會議與獎勵旅遊在臺舉辦，吸引過境旅客贈送免費半日遊，推出「四季好禮大相送，百萬旅客獎百萬」等送客獎勵措施，吸引 2010 年國際旅客來臺破 556 萬大關，如圖 1-5 所示。

■ 星級旅館評鑑

　　分「建築設備」及「服務品質」兩階段評鑑，已選出 71 家業者受頒星級旅館標章，並廣為宣傳。

■ 好客民宿遴選

　　已編製「好客民宿遴選訓練課程教材、民宿評核標準及其操作手冊」，推動宣導說明會，預定 2011 年底輔導 200 家通過遴選。

主軸	推動重點
市場開拓	以多元開放，全球布局的創新手法，深耕既有市場，開拓新興客源，並推出優惠獎勵及補助措施
品質提升	執行「星級旅館評鑑」、「好客民宿遴選計畫」，以與國際接軌

三、重要觀光景點建設中程計畫

(一)2008-2011年計畫摘要

　　1. 集中資源投資「焦點建設」，推動大東北遊憩區帶、日月潭九

圖 1-5　以多元開放，全球布局的創新手法深耕臺灣觀光產業

資料來源：交通部觀光局。

族纜車及環潭遊憩區、阿里山公路遊憩服務設施、民間參與大鵬灣國家風景區建設 BOT 案及建構花東優質景觀廊道等五大國際景點建設。

2. 採用景點分級建設觀念，分級整建 36 處具代表性之國際景點及 44 處具代表性之國內景點。

(二)2012-2015年計畫摘要

1. 延續「重要觀光景點建設中程計畫」（2008 至 2011 年）建設成果，加強 13 個國家風景區之經營管理及地方政府所轄觀光資源之整合。

2. 持續採用「集中投資」、「景點分級」觀念，分級整建 29 處具代表性之國際景點及 23 處具代表性之國內景點。

(三)2008-2011年計畫目標

1. 國家風景區遊客人數從 2007 年 2,848 萬人次增加至 2011 年 3,270 萬人次。

2. 國家風景區遊客滿意度從 2007 年 79.44 分提升至 2011 年 81.56 分。

(四)2012-2015年計畫目標

1. 國家風景區遊客人數從 2012 年 2,974 萬人次成長至 2015 年 3,302 萬人次。

2. 國家風景區遊客滿意度從 2012 年 81.5 分成長至 2015 年 82.55 分。

(五)其他中程個案示範計畫

1. 配合節能減碳東部自行車路網示範計畫（2009-2012 年）

　　(1) 自行車道建置及客運接駁服務（公路總局）：辦理部分省道路段改善計畫；並規劃便利自行車之客運接駁服務。

(2) 兩鐵（鐵路＋鐵馬）無縫轉運服務（台鐵局）：推動自行車載運車廂改造、自行車補給站規劃設置、兩鐵共行車道動線改善。

(3) 經典路線建設及觀光遊憩服務（交通部觀光局）：辦理一縣一經典自行車路線建設，並辦理自行車套裝行程、經典路線及媒體宣傳行銷推廣。

2. 推動低碳觀光島——綠島、小琉球生態觀光島示範計畫中程個案計畫（2011-2014 年）

(1) 辦理「離島推動使用節能低污染運具試驗計畫」，發展綠島、小琉球為低碳觀光島，2014 年底前達成燃油機車汰換率 80%，並研發特色生態旅遊行程。

(2) 另訂定「日月潭推行電動船行動策略方案」，獎勵業者汰換舊柴油船為新電動船，使高污染船舶逐漸退出日月潭，達成日月潭成為綠色旅遊之湖泊。

() 1. 民國 98 年交通部提出「觀光拔尖領航方案」中,將南部地區之發展主軸定位為　(A) 生活及文化的臺灣　(B) 產業及時尚的臺灣　(C) 歷史及海洋的臺灣　(D) 慢活及自然的臺灣。

() 2. 民國 98 年交通部提出「觀光拔尖領航方案」中,將北部地區之發展主軸定位為　(A) 生活及文化的臺灣　(B) 產業及時尚的臺灣　(C) 歷史及海洋的臺灣　(D) 慢活及自然的臺灣。

() 3. 2010 年政府推動什麼政策來發展觀光產業?　(A) 觀光客倍增計畫　(B) 觀光拔尖領航方案行動計畫　(C) 臺灣觀光年計畫　(D)3 年 300 億計畫。

() 4. 交通部民國 98 年配合六大新興產業發展規劃,推動下列何項計畫?　(A) 觀光拔尖領航方案　(B) 觀光客倍增計畫　(C) 臺灣生態旅遊計畫　(D) 文化創意產業計畫。

() 5. 下列何者不屬於六人新興產業?　(A) 精緻農業　(B) 觀光產業　(C) 傳播媒體　(D) 醫療照護。

() 6. 下列何者是「觀光拔尖領航方案提升(附加價值)行動方案」的計畫主軸?　(A) 市場開拓　(B) 菁英養成　(C) 產業再造　(D) 國際光點。

() 7. 下列何者不是「觀光拔尖領航方案行動計畫」的執行策略?　(A) 旅遊支撐系統改善　(B) 立竿見影的旅遊產品包裝　(C) 深化老市場老產品　(D) 開發新市場舊產品。

() 8. 在「觀光拔尖領航方案行動計畫」所揭示的開發臺灣國際觀光新市場對象為下列何者?　(A) 穆斯林市場　(B) 歐美市場　(C) 日本市場　(D) 韓國市場。

() 9. 政府於觀光拔尖領航方案中為塑造臺灣民宿品質形象,委託辦理哪一項計畫,以輔導民宿經營者提升服務品質?　(A) 好客民宿遴選計畫　(B) 特色民宿遴選計畫　(C) 星級民宿評鑑計畫　(D) 民宿輔導計畫。

() 10.「觀光拔尖領航方案行動計畫」明確指出臺灣各區域之不同發展主

觀光行政組織與政策

軸，請問下列敘述何者最不正確？　(A) 北部地區：文化及時尚的臺灣　(B) 南部地區：歷史及海洋的臺灣　(C) 中部地區：產業及時尚的臺灣　(D) 離島地區：特色島嶼的臺灣。

(　) 11. 依據民國 100 年 5 月 27 日行政院核定之「觀光拔尖領航方案行動計畫」（修訂本），預估到民國 103 年臺灣觀光外匯收入可占全國 GDP 之比重為何？　(A) 1.0%　(B) 1.5%　(C) 2.0%　(D) 2.5%。

(　) 12. 「觀光拔尖領航方案行動計畫」中針對歐美地區所擬訂的行銷方式為　(A) 運用名人代言臺灣觀光　(B) 聘請公關公司加強行銷通路　(C) 開發商務旅遊市場　(D) 形塑臺流風潮。

(　) 13. 政府推動「觀光拔尖領航方案行動計畫」，四年將編列新臺幣多少億元來執行？　(A) 700 億元　(B) 500 億元　(C) 400 億元　(D) 300 億元。

(　) 14. 「市場開拓」計畫屬於「觀光拔尖領航方案行動計畫」中哪一項行動方案？　(A) 拔尖　(B) 提升　(C) 築底　(D) 創新。

(　) 15. 為考量行政機關組織編制較缺乏彈性，不利於國際觀光行銷之推動，在「觀光拔尖領航方案行動計畫」中提出何項計畫因應？　(A) 區域觀光旗艦計畫　(B) 國際市場開拓計畫　(C) 國際光點計畫　(D) 臺灣國際觀光發展中心（行政院 100 年 5 月 27 日院臺交字 1000026660 號函核定觀光拔尖領航方案行動計畫修訂本刪除成立臺灣國際觀光發展中心計畫）。

(　) 16. 交通部觀光局「觀光拔尖領航方案行動計畫」中，獎勵觀光產業升級優惠貸款之利息補貼，補貼利率為　(A) 年利率 1.0%　(B) 年利率 1.2%　(C) 年利率 1.5%　(D) 年利率 2.0%。

(　) 17. 下列何者不是「觀光拔尖領航方案行動計畫──拔尖（發揮優勢）行動方案」的子計畫？　(A) 區域觀光旗艦計畫　(B) 觀光景點無縫隙旅遊服務計畫　(C) 競爭型國際觀光魅力據點示範計畫　(D) 振興景氣再創觀光產業商機計畫。

(　) 18. 在「觀光拔尖領航方案行動計畫」所列的「國際光點計畫」，預計從臺灣北部、中部、南部、東部、不分區（含離島）當中各評選出幾個具國際級、獨特性、長期定點定時、每日展演的產品，形塑為國際聚焦亮點？　(A) 1 個　(B) 2 個　(C) 3 個　(D) 4 個。

() 19. 依「觀光拔尖領航方案行動計畫」之子計畫「星級旅館評鑑計畫」中，將我國的旅館評鑑等級分為幾種？ (A) 2 種 (B) 3 種 (C) 4 種 (D) 5 種。

() 20. 2002 年臺灣地區舉辦多項地方節慶活動，其中「國際石雕藝術季」在哪一個縣舉行？ (A) 花蓮 (B) 臺東 (C) 臺中 (D) 高雄。

() 21. 觀光遊樂業經營管理及輔導事項，是交通部觀光局哪一組的業務執掌？ (A) 企劃組 (B) 業務組 (C) 國民旅遊組 (D) 技術組。

() 22. 觀光客倍增計畫為挑戰 2008：國家發展重點計畫，其中觀光旅遊服務網之建置，訂定推動觀光巴士並建立統一品牌，已向經濟部登記為什麼巴士？ (A) 黃金巴士 (B) 臺灣觀光巴士 (C) 快樂巴士 (D) 飛狗巴士。

() 23. 舉辦國際旅展的目的，不包括 (A) 業者的交流與互動 (B) 展示觀光發展成果 (C) 舉辦行前說明會 (D) 促成旅遊交易。

() 24. 發展觀光條例設定的目標，不包括 (A) 海岸防衛 (B) 特有之自然生態資源之永續經營 (C) 加速國內經濟繁榮 (D) 敦睦國際友誼。

() 25. 下列哪一條旅遊線不是觀光客倍增計畫中，優先整備的 5 條熱門旅遊線之列？ (A) 北部海岸旅遊線 (B) 日月潭旅遊線 (C) 桃竹苗旅遊線 (D) 阿里山旅遊線。

() 26. 我國目前使用的臺灣形象標誌圖為 Taiwan，其下附文字為何？ (A) Welcome (B) You Beautiful Island (C) Touch Your Heart (D) We Are Family。

() 27. 下列有關外籍旅客來臺購買貨物退稅之規定，何者正確？ (A) 此處所指的稅種是貨物之營業稅 (B) 購買之所有貨物均可退稅 (C) 購買金額不限，均可辦理退稅 (D) 沒有限制貨品攜帶出口的時間。

() 28. 「發展會議展覽產業」（Meeting, Incentive, Conventions, and Exhibition, MICE）是下列哪一個政策的主要項目之一？ (A) 2008 年臺灣博覽會 (B) 觀光客倍增計畫 (C) 21 世紀臺灣發展觀光新戰略 (D) 2004 臺灣觀光年。

() 29. 政府為提升臺灣花卉競爭優勢、強化地方綠色相關產業,特於哪一個縣設置「國家花卉園區」? (A) 苗栗縣 (B) 臺中縣 (C) 雲林縣 (D) 彰化縣。

() 30. 政府 2008 年觀光客倍增計畫中,其觀光建設之「架構」採行 (A) 目標管理 (B) 套裝旅遊 (C) 國際宣傳 (D) 改善視野。

() 31. 政府為提供觀光客全方位的觀光旅遊服務,希望民間業者及政府各相關部門建立什麼樣的「態度」? (A) 重視資源 (B) 重視英語 (C) 禮貌 (D) 人人心中有觀光。

() 32. 交通部觀光局所屬各國家風景區管理處,為充分整合公私立部門觀光資源,主動邀請各相關部會成立 (A) 工作圈 (B) 共榮圈 (C) 社區聯盟 (D) 策略聯盟。

() 33. 下列哪一個單位負責建構適合國人生態休閒遊憩之「國家自然步道系統」? (A) 交通部公路局 (B) 交通部觀光局 (C) 農委會林務局 (D) 縣市政府觀光旅遊局。

() 34. 政府於何時針對 60 萬公務員實施「國民旅遊卡」制度,平衡假日旅遊人潮,並為國內觀光產業帶來商機? (A) 90 年 1 月 1 日 (B) 92 年 1 月 1 日 (C) 93 年 1 月 1 日 (D) 94 年 1 月 1 日。

() 35. 國際假面藝術節在下列何處舉行? (A) 臺北市 (B) 桃園縣 (C) 新竹縣 (D) 苗栗縣。

() 36. 我國於民國幾年推動「外籍旅客購物退稅」制度,藉以吸引外籍旅客來臺灣觀光購物? (A) 91 年 10 月 1 日 (B) 92 年 10 月 1 日 (C) 93 年 10 月 1 日 (D) 94 年 10 月 1 日。

() 37. 交通部觀光局於何時啟動「臺灣觀光巴士」(Taiwan Tour Bus), 以利國際旅客搭乘? (A) 90 年 2 月 (B) 90 年 4 月 (C) 92 年 3 月 (D) 92 年 12 月。

() 38. 國立故宮博物院中南部分院設立於下列何處? (A) 嘉義市 (B) 太保市 (C) 新營市 (D) 斗六市。

() 39. 觀光局經全民票選出來的「2004 臺灣觀光年」的迎賓語是 (A) "Naruwan! Welcome to Taiwan" (B) "您好! Welcome to Taiwan" (C) "Li-Ho! Welcome to Taiwan" (D) "Hello! Welcome to Formosa"。

() 40. 蒐集觀光需求面與供給面之產業資訊，以衡量觀光活動在整體經濟的比重及觀光對產業的生產、投資與就業的影響，稱為 (A) 觀光衛星帳 (B) 觀光生產帳 (C) 觀光輸出帳 (D) 觀光投資帳。

() 41. 觀光客倍增計畫中有關推動發展會議展覽產業（MICE），是由下列何機關主政推動？ (A) 經濟部 (B) 交通部 (C) 外交部 (D) 行政院新聞局。

() 42. 觀光客倍增計畫之全國自行車道系統是由哪一個部會負責統籌辦理？ (A) 內政部 (B) 交通部 (C) 行政院體育委員會 (D) 行政院農業委員會。

() 43. 交通部觀光局推動建置之旅遊資訊服務中心識別標誌符號為何？ (A) ？ (B) l (C) Q (D) i。

() 44. 外籍旅客購買特定貨物申請退還營業稅，其特定貨物之範圍為何？ (A) 隨行貨物 (B) 在我國境內已全部使用之可消耗性貨物 (C) 在我國境內已部分使用之可消耗性貨物 (D) 供商業使用之貨物。

() 45. 交通部觀光局與中華電信公司合作，設置中、英、日、韓語 24 小時免付費觀光諮詢熱線（Call Center），其電話號碼為 (A) 0800211734 (B) 0800211334 (C) 0800011765 (D) 0800011567。

() 46. 外籍旅客購買特定貨物退還營業稅，須含稅總金額達到新臺幣一定金額，其規定為何？ (A) 同一天，向同一特定營業人購買 3,000 元以上 (B) 14 天內，向同一特定營業人購買 5,000 元以上 (C) 30 天內，向同一縣（市）購買 10,000 元以上 (D) 在我國觀光期間，購買 10,000 元以上。

() 47. 民國 98 年交通部提出「觀光拔尖領航方案」中，將南部地區之發展主軸定位為 (A) 生活及文化的臺灣 (B) 產業及時尚的臺灣 (C) 歷史及海洋的臺灣 (D) 慢活及自然的臺灣。

() 48. 交通部觀光局推動「2008-2009 旅行臺灣年」計畫，其五大施政主軸為 (A) 美麗臺灣、特色臺灣、友善臺灣、品質臺灣、行銷臺灣 (B) 臺灣慶元宵、宗教、原住民、客家、特殊產業活動 (C) 美食小吃、夜市、24 小時旅遊環境、熱情好客的民情、觀光旗艦計畫 (D) 八大景點、五大活動、四大特色、人人心中有觀光、世

人眼中有臺灣。

() 49. 為加強機場服務及設施，得收取出境航空旅客之機場服務費，係依據何項法令？ (A) 民用航空法 (B) 國際機場園區發展條例 (C) 發展觀光條例 (D) 入出國及移民法。

() 50. 交通部觀光局結合民間業者舉辦「民國百年‧溫泉美食特惠活動」，規劃推出赴五個溫泉區消費，即送什麼好禮？ (A) 健檢套裝遊程 (B) 捷運一日遊 (C) 農特產品 (D) 美食套餐。

() 51. 交通部觀光局為創造「臺灣好好玩，感動百分百」的體驗環境，以「四大主題系列活動」為經，「年度創意活動」為緯，下列何者為民國 100 年的年度創意活動？ (A) 幸福旅宿，感動一百 (B) 夜市小吃 P.K 賽 (C) 臺灣挑 Tea (D) 情定臺灣甜蜜百分百。

() 52. 下列何者是「觀光拔尖領航方案——提升（附加價值）行動方案」的計畫主軸？ (A) 市場開拓 (B) 菁英養成 (C) 產業再造 (D) 國際光點。

() 53. 中央觀光主管機關辦理體驗臺灣原味的活動，以「四大主題系列活動」為經，「年度創意活動」為緯，下列何者為民國 100 年的年度創意活動？ (A) 幸福旅宿，百種感動 (B) 臺灣夜市，Taiwan Yes! (C) 臺灣茶道之旅 (D) 八田與一紀念園區啟用。

() 54. 下列何者不是「觀光拔尖領航方案行動計畫——拔尖（發揮優勢）行動方案」的子計畫？ (A) 區域觀光旗艦計畫 (B) 觀光景點無縫隙旅遊服務計畫 (C) 競爭型國際觀光魅力據點示範計畫 (D) 振興景氣再創觀光產業商機計畫。

() 55. 「旅行臺灣，感動 100」的計畫主軸不包括 (A) 催生與推動百大感動旅遊路線 (B) 體驗臺灣原味的感動 (C) 貼心加值服務 (D) 落實在地文化感動 。

() 56. 下列何者不屬於「重要觀光景點建設中程計畫」中之焦點建設？ (A) 大東北遊憩區帶 (B) 建構花東優質景觀廊道 (C) 中部溼地復育計畫 (D) 民間參與大鵬灣國家風景區 BOT 案。

() 57. 觀光政策白皮書中提到「兩岸觀光交流之推動」，當中提到開放國人赴大陸探親，准許大陸地區人民來臺探親、奔喪、參訪，開放大陸人士來臺觀光等措施，請問政府何時開始有條件開放大陸人士來

臺觀光？　(A) 民國 76 年　(B) 民國 84 年　(C) 民國 89 年　(D) 民國 91 年。

(　) 58. 下列哪一項活動歸類於觀光旗艦五大活動中的「特色產業系列活動」？　(A) 南島文化節　(B) 炸寒單　(C) 玻璃藝術季　(D) 內門宋江陣。

(　) 59. 觀光旗艦計畫中，苗栗縣主要以哪些特色為宣傳的 Image ？　(A)「交趾陶」　(B) 傳統聚落生活深度體驗　(C) 全球典藏最多中華文物　(D)「五月雪」。

(　) 60. 觀光旗艦計畫中，以「全臺首府」作為宣傳主軸，整個市區充滿歷史文化意義的是哪一個縣市？　(A) 金門縣　(B) 臺南市　(C) 高雄市　(D) 臺東縣。

解 答

1	2	3	4	5	6	7	8	9	10
C	A	B	A	C	A	D	A	A	A
11	12	13	14	15	16	17	18	19	20
C	B	D	B	D	C	D	A	D	A
21	22	23	24	25	26	27	28	29	30
C	B	C	A	C	C	A	B	D	B
31	32	33	34	35	36	37	38	39	40
D	A	C	B	D	B	D	B	A	A
41	42	43	44	45	46	47	48	49	50
A	C	D	A	C	A	C	A	C	A
51	52	53	54	55	56	57	58	59	60
D	A	D	D	D	C	D	C	D	B

Chapter 2

觀光法規

第一節 發展觀光條例

（2011 年 4 月 13 日）

一、總則

發展觀光條例所用名詞，定義如下：

1. 觀光產業：指有關觀光資源之開發、建設與維護，觀光設施之興建、改善，為觀光旅客旅遊、食宿提供服務與便利及提供舉辦各類型國際會議、展覽相關之旅遊服務產業。

2. 觀光旅客：指觀光旅遊活動之人。

3. 觀光地區：指風景特定區以外，經中央主管機關會商各目的事業主管機關同意後指定供觀光旅客遊覽之風景、名勝、古蹟、博物館、展覽場所及其他可供觀光之地區。

4. 風景特定區：指依規定程序劃定之風景或名勝地區。

5. 自然人文生態景觀區：指無法以人力再造之特殊天然景致、應嚴格保護之自然動、植物生態環境及重要史前遺跡所呈現之特殊自然人文景觀，其範圍包括：原住民保留地、山地管制區、野生動物保護區、水產資源保育區、自然保留區、及國家公園內之史蹟保存區、特別景觀區、生態保護區等地區。

6. 觀光遊樂設施：指在風景特定區或觀光地區提供觀光旅客休閒、遊樂之設施。

7. 觀光旅館業：指經營國際觀光旅館或一般觀光旅館，對旅客提供住宿及相關服務之營利事業。

8. 旅館業：指觀光旅館業以外，對旅客提供住宿、休息及其他經中央主管機關核定相關業務之營利事業。

9. 民宿：指利用自用住宅空閒房間，結合當地人文、自然景觀、生態、環境資源及農林漁牧生產活動，以家庭副業方式經營，提供旅客鄉野生活之住宿處所。

10. 旅行業：指經中央主管機關核准，為旅客設計安排旅程、食宿、領隊人員、導遊人員、代購代售交通客票、代辦出國簽證手續等有關服務而收取報酬之營利事業。

11. 觀光遊樂業：指經主管機關核准經營觀光遊樂設施之營利事業。

12. 導遊人員：指執行接待或引導來本國觀光旅客旅遊業務而收取報酬之服務人員。

13. 領隊人員：指執行引導出國觀光旅客團體旅遊業務而收取報酬之服務人員。

14. 專業導覽人員：指為保存、維護及解說國內特有自然生態及人文景觀資源，由各目的事業主管機關在自然人文生態景觀區所設置之專業人員。

二、經營管理

(一) 經營觀光旅館業者，應先向中央主管機關申請核准，並依法辦妥公司登記後，領取觀光旅館業執照，始得營業。

(二) 觀光旅館業業務範圍如下：

1. 客房出租。

2. 附設餐飲、會議場所、休閒場所及商店之經營。

3. 其他經中央主管機關核准與觀光旅館有關之業務。

4. 主管機關為維護觀光旅館旅宿之安寧，得會商相關機關訂定有關之規定。

(三) 觀光旅館等級，按其建築與設備標準、經營、管理及服務方式區分之。

(四) 觀光旅館之建築及設備標準，由中央主管機關會同內政部定之。

(五) 經營旅館業者，除依法辦妥公司或商業登記外，並應向地方主管機關申請登記，領取登記證後，始得營業。

(六) 主管機關應依據各地區人文、自然景觀、生態、環境資源及農林漁牧生產活動，輔導管理民宿之設置。

(七) 民宿經營者，應向地方主管機關申請登記，領取登記證及專用標識後，始得經營。

(八) 經營旅行業者，應先向中央主管機關申請核准，並依法辦妥公司登記後，領取旅行業執照，始得營業。

(九) 旅行業業務範圍如下：

1. 接受委託代售海、陸、空運輸事業之客票或代旅客購買客票。
2. 接受旅客委託代辦出、入國境及簽證手續。
3. 招攬或接待觀光旅客，並安排旅遊、食宿及交通。
4. 設計旅程、安排導遊人員或領隊人員。
5. 提供旅遊諮詢服務。
6. 其他經中央主管機關核定與國內外觀光旅客旅遊有關之事項。
7. 前項業務範圍，中央主管機關得按其性質，區分為綜合、甲種、乙種旅行業核定之。
8. 非旅行業者不得經營旅行業業務。但代售日常生活所需國內海、陸、空運輸事業之客票，不在此限。
9. 外國旅行業在中華民國設立分公司，應先向中央主管機關申請核准，並依公司法規定辦理認許後，領取旅行業執照，始得營業。
10. 外國旅行業在中華民國境內所置代表人，應向中央主管機關申請核准，並依公司法規定向經濟部備案。但不得對外營業。
11. 旅行業辦理團體旅遊或個別旅客旅遊時，應與旅客訂定書面契約。
12. 觀光旅館業、旅館業、旅行業、觀光遊樂業及民宿經營者，於經營各該業務時，應依規定投保責任保險。
13. 旅行業辦理旅客出國及國內旅遊業務時，應依規定投保履約保證保險。
14. 導遊人員及領隊人員取得結業證書或執業證後連續三年未執行

各該業務者，應重行參加訓練結業，領取或換領執業證後，始得執行業務。

15. 有下列各款情事之一者，不得為觀光旅館業、旅行業、觀光遊樂業之發起人、董事、監察人、經理人、執行業務或代表公司之股東：

(1) 有公司法第三十條各款情事之一者。

(2) 曾經營該觀光旅館業、旅行業、觀光遊樂業受撤銷或廢止營業執照處分尚未逾五年者。

(3) 已充任為公司之董事、監察人、經理人、執行業務或代表公司之股東，如有第一項各款情事之一者，當然解任之，中央主管機關應撤銷或廢止其登記，並通知公司登記之主管機關。

(4) 旅行業經理人應經中央主管機關或其委託之有關機關團體訓練合格，領取結業證書後，始得充任；其參加訓練資格，由中央主管機關定之。

(5) 旅行業經理人連續三年未在旅行業任職者，應重新參加訓練合格後，始得受僱為經理人。

(6) 旅行業經理人不得兼任其他旅行業之經理人，並不得自營或為他人兼營旅行業。

16. 觀光旅館業、旅館業、觀光遊樂業或民宿經營者，經受停止營業或廢止營業執照或登記證之處分者，應繳回觀光專用標識。

17. 觀光旅館業、旅館業、旅行業、觀光遊樂業或民宿經營者，暫停營業或暫停經營一個月以上者，其屬公司組織者，應於十五日內備具股東會議事錄或股東同意書，非屬公司組織者備具申請書，並詳述理由，報請該管主管機關備查。

18. 前項申請暫停營業或暫停經營期間，最長不得超過一年，其有正當理由者，得申請展延一次，期間以一年為限，並應於期間屆滿前十五日內提出。停業期限屆滿後，應於十五日內向該管主管機關申報復業。未依第一項規定報請備查或前項規定申報

復業，達六個月以上者，主管機關得廢止其營業執照或登記證。

19. 為保障旅遊消費者權益，旅行業有下列情事之一者，中央主管機關得公告之：

(1) 保證金被法院扣押或執行者。

(2) 受停業處分或廢止旅行業執照者。

(3) 自行停業者。

(4) 解散者。

(5) 經票據交換所公告為拒絕往來戶者。

(6) 未依第三十一條規定辦理履約保證保險或責任保險者。

三、獎勵及處罰

(一) 為加強國際觀光宣傳推廣，公司組織之觀光產業，得在下列用途項下支出金額百分之十至百分之二十限度內，抵減當年度應納營利事業所得稅額；當年度不足抵減時，得在以後四年度內抵減之：

1. 配合政府參與國際宣傳推廣之費用。

2. 配合政府參加國際觀光組織及旅遊展覽之費用。

3. 配合政府推廣會議旅遊之費用。

前項投資抵減，其每一年度得抵減總額，以不超過該公司當年度應納營利事業所得稅額百分之五十為限。但最後年度抵減金額，不在此限。

(二) 觀光旅館業、旅館業、旅行業、觀光遊樂業或民宿經營者，有玷辱國家榮譽、損害國家利益、妨害善良風俗或詐騙旅客行為者，處新臺幣三萬元以上十五萬元以下罰鍰；情節重大者，定期停止其營業之一部或全部，或廢止其營業執照或登記證。經受停止營業一部或全部之處分，仍繼續營業者，廢止其營業執照或登記

證。觀光旅館業、旅館業、旅行業、觀光遊樂業之受僱人員有前項行為者，處新臺幣一萬元以上五萬元以下罰鍰。

(三) 觀光旅館業、旅館業、旅行業、觀光遊樂業或民宿經營者，經主管機關檢查結果有不合規定者，除依相關法令辦理外，並令限期改善，屆期仍未改善者，處新臺幣三萬元以上十五萬元以下罰鍰；情節重大者，並得定期停止其營業之一部或全部；經受停止營業處分仍繼續營業者，廢止其營業執照或登記證。經依第三十七條第一項規定檢查結果，有不合規定且危害旅客安全之虞者，在未完全改善前，得暫停其設施或設備一部或全部之使用。

(四) 觀光旅館業、旅館業、旅行業、觀光遊樂業或民宿經營者，規避、妨礙或拒絕主管機關檢查者，處新臺幣三萬元以上十五萬元以下罰鍰，並得按次連續處罰。

(五) 有下列情形之一者，處新臺幣三萬元以上十五萬元以下罰鍰；情節重大者，得廢止其營業執照：

1. 觀光旅館業違法經營核准登記範圍外業務。

2. 旅行業違法經營核准登記範圍外業務。

(六) 有下列情形之一者，處新臺幣一萬元以上五萬元以下罰鍰：

1. 旅行業未與旅客訂定書面契約。

2. 觀光旅館業、旅館業、旅行業、觀光遊樂業或民宿經營者，暫停營業或暫停經營未報請備查或停業期間屆滿未申報復業。

(七) 未依本條例領取營業執照而經營觀光旅館業務、旅館業務、旅行業務或觀光遊樂業務者，處新臺幣九萬元以上四十五萬元以下罰鍰，並禁止其營業。

(八) 未依本條例領取登記證而經營民宿者，處新臺幣三萬元以上十五萬元以下罰鍰，並禁止其經營。

(九) 外國旅行業未經申請核准而在中華民國境內設置代表人者，處代表人新臺幣一萬元以上五萬元以下罰鍰，並勒令其停止執行職

務。

(十) 旅行業未依第三十一條規定辦理履約保證保險或責任保險，中央主管機關得立即停止其辦理旅客之出國及國內旅遊業務，並限於三個月內辦妥投保，逾期未辦妥者，得廢止其旅行業執照。

(十一) 觀光旅館業、旅館業、觀光遊樂業及民宿經營者，未依規定辦理責任保險者，限於一個月內辦妥投保，屆期未辦妥者，處新臺幣三萬元以上十五萬元以下罰鍰，並得廢止其營業執照或登記證。

(十二) 有下列情形之一者，處新臺幣三千元以上一萬五千元以下罰鍰；情節重大者，並得逕行定期停止其執行業務或廢止其執業證：

1. 旅行業經理人違反第三十三條第五項規定，兼任其他旅行業經理人或自營或為他人兼營旅行業。
2. 導遊人員、領隊人員或觀光產業經營者僱用之人員，違反依本條例所發布之命令者。經受停止執行業務處分，仍繼續執業者，廢止其執業證。

(十三) 未依第三十二條規定取得執業證而執行導遊人員或領隊人員業務者，處新臺幣一萬元以上五萬元以下罰鍰，並禁止其執業。

(十四) 於公告禁止區域從事水域遊憩活動或不遵守水域管理機關對有關水域遊憩活動所為種類、範圍、時間及行為之限制命令者，由其水域管理機關處新臺幣五千元以上二萬五千元以下罰鍰，並禁止其活動。
前項行為具營利性質者，處新臺幣一萬五千元以上七萬五千元以下罰鍰，並禁止其活動。

(十五) 未依第四十一條第三項規定繳回觀光專用標識，或未經主管機關核准擅自使用觀光專用標識者，處新臺幣三萬元以上十五萬元以下罰鍰，並勒令其停止使用及拆除之。

(十六) 損壞觀光地區或風景特定區之名勝、自然資源或觀光設施者，

有關目的事業主管機關得處行為人新臺幣五十萬元以下罰鍰，並責令回復原狀或償還修復費用。其無法回復原狀者，有關目的事業主管機關得再處行為人新臺幣五百萬元以下罰鍰。

(十七) 旅客進入自然人文生態景觀區未依規定申請專業導覽人員陪同進入者，有關目的事業主管機關得處行為人新臺幣三萬元以下罰鍰。

(十八) 於風景特定區或觀光地區內有下列行為之一者，由其目的事業主管機關處新臺幣一萬元以上五萬元以下罰鍰：

1. 擅自經營固定或流動攤販。
2. 擅自設置指示標誌、廣告物。
3. 強行向旅客拍照並收取費用。
4. 強行向旅客推銷物品。
5. 其他騷擾旅客或影響旅客安全之行為。
6. 違反前項第一款或第二款規定者，其攤架、指示標誌或廣告物予以拆除並沒入之，拆除費用由行為人負擔。

(十九) 於風景特定區或觀光地區內有下列行為之一者，由其目的事業主管機關處新臺幣三千元以上一萬五千元以下罰鍰：

1. 任意拋棄、焚燒垃圾或廢棄物。
2. 將車輛開入禁止車輛進入或停放於禁止停車之地區。
3. 其他經管理機關公告禁止破壞生態、污染環境及危害安全之行為。

第二節　旅行業管理規則

（2012 年 3 月 5 日）

一、旅行業分類

旅行業區分為綜合旅行業、甲種旅行業及乙種旅行業三種。

(一)綜合旅行業

1. 接受委託代售國內外海、陸、空運輸事業之客票或代旅客購買國內外客票、託運行李。
2. 接受旅客委託代辦出、入國境及簽證手續。
3. 招攬或接待國內外觀光旅客並安排旅遊、食宿及交通。
4. 以包辦旅遊方式或自行組團，安排旅客國內外觀光旅遊、食宿、交通及提供有關服務。
5. 委託甲種旅行業代為招攬前款業務。
6. 委託乙種旅行業代為招攬第四款國內團體旅遊業務。
7. 代理外國旅行業辦理聯絡、推廣、報價等業務。
8. 設計國內外旅程、安排導遊人員或領隊人員。
9. 提供國內外旅遊諮詢服務。
10. 其他經中央主管機關核定與國內外旅遊有關之事項。

(二)甲種旅行業

1. 接受委託代售國內外海、陸、空運輸事業之客票或代旅客購買國內外客票、託運行李。
2. 接受旅客委託代辦出、入國境及簽證手續。
3. 招攬或接待國內外觀光旅客並安排旅遊、食宿及交通。
4. 自行組團安排旅客出國觀光旅遊、食宿、交通及提供有關服務。
5. 代理綜合旅行業招攬前項第五款之業務。

6. 代理外國旅行業辦理聯絡、推廣、報價等業務。

7. 設計國內外旅程、安排導遊人員或領隊人員。

8. 提供國內外旅遊諮詢服務。

9. 其他經中央主管機關核定與國內外旅遊有關之事項。

(三)乙種旅行業

1. 接受委託代售國內海、陸、空運輸事業之客票或代旅客購買國內客票、託運行李。

2. 招攬或接待本國觀光旅客國內旅遊、食宿、交通及提供有關服務。

3. 代理綜合旅行業招攬第二項第六款國內團體旅遊業務。

4. 設計國內旅程。

5. 提供國內旅遊諮詢服務。

6. 其他經中央主管機關核定與國內旅遊有關之事項。

7. 前三項業務，非經依法領取旅行業執照者，不得經營。但代售日常生活所需國內海、陸、空運輸事業之客票，不在此限。

二、旅行業籌設規定

(一) 旅行業應專業經營，以公司組織為限；並應於公司名稱上標明旅行社字樣。

(二) 經營旅行業，應備具下列文件，向交通部觀光局申請籌設：

1. 籌設申請書。

2. 全體籌設人名冊。

3. 經理人名冊及經理人結業證書影本。

4. 經營計畫書。

5. 營業處所之使用權證明文件。

(三) 旅行業經核准籌設後，應於二個月內依法辦妥公司設立登記，並

繳納旅行業保證金、註冊費向交通部觀光局申請註冊，屆期即廢止籌設之許可。但有正當理由者，得申請延長二個月，並以一次為限。經核准並發給旅行業執照賦予註冊編號，始得營業。

(四) 旅行業組織、名稱、種類、資本額、地址、代表人、董事、監察人、經理人變更或同業合併，應於變更或合併後十五日內備具下列文件向交通部觀光局申請核准後，依公司法規定期限辦妥公司變更登記，並憑辦妥之有關文件於二個月內換領旅行業執照：

1. 變更登記申請書。
2. 其他相關文件。

(五) 綜合旅行業、甲種旅行業在國外設立分支機構或與國外旅行業合作於國外經營旅行業務時，除依有關法令規定外，應報請交通部觀光局備查。

(六) 申請籌設之旅行業名稱，不得與他旅行業名稱或服務標章之發音相同，或其名稱或服務標章亦不得以消費者所普遍認知之名稱為相同或類似之使用，致與他旅行業名稱混淆，並應先取得交通部觀光局之同意後，再依法向經濟部申請公司名稱預查。旅行業申請變更名稱者，亦同。

(七) 大陸地區旅行業未經許可來臺投資前，旅行業名稱與大陸地區人民投資之旅行業名稱有前項情形者，不予同意。

三、旅行業資本額規定

旅行業實收之資本總額，規定如下：

1. 綜合旅行業不得少於新臺幣二千五百萬元。
2. 甲種旅行業不得少於新臺幣六百萬元。
3. 乙種旅行業不得少於新臺幣三百萬元。

綜合旅行業在國內每增設分公司一家，須增資新臺幣一百五十萬

元,甲種旅行業在國內每增設分公司一家,須增資新臺幣一百萬元,
乙種旅行業在國內每增設分公司一家,須增資新臺幣七十五萬元。但
其原資本總額,已達增設分公司所須資本總額者,不在此限。

四、旅行業註冊費及保證金規定

旅行業應依照下列規定,繳納註冊費、保證金:

(一)註冊費

1. 按資本總額千分之一繳納。
2. 分公司按增資額千分之一繳納。

(二)保證金

1. 綜合旅行業新臺幣一千萬元。
2. 甲種旅行業新臺幣一百五十萬元。
3. 乙種旅行業新臺幣六十萬元。
4. 綜合旅行業、甲種旅行業每一分公司新臺幣三十萬元。
5. 乙種旅行業每一分公司新臺幣十五萬元。
6. 經營同種類旅行業,最近兩年未受停業處分,且保證金未被強制執行,並取得經中央主管機關認可足以保障旅客權益之觀光公益法人會員資格者,得按一至五目金額十分之一繳納。

五、旅行業及其分公司經理人之規定

(一) 旅行業及其分公司應各置經理人一人以上負責監督管理業務。
(二) 前項旅行業經理人應為專任,不得兼任其他旅行業之經理人,並不得自營或為他人兼營旅行業。
(三) 有下列各款情事之一者,不得為旅行業之發起人、董事、監察人、經理人、執行業務或代表公司之股東,已充任者,當然解任

觀光法規

之，由交通部觀光局撤銷或廢止其登記，並通知公司登記主管機關：

1. 曾犯組織犯罪防制條例規定之罪，經有罪判決確定，服刑期滿尚未逾五年者。

2. 曾犯詐欺、背信、侵占罪經受有期徒刑一年以上宣告，服刑期滿尚未逾二年者。

3. 曾服公務虧空公款，經判決確定，服刑期滿尚未逾二年者。

4. 受破產之宣告，尚未復權者。

5. 使用票據經拒絕往來尚未期滿者。

6. 無行為能力或限制行為能力者。

7. 曾經營旅行業受撤銷或廢止營業執照處分，尚未逾五年者。

(四) 旅行業經理人應備具下列資格之一，經交通部觀光局或其委託之有關機關、團體訓練合格，發給結業證書後，始得充任：

1. 大專以上學校畢業或高等考試及格，曾任旅行業代表人二年以上者。

2. 大專以上學校畢業或高等考試及格，曾任海陸空客運業務單位主管三年以上者。

3. 大專以上學校畢業或高等考試及格，曾任旅行業專任職員四年或領隊、導遊六年以上者。

4. 高級中等學校畢業或普通考試及格或二年制專科學校、三年制專科學校、大學肄業或五年制專科學校規定學分三分之二以上及格，曾任旅行業代表人四年或專任職員六年或領隊、導遊八年以上者。

5. 曾任旅行業專任職員十年以上者。

6. 大專以上學校畢業或高等考試及格，曾在國內外大專院校主講觀光專業課程二年以上者。

7. 大專以上學校畢業或高等考試及格，曾任觀光行政機關業務部門專任職員三年以上或高級中等學校畢業曾任觀光行政機關或

44

旅行商業同業公會業務部門專任職員五年以上者。

大專以上學校或高級中等學校觀光科系畢業者，前項第二款至第四款之年資，得按其應具備之年資減少一年。

第一項訓練合格人員，連續三年未在旅行業任職者，應重新參加訓練合格後，始得受僱為經理人。

六、外國旅行業在臺之規定

(一) 外國旅行業未在中華民國設立分公司，符合下列規定者，得設置代表人或委託國內綜合旅行業、甲種旅行業辦理聯絡、推廣、報價等事務。但不得對外營業：

1. 為依其本國法律成立之經營國際旅遊業務之公司。

2. 未經有關機關禁止業務往來。

3. 無違反交易誠信原則紀錄。

前項代表人，應設置辦公處所，並備具下列文件申請交通部觀光局核准後，於二個月內依公司法規定申請中央主管機關備案：

1. 申請書。

2. 本公司發給代表人之授權書。

3. 代表人身分證明文件。

4. 經中華民國駐外單位認證之旅行業執照影本及開業證明。

(二) 外國旅行業委託國內綜合旅行業或甲種旅行業辦理聯絡、推廣、報價等事務，應申請交通部觀光局核准，外國旅行業之代表人不得同時受僱於國內旅行業。

七、旅行業營業規定

(一) 旅行業經核准註冊，應於領取旅行業執照後一個月內開始營業。

旅行業應於領取旅行業執照後始得懸掛市招。旅行業營業地址變更時，應於換領旅行業執照前，拆除原址之全部市招。規定於分公司亦準用之。

(二) 旅行業應於開業前將開業日期、全體職員名冊分別報請交通部觀光局及直轄市觀光主管機關或其委託之有關團體備查。

(三) 前項職員名冊應與公司薪資發放名冊相符。其職員有異動時，應於十日內將異動表分別報請交通部觀光局及直轄市觀光主管機關或其委託之有關團體備查。

(四) 旅行業開業後，應於每年六月三十日前，將其財務及業務狀況，依交通部觀光局規定之格式填報。

(五) 旅行業暫停營業一個月以上者，應於停止營業之日起十五日內備具股東會議事錄或股東同意書，並詳述理由，報請交通部觀光局備查，並繳回各項證照。

(六) 前項申請停業期間，最長不得超過一年，其有正當理由者，得申請展延一次，期間以一年為限，並應於期間屆滿前十五日內提出。停業期間屆滿後，應於十五日內，向交通部觀光局申報復業，並發還各項證照。

(七) 旅行業經營各項業務，應合理收費，不得以購物佣金或促銷行程以外之活動所得彌補團費或以其他不正當方法為不公平競爭之行為。

(八) 旅行業為前項不公平競爭之行為，經其他旅行業檢附具體事證，申請各旅行業同業公會組成專案小組，認證其情節足以紊亂旅遊市場者，並應轉報交通部觀光局查處。

(九) 各旅行業同業公會組成之專案小組拒絕為前項之認證或逾二個月未為認證者，申請人得敘明理由逕將該不公平競爭事證報請交通部觀光局查處。

(十) 旅遊市場之航空票價、食宿、交通費用，由中華民國旅行業品質保障協會按季發表，供消費者參考。

八、領隊與導遊相關規定

(一) 綜合旅行業、甲種旅行業接待或引導國外、香港、澳門或大陸地區觀光旅客旅遊，應依來臺觀光旅客使用語言，指派或僱用領有外語或華語導遊人員執業證之人員執行導遊業務。

(二) 綜合旅行業、甲種旅行業辦理前項接待或引導非使用華語之國外觀光旅客旅遊，不得指派或僱用華語導遊人員執行導遊業務。

(三) 綜合旅行業、甲種旅行業對指派或僱用之導遊人員應嚴加督導與管理，不得允許其為非旅行業執行導遊業務。

(四) 旅行業與導遊人員、領隊人員，約定執行接待或引導觀光旅客旅遊業務，應簽訂契約並給付報酬。報酬不得以小費、購物佣金或其他名目抵替之。

(五) 綜合旅行業、甲種旅行業經營旅客出國觀光團體旅遊業務，於團體成行前，應以書面向旅客作旅遊安全及其他必要之狀況說明或舉辦說明會。成行時每團均應派遣領隊全程隨團服務。

(六) 綜合旅行業、甲種旅行業辦理前項出國觀光旅客團體旅遊，應派遣外語領隊人員執行領隊業務，不得指派或僱用華語領隊人員執行領隊業務。

(七) 綜合旅行業、甲種旅行業對指派或僱用之領隊人員應嚴加督導與管理，不得允許其為非旅行業執行領隊業務。

(八) 旅行業辦理旅遊時，該旅行業及其所派遣之隨團服務人員，均應遵守下列規定：

1. 不得有不利國家之言行。

2. 不得於旅遊途中擅離團體或隨意將旅客解散。

3. 應使用合法業者依規定設置之遊樂及住宿設施。

4. 旅遊途中注意旅客安全之維護。

5. 除有不可抗力因素外，不得未經旅客請求而變更旅程。

6. 除因代辦必要事項須臨時持有旅客證照外，非經旅客請求，不

得以任何理由保管旅客證照。

7. 執有旅客證照時，應妥慎保管，不得遺失。

8. 應使用合法業者提供之合法交通工具及合格之駕駛人。包租遊覽車者，應簽訂租車契約，並依交通部觀光局頒訂之檢查紀錄表填列查核其行車執照、強制汽車責任保險、安全設備、逃生演練、駕駛人之持照條件及駕駛精神狀態等事項；且以搭載所屬觀光團體旅客為限，沿途不得搭載其他旅客。

9. 應妥適安排旅遊行程，不得使遊覽車駕駛違反汽車運輸業管理法規有關超時工作規定。

九、旅遊契約之相關規定

(一) 旅行業辦理團體旅遊或個別旅客旅遊時，應與旅客簽定書面之旅遊契約；其印製之招攬文件並應加註公司名稱及註冊編號。

(二) 團體旅遊文件之契約書應載明下列事項，並報請交通部觀光局核准後，始得實施：

1. 公司名稱、地址、代表人姓名、旅行業執照字號及註冊編號。

2. 簽約地點及日期。

3. 旅遊地區、行程、起程及回程終止之地點及日期。

4. 有關交通、旅館、膳食、遊覽及計畫行程中所附隨之其他服務詳細說明。

5. 組成旅遊團體最低限度之旅客人數。

6. 旅遊全程所需繳納之全部費用及付款條件。

7. 旅客得解除契約之事由及條件。

8. 發生旅行事故或旅行業因違約對旅客所生之損害賠償責任。

9. 責任保險及履約保證保險有關旅客之權益。

10. 其他協議條款。

(三) 旅遊文件之契約書範本內容，由交通部觀光局另定之。旅行業辦理旅遊業務，應製作旅客交付文件與繳費收據，分由雙方收執，並連同與旅客簽定之旅遊契約書，設置專櫃保管一年，備供查核。

(四) 旅行業經營自行組團業務，非經旅客書面同意，不得將該旅行業務轉讓其他旅行業辦理。旅行業受理前項旅行業務之轉讓時，應與旅客重新簽訂旅遊契約。

(五) 甲種旅行業、乙種旅行業經營自行組團業務，不得將其招攬文件置於其他旅行業，委託該其他旅行業代為銷售、招攬。

(六) 旅行業辦理國內旅遊，應派遣專人隨團服務。

(七) 旅行業刊登於新聞紙、雜誌、電腦網路及其他大眾傳播工具之廣告，應載明公司名稱、種類及註冊編號。但綜合旅行業得以註冊之服務標章替代公司名稱。

前項廣告內容應與旅遊文件相符合，不得為虛偽之宣傳。

(八) 旅行業以服務標章招攬旅客，應依法申請服務標章註冊，報請交通部觀光局備查。但仍應以本公司名義簽訂旅遊契約。前項服務標章以一個為限。

(九) 旅行業以電腦網路經營旅行業務者，其網站首頁應載明下列事項，並報請交通部觀光局備查：

1. 網站名稱及網址。

2. 公司名稱、種類、地址、註冊編號及代表人姓名。

3. 電話、傳真、電子信箱號碼及聯絡人。

4. 經營之業務項目。

5. 會員資格之確認方式。

(十) 旅行業以電腦網路接受旅客線上訂購交易者，應將旅遊契約登載於網站；於收受全部或一部價金前，應將其銷售商品或服務之限制及確認程序、契約終止或解除及退款事項，向旅客據實告知。

(十一) 旅行業受領價金後，應將旅行業代收轉付收據憑證交付旅客。

十、旅遊安全及緊急事故

(一) 綜合旅行業、甲種旅行業經營國人出國觀光團體旅遊，應慎選國外當地政府登記合格之旅行業，並應取得其承諾書或保證文件，始可委託其接待或導遊。國外旅行業違約，致旅客權利受損者，國內招攬之旅行業應負賠償責任。

(二) 旅行業辦理國內、外觀光團體旅遊業務，發生緊急事故時，應為迅速、妥適之處理，維護旅客權益，對受害旅客家屬應提供必要之協助。事故發生後二十四小時內應向交通部觀光局報備，並依緊急事故之發展及處理情形為通報。前項所稱緊急事故，係指造成旅客傷亡或滯留之天災或其他各種事變。

十一、旅行業代辦與送件規定

(一) 綜合旅行業、甲種旅行業為旅客代辦出入國手續，應向交通部觀光局或其委託之旅行業相關團體請領專任送件人員識別證，並應指定專人負責送件，嚴加監督。

(二) 綜合旅行業、甲種旅行業領用之專任送件人員識別證，應妥慎保管，不得借供本公司以外之旅行業或非旅行業使用；如有毀損、遺失應具書面敘明理由，申請換發或補發；專任送件人員異動時，應於十日內將識別證繳回交通部觀光局或其委託之旅行業相關團體。

(三) 申請、換發或補發專任送件人員識別證，應繳納證照費每件新臺幣一百五十元。

(四) 綜合旅行業、甲種旅行業為旅客代辦出入國手續，委託他旅行業代為送件時，應簽訂委託契約書。

(五) 綜合旅行業、甲種旅行業代客辦理出入國或簽證手續，應妥慎保管其各項證照，並於辦妥手續後即將證件交還旅客。前項證照如有遺失，應於二十四小時內檢具報告書及其他相關文件向外交部

領事事務局、警察機關或交通部觀光局報備。

十二、旅行業其他禁止行為之規定

旅行業不得有下列行為：

1. 代客辦理出入國或簽證手續，明知旅客證件不實而仍代辦者。
2. 發覺僱用之導遊人員違反導遊人員管理規則第二十七條之規定而不為舉發者。
3. 與政府有關機關禁止業務往來之國外旅遊業營業者。
4. 未經報准，擅自允許國外旅行業代表附設於其公司內者。
5. 為非旅行業送件或領件者。
6. 利用業務套取外匯或私自兌換外幣者。
7. 委由旅客攜帶物品圖利者。
8. 安排之旅遊活動違反我國或旅遊當地法令者。
9. 安排未經旅客同意之旅遊節目者。
10. 安排旅客購買貨價與品質不相當之物品者。
11. 向旅客收取中途離隊之離團費用，或有其他索取額外不當費用之行為者。
12. 辦理出國觀光團體旅客旅遊，未依約定辦妥簽證、機位或住宿，即帶團出國者。
13. 違反交易誠信原則者。
14. 非舉辦旅遊，而假藉其他名義向不特定人收取款項或資金。
15. 關於旅遊糾紛調解事件，經交通部觀光局合法通知無正當理由不於調解期日到場者。
16. 販售機票予旅客，未於機票上記載旅客姓名者。
17. 經營旅行業務不遵守交通部觀光局管理監督之規定者。

十三、旅行業僱用之人員禁止行為之規定

旅行業僱用之人員不得有下列行為：

1. 未辦妥離職手續而任職於其他旅行業。
2. 擅自將專任送件人員識別證借供他人使用。
3. 同時受僱於其他旅行業。
4. 掩護非合格領隊帶領觀光團體出國旅遊者。
5. 掩護非合格導遊執行接待或引導國外或大陸地區觀光旅客至中華民國旅遊者。
6. 旅行業對其僱用之人員執行業務範圍內所為之行為，視為該旅行業之行為。
7. 旅行業不得委請非旅行業從業人員執行旅行業務。但依第二十九條規定派遣專人隨團服務者，不在此限。

十四、旅行業接待國外、香港、澳門或大陸地區觀光旅客應投保責任險之最低金額規定

旅行業舉辦團體旅遊、個別旅客旅遊及辦理接待國外、香港、澳門或大陸地區觀光團體、個別旅客旅遊業務，應投保責任保險，其投保最低金額及範圍至少如下：

1. 每一旅客意外死亡新臺幣二百萬元。
2. 每一旅客因意外事故所致體傷之醫療費用新臺幣三萬元。
3. 旅客家屬前往海外或來中華民國處理善後所必需支出之費用新臺幣十萬元；國內旅遊善後處理費用新臺幣五萬元。
4. 每一旅客證件遺失之損害賠償費用新臺幣二千元。

十五、旅行業應投保履約保證保險之最低金額規定

(一) 旅行業辦理旅客出國及國內旅遊業務時，應投保履約保證保險，其投保最低金額如下：

1. 綜合旅行業新臺幣六千萬元。
2. 甲種旅行業新臺幣二千萬元。
3. 乙種旅行業新臺幣八百萬元。
4. 綜合旅行業、甲種旅行業每增設分公司一家，應增加新臺幣四百萬元，乙種旅行業每增設分公司一家，應增加新臺幣二百萬元。

(二) 旅行業已取得經中央主管機關認可足以保障旅客權益之觀光公益法人會員資格者，其履約保證保險應投保最低金額如下，不適用前項之規定：

1. 綜合旅行業新臺幣四千萬元。
2. 甲種旅行業新臺幣五百萬元。
3. 乙種旅行業新臺幣二百萬元。
4. 綜合旅行業、甲種旅行業每增設分公司一家，應增加新臺幣一百萬元，乙種旅行業每增設分公司一家，應增加新臺幣五十萬元。

履約保證保險之投保範圍，為旅行業因財務困難，未能繼續經營，而無力支付辦理旅遊所需一部或全部費用，致其安排之旅遊活動一部或全部無法完成時，在保險金額範圍內，所應給付旅客之費用。

十六、旅行業辦理臺灣地區人民赴大陸地區旅行業務之規定

綜合旅行業、甲種旅行業辦理臺灣地區人民赴大陸地區旅行業務，應依在大陸地區從事商業行為許可辦法規定，申請交通部觀光局

許可。

　前項所稱之旅行係指臺灣地區人民依臺灣地區人民進入大陸地區許可辦法及試辦金門馬祖與大陸地區通航實施辦法規定，申請主管機關核准赴大陸地區從事之活動。

十七、旅行業獎勵

　旅行業或其從業人員有下列情事之一者，除予以獎勵或表揚外，並得協調有關機關獎勵之：

1. 熱心參加國際觀光推廣活動或增進國際友誼有優異表現者。
2. 維護國家榮譽或旅客安全有特殊表現者。
3. 撰寫報告或提供資料有參採價值者。
4. 經營國內外旅客旅遊、食宿及導遊業務，業績優越者。
5. 其他特殊事蹟經主管機關認定應予獎勵者。

十八、旅行業停業

(一) 旅行業有下列情事之一者，交通部觀光局得公告之：

1. 保證金被法院或行政執行機關扣押或執行者。
2. 受停業處分或廢止旅行業執照者。
3. 無正當理由自行停業者。
4. 解散者。
5. 經票據交換所公告為拒絕往來戶者。

(二) 旅行業受停業處分者，應於停業始日繳回交通部觀光局發給之各項證照；停業期限屆滿後，應於十五日內申報復業，並發還各項證照。

(三) 旅行業依法設立之觀光公益法人，辦理會員旅遊品質保證業務，應受交通部觀光局監督。

第三節　導遊人員管理規則

（2012 年 3 月 5 日）

一、導遊人員訓練與僱用

(一) 導遊人員之訓練、執業證核發、管理、獎勵及處罰等事項，由交通部委任交通部觀光局執行之；其委任事項及法規依據應公告並刊登政府公報或新聞紙。

(二) 導遊人員應受旅行業之僱用、指派或受政府機關、團體之招請，始得執行導遊業務。

(三) 導遊人員有違本規則，經廢止導遊人員執業證未逾五年者，不得充任導遊人員。

(四) 導遊人員訓練分職前訓練及在職訓練。

(五) 經導遊人員考試及格者，應參加交通部觀光局或其委託之有關機關、團體舉辦之職前訓練合格，領取結業證書後，始得請領執業證，執行導遊業務。

(六) 經華語導遊人員考試及訓練合格，參加外語導遊人員考試及格者，免再參加職前訓練。

二、導遊人員執業

(一) 導遊人員執業證分外語導遊人員執業證及華語導遊人員執業證。

(二) 領取導遊人員執業證者，應依其執業證登載語言別，執行接待或引導使用相同語言之來本國觀光旅客旅遊業務。領取外語導遊人員執業證者，並得執行接待或引導大陸、香港、澳門地區觀光旅客旅遊業務。

(三) 領取華語導遊人員執業證者，得執行接待或引導大陸、香港、澳門地區觀光旅客或使用華語之國外觀光旅客旅遊業務。

(四) 導遊人員取得結業證書或執業證後，連續三年未執行導遊業務

者，應依規定重行參加訓練結業，領取或換領執業證後，始得執
行導遊業務。

(五) 導遊人員申請執業證，應填具申請書，檢附有關證件向交通部觀
光局或其委託之團體請領使用。

(六) 導遊人員停止執業時，應於十日內將所領用之執業證繳回交通部
觀光局或其委託之有關團體；屆期未繳回者，由交通部觀光局公
告註銷。

(七) 導遊人員執業證有效期間為三年，期滿前應向交通部觀光局或其
委託之團體申請換發。

(八) 導遊人員執行業務時，如發生特殊或意外事件，除應即時做妥當
處置外，並應將經過情形於二十四小時內向交通部觀光局及受僱
旅行業或機關團體報備。

(九) 交通部於 2012 年 3 月 5 日修正發布：取消導遊人員專任、特約之
區分制度。依修正後第十七條規定：導遊人員申請執業證，應填
具申請書，檢附有關證件向交通部觀光局或其委託之團體請領使
用。

三、導遊人員獎勵或表揚

導遊人員有下列情事之一者，由交通部觀光局予以獎勵或表揚
之：

1. 爭取國家聲譽、敦睦國際友誼表現優異者。
2. 宏揚我國文化、維護善良風俗有良好表現者。
3. 維護國家安全、協助社會治安有具體表現者。
4. 服務旅客周到、維護旅遊安全有具體事實表現者。
5. 熱心公益、發揚團隊精神有具體表現者。
6. 撰寫報告內容翔實、提供資料完整有參採價值者。
7. 研究著述，對發展觀光事業或執行導遊業務具有創意，可供採
 擇實行者。

8. 連續執行導遊業務十七年以上，成績優良者。

9. 其他特殊優良事蹟者。

四、導遊人員之禁止行為

導遊人員不得有下列行為：

1. 執行導遊業務時，言行不當。

2. 遇有旅客患病，未予妥為照料。

3. 誘導旅客採購物品或為其他服務收受回扣。

4. 向旅客額外需索。

5. 向旅客兜售或收購物品。

6. 以不正當手段收取旅客財物。

7. 私自兌換外幣。

8. 不遵守專業訓練之規定。

9. 將執業證借供他人使用。

10. 無正當理由延誤執行業務時間或擅自委託他人代為執行業務。

11. 拒絕主管機關或警察機關之檢查。

12. 停止執行導遊業務期間擅自執行業務。

13. 擅自經營旅行業務或為非旅行業執行導遊業務。

14. 受國外旅行業僱用執行導遊業務。

15. 運送旅客前，未查核確認所使用之交通工具，係由合法業者所提供，或租用遊覽車未依交通部觀光局頒訂之檢查紀錄表填列查核其行車執照、強制汽車責任保險、安全設備、逃生演練、駕駛人之持照條件及駕駛精神狀態等事項。

16. 執行導遊業務時，發現所接待或引導之旅客有損壞自然資源或觀光設施行為之虞，而未予勸止。

 第四節　觀光旅館業管理規則

（2011 年 1 月 21 日）

一、總則

(一) 觀光旅館業經營之觀光旅館分為國際觀光旅館及一般觀光旅館，
其建築及設備應符合觀光旅館建築及設備標準之規定。

(二) 觀光旅館業之籌設、變更、轉讓、檢查、輔導、獎勵、處罰與監
督管理事項，除在直轄市之一般觀光旅館業，得由交通部委辦直
轄市政府執行外，其餘由交通部委任交通部觀光局執行之。觀光
旅館業發照事項，由交通部委任交通部觀光局執行之。前二項委
辦或委任事項及法規依據，應公告並刊登政府公報。

(三) 非依本規則申請核准之旅館，不得使用國際觀光旅館或一般觀光
旅館之名稱或專用標識。國際觀光旅館及一般觀光旅館專用標識
應編號列管，其形式如圖 2-1 及圖 2-2。

圖 2-1　國際觀光旅館專用標識
資料來源：交通部觀光局。

圖 2-2　一般觀光旅館專用標識
資料來源：交通部觀光局。

二、觀光旅館業之經營與管理

(一) 觀光旅館業應備置旅客資料活頁登記表，將每日住宿旅客依式登記，並送該管警察所或分駐（派出）所，送達時間，依當地警察局、分局之規定。前項旅客登記資料，其保存期間為半年。

(二) 觀光旅館業應對其經營之觀光旅館業務，投保責任保險。責任保險之保險範圍及最低投保金額如下：

　　1. 每一個人身體傷亡：新臺幣二百萬元。

　　2. 每一事故身體傷亡：新臺幣一千萬元。

　　3. 每一事故財產損失：新臺幣二百萬元。

　　4. 保險期間總保險金額：新臺幣二千四百萬元。

(三) 觀光旅館業之經營管理，應遵守下列規定：

　　1. 不得代客媒介色情或為其他妨害善良風俗或詐騙旅客之行為。

　　2. 附設表演場所者，不得僱用未經核准之外國藝人演出。

　　3. 附設夜總會供跳舞者，不得僱用或代客介紹職業或非職業舞伴或陪侍。

(四) 觀光旅館業客房之定價，由該觀光旅館業自行訂定後，報請原受理機關備查，並副知當地觀光旅館商業同業公會；變更時亦同。

(五) 觀光旅館業應將客房之定價、旅客住宿須知及避難位置圖置於客房明顯易見之處。

(六) 觀光旅館業應將觀光旅館業專用標識，置於門廳明顯易見之處。

(七) 觀光旅館業開業後，應將下列資料依限填表分報交通部觀光局及該管直轄市政府：

　　1. 每月營業收入、客房住用率、住客人數統計及外匯收入實績，於次月十五日前。

　　2. 資產負債表、損益表，於次年六月三十日前。

(八) 觀光旅館業暫停營業一個月以上者，應於十五日內備具股東會議事錄或股東同意書報原受理機關備查。

前項申請暫停營業期間，最長不得超過一年。其有正當事由者，得申請展延一次，期間以一年為限，並應於期間屆滿前十五日內提出申請。停業期限屆滿後，應於十五日內向 原受理機關申報復業。

三、觀光旅館業從業人員之管理

(一) 觀光旅館業之經理人應具備其所經營業務之專門學識與能力。

(二) 觀光旅館業應依其業務，分設部門，各置經理人，並應於公司主管機關核准日起十五日內，報請原受理機關備查，其經理人變更時亦同。

(三) 觀光旅館業為加強推展國外業務，得在國外重要據點設置業務代表，並應於設置後一個月內報請原受理機關備查。

四、獎勵及處罰

觀光旅館業有下列情事之一者，主管機關得予以獎勵或表揚：

1. 維護國家榮譽或社會治安有特殊貢獻者。
2. 參加國際推廣活動，增進國際友誼有重大表現者。
3. 改進管理制度及提高服務品質有卓越成效者。
4. 外匯收入有優異業績者。
5. 其他有足以表揚之事蹟者。

 第五節　觀光旅館建築及設備標準

（2010 年 10 月 8 日）

(一) 國際觀光旅館房間數、客房及浴廁淨面積應符合下列規定：

　　1. 應有單人房、雙人房及套房三十間以上。

　　2. 各式客房每間之淨面積（不包括浴廁），應有百分之六十以上不得小於下列基準：

　　　　(1) 單人房十三平方公尺。

　　　　(2) 雙人房十九平方公尺。

　　　　(3) 套房三十二平方公尺。

　　3. 每間客房應有向戶外開設之窗戶，並設專用浴廁，其淨面積不得小於三點五平方公尺。但基地緊鄰機場或符合建築法令所稱之高層建築物，得酌設向戶外採光之窗戶，不受每間客房應有向戶外開設窗戶之限制。

(二) 國際觀光旅館廚房之淨面積不得小於下列規定：

供餐飲場所淨面積	廚房（包括備餐室）淨面積
1,500 平方公尺以下	至少為供餐飲場所淨面積之 33%
1,501 至 2,000 平方公尺	至少為供餐飲場所淨面積之 28% 加 75 平方公尺
2,001 至 2,500 平方公尺	至少為供餐飲場所淨面積之 23% 加 175 平方公尺
2,501 平方公尺以上	至少為供餐飲場所淨面積之 21% 加 225 平方公尺

　　未滿一平方公尺者，以一平方公尺計算。

　　餐廳位屬不同樓層，其廚房淨面積採合併計算者，應設有可連通不同樓層之送菜專用升降機。

(三) 國際觀光旅館自營業樓層之最下層算起四層以上之建築物，應設置客用升降機至客房樓層，其數量不得少於下列規定：

客房間數	客用升降機座數	每座容量
80 間以下	2 座	8 人
81 間至 150 間	2 座	12 人
151 間至 250 間	3 座	12 人
251 間至 375 間	4 座	12 人
376 間至 500 間	5 座	12 人
501 間至 625 間	6 座	12 人
626 間至 750 間	7 座	12 人
751 間至 900 間	8 座	12 人
901 間以上	每增 200 間增設一座，不足 200 間以 200 間計算	12 人

(四) 一般觀光旅館應附設餐廳、咖啡廳、會議場所、貴重物品保管專
櫃、衛星節目收視設備，並得酌設下列附屬設備：

1. 商店。

2. 游泳池。

3. 宴會廳。

4. 夜總會。

5. 三溫暖。

6. 健身房。

7. 洗衣間。

8. 美容室。

9. 理髮室。

10. 射箭場。

11. 各式球場。

12. 室內遊樂設施。

13. 郵電服務設施。

14. 旅行服務設施。

15. 高爾夫球練習場。

16. 其他經中央主管機關核准與觀光旅館有關之附屬設備。

前項供餐飲場所之淨面積不得小於客房數乘一點五平方公尺。

(五) 一般觀光旅館房間數、客房及浴廁淨面積應符合下列規定：

1. 應有單人房、雙人房及套房三十間以上。

2. 各式客房每間之淨面積（不包括浴廁），應有百分之六十以上不得小於下列基準：

 (1) 單人房十平方公尺。

 (2) 雙人房十五平方公尺。

 (3) 套房二十五平方公尺。

3. 每間客房應有向戶外開設之窗戶，並設專用浴廁，其淨面積不得小於三平方公尺。但基地緊鄰機場或符合建築法令所稱之高層建築物，得酌設向戶外採光之窗戶，不受每間客房應有向戶外開設窗戶之限制。

(六) 一般觀光旅館廚房之淨面積不得小於下列規定：

供餐飲場所淨面積	廚房（包括備餐室）淨面積
1,500 平方公尺以下	至少為供餐飲場所淨面積之 30%
1,501 至 2,000 平方公尺	至少為供餐飲場所淨面積之 25% 加 75 平方公尺
2,001 平方公尺以上	至少為供餐飲場所淨面積之 20% 加 175 平方公尺

未滿一平方公尺者，以一平方公尺計算。

餐廳位屬不同樓層，其廚房淨面積採合併計算者，應設有可連通不同樓層之送菜專用升降機。

(七) 一般觀光旅館自營業樓層之最下層算起四層以上之建築物，應設置客用升降機至客房樓層，其數量不得少於下列規定：

客房間數	客用升降機座數	每座容量
80 間以下	2 座	8 人
81 間至 150 間	2 座	10 人
151 間至 250 間	3 座	10 人
251 間至 375 間	4 座	10 人
376 間至 500 間	5 座	10 人
501 間至 625 間	6 座	10 人
626 間以上	每增 200 間增設一座，不足 200 間以 200 間計算	10 人

一般觀光旅館客房八十間以上者應設工作專用升降機，其載重量不得少於四百五十公斤。

 第六節　民宿管理辦法

（2001 年 12 月 12 日）

一、總則

本辦法所稱民宿，指利用自用住宅空閒房間，結合當地人文、自然景觀、生態、環境資源及農林漁牧生產活動，以家庭副業方式經營，提供旅客鄉野生活之住宿處所。

二、民宿之設立申請、發照及變更登記

(一) 民宿之設置，以下列地區為限，並須符合相關土地使用管制法令之規定：

1. 風景特定區。
2. 觀光地區。
3. 國家公園區。
4. 原住民地區。
5. 偏遠地區。
6. 離島地區。
7. 經農業主管機關核發經營許可登記證之休閒農場或經農業主管機關劃定之休閒農業區。
8. 金門特定區計畫自然村。
9. 非都市土地。

(二) 民宿之經營規模，以客房數五間以下，且客房總樓地板面積一百五十平方公尺以下為原則。但位於原住民保留地、經農業主

管機關核發經營許可登記證之休閒農場、經農業主管機關劃定之休閒農業區、觀光地區、偏遠地區及離島地區之特色民宿，得以客房數十五間以下，且客房總樓地板面積二百平方公尺以下之規模經營之。

(三) 民宿之消防安全設備應符合下列規定：

1. 每間客房及樓梯間、走廊應裝置緊急照明設備。

2. 設置火警自動警報設備，或於每間客房內設置住宅用火災警報器。

3. 配置滅火器兩具以上，分別固定放置於取用方便之明顯處所；有樓層建築物者，每層應至少配置一具以上。

(四) 民宿之申請登記應符合下列規定：

1. 建築物使用用途以住宅為限。但第六條第一項但書規定地區，並得以農舍供作民宿使用。

2. 由建築物實際使用人自行經營。但離島地區經當地政府委託經營之民宿不在此限。

3. 不得設於集合住宅。

4. 不得設於地下樓層。

(五) 有下列情形之一者不得經營民宿：

1. 無行為能力人或限制行為能力人。

2. 曾犯組織犯罪防制條例、毒品危害防制條例或槍砲彈藥刀械管制條例規定之罪，經有罪判決確定者。

3. 經依檢肅流氓條例裁處感訓處分確定者。

4. 曾犯兒童及少年性交易防制條例第二十二條至第三十一條、刑法第十六章妨害性自主罪、第二百三十一條至第二百三十五條、第二百四十條至第二百四十三條或第二百九十八條之罪，經有罪判決確定者。

5. 曾經判處有期徒刑五年以上之刑確定，經執行完畢或赦免後未滿五年者。

(六) 民宿經營者，暫停經營一個月以上者，應於十五日內備具申請書，並詳述理由，報請該管主管機關備查。

(七) 前項申請暫停經營期間，最長不得超過一年，其有正當理由者，得申請展延一次，期間以一年為限，並應於期間屆滿前十五日內提出。

(八) 暫停經營期限屆滿後，應於十五日內向該管主管機關申報復業。

三、民宿之管理監督

(一) 民宿經營者應投保責任保險之範圍及最低金額如下：

1. 每一個人身體傷亡：新臺幣二百萬元。
2. 每一事故身體傷亡：新臺幣一千萬元。
3. 每一事故財產損失：新臺幣二百萬元。
4. 保險期間總保險金額：新臺幣二千四百萬元。

(二) 民宿經營者應將民宿登記證置於門廳明顯易見處，並將專用標識置於建築物外部明顯易見之處。

(三) 民宿經營者應備置旅客資料登記簿，將每日住宿旅客資料依式登記備查，並傳送該管派出所。前項旅客登記簿保存期限為一年。

(四) 民宿經營者不得有下列之行為：

1. 以叫囂、糾纏旅客或以其他不當方式招攬住宿。
2. 強行向旅客推銷物品。
3. 任意哄抬收費或以其他方式巧取利益。
4. 設置妨害旅客隱私之設備或從事影響旅客安寧之任何行為。
5. 擅自擴大經營規模。

(五) 民宿經營者應遵守下列事項：

1. 確保飲食衛生安全。

2. 維護民宿場所與四周環境整潔及安寧。

3. 供旅客使用之寢具，應於每位客人使用後換洗，並保持清潔。

4. 辦理鄉土文化認識活動時，應注重自然生態保護、環境清潔、安寧及公共安全。

(六) 民宿經營者，應於每年一月及七月底前，將前半年每月客房住用率、住宿人數、經營收入統計等資料，依式陳報當地主管機關。前項資料，當地主管機關應於次月底前，陳報交通部觀光局。

(七) 民宿經營者有下列情事之一者，主管機關或相關目的事業主管機關得予以獎勵或表揚：

1. 維護國家榮譽或社會治安有特殊貢獻者。

2. 參加國際推廣活動，增進國際友誼有優異表現者。

3. 推動觀光產業有卓越表現者。

4. 提高服務品質有卓越成效者。

5. 接待旅客服務週全獲有好評，或有優良事蹟者。

6. 對區域性文化、生活及觀光產業之推廣有特殊貢獻者。

7. 其他有足以表揚之事蹟者。

第七節　星級旅館評鑑計畫

（2008 年 1 月 17 日）

一、實施目的及意義

　　星級旅館代表旅館所提供服務之品質及其市場定位，有助於提升旅館整體服務水準，同時區隔市場行銷，提供不同需求消費者選擇旅館的依據。並作為交通部觀光局改善旅館體系分類之參考；易言之，星級旅館評鑑實施後，交通部觀光局得視評鑑辦理結果，配合修正

發展觀光條例，取消現行「國際觀光旅館」、「一般觀光旅館」、「旅館」之分類，完全改以星級區分，且將各旅館之星級記載於交通部觀光局之文宣。

二、評鑑對象

本計畫所稱之旅館，係指領有觀光旅館業營業執照之觀光旅館及領有旅館業登記證之旅館。為本計畫之評鑑對象。

三、星級意涵及基本要求

(一) ★星級：代表旅館提供旅客基本服務及清潔、衛生、簡單的住宿設施，其應具備條件：

1. 基本簡單的建築物外觀及景觀設計。
2. 門廳及櫃檯區僅提供基本空間及簡易設備。
3. 提供簡易用餐場所。
4. 客房內設有衛浴間，並提供一般品質的衛浴設備。
5. 二十四小時服務之接待櫃檯。

(二) ★★星級：代表旅館提供旅客必要服務及清潔、衛生、較舒適的住宿設施，其應具備條件：

1. 建築物外觀及景觀設計尚可。
2. 門廳及櫃檯區空間較大，感受較舒適，並附有息坐區。
3. 提供簡易用餐場所，且裝潢尚可。
4. 客房內設有衛浴間，且能提供良好品質之衛浴設備。
5. 二十四小時服務之接待櫃檯。

(三) ★★★星級：代表旅館提供旅客充分服務及清潔、衛生良好且舒適的住宿設施，並設有餐廳、旅遊（商務）中心等設施。

其應具備條件：

1. 建築物外觀及景觀設計良好。
2. 門廳及櫃檯區空間寬敞、舒適，家具並能反映時尚。
3. 設有旅遊（商務）中心，提供影印、傳真等設備。
4. 餐廳（咖啡廳）提供全套餐飲，裝潢良好。
5. 客房內提供濕溼分離之衛浴設施及高品質之衛浴設備。
6. 二十四小時服務之接待櫃檯。

(四) ★★★★星級：代表旅館提供旅客完善服務及清潔、衛生優良且舒適、精緻的住宿設施，並設有兩間以上餐廳、旅遊（商務）中心、會議室等設施。
其應具備條件：

1. 建築物外觀及景觀設計優良，並能與環境融合。
2. 門廳及櫃檯區空間寬敞、舒適，裝潢及家具富有品味。
3. 設有旅遊（商務）中心，提供影印、傳真、電腦網路等設備。
4. 兩間以上中、西式餐廳。餐廳（咖啡廳）並提供高級全套餐飲，其裝潢設備優良。
5. 客房內能提供高級材質及濕溼分離之衛浴設施，衛浴空間夠大，使人有舒適感。
6. 二十四小時服務之接待櫃檯。

(五) ★★★★★星級：代表旅館提供旅客盡善盡美的服務及清潔、衛生特優且舒適、精緻、高品質、豪華的國際級住宿設施，並設有兩間以上高級餐廳、旅遊（商務）中心、會議室及客房內無線上網設備等設施。
其應具備條件：

1. 建築物外觀及景觀設計特優且顯露獨特出群之特質。
2. 門廳及櫃檯區為挑高空間，裝潢富麗，家具均屬高級品，並有私密的談話空間。

3. 設有旅遊（商務）中心，提供影印、傳真、電腦網路或客房無線上網等設備，且中心裝潢及設施均極為高雅。
4. 設有兩間以上各式高級餐廳、咖啡廳、宴會廳，其設備優美，餐點及服務均具有國際水準。
5. 客房內具高品味設計及濕溼分離之衛浴設施，其實用性及空間設計均極優良。
6. 二十四小時服務之接待櫃檯。

四、評鑑項目及配分

(一)「建築設備」之評鑑項目包括：
建築物外觀及空間設計、整體環境及景觀、公共區域、停車設備、餐廳及宴會設施、運動休憩設施、客房設備、衛浴設備、安全及機電設施、綠建築環保設施等 10 大項。
(二)「服務品質」之評鑑項目包括：
總機服務、訂房服務、櫃檯服務、網路服務、行李服務、客房整理品質、房務服務、客房內餐飲服務、餐廳服務、用餐品質、健身設施服務、員工訓練成效、交通及停車服務等 13 大項。
前項「建築設備」配分 600 分，「服務品質」配分 400 分，兩者合計 1000 分。

五、評鑑方式

實施評鑑時由評鑑委員先就旅館之建築設備依「星級旅館建築設備評鑑基準表」逐項評核，經評定為★★★星級者，依其申請再辦理「服務品質評鑑」建築設備評鑑，旅館客房數在 401 間以上，至少應評核 8 間，客房數在 201 間至 400 間者，至少應評核 6 間，客房數在 200 間以下者至少應評核 4 間（含單人房、雙人房、套房等各式房間）。

服務品質評鑑由評鑑委員依「星級旅館服務品質評鑑基準表」以不預警留宿受評旅館之方式評核。

六、星級評定

(一)「建築設備」經評定為 60 分至 180 分者核給★星級，181 分至 300 分者核給★★星級，301 分至 600 分而未參加「服務品質」評鑑者核給★★★星級。

(二) 參加「服務品質」評鑑，「建築設備」與「服務品質」兩項總分未滿 600 分者核給★★★星級，600 分至 749分 者核給★★★★星級，750 分以上者核給★★★★★星級。

七、評鑑委員

(一) 就建築師、旅館經營管理專家（非現職旅館從業人員）、學者、旅遊媒體等相關領域遴選評鑑委員。

(二) 辦理評鑑委員訓練：因評鑑基準表所訂項目甚多，評分結果客觀、公正、合理至為重要，為避免委員對評鑑標準認知不一影響評分，於實施評鑑前將召集評鑑委員辦理訓練，使評鑑委了瞭解評鑑流程及評分方法外，並就評分標準獲致共識。

八、申請評鑑

申請評鑑時，應填具星級旅館評鑑申請書，並檢附下列文件供評鑑委員參考：

1. 公司證明文件、商業登記證明文件、觀光旅館業營業執照影本或旅館業登記證影本。
2. 投保責任險保險單。
3. 公共安全檢查申報紀錄。

4. 營業衛生檢查資料。

5. 觀光安全檢查資料。

6. 員工健康檢查項目及結果。

九、評鑑效期

(一) 星級旅館評鑑每三年通盤辦理一次，經星級旅館評鑑後，由交通部觀光局核發星級旅館評鑑標識。

(二) 星級旅館評鑑標識之效期，自通盤評鑑之翌年起算三年；但通盤評鑑結束後新設立之旅館申請評鑑，或設施改善後重新申請評鑑，或因有事實足認旅館不符核定之星級而經交通部觀光局或評鑑機構重新評定星級者，其星級之效期與該次通盤評鑑效期同時屆滿。

十、經費負擔

一般申請案之評鑑費用：

1. 實施「建築設備」評鑑費用包括委員評鑑費、交通費、餐飲費及工作人員出差費用等，全數由受評旅館支付。但首次辦理由交通部觀光局支付之。

2.「服務品質」評鑑費用包括委員評鑑費、交通費以及評鑑委員於住宿期間評鑑旅館服務之必要開支，全數由受評旅館支付。但首次辦理由交通部觀光局支付之。

3. 通盤評鑑後始成立之新旅館，評鑑費用由受評旅館支付。

第八節　觀光遊樂業管理規則

（2007 年 1 月 24 日）

(一) 觀光遊樂業之主管機關：在中央為交通部；在直轄市為直轄市政府；在縣（市）為縣（市）政府。

(二) 觀光遊樂業經營之觀光遊樂設施，應符合區域計畫法、都市計畫法及其他相關法令之規定，並以主管機關核定之興辦事業計畫為限。

(三) 觀光遊樂業申請籌設面積不得小於二公頃，但其他法令另有規定者，或直轄市、縣市政府依其自治權限另定者，從其規定。

(四) 觀光遊樂業籌設申請案件之主管機關，區分如下：

1. 符合本條例第三十五條第三項所稱之重大投資案件者，由交通部觀光局受理、核准、發照。
2. 非屬前款規定者，由地方主管機關受理、核准、發照。

(五) 前條所稱重大投資案件，係指申請籌設面積，符合下列條件之一者：

1. 位於都市土地，達五公頃以上。
2. 位於非都市土地，達十公頃以上、

(六) 觀光遊樂設施保養或維修期間達三十日以上者，應報請地方主管機關備查。變更時，亦同。

(七) 觀光遊樂業應投保責任保險，其保險範圍及最低保險金額如下：

1. 每一個人身體傷亡：臺臺幣二百萬元。
2. 每一事故身體傷亡：臺臺幣一千萬元。
3. 每一事故財產損失：臺臺幣二百萬元。
4. 保險期間總保險金額：臺臺幣二千四百萬元。

() 1. 觀光旅館業經營依據觀光旅館業管理規則之觀光旅館分為 (A) 四、五朵梅花及二、三朵梅花 (B) 國際觀光旅館及一般觀光旅館 (C) 四、五星級及二、三星級旅館 (D) 商業旅館及一般觀光旅館。

() 2. 觀光旅館之建築及設備標準由中央主管機關交通部會同下列哪一個單位定之？ (A) 國防部 (B) 內政部 (C) 財政部 (D) 經濟部。

() 3. 依據發展觀光條例，我國觀光旅館等級之區分標準不包括下列何者？ (A) 價格與市場區隔 (B) 建築與設備標準 (C) 經營與管理 (D) 服務方式。

() 4. 依法令規定，國際觀光旅館業者應將旅客登記資料保存多久？ (A) 1 個月 (B) 3 個月 (C) 半年 (D) 1 年。

() 5. 在直轄市之國際觀光旅館房間數至少應有幾間以上？ (A) 80 間 (B) 90 間 (C) 100 間 (D) 120 間。

() 6. 依據「發展觀光條例」規定，觀光旅館等級評鑑之項目包括下列何項？ (A) 服務方式 (B) 設置地點 (C) 投資金額 (D) 人員素質。

() 7. 我國觀光旅館業管理制度中，強制要求觀光旅館業應將必要文件置於客房明顯易見處，下列何者非屬前述必要文件？ (A) 房租價格 (B) 旅館周邊街道圖 (C) 旅館避難位置圖 (D) 旅客住宿須知。

() 8. 我國旅館行業在制度上分為觀光旅館業及旅館業，下列有關兩者在行政管理異同點之敘述，何者有誤？ (A) 觀光旅館業均應依法辦理公司登記，旅館業除辦理公司登記外，亦可辦理商業登記 (B) 交通部對觀光旅館之建築及設備訂有法定標準，旅館業則無 (C) 觀光旅館業及旅館業應投保之責任保險範圍及最低保險金額，均相同 (D) 政府對觀光旅館業及旅館業所核發專用標識之型式，均相同。

() 9. 下列何者不屬於觀光旅館業之業務範圍？ (A) 客房出租 (B) 附設餐飲、會議場所之經營 (C) 附設休閒場所及商店之經營 (D) 安排遊程、招攬觀光旅客。

() 10. 依發展觀光條例規定，提供旅客住宿服務之經營者有哪些型態？



應將其客房價格,掛置於客房明顯光亮處　(C) 旅館業向旅客收取之客房費用,除春節期間外,不得高於報備之客房價格　(D) 旅館業已預收旅客訂金或確認訂房後,應依約保留房間。

(　) 19. 依據「發展觀光條例」規定,經營旅館業者,除依法辦妥公司或商業登記外,並應向下列何機構申請登記?　(A) 交通部觀光局　(B) 經濟部投資審議委員會　(C) 地方主管機關　(D) 旅館商業同業公會。

(　) 20. 下列何種設施非屬發展觀光條例所規定供不特定人住宿之旅宿設施?　(A) 觀光旅館　(B) 旅館　(C) 民宿　(D) 招待所。

(　) 21. 我國旅館業管理制度中,經營管理訂有應遵守之規範,下列有關應遵守事項之敘述,何者有誤?　(A) 發現旅客罹患疾病時,應報請當地衛生機關處理　(B) 對於旅客寄存或遺留之物品,應妥為保管,並依法令處理　(C) 對於旅客建議事項,應妥為處理　(D) 旅館業應將其登記證,掛置於門廳明顯易見之處。

(　) 22. 依據「發展觀光條例」規定,在高雄市經營旅館業者,除依法辦妥公司或商業登記外,並應向市政府之下列何單位申請登記?　(A) 交通局　(B) 建設局　(C) 觀光局　(D) 文化局。

(　) 23. 依據發展觀光條例規定,在臺北市經營旅館業者,除依法辦妥公司或商業登記外,並應向市政府之下列何單位申請登記?　(A) 觀光傳播局　(B) 建設局　(C) 觀光局　(D) 文化局。

(　) 24. 旅館業於民國 74 年以前屬於「特定營業」範疇,歸警政單位管理,民國 79 年 7 月行政院指示,旅館業由觀光單位管理,因此交通部觀光局於民國 80 年 6 月成立哪一個單位?　(A) 旅館業科　(B) 業務組　(C) 國民旅遊組　(D) 旅館業查報督導中心。

(　) 25. 經營旅館業者,除依法辦妥公司或商業登記外,並應向地方主管機關申請登記,取得何種證照後,始得營業?　(A) 營利事業登記證　(B) 旅館業專用標誌　(C) 建築物使用執照　(D) 消防檢查合格證。

(　) 26. 關於旅館業專用標識之使用,下列敘述何者為不正確?　(A) 應懸掛於營業場所外部明顯易見之處　(B) 地方主管機關得委託業者團體體辦理製發　(C) 旅館業如未經登記,可先行使用專用標識後,再補辦登記　(D) 地方主管機關應將專用標識編號列管。

() 27. 有關旅館評鑑制度，下列何者正確？　(A) 由業者申請，不強制參加　(B) 效期兩年　(C) 梅花標識　(D) 離島不予評鑑。

() 28. 經營旅館業者應完成下列何種手續後，始得營業？①向中央主管機關申請登記 ②向地方主管機關申請登記 ③辦妥公司或商業登記 ④領取登記證　(A) ①②③　(B) ①②④　(C) ①③④　(D) ②③④。

() 29. 民宿之經營規模，以客房數幾間以下，且客房總樓地板面積 150 平方公尺以下為原則？　(A) 5 間　(B) 10 間　(C) 15 間　(D) 20 間。

() 30. 利用自用住宅空閒房間，結合當地人文及資源，以家庭副業方式經營，提供旅客鄉野生活之住宿處所者，稱之為　(A) 一般旅館　(B) 觀光旅館　(C) 民宿　(D) 旅店。

() 31. 民宿經營者應將每日住宿旅客資料依式登記備查，並傳送給下列何單位？　(A) 主管機關　(B) 衛生醫療機關　(C) 公會　(D) 派出所。

() 32. 民宿經營者應向主管機關申請登記，領取登記證及專用標識後，始得經營。其主管機關是指　(A) 交通部　(B) 交通部觀光局　(C) 直轄市、縣（市）政府　(D) 鄉（鎮、市、區）公所。

() 33. 依據發展觀光條例規定，經營以下哪一行業，不需要辦理公司登記？ (A) 旅行業　(B) 觀光遊樂業　(C) 觀光旅館業　(D) 民宿。

() 34. 位於原住民保留地、核可之休閒農場、觀光地區、偏遠及離島地區之民宿，其客房數最多可有幾間？　(A) 5　(B) 10　(C) 15　(D) 25。

() 35. 下列何地區，依法不得設立民宿？　(A) 國家公園區　(B) 離島地區　(C) 休閒農業區　(D) 都市地區。

() 36. 我國於民國 90 年 12 月建立民宿管理制度，下列有關設置民宿規定之敘述，何者正確？　(A) 申請民宿之建築物用途以住宅為限，此住宅包含集合住宅，且符合規定條件者並得以農舍供作民宿使用　(B) 並非所有地區之住宅均可設置民宿，須符合容許設置地區之規定，例如國家公園區即可設置　(C) 民宿之經營規模，以客房數 15 間以下，且客房總樓地板面積 150 平方公尺以下為原則　(D) 民宿建築物之設施及消防安全設備只須符合住宅之標準即可，並無另做

較嚴格之規定。

() 37. 下述何項法令是以「發展觀光條例」為其法源？ (A) 國家公園管
理法 (B) 民宿管理辦法 (C) 森林遊樂區設置管理辦法 (D) 文化
資產保存法。

() 38. 依據發展觀光條例規定，民宿開始經營前應該完成以下何事？
(A) 向中央主管機關報備 (B) 繳交營運保證金 (C) 向地方主管機
關申請登記 (D) 確實投保履約保證保險。

() 39. 下列何種觀光產業之經營，不須辦理營利事業登記？ (A) 觀光遊
樂業 (B) 觀光旅館業 (C) 旅館業 (D) 民宿。

() 40. 新竹縣某家木造三層樓之民宿，其每層應至少配置滅火器多少具以
上？ (A) 1 具 (B) 2 具 (C) 3 具 (D) 4 具。

() 41. 民宿應配置一定數量以上之滅火器，分別固定放置於取用方便之明
顯處所。其「一定數量」指多少具？ (A) 1 具 (B) 2 具 (C) 3
具 (D) 4 具。

() 42. 有關民宿經營之規定，下列何者非屬須由中央主管機關會商相關機
構訂定之事項？ (A) 經營規模 (B) 建築消防 (C) 經營者資格
(D) 衛生安全。

() 43. 發展觀光條例在民國 90 年做了一次大幅度的修正，其中民宿亦列
入管理，依其定義，下列有關民宿的敘述何者正確？ (A) 提供旅
客休閒、遊樂之設施 (B) 以家庭副業方式經營之自用住宅空閒房
間 (C) 觀光旅館業以外，對旅客提供住宿、休息之營利事業
(D) 代辦農林漁牧生產活動之營利事業。

() 44. 特色民宿經營之客房數及客房總樓地板面積之限制為何？ (A) 並
無特別限制 (B) 15 間以下，200 平方公尺以下 (C) 20 間以下，
200 平方公尺以下 (D) 20 間以下，300 平方公尺以下。

() 45. 民宿建築物使用用途以住宅為限，但特色民宿得以下列何者供作民
宿使用？ (A) 農舍 (B) 鄉村住宅 (C) 集合住宅 (D) 商業設施。

() 46. 下列有關我國民宿管理制度之敘述，何者錯誤？ (A) 民宿管理法
規由中央授權地方政府制定並執行，以因地制宜 (B) 經營民宿
者，應向地方主管機關（即直轄市、縣市政府）申請登記 (C) 經
營民宿者於領取主管機關核發之民宿登記證及專用標識後即得開始

營業 (D) 民宿之名稱，不得使用與同一直轄市、縣市內其他民宿相同之名稱。

() 47. 民宿客房之定價，下列敘述何者正確？ (A) 由各地主管機關先定上限，再由經營者據以定價 (B) 依當地民宿業者之平均房價調整 (C) 由經營者自行訂定，並報當地主管機關備查 (D) 旺季時民宿客房之實際收費可依民宿客房定價加成計算。

() 48. 下列何者為經營民宿與旅館業均應具備的條件？ (A) 須向地方主管機關申請登記，並領取登記證 (B) 須依法辦妥公司登記 (C) 須以家庭副業方式經營 (D) 須依法辦妥商業登記。

() 49. 下列有關位於離島地區之特色民宿的敘述，何者不正確？ (A) 以家庭副業方式經營 (B) 可由地方政府委託建築物實際使用人以外者經營 (C) 經營規模最多以客房數 20 間，客房總樓地板面積 200 平方公尺以下者為限 (D) 建築物設施基準可不適用民宿建築物直通樓梯數量及淨寬之規定。

() 50. 下列何者，應向地方主管機關申請登記，領取登記證及專用標識後，始得經營？ (A) 觀光旅館業 (B) 民宿 (C) 旅行社 (D) 觀光遊樂業。

() 51. 發展觀光條例中，對民宿的定義包括下列何者？ (A) 利用自用住宅空閒房間或於合乎法規下另建場地 (B) 結合當地人文、自然景觀、生態、環境資源及農林漁牧生產活動 (C) 可為家庭之主副業 (D) 提供旅客鄉野或都會生活之住宿處所。

() 52. 依據民宿管理辦法，民宿之申請登記，下列敘述何者正確？ (A) 在同一縣市經營兩家民宿得沿用相同名稱登記 (B) 在鄉村區之集合住宅可申請登記民宿 (C) 民宿經營者必須以自有房屋登記 (D) 經政府劃定之休閒農業區內之農舍可供作民宿使用。

() 53. 綜合、甲種旅行業代客辦理出入國手續時，應向哪一個單位請領專任送件人員識別證？ (A) 內政部入出國及移民署 (B) 外交部領事事務局 (C) 內政部警政署外事組 (D) 交通部觀光局。

() 54. 依發展觀光條例之規定，以下何者非屬觀光主管機關對旅行業之管理事項？ (A) 旅行業受僱人員之管理 (B) 旅行業經理人之訓練 (C) 旅行業營收之管理 (D) 旅行業之發照。

(　) 55. 有關旅行業之經營管理事項，係屬何單位之權責？ (A) 縣市政府觀光主管單位 (B) 交通部觀光局 (C) 各地旅行業同業公會 (D) 中華民國旅行業品質保障協會。

(　) 56. 旅行業從業人員之訓練事項，係屬何單位之權責？ (A) 縣市政府觀光主管單位 (B) 交通部觀光局 (C) 各地旅行業同業公會 (D) 中華民國旅行業品質保障協會。

(　) 57. 經營旅行業務，應向下列哪一個機關申請核准？ (A) 交通部 (B) 經濟部 (C) 財政部 (D) 內政部。

(　) 58. 旅行業之設立、變更或解散登記、發照、經營管理、獎勵、處罰、經理人及從業人員之管理、訓練等事項，由交通部委任哪一機關執行之？ (A) 交通部觀光局 (B) 中華民國旅行商業同業公會 (C) 各直轄市及縣（市）政府 (D) 各地方政府觀光旅遊機構。

(　) 59. 執行接待或引導來本國觀光旅客旅遊業務而收取報酬之服務人員，是指何種從業人員？ (A) 導遊人員 (B) 領隊人員 (C) 專業導覽人員 (D) 特約領隊人員。

(　) 60. 導遊人員、領隊人員之訓練、執業證核發及管理等事項之管理規則，由哪一個機關定之？ (A) 交通部 (B) 考選部 (C) 交通部觀光局 (D) 交通部會同考選部。

(　) 61. 領取日語導遊人員執業證者，不得執行接待下列哪一團體？ (A) 中國大陸、日本 (B) 香港、澳門 (C) 日本 (D) 美國。

(　) 62. 關於華語導遊人員之敘述，下列哪一項錯誤？ (A) 再參加外語導遊人員考試及格者，免參加職前訓練 (B) 得執行接待大陸旅客 (C) 得執行接待香港、澳門旅客 (D) 得執行接待新加坡旅客。

(　) 63. 某甲種旅行社僱用僅具華語導遊資格之李四為專任導遊，下列何地區之來臺觀光旅客或旅行團，依規定該旅行社不得指派李四前往接待執行導遊業務？ (A) 大陸 (B) 香港 (C) 新加坡 (D) 澳門。

(　) 64. 專任導遊人員執業證，應由何者填具申請書，向主管機關或其委託之團體請領發給專任導遊使用？ (A) 旅行業 (B) 申請者本人 (C) 中華民國導遊協會 (D) 申請人戶籍地之旅行商業同業公會。

(　) 65. 下列有關導遊人員執業證之敘述何者正確？ (A) 毀損時半年內不

得申請換發　(B) 遺失時應具書面敘明理由申請補發　(C) 每兩年查驗一次　(D) 由考試院考選部核發。

() 66. 導遊人員之執業證遺失或毀損時怎麼辦？　(A) 向委託之團體申請證明　(B) 重新參加導遊人員考試　(C) 重行參加訓練　(D) 應具書面敘明理由，申請補發或換發。

() 67. 導遊人員執業證依現行規定其執業證有效期間為幾年？　(A) 2 年　(B) 3 年　(C) 4 年　(D) 5 年。

() 68. 導遊人員取得結業證書或執業證後，連續幾年未執行導遊業務者，應重行參加訓練結業，領取執業證後，始得執行業務？　(A) 2 年　(B) 3 年　(C) 4 年　(D) 5 年。

() 69. 有關導遊人員之執業規定，下列敘述何者錯誤？　(A) 應經考試主管機關或其委託之有關機關考試及訓練合格　(B) 發給執業證後，得受政府機關之臨時招請以執行業務　(C) 發給執業證後，得受旅行業僱用　(D) 連續兩年未執行業務者，應重行參加訓練結業，領取或換領執業證後，始得執行業務。

() 70. 有關領隊人員之執業證核發、管理、獎勵及處罰等事項，由下列何機關執行？　(A) 考選部委任中華民國領隊協會　(B) 考選部委任交通部觀光局　(C) 交通部委任中華民國領隊協會　(D) 交通部委任交通部觀光局。

() 71. 依據「發展觀光條例」，執行引導出國觀光旅客團體旅遊業務，而收取報酬之服務人員稱為　(A) 團控人員　(B) 領隊人員　(C) 領團人員　(D) 導遊人員。

() 72. 依導遊人員管理規則之規定，導遊人員執業證之分類為何？　(A) 外語導遊人員執業證及華語導遊人員執業證　(B) 專任導遊人員執業證及特約導遊人員執業證　(C) 華語導遊人員執業證及英語導遊人員執業證　(D) 專任導遊人員執業證及兼任導遊人員執業證。

() 73. 某甲旅行社以經營組團出國觀光為業，並僱用僅具華語領隊資格之張三為領隊，下列該公司行為，何項符合旅行業管理規則？　(A) 將張三借調予乙旅行社擔任領隊帶團前往澳門觀光　(B) 允許張三為某交流協會帶團前往中國大陸觀光執行領隊業務　(C) 指派張三擔任馬來西亞五日遊旅行團領隊，執行領隊業務　(D) 舉辦香港五

日遊旅行團，於抵達香港後即交由當地旅行社接待，並將領隊張三派往中國大陸接洽業務。

() 74. 帶團人員為了旅遊業務安全，應按期將執業證繳回校正，下列做法何者正確？　(A) 每隔半年，繳回中華民國觀光領隊（導遊）協會校正　(B) 每隔一年，繳回交通部觀光局校正　(C) 每隔半年，直接由各旅行業自行校正　(D) 每隔一年，繳回中華民國觀光領隊（導遊）協會校正。

() 75. 為了旅遊業務安全，領隊人員取得結業證書，連續幾年未執行領隊業務者，應重行參加講習結業，才得執行業務？　(A) 1 年　(B) 2 年　(C) 3 年　(D) 4 年。

() 76. 專任領隊離職時，應向何單位繳回所領用之執業證？　(A) 交通部觀光局　(B) 中華民國觀光領隊協會　(C) 原受僱之旅行業　(D) 中華民國旅行業品質保障協會。

() 77. 領隊人員停止執業時，其領隊執業證依規定須於幾日內繳回交通部觀光局？　(A) 10 日　(B) 15 日　(C) 20 日　(D) 25 日。

() 78. 未領取旅館業登記證而經營旅館業，其房間數 51 間至 100 間者，主管直轄市或縣（市）政府對業者處新臺幣多少之罰鍰外，並禁止該旅館業營業？　(A) 新臺幣 20 萬元　(B) 新臺幣 25 萬元　(C) 新臺幣 30 萬元　(D) 新臺幣 35 萬元。

() 79. 根據旅館業管理規則第九條，旅館業未辦理責任保險，限於一個月內辦妥投保，屆期未辦妥者，處新臺幣多少之罰鍰，並得廢止其登記證？　(A)1 萬元以上 5 萬元以下　(B)3 萬元以上 15 萬元以下 (C)5 萬元以上 25 萬元以下　(D)7 萬元以上 35 萬元以下。

() 80. 旅館業經觀光主管機關實施定期或不定期檢查結果，有不合規定。不合規定經限期改善，屆期仍未改善者處新臺幣多少之罰鍰？ (A) 新臺幣 1 萬元　(B) 新臺幣 2 萬元　(C) 新臺幣 3 萬元　(D) 新臺幣 4 萬元。

解 答

1	2	3	4	5	6	7	8	9	10
B	B	A	C	A	A	B	D	D	B
11	12	13	14	15	16	17	18	19	20
C	B	C	B	D	C	D	C	C	D
21	22	23	24	25	26	27	28	29	30
A	B	A	D	A	C	A	D	A	C
31	32	33	34	35	36	37	38	39	40
D	C	D	C	D	B	B	C	D	A
41	42	43	44	45	46	47	48	49	50
B	D	B	B	A	A	C	A	C	B
51	52	53	54	55	56	57	58	59	60
B	D	D	C	B	B	A	A	A	A
61	62	63	64	65	66	67	68	69	70
D	D	C	A	B	D	B	B	D	D
71	72	73	74	75	76	77	78	79	80
B	A	A	B	C	C	A	C	B	C

観光法規

Chapter 3

外匯常識

第一節　管理外匯條例

（2009 年 4 月 29 日）

一、外匯之定義

本條例所稱外匯，指外國貨幣、票據及有價證券。前項外國有價證券之種類，由掌理外匯業務機關核定之。

二、行政主管機關與業務機關

管理外匯之行政主管機關為財政部，掌理外匯業務機關為中央銀行。

三、行政主管機關之權責

管理外匯之行政主管機關辦理下列事項：

1. 政府及公營事業外幣債權、債務之監督與管理；其與外國政府或國際組織有條約或協定者，從其條約或協定之規定。
2. 國庫對外債務之保證、管理及其清償之稽催。
3. 軍政機關進口外匯、匯出款項與借款之審核及發證。
4. 與中央銀行或國際貿易主管機關有關外匯事項之聯繫及配合。
5. 依本條例規定，應處罰鍰之裁決及執行。
6. 其他有關外匯行政事項。

四、外匯之申報

新臺幣五十萬元以上之等值外匯收支或交易，應依規定申報；其申報辦法由中央銀行定之。

五、免結匯進口貨物

下列國外輸入貨品，應向財政部申請核明免結匯報運進口：

1. 國外援助物資。
2. 政府以國外貸款購入之貨品。
3. 學校及教育、研究、訓練機關接受國外捐贈，供教學或研究用途之貨品。
4. 慈善機關、團體接受國外捐贈供救濟用途之貨品。
5. 出入國境之旅客及在交通工具服務之人員，隨身攜帶行李或自用貨品。

六、發生情事之處置

有下列情事之一者，行政院得決定並公告於一定期間內，採取關閉外匯市場、停止或限制全部或部分外匯之支付、命令將全部或部分外匯結售或存入指定銀行、或為其他必要之處置：

1. 國內或國外經濟失調，有危及本國經濟穩定之虞。
2. 本國國際收支發生嚴重逆差。

前項情事之處置項目及對象，應由行政院訂定外匯管制辦法。行政院應於前項決定後十日內，送請立法院追認，如立法院不同意時，該決定應即失效。

七、非法買賣外匯之連帶處罰

以非法買賣外匯為常業者，處三年以下有期徒刑、拘役或科或併科與營業總額等值以下之罰金；其外匯及價金沒收之。

八、攜帶超額外幣出境之處罰

1. 買賣外匯違反規定者，其外匯及價金沒入之。
2. 攜帶外幣出境超過規定限額者，其超過部分沒入之。
3. 攜帶外幣出入國境，不依規定報明登記者，沒入之；申報不實者，其超過申報部分沒入之。

第二節　外匯收支或交易申報辦法

（2010 年 6 月 1 日）

(一) 中華民國境內新臺幣五十萬元以上等值外匯收支或交易之資金所有者或需者，應依本辦法申報。

(二) 本辦法所用名詞定義如下：

1. 銀行業：指經本行許可辦理外匯業務之銀行、信用合作社、農會信用部、漁會信用部及中華郵政股份有限公司。
2. 公司、行號或團體：指依中華民國法令在中華民國設立登記或經中華民國政府認許並登記之公司、行號或領有主管機關核准設立統一編號之團體。
3. 個人：指年滿二十歲領有中華民國國民身分證、臺灣地區居留證或外僑居留證證載有效期限一年以上之個人。
4. 非居住民：指未領有臺灣地區居留證或外僑居留證，或領有相關居留證但證載有效期限未滿一年之非中華民國國民，或未在中華民國境內依法設立登記之公司、行號、團體，或未經中華民國政府認許之非中華民國法人。

(三) 下列外匯收支或交易，申報義務人應檢附與該筆外匯收支或交易有關合約、核准函等證明文件，經銀行業確認與申報書記載事項相符後，始得辦理新臺幣結匯：

1. 公司、行號每筆結匯金額達一百萬美元以上之匯款。

2. 團體、個人每筆結匯金額達五十萬美元以上之匯款。

3. 經有關主管機關核准直接投資、證券投資及期貨交易之匯款。

4. 於中華民國境內之交易,其交易標的涉及中華民國境外之貨品或服務之匯款。

5. 依本行其他規定應檢附證明文件供銀行業確認之匯款。

(四) 下列外匯收支或交易,申報義務人應於檢附所填申報書及相關證明文件,經由銀行業向本行申請核准後,始得辦理新臺幣結匯:

1. 公司、行號每年累積結購或結售金額超過五千萬美元之必要性匯款;團體、個人每年累積結購或結售金額超過五百萬美元之必要性匯款。

2. 未滿二十歲之中華民國國民每筆結匯金額達新臺幣五十萬元以上之匯款。

3. 下列非居住民每筆結匯金額超過十萬美元之匯款:

 (1) 於中華民國境內承包工程之工程款。

 (2) 於中華民國境內因法律案件應提存之擔保金及仲裁費。

 (3) 經有關主管機關許可或依法取得自用之中華民國境內不動產等之相關款項。

 (4) 於中華民國境內依法取得之遺產、保險金及撫卹金。

第三節　外籍旅客購買特定貨物申請退還營業稅實施辦法

（2011 年 03 月 22 日）

(一) 本辦法用詞,定義如下:

1. 外籍旅客:指持非中華民國之護照入境者。

2. 特定營業人:指經所在地主管稽徵機關核准登記,並發給核准

外匯常識

銷售特定貨物退稅標誌之營業人。

3. 達一定金額以上：指同一天內向同一特定營業人購買特定貨物，其含稅總金額達新臺幣三千元以上者。

4. 特定貨物：指可隨旅行攜帶出境之應稅貨物。但下列貨物不包括在內：

(1) 因安全理由，不得攜帶上飛機或船舶之貨物。

(2) 不符機艙限制規定之貨物。

(3) 未隨行貨物。

(4) 在中華民國境內已全部或部分使用之可消耗性貨物。

5. 一定期間：指自購買特定貨物之日起，至攜帶特定貨物出口之日止，未逾三十日之期間。

6. 小額退稅：指同一天內向經稽徵機關核准得辦理現場退稅之同一特定營業人購買特定貨物，其累計退稅金額在新臺幣一千元以下者，由該特定營業人辦理之退稅。

(二) 外籍旅客攜帶特定貨物出境，除已於特定營業人處領得現場小額退稅款者外，符合下列情形者，得出示護照、該等特定貨物、退稅明細申請表及記載「可退稅貨物」字樣之統一發票，向出境機場或港口之海關申請退還該等特定貨物之營業稅。其於出境時未提出申請者，不得於事後申請退還營業稅。

1. 特定貨物屬於特定營業人之銷貨。

2. 退稅明細申請表所載品名及金額與統一發票相符。

3. 攜帶出口之特定貨物；其品名、型號，與退稅明細申請表之記載相符。

4. 在一定期間內，攜帶特定貨物出口。

5. 攜帶出口之特定貨物總金額，達一定金額以上。

海關審理前項申請後，應按攜帶出口之特定貨物，在外籍旅客購買特定貨物退稅明細核定單（以下簡稱退稅明細核定單）核驗欄

逐一註記，並加註退還稅額或不退還之理由後，交給外籍旅客。退稅明細核定單加註退還稅額者，由外籍旅客持向出境機場或港口之國庫經辦行據以退還營業稅。

(三) 國庫經辦行或特定營業人依規定辦理退還特定貨物之營業稅時，應以新臺幣支付之。

第四節　各國幣別、旅行支票與塑膠貨幣

一、各國貨幣簡寫

幣別	簡寫	幣別	簡寫	幣別	簡寫
新臺幣	NTD	澳幣	AUD	加拿大幣	CAD
美金	USD	泰銖	THB	南非幣	ZAR
日圓	JPY	新加坡幣	SGD	英磅	GBP
歐元	EUR	瑞士法郎	CHF	菲律賓幣	PHP
人民幣	RMB	澳門幣	MOP	韓幣	KRW
港幣	HKD	紐西蘭幣	NZD	印尼盾	IDR

二、旅行支票

西元 1891 年由美國運通銀行（American Express Company）首先發行的旅行支票，是指由國際著名銀行或機構所發行的一種定額支票，專為旅行所用，可於全球金融機關或商號所接受或兌換。使用旅行支票應注意事項如下：

1. 旅行支票上有兩處簽名欄，購買後應先行於右上方欄位（Signature of holder）簽名，當要兌換現金或使用支票購買商品時，當場在於 "Counter sign here in the presence of person cashing" 欄位簽名，簽名應與護照及購買合約書上之本人簽名一致，若兩處都簽名則支票效力等同現金，被竊時容易被盜

用，很難申請補發。

2. 購買合約書和旅行支票應分開保存，同時需記下票號，支票遺失或被竊時，才能向支票發行公司掛失並申請補發。

3. 接受他人的旅行支票只能將該支票存到自己銀行的戶頭，不能直接使用。

三、金融卡

現今國內每一家銀行的提款卡基本上皆可申請國外提款功能（即國際金融卡），只須辨識自動提款機上是否有與提款卡上 PLUS 或 CIRRUS 的相同標幟，即可提領；惟提領手續費及提領限額各家銀行規定不同，應於出國前先洽詢行員。

四、結匯

(一)出國結匯申請資格

年滿二十歲以上領有我國國民身分證之個人以及持有外僑居留證之外國人均可辦理。

(二)結匯額度

除了公司行號進口貨款及無形貿易的支出外，一年內的累積結購或結售之匯款額度為：

1. 公司行號：五千萬美元或等值外幣。
2. 個人／團體：五百萬美元或等值外幣。

(三)買匯與賣匯

買賣匯率受到貨幣的升值或或貶值影響，銀行的買匯及賣匯說明如下：

1. **現金買匯**：指銀行向顧客買外幣現鈔。

2. **現金賣匯**：指銀行賣外幣現鈔給顧客。

3. **即期匯率**：大多指存款、旅行支票、匯票、匯款等非現金所適用的匯率。它是帳面資金的移轉而非真實的外幣現鈔，因此成本較低，匯率也較好。

課後練習

() 1. 外籍旅客出境時未提出申請退還營業稅時,則下列敘述何者正確? (A) 下次入境時再補辦 (B) 不得於事後申請退還營業稅 (C) 出境 30 天內寄給旅行社代辦 (D) 出境 30 天內寄給購買的營業人代辦。

() 2. 外籍旅客在同一天向同一特定營業人購買特定貨物達一定金額以上,可申請退還該等特定貨物之營業稅,其退稅總金額的規定為何? (A) 限新臺幣 10 萬元以內 (B) 限新臺幣 50 萬元以內 (C) 限新臺幣 100 萬元以內 (D) 沒有限制規定。

() 3. 外籍旅客在同一天向同一特定營業人購買特定貨物達一定金額以上,可申請退還該等特定貨物之營業稅,其一定金額指含稅總金額達到新臺幣多少元? (A) 1,500 元 (B) 2,000 元 (C) 3,000 元 (D) 5,000 元。

() 4. 下列有關外籍旅客來臺購買貨物退稅之規定,何者正確? (A) 此處所指的稅種是貨物之營業稅 (B) 購買之所有貨物均可退稅 (C) 購買金額不限,均可辦理退稅 (D) 沒有限制貨品攜帶出口的時間。

() 5. 外籍旅客來臺觀光,同一天內向同一特定營業人購買特定貨物,其含稅總金額達到多少元以上者,得申請退還營業稅? (A) 新臺幣 3,000 元以上 (B) 新臺幣 5,000 元以上 (C) 新臺幣 6,000 元以上 (D) 新臺幣 10,000 元以上。

() 6. 下列何者為我國於民國 92 年最新修訂的「發展觀光條例」中的主要新增項目? (A) 海洋觀光資源利用 (B) 外籍人士購物退稅 (C) 民宿與休閒農業 (D) 文化資產維護保持。

() 7. 外籍旅客購買特定貨物申請退還營業稅,應自購買特定貨物之日起,至攜帶特定貨物出口之日止,多少日內辦理退稅? (A) 14 日 (B) 30 日 (C) 60 日 (D) 6 個月。

() 8. 依據「發展觀光條例」第五十條之一規定外籍旅客辦理退還特定貨物營業稅,其辦法由交通部會同那個單位定之? (A) 外交部 (B) 財政部 (C) 經濟部 (D) 行政院主計處。

() 9. 世界各國早已施行良好的促進觀光方法,而我國於新修定的發展觀光條例中列入的辦法是以下何者? (A) 落地簽證 (B) 購物退稅

(C) 參加國際宣傳推廣之投資抵減 (D) 委託法人團體辦理國際宣傳推廣。

() 10. 外籍觀光客購買特定貨物攜帶出境，可向何者申請退還該等特定貨物之營業稅？ (A) 銷售特定貨物之營業人 (B) 交通部觀光局機場櫃檯 (C) 出境機場之海關 (D) 出境後再郵寄回來申請。

() 11. 外籍旅客自購買特定貨物之日起，至攜帶出口之日止，未逾一定期間才能申請退還該等特定貨物營業稅，其一定期間指 (A) 30 日 (B) 60 日 (C) 90 日 (D) 100 日。

() 12. 外籍旅客購買特定貨物達一定金額以上，可依規定申請退還營業稅。其特定貨物指 (A) 供日常生活使用，並可隨旅行攜帶出境之應稅貨物 (B) 不符機艙限制規定之貨物 (C) 未隨行貨物 (D) 在中華民國境內已全部或部分使用之可消耗性貨物。

() 13. 外籍旅客同時購買特定貨物及非特定貨物時，如要申請退還營業稅，其統一發票如何開立？ (A) 分別開立 (B) 合併開立 (C) 僅開立特定貨物部分 (D) 免開立

() 14. 外籍旅客購買特定貨物申請退還營業稅，其特定貨物之範圍為何？ (A) 隨行貨物 (B) 在我國境內已全部使用之可消耗性貨物 (C) 在我國境內已部分使用之可消耗性貨物 (D) 供商業使用之貨物。

() 15. 出境機場或港口之國庫經辦行辦理觀光客之退稅事項時，以何種貨幣種類退還稅額？ (A) 新臺幣 (B) 美金 (C) 旅客國籍錢幣 (D) 旅客指定錢幣。

() 16. 外籍旅客購買特定貨物退還營業稅，須含稅總金額達到新臺幣一定金額，其規定為何？ (A) 同一天，向同一特定營業人購買 3,000 元以上 (B) 14 天內，向同一特定營業人購買 5,000 元以上 (C) 30 天內，向同一縣（市）購買 10,000 元以上 (D) 在我國觀光期間，購買 10,000 元以上。

() 17. 外籍旅客向特定營業人購買特定貨物，達一定金額以上，並於一定期間內攜帶出口者，得在一定期間內辦理退還特定貨物之營業稅；其辦法，由下列何者定之？ (A) 交通部觀光局 (B) 交通部會同財政部 (C) 交通部會同觀光局 (D) 財政部會同觀光局。

() 18. 特定營業人銷售特定貨物後，發生銷貨退回或更換貨物等情事，其退稅明細申請表應如何處理？　(A) 更正後發還　(B) 收回，重新開立　(C) 報稽徵機關備查　(D) 送出境機場之海關備查。

() 19. 依發展觀光條例規定，外籍旅客向特定營業人購買特定貨物，達一定金額以上，並於一定期間內攜帶出口者，得在一定期間內辦理退還特定貨物之營業稅，故交通部會同財政部訂定下列何種法規規範？　(A) 外籍旅客購買特定貨物申請退還營業稅實施辦法　(B) 外籍旅客申請退還營業稅實施辦法　(C) 外籍旅客購買特定貨物申請退還營業稅實施標準　(D) 外籍旅客購買貨物申請退稅實施辦法。

() 20. 依外籍旅客購買特定貨物申請退還營業稅實施辦法之規定，外籍旅客同一天內向同一特定營業人購買特定貨物，並於一定期間內攜帶出口者，可辦理退還營業稅，惟其含稅總金額至少應達新臺幣多少元？　(A) 2,000 元　(B) 3,000 元　(C) 4,000 元　(D) 5,000 元。

() 21. 如欲結售未用完的旅行支票予銀行時，計價匯率原則應採哪一項公告匯率為準？　(A) 現鈔買匯匯率　(B) 現鈔賣匯匯率　(C) 即期外匯買匯匯率　(D) 即期外匯賣匯匯率。

() 22. 遺失旅行支票，在申報遺失後，於下列何種情況下，可獲得理賠而退還票款？　(A) 旅行支票購買人未簽署，且未副署，而申報時尚未遭人兌領　(B) 旅行支票購買人已簽署，且副署，而申報時尚未遭人兌領　(C) 旅行支票購買人未簽署，且已副署，而申報時已遭人冒領　(D) 旅行支票購買人已簽署，且未經副署，而申報之前已遭人冒領。

() 23. 在國外以信用卡刷卡購物時，匯率折計為新臺幣之日期為何？　(A) 信用卡帳單結帳日匯率　(B) 刷卡當日匯率　(C) 商店向銀行請款日匯率　(D) 信用卡帳單繳款日匯率。

() 24. 管理外匯之行政主管機關為？　(A) 中央銀行　(B) 財政部　(C) 臺灣銀行　(D) 內政部。

() 25. 若以非法買賣外匯為常業者，應受何種處罰？　(A) 1 年以上，5 年以下有期徒刑　(B) 3 年以下有期徒刑　(C) 3 年以上，5 年以下有期徒刑　(D) 5 年以上，15 年以下有期徒刑。

() 26. 下列有關幣別代號的配對何者正確？ (A) 人民幣 -CNY (B) 加
幣 -AUD (C) 韓幣 -GBP (D) 泰銖 -HKD。

() 27. 下列何項不屬於外匯？ (A) 外國貨幣 (B) 票據 (C) 有價證券
(D) 機票。

() 28. 國人申請出國結匯應年滿幾歲？ (A) 20 (B) 19 (C) 18 (D)
17。

() 29. 個人或團體一年內的累積結購或結售之匯款額度為 (A)1,000 萬
美元 (B)500 萬美元 (C)300 萬美元 (D)100 萬美元。

() 30. 購買旅行支票或外幣支票時，應依下列何種牌告匯率為準，或與銀
行議價？ (A) 現金買匯 (B) 即期買匯 (C) 現金賣匯 (D) 即期
賣匯。

解 答

1	2	3	4	5	6	7	8	9	10
B	D	C	A	A	B	B	B	B	C
11	12	13	14	15	16	17	18	19	20
A	A	A	A	A	A	B	B	A	B
21	22	23	24	25	26	27	28	29	30
C	D	C	B	B	A	D	A	B	D

Chapter 4

入出境相關法規

第一節　護照與簽證

一、護照

(一)護照種類

種類	適用對象
普通護照 （表皮為墨綠色）	具有中華民國國籍者。 ＊在新式晶片護照中，晶片植入護照封皮底與內襯裡頁左上角之間，儲存護照資料頁基本資料及臉部影像。
外交護照 （表皮為深藍色）	外交、領事人員與眷屬及駐外使領館、代表處、辦事處主管之隨從。 中央政府派往國外負有外交性質任務之人員與其眷屬及經核准之隨從。 外交公文專差。 上述所稱眷屬，以配偶、父母及未婚子女為限。
公務護照 （表皮為深褐色）	各級政府機關因公派駐國外不符使用外交護照之人員及其眷屬。 各級政府機關因公出國之人員及其同行之配偶。 政府間國際組織之中華民國籍職員及其眷屬。 上述所稱眷屬，以配偶、父母及未婚子女為限。
G 類護照	因中華民國國際處境特殊，所核發之外交護照或公務護照常有使用不便或拒絕入境的情形，故中華民國外交部核發 G 類護照給部分駐外人員。G 類護照外觀與普通護照相同，差別為護照號碼為 G 開頭（普通護照為九碼數字無字母）。
加持第二本護照	中華民國官員或駐外人員因公務需要或趕辦簽證可申請加持第二本護照。但由於近年來臺灣出國者眾，遂自 2009 年 10 月 26 日起，外交部參照美國以及澳大利亞等國家方式，有條件開放臺灣地區有戶籍國民申請加持第二本普通護照，有效期間 1 年，其正當理由包括商務需要、國際政治問題、緊急事由或其他不可抗力原因。加持第二本普通護照期滿或遺失時，繼續加持要重新申請，不能直接換發或補發。

(二)護照效期

護照種類	護照效期
外交護照與公務護照	5 年
普通護照	滿十四歲者：10 年 未滿十四歲者：5 年 接近役齡男子及役男：3 年

(三)護照個人資料頁介紹

在個人資訊頁中，在左側為護照本人照片之外，另增列第二影像於右側以加強防偽功能。記載事項如下所示：

護　　　照
PASSPORT
中　華　民　國 REPUBLIC OF CHINA

型式 / Type　　代碼 / Code　　護照號碼 / Passport No.
　P　　　　　TWN　　　　300000000

姓名 / Name (Surname, Given names)
中文姓名 XXXX, XXXX-XXXX

外文別名 / Also Known As
XXXXXXX XXXX

國籍 / Nationality　　　　身分證統一編號 / Personal Id. No.
REPUBLIC OF CHINA　　　A000000000

性別 / Sex　　　　　　　出生日期 / Date of birth
M / F　　　　　　　　　DD MMM YYYY

發照日期 / Date of issue　出生地 / Place of birth
DD MMM YYYY　　　　　TAIWAN

效期截止日期 / Date of expiry
DD MMM YYYY

發照機關 / Authority
MINISTRY OF FOREIGN AFFAIRS

第二影像

P<TWNXXXX<<XXXX<XXXX<<<<<<<<<<<<<<<<<<<<<<（機器可讀區）
3000000003TWN0000000M0000000A000000000<<<<00（機器可讀區）

資料來源：維基百科，http://zh.wikipedia.org/zh-tw/%E4%B8%AD%E8%8F%AF
%E6%B0%91%E5%9C%8B%E8%AD%B7%E7%85%A7。

上圖之護照欄位說明如下：

欄位	內容或格式	說明
型式	P	為英文 Passport（護照）之意。
代碼	TWN	為臺灣的 ISO 3166-1 代碼。
護照號碼	九碼數字	新版晶片護照為 3 開頭。
姓名	中文姓名與英文字母姓名	根據中華民國外交部領事事務局內所提供之英文拼音方式，政府建議「漢語拼音」，但尊重個人意願。另外可加入外文別名，或者在出示證明文件時，記載非中文姓名音譯的外文名。
外文別名		申請護照時提出相關證明，可於護照資料頁上加印外文別名，不同於加簽的外文別名。如果沒有加印，護照上就沒有此欄。
國籍	REPUBLIC OF CHINA	中華民國
身分證統一編號	一英文字母九碼數字	臺灣地區有戶籍國民的護照才有此欄。臺灣地區無戶籍國民的護照沒有此欄。
性別	M 或 F	男性為 M（Male），女性為 F（Female）。
出生日期	DD MMM YYYY	MMM 表示英語月份前 3 字之縮寫。
發照日期	DD MMM YYYY	
出生地	TAIWAN FUKIEN TAIPEI CITY KAOHSIUNG CITY NEW TAIPEI CITY TAICHUNG CITY TAINAN CITY	以臺灣省、臺北市、臺中市、高雄市、臺南市、福建省、新北市等省及直轄市作為標示。1949 年以前在中國大陸出生者，依 1949 年以前中華民國政府劃分的中國大陸各省、直轄市、地方和特別行政區標註。1949 年以後在中國大陸出生者，依中華人民共和國政府劃分的中國各省、直轄市和自治區標註。在外國外地出生者，依出生國（地區）標註。
效期截止日期	DD MMM YYYY	
發照機關	MINISTRY OF FOREIGN AFFAIRS	中華民國政府所核發之護照皆使用外交部名義，無論在中華民國國內或香港等地。但在香港發行者，另會在第 50 頁加蓋中華旅行社印章。而在駐外機關所發行時，以該機關英文名稱表示。
持照人填寫欄		位於持照人簽名欄上方。
持照人簽名		應由本人親自簽名；無法簽名者，得按指印。

光影薄膜部分，以 TWN 字樣和臺灣鳳蝶為主題，臺灣鳳蝶也作為正背面套印圖案；背景圖案為交通和晶片護照符號主題；另持照人簽名頁面背景主題則為科技主題。

(四)普通護照申請須知

1. 首次申請普通護照自 2011 年 7 月 1 日起必須本人親自至領事事務局或外交部中、南、東辦事處辦理；或向外交部委辦之戶政事務所辦理人別確認後，始得委任代理人續辦護照。

2. 請填繳普通護照申請書乙份。

3. 請繳交最近六個月內拍攝之彩色（直 4.5 公分且橫 3.5 公分，不含邊框）光面白色背景照片乙式兩張（照片規格如注意事項 1），照片一張黏貼，另一張浮貼於申請書。

4. 護照規費為每本新臺幣一千六百元。但未滿十四歲者、男子年滿十四歲之日至年滿十五歲當年 12 月 31 日及男子年滿十五歲之翌年 1 月 1 日起，未免除兵役義務，尚未服役致護照效期縮減者，每本收費新臺幣一千兩百元。

5. 請繳交尚有效期之舊護照。

6. 年滿十四歲及領有國民身分證者，應繳驗國民身分證正本（驗畢退還），並將正、反面影本分別黏貼於申請書正面（正面影本上須顯示換補發日期）。未滿十四歲且未請領國民身分證者，請繳驗戶口名簿正本（驗畢退還），並附繳影本乙份或繳交最近三個月內辦理之戶籍謄本（請保留完整記事欄）。

7. 未滿十四歲者首次申請護照應由直系血親尊親屬、旁系血親三親等內親屬或法定代理人陪同親自辦理。陪同辦理者應繳驗親屬關係證明文件（如國民身分證正本及影本，或政府機關核發可資證明親屬關係之文件正本及影本）。

8. 未成年人（未滿二十歲，已結婚者除外）申請護照，應先經父或母或監護人在申請書背面簽名表示同意，除黏貼簽名人國民身分證影本外，並應繳驗國民身分證正本。倘父母離婚，父或母請提供具有監護權之證明文件正本（如提供三個月內戶籍謄本者請保留完整記事欄）及國民身分證正本。

9. 申請換發護照須沿用舊護照外文姓名；外文姓名非中文姓名譯音或為特殊姓名者，須繳交舊護照或足資證明之文件。更改外

文姓名者，應將原有外文姓名列為外文別名；其已有外文別名者，得以加簽辦理。

10. 年滿十六歲之當年 1 月 1 日起至屆滿三十六歲當年 12 月 31 日之男子及國軍人員、服替代役役男於送件前，請持相關兵役證件（已服完兵役、正服役中或免服兵役證明文件正本）先送國防部或內政部派駐本局或外交部各辦事處櫃檯，在護照申請書上加蓋兵役戳記（尚未服兵役者免持證件，直接向上述櫃檯申請加蓋戳記），再赴相關護照收件櫃檯遞件。

※ 注意事項：

(1) 照片規格：半身、正面、脫帽、露耳、不遮蓋，表情自然嘴巴閉合，五官清晰之照片，人像自頭頂至下顎之長度不得少於 3.2 公分及超過 3.6 公分，頭部或頭髮不能碰觸到照片邊框（女性長髮碰觸照片邊框下緣情形例外），不得使用戴有色眼鏡照片，如果配戴眼鏡，鏡框不得遮蓋眼睛任一部分（請勿配戴粗框眼鏡拍照）或有閃光反射在眼鏡上，照片勿修改且不得使用合成照片。另幼兒照片必須單獨顯現申請人的影像（以上規格係依據國際民航組織規定，以確保在海外旅行通關便利）。

(2) 晶片護照資料頁內容必須與晶片儲存內容一致，如果護照資料頁之個人資料有任何變更者，不得申請加簽或修改資料，應申請換發護照。

(3) 無內植晶片護照（原 MRP 護照）持照人，倘更改中文姓名、國民身分證統一編號等項目，不得加簽或修正，應申請換發新護照。護照加簽或修正各項規定及項目，請另參閱「申請護照各項加簽或修正須知」。

(4) 護照剩餘效期不足一年，或所持護照非屬現行最新式樣者可申請換照。

(5) 申請換、補發新照或首次申請護照但經戶所確認人別者，可委任親屬或所屬同一機關、團體、學校之人員代為申請

（受委任人須攜帶身分證正本及親屬關係證明或服務機關相關證件正、影本），並填寫申請書背面之委任書及黏貼受委任人身分證影本。未成年人（未婚且未滿二十歲者）不得接受委任代辦護照。但已滿十四歲且領有國民身分證之未成年人，為申請人之直系血親卑親屬（子女、孫子女等）或兄弟姊妹，經其法定代理人（有親權之父或母或監護人）於申請人護照申請書正面備註欄書具同意其代辦護照之文字（請參閱「同意未成年人代辦之護照申請書範本」（供有戶籍國民在國內填用）或「同意未成年人代辦之護照申請書範本」（前往戶政所辦理人別確認使用）後，得接受申請人委任代辦護照。申請人及受委任人應填寫護照申請書背面之委任書及黏貼受委任人國民身分證影本，受委任人於送件時應攜帶本人之國民身分證正本及與申請人親屬關係證明文件正本。

(6) 工作天數（自繳費之次半日起算）：一般件為四個工作天，遺失補發為五個工作天。

(7) 依國際慣例，護照有效期限須半年以上始可入境其他國家。

(五)遺失未逾效期護照補發申請須知

1. 遺失未逾效期護照申請補發手續及所需文件如下：

遺失地	國內遺失	國外遺失（含港澳地區）		大陸地區（不含港澳地區）
		在國外申請補發【註3】	返國申請補發	
應備文件	1.「護照遺失申報表」正本【註1】。 2. 申請護照應備文件【註2】。	1. 當地警察機關遺失報案證明文件【註4】。已逾效期護照在國外仍須申報遺失始能申請補發。 2. 申請護照應備文件（請逕洽駐外館處）。	1. 入國證明書正本【註5】。 2. 入國許可證副本或已辦理戶籍遷入登錄之戶籍謄本正本。 3. 申請護照應備文件【註2】。	1.「護照遺失申報表」正本【註1】。 2. 入國證明書正本【註5】。 3. 入國許可證副本或已辦理戶籍遷入登錄之戶籍謄本正本。 4. 申請護照應備文件【註2】。

【註 1】本人須持身分證明文件親自向遺失地或國內警察局分局刑事組報案，並持警察機關核發之「護照遺失申報表」正本申請補發護照。

【註 2】其他申請護照應備文件，請詳閱「申請普通護照須知」。

【註 3】在國外可向鄰近我駐外館處或行政院在香港設立機構（香港事務局服務組）申請護照遺失補發。

【註 4】當地警察機關尚未發給或不發給遺失報案證明者，得以遺失護照說明書代替。

【註 5】在國外或港澳地區遺失護照，倘急於返國等因，不及等候我駐外館處或行政院在香港設立機構（香港事務局服務組）核發護照者，可申請「入國證明書」持憑返國。

2. 未持有國外警察機關報案證明，也未向我駐外館處申辦護照遺失手續者，須憑入國許可證副本向航警局刑警隊或國內警察局分局申報遺失，並取得「護照遺失申報表」，連同申請護照所需相關文件申請補發。

3. 其他注意事項：

(1) 如在國內遺失護照已逾效期，無須檢具警察機關報案證明。

(2) 遺失補發之護照效期，依護照條例施行細則規定以三年為限。

(3) 護照遺失二次以上（含二次）申請補發者，領事事務局或外交部各辦事處或駐外館處得約談當事人及延長其審核期間至六個月，並縮短其效期為一年六個月以上三年以下。

(4) 自 2011 年 5 月 22 日起，護照經申報遺失後尋獲者，該護照仍視為遺失，不得申請撤案，亦不得再使用。惟倘持前項護照申請補發者，得依原護照所餘效期補發，如所餘效期不足三年，則發給三年效期之護照。

(5) 工作天數：在國內遺失補發為五個工作天（自繳費之次半日起算），在國外請逕洽駐外館處。

(6) 出國旅遊請注意自身安全並妥善保管護照。將護照交付他人或謊報遺失以供他人冒名使用者，處五年以下有期徒刑、拘役或科或併科新臺幣十萬元以下罰金。

(六)接近役齡男子、役男、國軍人員、後備軍人申請護照須知

1. 男子自十六歲之當年元月 1 日起至三十六歲當年 12 月 31 日止（年次算），均為適用對象。

2. 持外國護照入國或在國外、大陸地區、香港、澳門之役男，不得在國內申請換發護照。但護照已加簽僑居身分者，不在此限。

3. 兵役身分之區分及應繳證件如下：

 (1)「接近役齡」是指十六歲之當年 1 月 1 日起，至屆滿十八歲當年 12 月 31 日止，免附兵役證件。

 (2)「役男」是指十九歲之當年 1 月 1 日起，至屆滿三十六歲當年 12 月 31 日止，未附兵役證件者均為役男。

 (3)「服替代役役男、有戶籍僑民役男」請檢附相關證明文件。

 (4)「國民兵」檢附國民兵證明書、待訓國民兵證明書正本或丙等體位證明書（驗畢退還）。

 (5)「免役」者檢附免役證明書正本（驗畢退還）或丁等體位證明書（不能以殘障手冊替代）或經直轄市、縣（市）政府核定或鄉（鎮、市、區）公所證明為免服兵役之公文。

 (6)「禁役」者附禁役證明書。

 ※ 具有以上六項身分之一之申請人請於送件前，先至內政部派駐本局之兵役櫃檯審查證件並於申請書上加蓋兵役戳記。

 (7)「後備軍人」依後備軍人管理規則第十五條第三項規定「初次申請出境，除依一般申請出境規定辦理外，應同時檢附退（除）役證件向國防部後備司令部派駐外交部領事事務局人員辦理」，故須檢附退伍令正本。

 (8)「國軍人員」（含文、教職，學生及聘僱人員）檢附軍人身分證正本，並將正、反面影本黏貼於護照申請書背面，正本驗畢退還。

(9)「轉役、停役、補充兵」檢附轉役證明書、因病停役令或補充兵證明書等相關證明文件正本（驗畢退還）。

二、簽證

(一)簽證之意義

簽證在意義上為一國之入境許可。依國際法一般原則，國家並無准許外國人入境之義務。目前國際社會中鮮有國家對外國人之入境毫無限制。各國為對來訪之外國人能先行審核過濾，確保入境者皆屬善意以及外國人所持證照真實有效且不致成為當地社會之負擔，乃有簽證制度之實施。

(二)簽證內容說明

簽證樣式如**圖 4-1**，其標示說明如下：

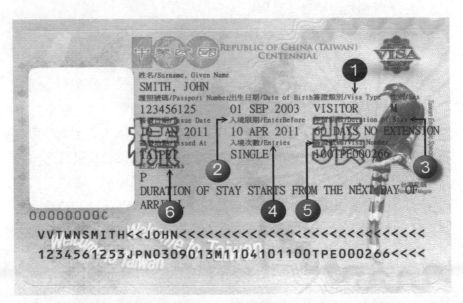

圖 4-1　簽證樣式

資料來源：外交部領事事務局。

■ 簽證類別

中華民國的簽證依申請人的入境目的及身分分為四類：

1. 停留簽證（VISITOR VISA）：係屬短期簽證，在臺停留期間為 180 天以內。
2. 居留簽證（RESIDENT VISA）：係屬於長期簽證，在臺停留期間為 180 天以上。
3. 外交簽證（DIPLOMATIC VISA）。
4. 禮遇簽證（COURTESY VISA）。

■ 入境限期

即簽證上 VALID UNTIL 或 ENTER BEFORE 欄。係指簽證持有人使用該簽證之期限，例如：VALID UNTIL（或 ENTER BEFORE）APRIL 8, 1999 即 1999 年 4 月 8 日後該簽證即失效，不得繼續使用。

■ 停留期限（DURATION OF STAY）

指簽證持有人使用該簽證後，自入境之翌日（次日）零時起算，可在臺停留之期限。

1. 停留期一般有 14 天、30 天、60 天、90 天等種類。持停留期限 60 天以上未加註限制之簽證者倘須延長在臺停留期限，須於停留期限屆滿前，檢具有關文件向停留地之內政部入出國及移民署各縣（市）服務站申請延期。
2. 居留簽證不加停留期限：應於入境次日起十五日內或在臺申獲改發居留簽證簽發日起十五日內，向居留地所屬之內政部入出國及移民署各縣（市）服務站申請外僑居留證（ALIEN RESIDENT CERTIFICATE）以及重入國許可（RE-ENTRY PERMIT），居留期限則依所持外僑居留證所載效期。

■ 入境次數（ENTRIES）

分為單次（SINGLE）及多次（MULTIPLE）兩種。

■ 簽證號碼（VISA NUMBER）

　　旅客於入境應於 E／D 卡填寫本欄號碼。

■ 註記

　　係指簽證申請人申請來臺事由或身分之代碼，持證人應從事與許可目的相符之活動。

※ 簽證註記欄代碼表說明如下：

註記代碼	註記事由或身分	說明
A	1. 應聘（白領聘僱）、投資、經依公司法認許之外國公司負責人 2. 履約 3. 外國文化藝術團體來臺表演	1. 依「就業服務法」第四十六條第一項第一款至第七款及第十一款規定許可之工作。 2. 依同法第五十一條第三項規定辦理。 3. 其他中央目的事業主管機關核發之許可。
B	商務、考察	從事商務活動。
P	觀光、訪問、探親	從事無報酬性之非商業活動、一般社會訪問、觀光及無須許可之活動。
DC	駐臺使領館外交、領事官及其眷屬	依「駐華外國機構及其人員特權暨豁免條例」第二條規定所稱經外交部核准設立之駐臺外國機構。
DC	駐臺政府間國際組織外籍官員及其眷屬	依「駐華外國機構及其人員特權暨豁免條例」第二條規定所稱經外交部核准設立之駐臺外國機構。
FO	駐臺機構人員及其眷屬	依「駐華外國機構及其人員特權暨豁免條例」第二條規定所稱經外交部核准設立之駐臺外國機構。
FD	駐臺機構聘僱之人員及其眷屬	依「就業服務法」第四十九條之規定辦理。
ER	急難救助	依「外國護照簽證條例施行細則」第三條第三款規定辦理。
IM	參加國際會議、商展或其他活動	國際會議係指與三個國家以上有關之多邊會議，主辦單位非限於國際組織。
FS	外國留學生	依「外國學生來臺就學辦法」於教育部認可之學校就讀。
FC	僑生	依「僑生回國就學及輔導辦法」來中華民國就讀。

FR	研習	1. 研習中文。 2. 經內政部依「宗教團體申請外籍人士來臺研修宗教教義要點」許可研習宗教教義。 3. 海外青年技術訓練班學生。 4. 其他經許可之研習或訓練活動。
FT	實習、代訓	1. 外國駐臺機構之實習生、或經目的事業主管機關核准者。 2. 代訓須經經濟部投資審議委員會核准（國內廠商對外投資或整廠設備輸出申請代訓外國員工案件處理原則）。
FL	受僱（藍領聘僱）、外籍勞工	依「就業服務法」第四十六條第八款至第十款規定來臺工作者。
R	傳教、弘法	神職人員來臺至宗教團體從事宗教活動。
TS	在臺有戶籍國民之外籍配偶	
TC	在臺有戶籍國民之外籍未成年子女	二十歲以下之未婚子女。
OS	在臺無戶籍國民之外籍配偶	
OC	在臺無戶籍國民之外籍未成年子女	二十歲以下之未婚子女。
HS	港、澳居民之外籍配偶	已在臺取得合法居留身分之港澳居民外籍配偶。
HC	港、澳居民之外籍未成年子女	已在臺取得合法居留身分之港、澳居民二十歲以下未婚子女。
SC	大陸地區人民之外籍配偶	已在臺取得合法居留身分之大陸地區人民外籍配偶。
CC	大陸地區人民之外籍未成年子女	已在臺取得合法居留身分之大陸地區人民二十歲以下未婚子女。
SF	外國人之外籍配偶	已在臺取得合法居留身分之外國人士之外籍配偶。
CF	外國人之外籍未成年子女	已在臺取得合法居留身分之外國人士二十歲以下之未婚子女。
J	國際交流	依條約、協定或中央政府機關核准之學術、文化等交流訪問。
V	志工	依「志願服務法」相關規定經內政部許可者。
O	執行公務	依「外國護照簽證條例」第六條及第七條核發之外交簽證及禮遇簽證。

T	過境	經由我國機場、港口進入其他國家、地區所做之短暫停留。
TR	停留改居留	原持停留簽證入境後改換發居留簽證。本代碼為國內專用。
VF	免簽改停留	原以免簽證入境。
VL	落簽改停留	原以落地簽證入境。
WH	打工度假	依「雇主聘僱外國人許可及管理辦法」第四條辦理之簽證視為工作許可。
X	其他	經主管機關專案許可在臺停（居）留。
M	醫療	檢具當地醫院診斷證明及轉診推薦、說明書及財力證明。

(三)護照內簽證和註記頁面

護照從第4頁到50頁，皆為加簽、簽證和註記頁面，背景多以臺灣各景點和文化為主題，除了第50頁之外，其餘頁面背景圖案為雙頁跨頁式設計，浮水印皆為玉山主題。

加簽頁面	背景圖案	加簽頁面	背景圖案	加簽頁面	背景圖案
4、5頁	新北市野柳風景區和女王頭	20、21頁	臺中市臺中公園	36、37頁	美濃紙傘
6、7頁	關渡大橋	22、23頁	南投縣日月潭	38、39頁	屏東縣墾丁國家公園和鵝鑾鼻燈塔
8、9頁	臺北市故宮博物院	24、25頁	玉山國家公園	40、41頁	臺東縣蘭嶼和達悟族拼板舟
10、11頁	臺北101	26、27頁	嘉義縣阿里山和祝山日出	42、43頁	花蓮縣太魯閣國家公園和中橫公路
12、13頁	碧潭吊橋	28、29頁	農業主題	44、45頁	花蓮縣清水斷崖
14、15頁	採茶主題	30、31頁	臺南市七股鹽山	46、47頁	花東海岸和海豚主題
16、17頁	雪霸國家公園大霸尖山	32、33頁	億載金城和赤崁樓	48、49頁	澎湖縣
18、19頁	櫻花鉤吻鮭	34、35頁	高雄市高雄港區	50頁	金門縣風獅爺

(四)中華民國護照內的請求聲明頁

　　打開新式晶片護照之封面後，即可看見外交部之請求聲明，以中英文書寫之內容如下：

　　其背景圖案為臺北 101、中正紀念堂、總統府、圓山大飯店以及世界地圖，上方為臺灣形狀連續排列的凸版印刷，下方則為 TAIWAN 字樣的隱藏字，具防偽功能。

(五)臺灣免簽證與落地簽證國家

　　中華民國護照在以下 153 個國家及地區享有免簽證或等同於落地簽證的待遇：

【非洲，28 國】	
國家或地區	優惠准入條件
貝寧	90 天
布基納法索	7 至 30 天免費落地簽證
布隆迪	30 天落地簽證
佛得角	落地簽證（25 歐元）
中非共和國	7 天落地簽證（20,000～30,000 中非法郎）
科摩羅	落地簽證
吉布提	10 天落地簽證（3,000 吉布地法郎） 1 個月落地簽證（5,000 吉布地法郎）
埃及	30 天落地簽證（15 美元）
埃塞俄比亞	30 天落地簽證（20 美元） 僅限博萊國際機場
岡比亞	90 天
幾內亞比紹	90 天落地簽證（55,000 西非法郎或 85 歐元）
肯尼亞	90 天落地簽證（25 美元）
馬達加斯加	30 天落地簽證
馬拉維	90 天
馬利	落地簽證
馬約特島	90 天
莫桑比克	30 天落地簽證（66 美元） 僅限機場
留尼旺	90 天
盧旺達	15 天落地簽證。必須行前先上網申請。
聖赫勒拿島	90 天
塞內加爾	90 天
塞舌爾	30 天
南蘇丹	落地簽證
斯威士蘭	30 天
坦桑尼亞	180 天落地簽證（50 美元）
多哥	7 天落地簽證
烏干達	180 天落地簽證（50 美元）
贊比亞	90 天落地簽證（50 美元）

【美洲，36 國】	
國家或地區	優惠准入條件
安圭拉	90 天
阿魯巴	30 天
百慕大	21 天
荷蘭加勒比區（包括波內赫、薩巴以及聖尤斯特歇斯）	90 天
加拿大	180 天 僅限持有臺灣外交部核發之臺灣普通護照者（護照內須註明身分證統一編號）
哥倫比亞	60 天
古巴	30 天 須事先向航空公司或旅行社購買觀光卡
庫拉索	30 天
多米尼克	21 天
多米尼加	30 天 購買觀光卡（10 美元）
厄瓜多爾	90 天
薩爾瓦多	90 天 購買觀光卡（10 美元）
福克蘭群島	1 年（2 年內）
法屬圭亞那	90 天
格林納達	90 天
格陵蘭	90 天（與丹麥相同）
瓜德羅普	90 大
危地馬拉	90 天
海地	90 天
洪都拉斯	90 天
牙買加	30 天落地簽證（美金 20 元）
馬提尼克	90 天
尼加拉瓜	90 天
巴拿馬	30 天 抵達後購買觀光卡（5 美元）
秘魯	183 天

◆ 薩巴	90 天
聖巴泰勒米	90 天
聖基茨和尼維斯	90 天
聖盧西亞	6 週
聖馬丁島	90 天
聖皮埃爾和密克隆群島	90 天
聖文森特和格林納丁斯	30 天
聖尤斯特歇斯	90 天
荷屬聖馬丁	90 天
特克斯和凱科斯群島	30 天
美國	90 天 須持有登錄中華民國國民身分證字號的晶片護照，行前須至美國國土安全部 ESTA 網站登記並取得許可，登記費 14 美元。

【亞洲，22 國】	
國家或地區	優惠准入條件
巴林	7 天落地簽證
孟加拉	90 天落地觀光簽證（51 美元）
文萊	14 天落地簽證（20 美元）
柬埔寨	30 天落地觀光簽證（20 美元） 30 天落地商務簽證（25 美元）
中華人民共和國	中華民國護照無法直接用於出入境，須另持有效臺灣居民來往大陸通行證 可在規定口岸辦理 90 天落地簽證（50 人民幣） 在其他國家尚未持有該證的中華民國國民，可到當地中華人民共和國駐外館處申請中華人民共和國旅行證
香港	30 天 須同時持有臺灣居民來往大陸通行證，否則持中華民國護照，須事先申請網上快證或一般簽證
印尼	30 天落地簽證（25 美元），僅限主要機場
伊朗	15 天落地簽證，僅限規定開放的主要機場
以色列	90 天（半年內）
日本	90 天
約旦	30 天落地簽證

	南韓	90 天
	老撾	30 天落地簽證（30 美元）僅限規定開放的主要機場
	澳門	30 天
	馬來西亞	15 天
	馬爾代夫	30 日落地簽證（入境時免費簽發）
	尼泊爾	15 天落地簽證（25 美元） 30 天落地簽證（40 美元） 90 天落地簽證（100 美元）
	阿曼	30 天落地簽證（20 阿曼里亞爾） 3 週落地簽證可 1 年多次入境（50 阿曼里亞爾）
	新加坡	30 天
	斯里蘭卡	到達前申請電子簽證（ETA）（20 美元）或 30 日落地簽證（25 美元）（十二歲以下小童簽證免費；有效 2 天，一次出入境的中轉簽證免費）
	泰國	15 天落地簽證（1000 泰銖）
	東帝汶	30 天落地簽證（30 美元）

註：由 2012 年 1 月 1 日開始，斯里蘭卡落地簽證由免費改為收費。要求入、過境斯里蘭卡且停留期不超過六個月的外國人，可在入境前於網上申請電了旅行許可（Electronic Travel Authorization，簡稱 ETA）。

【歐洲，48 國】	
國家或地區	優惠准入條件
申根區	90 天（半年內） 申根區包含 26 個成員國 其中 22 個歐盟成員國與冰島、挪威、瑞士、列支敦斯登
阿爾巴尼亞	90 天
安道爾	90 天（與法國和西班牙相同）
亞美尼亞	Yerevan 機場可簽發 120 天有效落地簽證 （費用：AMD 15,000）
保加利亞	90 天（與申根區相同）
克羅地亞	90 天
塞浦路斯	90 天（與申根區相同）
法羅群島	90 天（與丹麥相同）
格魯吉亞	落地簽證
直布羅陀	180 天

愛爾蘭共和國	90 天
科索沃	90 天
馬其頓共和國	90 天 （April 1, 2012 至 March 31, 2013 有效）
摩納哥	90 天（與法國相同）
蒙特內哥羅	90 天（須於抵達前兩天 Email 或傳真旅行計畫表格）
羅馬尼亞	90 天（與申根區相同）
聖馬利諾	90 天（與義大利相同）
斯瓦爾巴特群島	90 天（與挪威相同）
德涅斯特河沿岸	落地簽證，須在到達後 24 小時內登記
英國（包括根西島，馬恩島，澤西島）	180 天
梵諦岡	90 天（與義大利相同）
波士尼亞與赫塞哥維納	90 天（半年內）

【大洋洲，22 國】	
國家或地區	優惠准入條件
澳洲	90 天電子簽證（ETA）等同免簽待遇 限居住於中華民國境內並在中華民國申請電子簽證
諾福克島	90 天請參照澳大利亞
新西蘭	90 天
庫克群島	觀光 31 天免簽證，商務 21 天落地簽證
基里巴斯	30 天
斐濟	120 天
法屬玻利尼西亞	3 個月
關島	45 天 僅限自中華民國直飛或經停塞班島的班機 須持中華民國身分證正本
密克羅尼西亞聯邦	30 天
馬紹爾群島	30 天
瑙魯	30 天
紐埃	30 天

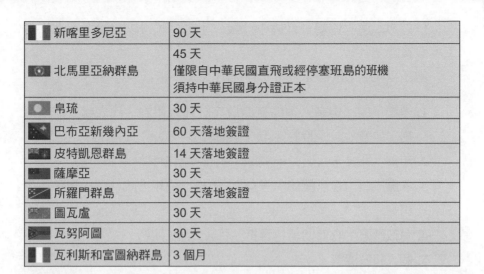

新喀里多尼亞	90 天
北馬里亞納群島	45 天 僅限自中華民國直飛或經停塞班島的班機 須持中華民國身分證正本
帛琉	30 天
巴布亞新幾內亞	60 天落地簽證
皮特凱恩群島	14 天落地簽證
薩摩亞	30 天
所羅門群島	30 天落地簽證
圖瓦盧	30 天
瓦努阿圖	30 天
瓦利斯和富圖納群島	3 個月

【過境免簽證或過境落地簽證】	
國家或地區	優惠准入條件
巴哈馬	3 天過境免簽證
巴巴多斯	48 小時過境免簽證
開曼群島	24 小時過境免簽證
乍得	48 小時過境免簽證
哈薩克	3 天過境落地簽證 Kazakhstan
毛里求斯	24 小時過境免簽證
蘇丹	6 小時過境免簽證
湯加	如過境時間超過 24 小時得獲落地過境簽證

資料來源：維基百科。

(六)打工度假簽證

臺灣及紐西蘭（自 2004 年 6 月 1 日生效）、澳洲（自 2004 年 11 月 1 日生效）、日本（自 2009 年 6 月 1 日生效）、加拿大（自 2010 年 7 月 1 日生效）、德國（自 2010 年 10 月 11 日生效）、韓國（自 2011 年 1 月 1 日生效）、英國（自 2012 年 1 月 1 日生效）、愛爾蘭（自自 2013 年 1 月 1 日生效）簽有打工度假（working holiday）協議。

依據打工度假協議，介於十八至三十歲公民得以申請多次進出打工度假簽證。

申請臺灣打工度假簽證青年須提出以下資料：

1. 申請目的：申請人須向臺灣政府駐外大使館、代表處、辦事處提出申請，並保證於簽證到期前離境。

2. 年齡：介於十八至三十歲間（包含提出申請時實際年齡）。

3. 家庭成員（包含配偶、子女）：不得以依親方式共同提出簽證申請。

4. 有效護照：有效期須包含抵台後十二個月以上。

5. 個人有效機票。

6. 財力證明：申請人須提出至少新臺幣十萬元或等同之外幣證明，擔保於中華民國停留期間生活費用。

7. 醫療保險：申請人須有完整醫療保險，期間包含於臺灣停留期間所有醫療支出保障。

第二節　入出境通關須知

一、入境報關須知

入境通關流程如**圖 4-2** 所示。

(一)申報

■紅線通關

入境旅客攜帶管制或限制輸入之行李物品，或有下列應申報事項者，應填寫「中華民國海關申報單」向海關申報，並經「應申報檯」（即紅線檯）通關：

　　1. 攜帶行李物品總價值逾免稅限額新臺幣兩萬元或菸、酒逾免稅

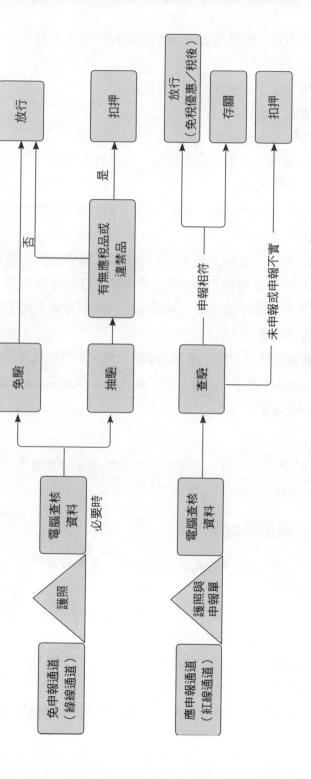

免申報通道
（綠線通道）

護照

電腦查核
資料

必要時

免驗

抽驗

有無應稅品或
違禁品

否 → 放行

是 → 扣押

應申報通道
（紅線通道）

護照與
申報單

電腦查核
資料

查驗

申報相符 → 放行（免稅優惠／稅後）

→ 存關

未申報或申報不實 → 扣押

圖 4-2　旅客入境通關流程

資料來源：財政部臺中關稅局，http://taichung.customs.gov.tw/publ-c/Attachment/21227831477l.pdf。

限量（捲菸 200 支或雪茄 25 支或菸絲 1 磅、酒 1 公升。未成年人不准攜帶）。

2. 攜帶外幣現鈔總值逾等值美幣一萬元者。

3. 攜帶新臺幣逾六萬元者。

4. 攜帶黃金價值逾美幣兩萬元者。

5. 攜帶人民幣逾兩萬元者（超過部分，入境旅客應自行封存於海關，出境時准予攜出）。

6. 攜帶水產品或動植物及其產品者（連結至行政院農業委員會）。

7. 有不隨身行李者。

8. 攜帶無記名之旅行支票、其他支票、本票、匯票或得由持有人在本國或外國行使權利之其他有價證券總面額逾等值美幣一萬元者（如未申報或申報不實，科以相當於未申報或申報不實之有價證券價額之罰鍰）。

9. 有其他不符合免稅規定或須申報事項或依規定不得免驗通關者。

10. 入境旅客對其所攜帶行李物品可否經由綠線檯通關有疑義時，應經由紅線檯通關。

■綠線通關

未有上述情形之旅客，可免填寫申報單，持憑護照選擇「免申報檯」（即綠線檯）通關。

(二)免稅物品之範圍及數量

1. 旅客攜帶行李物品其免稅範圍以合於本人自用及家用者為限，範圍如下：

(1) 酒 1 公升，捲菸 200 支或雪茄 25 支或菸絲 1 磅，但限滿二十歲之成年旅客始得適用。

(2) 非屬管制進口，並已使用過之行李物品，其單件或一組之完稅價格在新臺幣一萬元以下者。

(3) 上述以外之行李物品（管制品及菸酒除外），其完稅價格總

值在新臺幣兩萬元以下者。

2. 旅客攜帶貨樣，其完稅價格在新臺幣一萬兩千元以下者免稅。

(三)應稅物品

旅客攜帶進口隨身及不隨身行李物品合計如已超出免稅物品之範圍及數量者〔即總價值逾前項免稅限額新臺幣 2 萬元或菸、酒逾免稅限量，請填寫「中華民國海關申報單」向海關申報，並經「應申報檯」（即紅線檯）通關〕，均應課徵稅捐。

■ 應稅物品之限值與限量

1. 入境旅客攜帶進口隨身及不隨身行李物品（包括視同行李物品之貨樣、機器零件、原料、物料、儀器、工具等貨物），其中應稅部分之完稅價格總和以不超過每人美幣兩萬元為限。

2. 入境旅客隨身攜帶之單件自用行李，如屬於准許進口類者，雖超過上列限值，仍得免辦輸入許可證。

3. 進口供饋贈或自用之洋菸酒，其數量不得超過酒 5 公升，捲菸 1,000 支或菸絲 5 磅或雪茄 125 支，超過限量者，應檢附菸酒進口業許可執照影本。

4. 明顯帶貨營利行為或經常出入境（係指於三十日內入出境兩次以上或半年內入出境六次以上）且有違規紀錄之旅客，其所攜行李物品之數量及價值，得依規定折半計算。

5. 以過境方式入境之旅客，除因旅行必需隨身攜帶之自用衣物及其他日常生活用品得免稅攜帶外，其餘所攜帶之行李物品依 4. 規定辦理稅放。

6. 入境旅客攜帶之行李物品，超過上列限值及限量者，如已據實申報，應自入境之翌日起兩個月內繳驗輸入許可證或將超逾限制範圍部分辦理退運或以書面聲明放棄，必要時得申請延長一個月，屆期不繳驗輸入許可證或辦理退運或聲明放棄者，依關稅法第九十六條規定處理。

入出境相關法規

■不隨身行李物品

1. 不隨身行李物品應在入境時即於「中華民國海關申報單」上報明件數及主要品目,並應自入境之翌日起六個月內進口。

2. 違反上述進口期限或入境時未報明有後送行李者,除有正當理由(例如船期延誤),經海關核可者外,其進口通關按一般進口貨物處理。

3. 行李物品應於裝載行李之運輸工具進口日之翌日起十五日內報關,逾限未報關者依關稅法第七十三條之規定辦理。

4. 旅客之不隨身行李物品進口時,應由旅客本人或以委託書委託代理人或報關業者填具進口報單向海關申報。

(四)新臺幣、外幣、人民幣及有價證券

■新臺幣

攜帶新臺幣入境以六萬元為限,如所帶之新臺幣超過該項限額時,應在入境前先向中央銀行申請核准,持憑查驗放行;超額部分未經核准,不准攜入。

■外幣

攜帶外幣入境不予限制,但超過等值美幣一萬元者,應於入境時向海關申報;入境時未經申報,其超過部分應予沒入。

■人民幣

攜帶人民幣入境逾兩萬元者,應自動向海關申報;超過部分,自行封存於海關,出境時准予攜出。如申報不實者,其超過部分,依法沒入。

■有價證券

指無記名之旅行支票、其他支票、本票、匯票或得由持有人在本國或外國行使權利之其他有價證券。

攜帶有價證券入境總面額逾等值一萬美元者,應向海關申報。未依規定申報或申報不實者,科以相當於未申報或申報不實之有價證券

價額之罰鍰。

(五)藥品

1. 旅客攜帶自用藥物以六種為限，除各級管制藥品及公告禁止使用之保育物種者，應依法處理外，其他自用藥物，其成分未含各級管制藥品者，其限量以每種兩瓶（盒）為限，合計以不超過六種為原則。

2. 旅客或船舶、航空器服務人員攜帶之管制藥品，須憑醫院、診所之證明，以治療其本人疾病者為限，其攜帶量不得超過該醫療證明之處方量。

3. 中藥材及中藥成藥：中藥材每種〇‧六公斤，合計十二種。中藥成藥每種十二瓶（盒），惟總數不得逾三十六瓶（盒），其完稅價格不得超過新臺幣一萬元。

4. 口服維生素藥品十二瓶（總量不得超過一千兩百顆）。錠狀、膠囊狀食品每種十二瓶，其總量不得超過兩千四百粒，每種數量在一千兩百粒至兩千四百粒應向行政院衛生署申辦樣品輸入手續（如**表 4-1**）。

(六)農畜水產品及大陸地區物品限量

1. 農畜水產品類六公斤（禁止攜帶活動物及其產品、活植物及其生鮮產品、新鮮水果。但符合動物傳染病防治條例規定之犬、貓、兔及動物產品，經乾燥、加工調製之水產品及符合植物防疫檢疫法規定者，不在此限）（如**表 4-2**）。

2. 攜帶自用農畜水產品、菸酒限量（如**表 4-3**）。

(七)禁止攜帶物品

1. 毒品危害防制條例所列毒品（如海洛因、嗎啡、鴉片、古柯鹼、大麻、安非他命等）。

2. 槍砲彈藥刀械管制條例所列槍砲（如獵槍、空氣槍、魚槍

表 4-1　入境旅客攜帶自用藥物限量表

品名	包裝或容量	數量	備註
萬金油	瓶裝	3 大瓶或 12 小瓶	1. 表列自用藥物,旅客以攜帶六種為限,除各級管制藥品及公告禁止使用之保育物種者,應依法處理外,其他自用藥物,其成分未含各級管制藥品者,其限量比照表列每種兩瓶(盒)為限,合計以不超過六種為原則。
八卦丹	盒裝	12 小盒	
龍角散	盒裝	6 小盒	
驅風油	瓶裝	2 瓶	
中將湯丸	瓶裝	紅 340 粒裝 2 瓶或白 490 粒裝 2 瓶	
Salonpas	50 片盒裝	2 盒	
硫克肝	300 粒瓶裝	2 瓶	
正露丸	400 粒瓶裝	2 瓶	2. 船舶或航空器服務人員於調岸時,其攜帶少量自用藥物進口,得比照旅客,准予攜帶六種。回航船員或航空器服務人員,則以攜帶兩種為限。但不得攜帶中將湯(丸)藥品。
胃藥	1,000 粒瓶裝	1 瓶	
Mentholatum	瓶裝	6 瓶	
辣椒膏	24 片盒裝	2 盒	
朝日萬金膏	5 片盒裝	6 盒	
Alinamin	290 粒瓶裝	2 瓶	
口服維生素藥品	12 瓶,但總量不得超過 1,200 顆		3. 旅客或船舶、航空器服務人員攜帶之管制藥品,須憑醫院、診所之證明,以治療其本人疾病者為限,其攜帶量不得超過該醫療證明之處方量。
錠狀、膠囊狀食品	每種 12 瓶,其總量不得超過 2,400 粒(每種數量在 1,200 粒至 2,400 粒應向衛生署申辦樣品輸入手續)		
隱形眼鏡	盒裝或散裝	6 對	
中藥材及中藥成藥	中藥材每種 0.6 公斤,合計 12 種。中藥成藥每種 12 瓶(盒),惟總數不得逾 36 瓶(盒)		

等)、彈藥(如砲彈、子彈、炸彈、爆裂物等)及刀械。

3. 野生動物之活體及保育類野生動植物及其產製品,未經行政院農業委員會之許可,不得進口;屬 CITES 列管者,並須檢附 CITES 許可證,向海關申報查驗。

4. 侵害專利權、商標權及著作權之物品。

5. 偽造或變造之貨幣、有價證券及印製偽幣印模。

6. 所有非醫師處方或非醫療性之管制物品及藥物。

7. 禁止攜帶活動物及其產品、活植物及其生鮮產品、新鮮水果。但符合動物傳染病防治條例規定之犬、貓、兔及動物產品,經

表 4-2　入境旅客攜帶大陸地區物品限量表

品名	數量	備註
干貝	1.2 公斤	1. 食米、花生（限熟品）、蒜頭（限熟品）、乾金針、乾香菇、茶葉各不得超過 1 公斤。 2. 新鮮水果禁止攜帶。 3. 活動物及其產品禁止攜帶。但符合動物傳染病防治條例規定之動物產品，以及經乾燥、加工調製之水產品，不在此限。 4. 活植物及其生鮮產品禁止攜帶。但符合植物防疫檢疫法規定者，不在此限。
鮑魚干	1.2 公斤	
燕窩	1.2 公斤	
魚翅	1.2 公斤	
農畜水產品類	6 公斤	
罐頭	各 6 罐	其完稅價格合計不得超過新臺幣 1 萬元整。
其他食品	6 公斤	
中藥材及中藥成藥	中藥材每種 0.6 公斤，合計 12 種。中藥成藥每種 12 瓶（盒），惟總數不得逾 36 瓶（盒）	

表 4-3　入境旅客攜帶自用農畜水產品、菸酒限量表

品名	數量	備註
農畜水產品類	6 公斤	1. 食米、花生（限熟品）、蒜頭（限熟品）、乾金針、乾香菇、茶葉各不得超過 1 公斤。 2. 新鮮水果禁止攜帶。 3. 活動物及其產品禁止攜帶。但符合動物傳染病防治條例規定之犬、貓、兔及動物產品，以及經乾燥、加工調製之水產品，不在此限。其中符合動物傳染病防治條例規定之犬、貓、兔，不受限量 6 公斤之限制。 4. 活植物及其生鮮產品禁止攜帶。但符合植物防疫檢疫法規定者，不在此限。
菸酒類 1. 酒 2. 菸 　捲菸 　菸絲 　雪茄	5 公升 5 條（1,000 支） 5 磅 125 支	1. 限年滿二十歲之成年旅客攜帶，進口供自用，進口後並不得作營業用途使用。 2. 其中每人每次酒類 1 公升（不限瓶數），捲菸 200 支或菸絲 1 磅或雪茄 25 支免稅。 3. 不限瓶數，但攜帶未開放進口之大陸地區酒類限量 1 公升。

乾燥、加工調製之水產品及符合植物防疫檢疫法規定者,不在此限。

8. 其他法律規定不得進口或禁止輸入之物品。

(八)其他注意事項

1. 入出境旅客如對攜帶之行李物品應否申報無法確定時,請於通關前向海關關員洽詢,以免觸犯法令規定。

2. 攜帶錄音帶、錄影帶、唱片、影音光碟及電腦軟體、八釐米影片、書刊文件等著作重製物入境者,每一著作以一份為限。

3. 毒品、槍械、彈藥、保育類野生動物及其產製品,禁止攜帶入出境,違反規定經查獲者,將依「毒品危害防制條例」、「槍砲彈藥刀械管制條例」、「野生動物保育法」、「海關緝私條例」等相關規定懲處。

二、出境報關須知

出境通關流程如圖 4-3。

(一)申報

出境旅客如有下列情形之一者,應向海關報明:

1. 攜帶超額新臺幣、外幣現鈔、人民幣、有價證券(指無記名之旅行支票、其他支票、本票、匯票、或得由持有人在本國或外國行使權利之其他有價證券)者。

2. 攜帶貨樣或其他隨身自用物品(如:個人電腦、專業用攝影、照相器材等),其價值逾免稅限額且日後預備再由國外帶回者。

3. 攜帶有電腦軟體者,請主動報關,以便驗放。

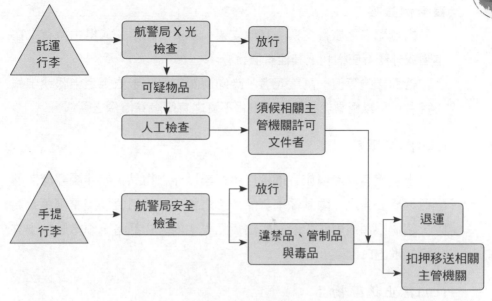

圖 4-3　旅客出境通關流程

資料來源：財政部臺中關稅局，http://taichung.customs.gov.tw/public/Attachment/
212278314771.pdf。

(二)新臺幣、外幣、人民幣及有價證券

■新臺幣

六萬元為限。如所帶之新臺幣超過限額時，應在出境前事先向中
央銀行申請核准，持憑查驗放行；超額部分未經核准，不准攜出。

■外幣

超過等值美幣一萬元現金者，應報明海關登記；未經申報，依法
沒入。

■人民幣

兩萬元為限。如所帶之人民幣超過限額時，雖向海關申報，仍僅
能於限額內攜出；如申報不實者，其超過部分，依法沒入。

■ 有價證券

指無記名之旅行支票、其他支票、本票、匯票、或得由持有人在本國或外國行使權利之其他有價證券。

總面額逾等值一萬美元者,應向海關申報。未依規定申報或申報不實者,科以相當於未申報或申報不實之有價證券價額之罰鍰。

(三)出口限額

出境旅客及過境旅客攜帶自用行李以外之物品,如非屬經濟部國際貿易局公告之「限制輸出貨品表」之物品,其價值以美幣兩萬元為限,超過限額或屬該「限制輸出貨品表」內之物品者,須繳驗輸出許可證始准出口。

(四)禁止攜帶物品

1. 未經合法授權之翻製書籍、錄音帶、錄影帶、影音光碟及電腦軟體。

2. 文化資產保存法所規定之古物等。

3. 槍砲彈藥刀械管制條例所列槍砲(如獵槍、空氣槍、魚槍等)、彈藥(如砲彈、子彈、炸彈、爆裂物等)及刀械。

4. 偽造或變造之貨幣、有價證券及印製偽幣印模。

5. 毒品危害防制條例所列毒品(如海洛因、嗎啡、鴉片、古柯鹼、大麻、安非他命等)。

6. 野生動物之活體及保育類野生動植物及其產製品,未經行政院農業委員會之許可,不得出口;屬 CITES 列管者,並須檢附 CITES 許可證,向海關申報查驗。

7. 其他法律規定不得出口或禁止輸出之物品。

第三節　役男出境處理辦法

(一) 年滿十八歲之翌年 1 月 1 日起至屆滿三十六歲之年 12 月 31 日止，尚未履行兵役義務之役齡男子（以下簡稱役男）申請出境，依本辦法及入出境相關法令辦理。

(二) 役男申請出境應經核准，其限制如下：

　　1. 在學役男修讀國內大學與國外大學合作授予學士、碩士或博士學位之課程申請出境者，最長不得逾兩年；其核准出境就學，依每一學程為之，且返國期限截止日，不得逾國內在學緩徵年限。

　　2. 代表我國參加國際數理學科（不含亞洲物理、亞太數學及國際國中生科學）奧林匹亞競賽或美國國際科技展覽獲得金牌獎或一等獎，經教育部推薦出國留學者，得依其出國留學期限之規定辦理；其就學年齡不得逾三十歲。

　　3. 在學役男因奉派或推薦出國研究、進修、表演、比賽、訪問、受訓或實習等原因申請出境者，最長不得逾　年，且返國期限截止日，不得逾國內在學緩徵年限；其以研究、進修之原因申請出境者，每一學程以兩次為限。

　　4. 未在學役男因奉派或推薦代表國家出國表演或比賽等原因申請出境者，最長不得逾六個月。

　　5. 役男取得經驗證之國外大專校院入學許可者，其出境就學不得逾十九歲徵兵及齡之年 12 月 31 日。赴香港或澳門就學役男，準用之。

　　6. 役男取得經驗證之教育部所採認大陸地區大學校院正式學歷學校及科系入學許可者，其出境就學不得逾十九歲徵兵及齡之年 12 月 31 日。

 第四節　入境旅客攜帶行李物品報驗稅放辦法

（2009 年 7 月 22 日）

(一) 入境旅客攜帶隨身及不隨身行李物品之報驗稅放，依本辦法之規定。

(二) 入境旅客攜帶管制或限制輸入之行李物品，或有下列情形之一者，應填報中華民國海關申報單向海關申報，並經紅線檯查驗通關：

1. 攜帶菸、酒或其他行李物品逾第十一條免稅規定者。

2. 攜帶外幣現鈔總值逾等值美幣一萬元者。

3. 攜帶無記名之旅行支票、其他支票、本票、匯票或得由持有人在本國或外國行使權利之其他有價證券總面額逾等值美幣一萬元者。

4. 攜帶新臺幣逾六萬元者。

5. 攜帶黃金價值逾美幣兩萬元者。

6. 攜帶人民幣逾兩萬元者，超過部分，入境旅客應自行封存於海關，出境時准予攜出。

7. 攜帶水產品及動植物類產品者。

8. 有不隨身行李者。

9. 有其他不符合免稅規定或須申報事項或依規定不得免驗通關者。

(三) 應填具中華民國海關申報單向海關申報之入境旅客，如有隨行家屬，其行李物品得由其中一人合併申報，其有不隨身行李者，亦應於入境時在中華民國海關申報單報明件數及主要品目。

(四) 入境旅客之不隨身行李物品，應自入境之翌日起六個月內進口，並應於裝載行李物品之運輸工具進口日之翌日起十五日內報關。前項不隨身行李物品進口時，應由旅客本人或以委託書委託代理人或報關業者填具進口報單向海關申報，除應詳細填報行李物品

名稱、數量及價值外,並應註明該旅客入境日期、護照或入境證件字號及在華地址。

(五) 入境旅客攜帶自用家用行李物品進口,除關稅法及海關進口稅則已有免稅之規定,應從其規定外,其免徵進口稅之品目、數量、金額範圍如下:

1. 酒類 1 公升(不限瓶數),捲菸 200 支或雪茄 25 支或菸絲 1 磅,但以年滿二十歲之成年旅客為限。

2. 前款以外非屬管制進口之行李物品,如在國外即為旅客本人所有,並已使用過,其品目、數量合理,其單件或一組之完稅價格在新臺幣一萬元以下,經海關審查認可者,准予免稅。

(六) 旅客攜帶前項准予免稅以外自用及家用行李物品(管制品及菸酒除外)其總值在完稅價格新臺幣兩萬元以下者,仍予免稅。但有明顯帶貨營利行為或經常出入境且有違規紀錄者,不適用之。前項所稱經常出入境係指於三十日內入出境兩次以上或半年內入出境六次以上。

(七) 入境旅客攜帶進口隨身及不隨身行李物品,其中應稅部分之完稅價格總和以不超過每人美幣兩萬元為限。

第五節　入出境動植物攜帶數量限制

(一) 出境旅客攜帶數量限額:

1. 犬三隻以下。
2. 貓三隻以下。
3. 兔三隻以下。
4. 動物產品五公斤以下。
5. 植物及其他植物產品十公斤以下。

6. 種子一公斤以下。

7. 種球三公斤以下。

(二) 入境旅客攜帶數量限額：

1. 犬三隻以下。

2. 貓三隻以下。

3. 兔三隻以下。

4. 動植物產品合計六公斤以下（惟新鮮水果不得隨身攜帶入境，且種子限量一公斤以下、種球限量三公斤以下）。

() 1. 我國海關規定除禁止入境旅客攜帶水果外，每人不得攜帶超過多少公斤的農產品？ (A) 5 公斤　(B) 6 公斤　(C) 7 公斤　(D) 8 公斤。

() 2. 王五夫婦帶著兩位未滿 18 歲的雙胞胎前往美西旅遊，返國時，其全家共可攜帶多少數量之免稅菸酒？ (A) 紙菸 600 支、酒 4 公升　(B) 紙菸 500 支、酒 2 公升　(C) 紙菸 400 支、酒 3 公升　(D) 紙菸 400 支、酒 2 公升。

() 3. 入境旅客攜帶錄音帶、錄影帶、影音光碟及電腦軟體、書刊文件等著作重製物入境者，每一著作以多少份為限？ (A) 1　(B) 2　(C) 3　(D) 沒有限制。

() 4. 我國駐外單位提供我國旅客等候機、車、船期間等基本生活費用之臨時借款，金額最高以每人多少美元為限？ (A) 2,000　(B) 1,000　(C) 500　(D) 300。

() 5. 王先生從大陸攜帶物品入境，下列哪一項在我國海關檢查標準限量之內？ (A) 農產品類共 10 公斤　(B) 大陸酒 6 公升　(C) 大陸菸 5 條（500 支）　(D) 乾香菇 3 公斤。

() 6. 有關 OVERSEAS EMERGENCY ASSISTANCE 簡稱 OEA，下列敘述何者錯誤？ (A) 海外急難救助服務計畫　(B) 目前國內此項服務係透過與銀行組織的簽約合作　(C) 實際受惠對象是保險公司的保戶或信用卡持卡人　(D) OEA 服務內容中，在法律方面包括有代聘法律顧問、協助遺體或骨灰運回等內容。

() 7. 出境旅客所帶之新臺幣超過 6 萬元時，應在出境前事先向哪一單位申請核准，否則超額部分不准攜出？ (A) 臺灣銀行　(B) 財政部　(C) 中央銀行　(D) 海關。

() 8. 旅客入境時，其所攜帶之人民幣逾多少金額應向海關申報；其超過部分並自行封存於海關，待下次出境時攜出？ (A) 2,000 元　(B) 3,000 元　(C) 6,000 元　(D) 2 萬元。

() 9. 入境旅客對其所攜帶行李物品是否合於免稅通關規定有疑義，應經

由何種檯過關？ (A) 綠線檯 (B) 黃線檯 (C) 紅線檯 (D) 公務檯。

() 10. 應填具中華民國海關申報單向海關申報之入境旅客，如有隨行家屬，其行李物品申報，下列何者正確？ (A) 得由其中一人合併申報 (B) 應各自申報 (C) 只申報一人即可 (D) 限由家長申報。

() 11. 自美國回國，攜帶口服維生素藥品，最高限量多少可予免稅？ (A) 6 瓶，總量 600 顆 (B) 10 瓶，總量 1,000 顆 (C) 12 瓶，總量 1,200 顆 (D) 24 瓶，總量 2,400 顆。

() 12. 下列關於機場通關作業與要求之敘述，何者正確？ (A) 水果刀包裹妥當，可置於隨身手提行李 (B) 美工刀包裹妥當，可置於隨身手提行李 (C) 託運行李須複查時，由旅客本人開箱接受檢查，並核驗登機證及申報單 (D) 託運行李應親自攜往隨身手提行李檢查處。

() 13. 入境人員隨身可以攜帶的動物係下列何者？ (A) 兔 (B) 狐 (C) 鳥 (D) 鼠。

() 14. 旅客及服務於車、船、航空器人員出境，可隨身攜帶經申報檢疫合格之動物產品，其限定數量為多少？ (A) 20 公斤以下 (B) 15 公斤以下 (C) 10 公斤以下 (D) 5 公斤以下。

() 15. 自狂犬病疫區輸入犬貓，如輸出國簽發之動物檢疫證明書均符合我國規定，經檢疫合格同意輸入後，應送往指定隔離留檢場所隔離檢疫多久？ (A) 7 日 (B) 14 日 (C) 21 日 (D) 30 日。

() 16. 旅客搭機入出境臺灣桃園國際機場，攜帶超量黃金、外幣、人民幣或新臺幣等，應至下列何處辦理申報？ (A) 海關服務櫃檯 (B) 航空公司服務櫃檯 (C) 交通部民用航空局服務櫃檯 (D) 內政部入出國及移民署服務櫃檯。

() 17. 入境旅客攜帶大陸地區中藥成藥，每種可帶 12 瓶（盒），總數不得逾幾瓶（盒）准予免稅？ (A) 36 (B) 48 (C) 60 (D) 72。

() 18. 入境旅客依規定禁止攜帶下列何種國外動物產品？ (A) 熟蛋 (B) 小魚乾 (C) 牛肉乾 (D) 干貝。

() 19. 根據我國國外旅遊警示分級表，下列敘述何者正確？ (A) 黃色警

示，表示不宜前往　(B) 橙色警示，表示高度小心，避免非必要之旅行　(C) 灰色警示，表示須特別注意旅遊安全並檢討應否前往　(D) 藍色警示，表示提醒注意。

()20. 出境前往美加地區時，旅客每人以兩件為免費拖運行李，而西北、聯合等美、加航空公司，規定每件限重多少公斤？　(A) 20 公斤　(B) 23 公斤　(C) 28 公斤　(D) 32 公斤。

()21. 攜帶超量黃金、外幣、人民幣及新臺幣之出境旅客，應至何處辦理登記？　(A) 臺灣銀行　(B) 國際貿易局　(C) 出境證件查驗臺　(D) 出境海關服務臺。

()22. 有關外籍旅客申請退還營業稅的敘述下列何者不正確？　(A) 同一大向同一特定營業人購買特定貨物達 3,000 元以上才可申請　(B) 可取得特定貨物退稅之標誌為實收資本額在新臺幣 500 萬元以上之公司　(C) 退稅申請表之格式由財政部定之　(D) 旅客出境時未提出申請，事後可憑據申請退還營業稅。

()23. 下列有關普通護照申請的注意事項，何者有誤？　(A) 年滿 14 歲者辦理護照時須繳驗國民身分證正本　(B) 若原護照尚有效期可不必繳回，直接填寫新的護照申請表格即可　(C) 持照人若更改中文姓名應申請換發新護照　(D) 更改外文姓名者，應將原外文姓名列入外文別名。

()24. 大明要出國洽公，但因護照有效期限不足需換發新護照，他在 1 月 24 日上午向外交部領事事務局提出申請趕件，外交部承辦人員告訴他可於 1 月 26 日下午領件，請問大明須繳交多少規費？　(A) 1,200 元　(B) 1,500 元　(C) 1,800 元　(D) 2,200 元。

()25. 阿宏現年 21 歲，目前在某大學音樂系就讀，因表現良好獲得系上推薦前往維也納進行表演，依照役男出境處理辦法來看，他申請出境最長不得超過多久？　(A) 1 年　(B) 半年　(C) 3 個月　(D) 2 個月。

()26. 若護照上有外交部領事局加蓋「尚未履行兵役義務」之戳記者，護照效期為多久？　(A) 10 年　(B) 5 年　(C) 3 年　(D) 2 年。

()27. 所謂的「接近役齡男子」是指年滿幾歲當年的 1 月 1 日起至年滿

領隊與導遊實務（二）

18 歲當年的 12 月 31 日止之男子？ (A) 14 (B) 15 (C) 16 (D) 17。

() 28. 在海關行李檢查中，旅客可依本身情況選擇走紅線檯或綠線檯通關，請問紅線檯的定義為？ (A) 所攜帶入關的行李為未超過免稅限額不用報稅的櫃檯 (B) 本國籍人士專用通關檯 (C) 外國籍人士通關專用檯 (D) 所攜帶入關的行李為已超過免稅限額應報稅的櫃檯。

() 29. 小明目前放寒假，他想到美國遊學充實自我的知識並增進語文能力，依規定他的託運行李不得超過兩件，且每件託運行李不得超過多重？ (A) 20 公斤 (B) 23 公斤 (C) 32 公斤 (D) 無限制。

() 30. 檢疫物之輸入人應於何時向輸出入動物檢疫機關申請檢疫？ (A) 檢疫物上機（船）前 (B) 檢疫物抵達港、站前 (C) 檢疫物抵達港、站後 (D) 檢疫物下機（船）後。

() 31. 下列有關使用旅行支票的敘述，何者不正確？ (A) 購得旅行支票時應立即在支票的上下指定欄位處簽名以防失竊 (B) 為了防止旅行支票遺失，最好事先將支票號碼存根聯另外存放 (C) 觀光旅遊時以使用旅行支票的方式最方便 (D) 一旦旅行支票不幸被竊，則需立即向支票的發票銀行申請掛失並補發。

() 32. 中華民國的簽證類別依照申請人的入境目的和身分可分成四類，其中「居留簽證」的定義為？ (A) 在臺停留期間在 180 天以內 (B) 在臺停留 180 天以上 (C) 來臺進行外交的人員領用之簽證 (D) 屬短期簽證。

() 33. 中華民國的簽證註記代碼欄上會依申請人來臺事由或身分做註記，請問以「來臺進行探親」的名義入臺者註記欄應填入何種代號？ (A) ER (B) FS (C) B (D) P。

() 34. 下列有關中華民國國民從事國外旅遊時應辦理的簽證說明，何者正確？ (A) 到柬埔寨的吳哥窟旅遊不必辦理任何簽證 (B) 前往埃及觀賞金字塔的雄偉不必辦理簽證 (C) 前往印尼峇里島度假須於入境該地時辦理 30 天落地簽證 (D) 前往帛琉旅遊不必辦理任何簽證。

() 35. 為維護動物及人體健康，哪一個機關得公告外國動物傳染病之疫區與非疫區，以禁止或管理檢疫物之輸出入？　(A) 行政院環境保護署　(B) 行政院農業委員會　(C) 行政院衛生署　(D) 經濟部。

() 36. 管理外匯之行政主管機關為？　(A) 中央銀行　(B) 財政部　(C) 臺灣銀行　(D) 內政部。

() 37. 關於入境通關流程之 C.I.Q. 檢查作業，其中 C (Customs)、I (Immigration)、Q (Quarantine) 各字母所代表的意義，下列何者正確？　(A) I 代表旅行證照查驗手續　(B) C 代表檢疫檢查查驗手續　(C) Q 代表旅行證照檢查手續　(D) I 代表海關行李檢查手續。

() 38. 有關外國旅客入境我國之流程順序，下列何者正確？　(A) 證照查驗→領取行李→填寫入境旅客申報單→海關行李檢查　(B) 填寫入境登記表→證照查驗→領取行李→海關行李檢查　(C) 填寫入境登記表→領取行李→證照查驗→海關行李檢查　(D) 領取行李→填寫入境旅客申報單→證照查驗→海關行李檢查。

() 39. 旅客出境每人攜帶之外幣超過等值美金多少元現金者，應報明海關登記，否則未經申報依法沒入　(A) 美金 5,000 元　(B) 美金 10,000 元　(C) 美金 15,000 元　(D) 美金 20,000 元。

() 40. 有關旅客出境每人攜帶之黃金限額，下列何者為非？　(A) 不予限制　(B) 不論數量多寡，均必須向海關申報　(C) 如所攜黃金總額超過美金 1 萬元者，應向經濟部國際貿易局申請輸出許可證，並辦理報關驗放手續　(D) 如所攜黃金總額超過美金 2 萬元者，應向經濟部國際貿易局申請輸出許可證。

() 41. 年滿 20 歲以上的入境旅客可以攜帶的煙酒限制為何？　(A) 雪茄 25 支　(B) 菸 300 支　(C) 菸絲 2 磅　(D) 酒為 1,200cc。

() 42. 入境旅客攜帶自用且與身分相稱之物品（菸酒除外）其品目、數量總值在完稅價格多少以下（未成年人減半）仍予免稅？　(A) 2 萬元　(B) 3 萬元　(C) 4 萬元　(D) 5 萬元。

() 43. 旅客通關時，嚴禁生、鮮、冷凍、冷藏及鹽漬水產品以手提方式或隨身行李攜帶入境，主要是要預防下列哪一種疾病的發生？　(A) 鼠疫　(B) 瘧疾　(C) 霍亂　(D) 腸胃炎。

() 44. 依稅捐稽徵法之相關規定，納稅義務人個人欠繳稅捐或已確定之罰鍰單金額達一定金額以上者，得由司法機關或財政部函請入出境管理局限制其出境，請問合計金額為何？　(A) 新臺幣 30 萬元　(B) 新臺幣 40 萬元　(C) 新臺幣 50 萬元　(D) 新臺幣 100 萬元。

() 45. 國內役男申請出國觀光，在國外停留期間長短的限制為何？　(A) 每次 1 個月為限　(B) 每次 2 個月為限　(C) 每次 3 個月為限　(D) 沒有時間限制。

() 46. 如果您不慎在國內遺失護照，並在向外交部領事事務局辦理新護照申請，請問下列敘述何者不真？　(A) 護照遺失 2 次以上（含 2 次）申請補發者，領事事務局或其分支機構或駐外館處得約談當事人及延長其審核期間至 6 個月　(B) 護照遺失 2 次以上（含 2 次）申請補發者，其效期縮短為 1 年以上 3 年以下　(C) 遺失補發之護照，依護照條例施行細則規定效期以 3 年為限　(D) 申請補發護照，但得依原護照所餘效期補發，如所餘效期不足 3 年，則發給 3 年效期之護照。

() 47. 護照中文姓名之規定，下列何者正確？　(A) 以 1 個為限　(B) 可以加列別名　(C) 加列別名以一個為限　(D) 已婚婦女，其戶籍資料未冠夫姓者，得申請加冠。

() 48. 護照遺失 2 次以上申請補發者，外交部領事事務局得縮短其護照效期為多久？　(A) 1 年以上，3 年以下　(B) 1 年 6 個月以上，3 年以下　(C) 2 年以上，4 年以下　(D) 2 年 6 個月以上，4 年以下。

() 49. 下列哪一國家，給予我國國民可停留 90 天之入國免簽證？　(A) 日本　(B) 韓國　(C) 新加坡　(D) 美國。

() 50. 我國國民申請美國非移民簽證的申請手續費用是每人新臺幣 4,100 元（會隨匯率調整），若是簽證被拒絕，可否申請退還？一年內想要重新申請，應否再繳費？　(A) 可退還；要再繳費　(B) 不退還；免再繳費　(C) 不退還；要再半額繳費　(D) 不退還；要再全額繳費。

解　答

1	2	3	4	5	6	7	8	9	10
B	D	A	C	C	B	C	D	C	A
11	12	13	14	15	16	17	18	19	20
C	C	A	D	C	A	A	C	B	B
21	22	23	24	25	26	27	28	29	30
D	D	B	C	A	C	C	D	C	B
31	32	33	34	35	36	37	38	39	40
A	B	D	C	B	B	A	B	B	C
41	42	43	44	45	46	47	48	49	50
A	A	C	C	B	B	A	B	A	D

Chapter 5

臺灣地區與大陸地區人民關係條例

臺灣地區與大陸地區人民關係條例

臺灣地區與大陸地區人民關係條例

（2011 年 03 月 22 日）

一、總則

本條例用詞，定義如下：

1. 臺灣地區：指臺灣、澎湖、金門、馬祖及政府統治權所及之其他地區。
2. 大陸地區：指臺灣地區以外之中華民國領土。
3. 臺灣地區人民：指在臺灣地區設有戶籍之人民。
4. 大陸地區人民：指在大陸地區設有戶籍之人民。

二、行政

(一) 臺灣地區人民具有下列身分者，進入大陸地區應經申請，並經內政部會同國家安全局、法務部及行政院大陸委員會組成之審查會審查許可：

1. 政務人員、直轄市長。
2. 於國防、外交、科技、情治、大陸事務或其他經核定與國家安全相關機關從事涉及國家機密業務之人員。
3. 受前款機關委託從事涉及國家機密公務之個人或民間團體、機構成員。
4. 前三款退離職未滿三年之人員。
5. 縣（市）長。

遇有重大突發事件、影響臺灣地區重大利益或於兩岸互動有重大危害情形者，得經立法院議決由行政院公告於一定期間內，對臺灣地區人民進入大陸地區，採行禁止、限制或其他必要之處置，

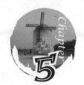

立法院如於會期內一個月未為決議，視為同意；但情況急迫者，得於事後追認之。

(二) 臺灣地區人民不得在大陸地區設有戶籍或領用大陸地區護照。違反前項規定在大陸地區設有戶籍或領用大陸地區護照者，除經有關機關認有特殊考量必要外，喪失臺灣地區人民身分及其在臺灣地區選舉、罷免、創制、複決、擔任軍職、公職及其他以在臺灣地區設有戶籍所衍生相關權利，並由戶政機關註銷其臺灣地區之戶籍登記；但其因臺灣地區人民身分所負之責任及義務，不因而喪失或免除。

(三) 大陸地區人民非經主管機關許可，不得進入臺灣地區。經許可進入臺灣地區之大陸地區人民，不得從事與許可目的不符之活動。

(四) 大陸地區人民申請進入臺灣地區團聚、居留或定居者，應接受面談、按捺指紋並建檔管理之；未接受面談、按捺指紋者，不予許可其團聚、居留或定居之申請。其管理辦法，由主管機關定之。

(五) 僱用大陸地區人民在臺灣地區工作，應向主管機關申請許可。經許可受僱在臺灣地區工作之大陸地區人民，其受僱期間不得逾一年，並不得轉換雇主及工作。但因雇主關廠、歇業或其他特殊事故，致僱用關係無法繼續時，經主管機關許可者，得轉換雇主及工作。

(六) 大陸地區人民因前項但書情形轉換雇主及工作時，其轉換後之受僱期間，與原受僱期間併計。

(七) 下列行為不得為之：

1. 使大陸地區人民非法進入臺灣地區。

2. 明知臺灣地區人民未經許可，而招攬使之進入大陸地區。

3. 使大陸地區人民在臺灣地區從事未經許可或與許可目的不符之活動。

4. 僱用或留用大陸地區人民在臺灣地區從事未經許可或與許可範圍不符之工作。

5. 居間介紹他人為前款之行為。

(八) 大陸地區人民得申請來臺從事商務或觀光活動，其辦法，由主管機關定之。

(九) 大陸地區人民有下列情形之一者，得申請在臺灣地區定居：

1. 臺灣地區人民之直系血親及配偶，年齡在七十歲以上、十二歲以下者。

2. 其臺灣地區之配偶死亡，須在臺灣地區照顧未成年之親生子女者。

3. 民國 34 年後，因兵役關係滯留大陸地區之台籍軍人及其配偶。

4. 民國 38 年政府遷台後，因作戰或執行特種任務被俘之前國軍官兵及其配偶。

5. 民國 38 年政府遷台前，以公費派赴大陸地區求學人員及其配偶。

6. 民國 76 年 11 月 1 日前，因船舶故障、海難或其他不可抗力之事由滯留大陸地區，且在臺灣地區原有戶籍之漁民或船員。

(十) 大陸地區人民為臺灣地區人民配偶，得依法令申請進入臺灣地區團聚，經許可入境後，得申請在臺灣地區依親居留。

(十一) 經許可在臺灣地區依親居留滿四年，且每年在臺灣地區合法居留期間逾一百八十三日者，得申請長期居留。

(十二) 內政部得基於政治、經濟、社會、教育、科技或文化之考量，專案許可大陸地區人民在臺灣地區長期居留，申請居留之類別及數額，得予限制；其類別及數額，由內政部擬訂，報請行政院核定後公告之。

(十三) 依前二項規定許可在臺灣地區長期居留者，居留期間無限制；長期居留符合下列規定者，得申請在臺灣地區定居：

1. 在臺灣地區合法居留連續二年且每年居住逾一百八十三日。

2. 品行端正，無犯罪紀錄。

3. 提出喪失原籍證明。

4. 符合國家利益。

(十四) 進入臺灣地區之大陸地區人民，有下列情形之一者，治安機關得逕行強制出境。但其所涉案件已進入司法程序者，應先經司法機關之同意：

1. 未經許可入境。
2. 經許可入境，已逾停留、居留期限。
3. 從事與許可目的不符之活動或工作。
4. 有事實足認為有犯罪行為。
5. 有事實足認為有危害國家安全或社會安定之虞。

(十五) 大陸地區人民經許可進入臺灣地區者，除法律另有規定外，非在臺灣地區設有戶籍滿十年，不得登記為公職候選人、擔任公教或公營事業機關（構）人員及組織政黨；非在臺灣地區設有戶籍滿二十年，不得擔任情報機關（構）人員，或國防機關（構）之下列人員：

1. 志願役軍官、士官及士兵。
2. 義務役軍官及士官。
3. 文職、教職及國軍聘僱人員。

(十六) 大陸地區人民經許可進入臺灣地區設有戶籍者，得依法令規定擔任大學教職、學術研究機構研究人員或社會教育機構專業人員，不受前項在臺灣地區設有戶籍滿十年之限制。

(十七) 前項人員，不得擔任涉及國家安全或機密科技研究之職務。

(十八) 在大陸地區接受教育之學歷，除屬醫療法所稱醫事人員相關之高等學校學歷外，得予採認；其適用對象、採認原則、認定程序及其他應遵行事項之辦法，由教育部擬訂，報請行政院核定之。

(十九) 大陸地區人民非經許可在臺灣地區設有戶籍者，不得參加公務人員考試、專門職業及技術人員考試之資格。

(二十) 臺灣地區、大陸地區及其他地區人民、法人、團體或其他機

構，經許可得為大陸地區之教育機構在臺灣地區辦理招生事宜或從事居間介紹之行為。其許可辦法由教育部擬訂，報請行政院核定之。

(二十一) 臺灣地區人民、法人、團體或其他機構有大陸地區來源所得者，應併同臺灣地區來源所得課徵所得稅。但其在大陸地區已繳納之稅額，得自應納稅額中扣抵。

(二十二) 大陸地區人民於一課稅年度內在臺灣地區居留、停留合計滿一百八十三日者，應就其臺灣地區來源所得，準用臺灣地區人民適用之課稅規定，課徵綜合所得稅。

(二十三) 支領各種月退休（職、伍）給與之退休（職、伍）軍公教及公營事業機關（構）人員擬赴大陸地區長期居住者，應向主管機關申請改領一次退休（職、伍）給與。

(二十四) 軍公教及公營事業機關（構）人員，在任職（服役）期間死亡，或支領月退休（職、伍）給與人員，在支領期間死亡，而在臺灣地區無遺族或法定受益人者，其居住大陸地區之遺族或法定受益人，得於各該支領給付人死亡之日起五年內，經許可進入臺灣地區，以書面向主管機關申請領受公務人員或軍人保險死亡給付、一次撫卹金、餘額退伍金或一次撫慰金，不得請領年撫卹金或月撫慰金。逾期未申請領受者，喪失其權利。

(二十五) 前項保險死亡給付、一次撫卹金、餘額退伍金或一次撫慰金總額，不得逾新臺幣二百萬元。

(二十六) 臺灣地區人民、法人、團體或其他機構，除法律另有規定外，得擔任大陸地區法人、團體或其他機構之職務或為其成員。

(二十七) 臺灣地區各級學校與大陸地區學校締結聯盟或為書面約定之合作行為，應先向教育部申報，於教育部受理其提出完整申報之日起三十日內，不得為該締結聯盟或書面約定之合作行為；教育部未於三十日內決定者，視為同意。

(二十八) 前項締結聯盟或書面約定之合作內容,不得違反法令規定或涉有政治性內容。

(二十九) 臺灣地區人民、法人、團體或其他機構,經經濟部許可,得在大陸地區從事投資或技術合作;其投資或技術合作之產品或經營項目,依據國家安全及產業發展之考慮,區分為禁止類及一般類,由經濟部會商有關機關訂定項目清單及個案審查原則,並公告之。但一定金額以下之投資,得以申報方式為之;其限額由經濟部以命令公告之。

(三十) 臺灣地區金融保險證券期貨機構及其在臺灣地區以外之國家或地區設立之分支機構,經財政部許可,得與大陸地區人民、法人、團體、其他機構或其在大陸地區以外國家或地區設立之分支機構有業務上之直接往來。

(三十一) 大陸地區出版品、電影片、錄影節目及廣播電視節目,經主管機關許可,得進入臺灣地區,或在臺灣地區發行、銷售、製作、播映、展覽或觀摩。前項許可辦法,由行政院新聞局擬訂,報請行政院核定之。

(三十二) 大陸地區之中華古物,經主管機關許可運入臺灣地區公開陳列、展覽者,得予運山。前項以外之大陸地區文物、藝術品,違反法令、妨害公共秩序或善良風俗者,主管機關得限制或禁止其在臺灣地區公開陳列、展覽。

三、民事

(一) 臺灣地區人民與大陸地區人民間之民事事件,除本條例另有規定外,適用臺灣地區之法律。大陸地區人民相互間及其與外國人間之民事事件,除本條例另有規定外,適用大陸地區之規定。本章所稱行為地、訂約地、發生地、履行地、所在地、訴訟地或仲裁地,指在臺灣地區或大陸地區。

(二) 民事法律關係之行為地或事實發生地跨連臺灣地區與大陸地區

者，以臺灣地區為行為地或事實發生地。

(三) 大陸地區人民之行為能力，依該地區之規定。但未成年人已結婚者，就其在臺灣地區之法律行為，視為有行為能力。

(四) 債之契約依訂約地之規定。但當事人另有約定者，從其約定。前項訂約地不明而當事人又無約定者，依履行地之規定，履行地不明者，依訴訟地或仲裁地之規定。

(五) 侵權行為依損害發生地之規定。但臺灣地區之法律不認其為侵權行為者，不適用之。

(六) 物權依物之所在地之規定。關於以權利為標的之物權，依權利成立地之規定。物之所在地如有變更，其物權之得喪，依其原因事實完成時之所在地之規定。

(七) 船舶之物權，依船籍登記地之規定；航空器之物權，依航空器登記地之規定。

(八) 結婚或兩願離婚之方式及其他要件，依行為地之規定。判決離婚之事由，依臺灣地區之法律。

(九) 夫妻之一方為臺灣地區人民，一方為大陸地區人民者，其結婚或離婚之效力，依臺灣地區之法律。

(十) 臺灣地區人民與大陸地區人民在大陸地區結婚，其夫妻財產制，依該地區之規定。但在臺灣地區之財產，適用臺灣地區之法律。

(十一) 非婚生子女認領之成立要件，依各該認領人被認領人認領時設籍地區之規定。認領之效力，依認領人設籍地區之規定。

(十二) 收養之成立及終止，依各該收養者被收養者設籍地區之規定。收養之效力，依收養者設籍地區之規定。

(十三) 父母之一方為臺灣地區人民，一方為大陸地區人民者，其與子女間之法律關係，依子女設籍地區之規定。

(十四) 被繼承人為大陸地區人民者，關於繼承，依該地區之規定。但在臺灣地區之遺產，適用臺灣地區之法律。

(十五) 大陸地區人民之捐助行為，其成立或撤回之要件及效力，依該地區之規定。但捐助財產在臺灣地區者，適用臺灣地區之法

律。

(十六) 臺灣地區人民收養大陸地區人民為養子女，除依民法第一千零七十九條第五項規定外，有下列情形之一者，法院亦應不予認可：

1. 已有子女或養子女者。
2. 同時收養二人以上為養子女者。
3. 未經行政院設立或指定之機構或委託之民間團體驗證收養之事實者。

(十七) 大陸地區人民繼承臺灣地區人民之遺產，應於繼承開始起三年內以書面向被繼承人住所地之法院為繼承之表示；逾期視為拋棄其繼承權。大陸地區人民繼承本條例施行前已由主管機關處理，且在臺灣地區無繼承人之現役軍人或退除役官兵遺產者，前項繼承表示之期間為四年。

(十八) 被繼承人在臺灣地區之遺產，由大陸地區人民依法繼承者，其所得財產總額，每人不得逾新臺幣二百萬元。超過部分，歸屬臺灣地區同為繼承之人；臺灣地區無同為繼承之人者，歸屬臺灣地區後順序之繼承人；臺灣地區無繼承人者，歸屬國庫。

(十九) 前項遺產，在本條例施行前已依法歸屬國庫者，不適用本條例之規定。其依法令以保管款專戶暫為存儲者，仍依本條例之規定辦理。

(二十) 遺囑人以其在臺灣地區之財產遺贈大陸地區人民、法人、團體或其他機構者，其總額不得逾新臺幣二百萬元。

(二十一) 前項遺產中，有以不動產為標的者，應將大陸地區繼承人之繼承權利折算為價額。但其為臺灣地區繼承人賴以居住之不動產者，大陸地區繼承人不得繼承之，於定大陸地區繼承人應得部分時，其價額不計入遺產總額。

四、刑事

(一) 在大陸地區或在大陸船艦、航空器內犯罪,雖在大陸地區曾受處罰,仍得依法處斷。但得免其刑之全部或一部之執行。

(二) 大陸地區人民在臺灣地區以外之地區,犯內亂罪、外患罪,經許可進入臺灣地區,而於申請時據實申報者,免予追訴、處罰;其進入臺灣地區參加主管機關核准舉辦之會議或活動,經專案許可免予申報者,亦同。

(三) 大陸地區人民之著作權或其他權利在臺灣地區受侵害者,其告訴或自訴之權利,以臺灣地區人民得在大陸地區享有同等訴訟權利者為限。

() 1. 主管機關函請臺北航空運輸商業同業公會與大陸海峽兩岸航空運輸交流委員會就包機相關技術、業務問題進行先期溝通，從法制上稱為　(A) 承攬　(B) 委辦　(C) 委任　(D) 複委託。

() 2. 為處理臺灣地區與大陸地區人民往來有關之事務，行政院可依哪種原則，許可大陸地區之法人、團體或其他機構在臺灣地區設定分支機構？　(A) 對等原則　(B) 依兩岸協商而定　(C) 比例原則　(D) 尊嚴比例原則。

() 3. 下列何者是臺灣地區與大陸地區人民關係條例用來定義「臺灣地區人民」與「大陸地區人民」身分的事項？　(A) 住所　(B) 居所　(C) 戶籍　(D) 長期居住。

() 4. 下列何者不屬於大陸地區人民？　(A) 在國外出生，領用大陸地區護照者　(B) 在臺灣地區出生，其父母均為大陸地區人民者　(C) 在大陸地區出生，其父母一方為大陸地區人民者　(D) 旅居國外四年以上，取得當地永久居留權並領有我國有效護照者。

() 5. 臺灣地區與大陸地區人民關係條例所稱之「大陸地區」為　(A) 我政府統治權所及之其他大陸地區　(B) 臺灣地區以外之中華民國領土　(C) 臺灣地區以外之中華民國領土及外蒙古　(D) 臺灣地區以外之中華民國領土及港澳地區。

() 6. 臺灣地區與大陸地區人民關係條例所稱「大陸地區人民」不包括下列何者？　(A) 在大陸地區設有戶籍之人民　(B) 在臺灣地區出生，其父母均為大陸地區人民者　(C) 在大陸地區出生，並繼續居住之人民，其父母一方為大陸地區人民者　(D) 在大陸地區出生，其父母均為臺灣地區人民者。

() 7. 我方財團法人海峽交流基金會與大陸海峽兩岸關係協會所簽署的協議，其內容涉及法律修正或應以法律定之者，須送立法院審議；未涉及法律之修正或無須另以法律定之者，送立法院備查；這是下列哪一項法律的規定？　(A) 中華民國憲法　(B) 行政院組織法　(C) 行政院大陸委員會組織條例　(D) 臺灣地區與大陸地區人民關係條例。

() 8. 大陸地區人民為臺灣地區人民之配偶，得依法令申請進入臺灣地區，是依據什麼法令？　(A) 入出國及移民法　(B) 國家安全法　(C) 臺灣地區及大陸地區人民關係條例　(D) 香港澳門

() 9. 政府現階段負責統籌協調大陸政策的機關為何？　(A) 行政院對大陸事務辦公室　(B) 國家安全會議　(C) 財團法人海峽交流基金會　(D) 行政院大陸委員會。

() 10. 臺灣地區地方政府要與大陸地區的法人團體簽署協議，要先經過哪個機關的授權？　(A) 臺灣省政府　(B) 行政院大陸委員會　(C) 法務部　(D) 不需要任何機關的授權。

() 11. 臺灣地區人民、法人、團體或其他機構得否與大陸地區人民、法人、團體或其他機關（構）協商簽署涉及公權力事項的協議？　(A) 須經司法院授權　(B) 須經立法院授權　(C) 須經行政院大陸委員會或各該主管機關授權　(D) 須經監察院授權。

() 12. 依據臺灣地區與大陸地區人民關係條例第三條之一，該條例主管機關為何？　(A) 內政部入出國及移民署　(B) 財團法人海峽交流基金會　(C) 內政部　(D) 行政院大陸委員會。

() 13. 臺灣地區各級地方政府機關如與大陸地區地方機關締結聯盟時，其相關程序為何？　(A) 必須經行政院大陸委員會同意　(B) 必須經內政部同意　(C) 必須經內政部會商行政院大陸委員會，報請立法院同意　(D) 必須經內政部會商行政院大陸委員會，報請行政院同意。

() 14. 大陸地區人民經哪一個機關的許可，得在臺灣地區取得、設定或移轉不動產物權？　(A) 財政部　(B) 經濟部　(C) 內政部　(D) 法務部。

() 15. 大陸地區的房地產在臺灣地區違法廣告，應由下列哪個機關加以處罰？　(A) 行政院　(B) 行政院新聞局　(C) 經濟部　(D) 內政部。

() 16. 臺灣地區企業到大陸地區從事投資或技術合作，應向哪個主管機關申請許可？　(A) 行政院國家科學委員會　(B) 財政部　(C) 行政院大陸委員會　(D) 經濟部。

() 17. 繼承人全部為大陸地區人民時，除臺灣地區與大陸地區人民關係條

例另有規定外，應聲請法院指定何者為遺產管理人？　(A) 遺產所在地直轄市、縣（市）政府　(B) 行政院大陸委員會　(C) 財政部國有財產局　(D) 行政院。

(　) 18. 大陸地區人民就其在臺灣地區之財產為贈與時，納稅義務人應依規定向哪一機關辦理申報？　(A) 財團法人海峽交流基金會　(B) 財政部臺北市國稅局　(C) 財政部國有財產局　(D) 行政院大陸委員會。

(　) 19. 對於國人為大陸地區之教育機構在臺灣地區辦理招生事宜，是採取哪種管理規範？　(A) 向行政院文化建設委員會報備有案　(B) 向教育部申請許可　(C) 向財團法人海峽交流基金會及海峽兩岸關係協會申請許可　(D) 向行政院大陸委員會申請許可。

(　) 20. 若臺灣彰化師範大學計畫與北京師範大學簽訂學術交流協議，請問臺灣彰化師範大學必須於簽約前多久向教育部提出申報？　(A) 2 個月前　(B) 3 個月前　(C) 4 個月前　(D) 6 個月前。

(　) 21. 臺灣地區各級學校與大陸地區學校為書面約定之合作行為，向教育部申報後，教育部未於幾日內決定者，視為同意？　(A) 10 日　(B) 15 日　(C) 20 日　(D) 30 日。

(　) 22. 臺灣地區學校擬與大陸地區學校簽訂書面約定書，應該如何申報？　(A) 各級學校都應向教育部申報　(B) 國中小向縣市教育局申報　(C) 高中向行政院文化建設委員會中部辦公室申報　(D) 大學簽訂後，向財團法人海峽交流基金會申報。

(　) 23. 大陸的船舶、民用航空器，如何始得航行進入臺灣地區限制或禁止水域、臺北飛航情報區限制區域？　(A) 經行政院大陸委員會許可　(B) 經國防部及交通部許可　(C) 經交通部許可　(D) 不得進入臺灣地區限制或禁止水域、臺北飛航情報區限制區域。

(　) 24. 目前受政府委託辦理兩岸文書驗證之人民團體為下列何者？　(A) 財團法人海峽交流基金會　(B) 海峽兩岸關係協會　(C) 臺商協會　(D) 視文書性質分由財團法人海峽交流基金會或臺商協會辦理。

(　) 25. 依規定下列何者是目前接受政府委託處理兩岸協商、文書查驗證、兩岸交流涉及公權力等大陸事務的民間機構？　(A) 中華發展基金

(B) 紅十字會　(C) 財團法人海峽交流基金會　(D) 兩岸經濟合作委員會。

()26. 在大陸地區製作之文書，經行政院設立或指定之機構或委託之民間團體驗證者，該文書之實質證據力，由誰來認定？　(A) 財團法人海峽交流基金會　(B) 行政院大陸委員會　(C) 立法院　(D) 法院或有關主管機關。

()27. 依規定在大陸地區作成之離婚判決，如何使其在臺灣地區發生效力？　(A) 向財團法人海峽交流基金會申請認可　(B) 向法務部申請認可　(C) 向法院聲請裁定認可　(D) 向戶政機關申請認可。

()28. 依規定在大陸地區作成之民事仲裁判斷，不違背臺灣公共秩序或善良風俗者，得向下列哪個機關聲請認可？　(A) 法院　(B) 行政院大陸委員會　(C) 財團法人海峽交流基金會　(D) 內政部。

()29. 上海東方電視台聘請某臺灣人士為該台節目部經理，該台不屬政府公告禁止任職之機構，則這位臺灣人士　(A) 可接受聘請前往任職，不須報備　(B) 可先前往任職，再向主管機關報備　(C) 應先向主管機關報備　(D) 應向主管機關申請許可。

()30. 支領月退休給與之退休軍公教人員，擬赴大陸地區長期居住者　(A) 可以繼續支領月退休給與　(B) 停止領受退休給與之權利　(C) 應申請改領一次退休給與　(D) 一律發給其應領一次退休給與的半數。

()31. 大陸地區遺族領受公務人員保險死亡等給付總額，不得逾新臺幣多少元？　(A) 100 萬元　(B) 150 萬元　(C) 200 萬元　(D) 300 萬元。

()32. 被繼承人在臺灣地區之遺產，由大陸地區子女依法繼承者，其所得財產總額，每人不得逾新臺幣幾百萬元？　(A) 100 萬元　(B) 200 萬元　(C) 300 萬元　(D) 400 萬元。

()33. 大陸地區人民繼承臺灣地區人民之遺產，應於繼承開始起幾年內向法院為繼承之表示；逾期視為拋棄其繼承權？　(A) 1 年內　(B) 2 年內　(C) 3 年內　(D) 4 年內。

()34. 大陸地區人民繼承臺灣地區人民之遺產，應如何為繼承之表示？

(A) 以書面向其他繼承人住所地之法院為繼承之表示　(B) 以口頭向其他繼承人為繼承之表示　(C) 以書面向被繼承人住所地之法院為繼承之表示　(D) 以書面向財政部國有財產局為繼承之表示。

(　) 35. 大陸地區人民繼承臺灣地區人民之遺產，應如何為繼承之表示？
(A) 以書面向財政部國有財產局為繼承之表示　(B) 以書面向其他繼承人住所地之法院為繼承之表示　(C) 以書面向被繼承人住所地之法院為繼承之表示　(D) 不待表示，當然繼承。

(　) 36. 大陸地區人民為臺灣地區人民配偶，依規定其繼承在臺灣地區之遺產，下列敘述何者正確？　(A) 繼承所得財產總額不得逾新臺幣 200 萬元　(B) 得繼承以不動產為標的之遺產　(C) 繼承所得財產總額不受新臺幣 200 萬元的限制　(D) 其經許可依親居留者，得繼承以不動產為標的之遺產。

(　) 37. 依臺灣地區與大陸地區人民關係條例之規定，對大陸地區公司在臺灣地區設立分公司，從事業務活動，採取下列哪一種管理方式？
(A) 許可制　(B) 申報制　(C) 查驗制　(D) 禁止來臺設立分公司。

(　) 38. 臺灣地區人民、法人、團體或其他機構，經經濟部許可，得在大陸地區從事投資或技術合作；其投資或技術合作之產品或經營項目，依據國家安全及產業發展之考慮，區分哪些類？　(A) 禁止類、一般類　(B) 禁止類、調整類　(C) 禁止類、調整類、一般類　(D) 禁止類、審查類、一般類。

(　) 39. 大陸地區人民符合規定申請來臺從事觀光活動，須由經核准之旅行業代向入出境管理局申請許可，並由誰擔任保證人？　(A) 申請人在臺親友　(B) 接待的旅行業社負責人　(C) 申請人任職公司的負責人　(D) 大陸地區旅行業之負責人。

(　) 40. 大陸地區人民、法人在臺灣地區從事投資行為的規定如何？　(A) 須經主管機關許可　(B) 限於經由第三地區之公司間接來臺投資　(C) 限於經許可在臺灣地區長期居留者　(D) 投資金額限於新臺幣 1,000 萬元以上。

(　) 41. 臺灣地區人民在大陸地區已設有戶籍者，會有下列何種效果？
(A) 臺灣地區人民所屬之責任及義務，因而免除或變更　(B) 喪失臺灣地區人民身分　(C) 僅喪失臺灣地區人民之選舉、罷免、創

制、複決權利 (D) 具有雙重身分，因而不受我政府保護。

() 42. 大陸地區人民經許可在臺定居設籍，取得臺灣地區人民身分，嗣後又在大陸地區設有戶籍或領用大陸護照，致喪失臺灣地區人民身分者，可否申請回復臺灣地區人民身分？ (A) 可以申請回復 (B) 不可以申請回復 (C) 除有事實足認有危害國家安全或社會安定之情形外，原則上可以申請回復 (D) 除有曾擔任中共黨政軍職務之情形外，原則上可以申請回復。

() 43. 臺灣地區人民在大陸地區設有戶籍或領用大陸地區護照者 (A) 不影響其臺灣地區人民身分 (B) 除經有關主管機關認有特殊考量必要外，喪失大陸地區人民身分 (C) 除經有關主管機關認有特殊考量必要外，喪失臺灣地區人民身分 (D) 不影響其在臺灣地區選舉、罷免、創制、複決的權利。

() 44. 大陸地區人民經許可進入臺灣地區者，想在國防部擔任國軍聘雇人員，其必要條件之一是必須在臺灣地區設有戶籍滿多少年？ (A) 10 年 (B) 15 年 (C) 20 年 (D) 25 年。

() 45. 大陸地區人民經許可進入臺灣地區者，下列何種情形應受「在臺灣地區設有戶籍滿十年」之限制？ (A) 在大學擔任客座教授 (B) 繳納綜合所得稅 (C) 服義務役之士兵役 (D) 組織政黨。

() 46. 大陸地區人民經許可進入臺灣地區，在臺灣地區設有戶籍滿幾年，可以登記為公職候選人？ (A) 5 年 (B) 10 年 (C) 15 年 (D) 20 年。

() 47. 臺灣地區機關、學校、法人、團體或專業機構等申請單位，欲將大陸地區古物運入臺灣地區公開陳列展覽，須向下列哪一部會機關申請？ (A) 文化建設委員會 (B) 大陸委員會 (C) 教育部 (D) 國家安全局。

() 48. 除法律另有規定外，經許可進入臺灣地區者，非在臺灣地區設有戶籍滿十年，不得登記為公職候選人、擔任公教或公營事業機關（構）人員及組織政黨；請問主管大陸地區人民申請進入臺灣地區之機關為何？ (A) 內政部 (B) 大陸委員會 (C) 交通部 (D) 港澳辦事處。

() 49. 大陸地區人民經許可進入臺灣地區者，下列何種情形應受「在臺灣

地區設有戶籍滿二十年」之限制？　(A) 組織政黨　(B) 登記為公職候選人　(C) 擔任義務役軍官或士官　(D) 擔任國中老師。

(　) 50. 關於大陸地區人民成為臺灣地區民間團體成員之規定，何者正確？(A) 完全禁止　(B) 不受限制　(C) 須經主管機關許可　(D) 限於為經貿性質之團體。

(　) 51. 依臺灣地區與大陸地區人民關係條例第三十三條的規定，臺灣人民可以擔任的大陸地區職務為　(A) 私立學校教職　(B) 共產黨地方黨部黨務工作人員　(C) 地方政府公務員　(D) 地方人民代表大會代表。

(　) 52. 大陸配偶入境並通過面談，在依親居留期間有關工作權之取得有何規範？　(A) 3 年後可申請在臺工作　(B) 2 年後可申請在臺工作(C) 1 年後可申請在臺工作　(D) 無須申請許可，即可在臺工作。

(　) 53. 經修正臺灣地區與大陸地區人民關係條例部分條文，行政院自民國98 年 8 月 14 日起實施全面放寬大陸配偶工作權。下列有關大陸配偶工作權的敘述何者正確？　(A) 只要合法入境，即可在臺工作(B) 依規定獲得在臺灣地區依親居留之許可者，於居留期間，即可在臺工作　(C) 依規定獲得在臺灣地區依親居留之許可者，只需等待 1 年，即可在臺工作　(D) 只要合法入境，通過面談後，即可在臺工作。

(　) 54. 臺灣地區甲公司買下有線電視某一時段，專門介紹大陸地區女子與臺灣地區男子結婚。請問甲公司之行為，目前相關法令規定為何？(A) 兩岸條例已開放得為廣告　(B) 應向主管機關申請許可　(C) 不得為之　(D) 非登記有案的婚姻仲介所，方不得為之。

(　) 55. 綜合旅行業、甲種旅行業辦理臺灣地區人民赴大陸地區旅行業務，應依在大陸地區從事商業行為許可辦法規定，申請哪一機關許可？(A) 交通部觀光局　(B) 經濟部　(C) 行政院大陸委員會　(D) 交通部及行政院大陸委員會。

(　) 56. 依規定下列何種事項得在臺灣地區進行廣告活動？　(A) 招攬臺灣地區人民赴大陸地區投資　(B) 兩岸婚姻媒合事項　(C) 大陸地區的不動產開發及交易事項　(D) 依法許可輸入臺灣地區的大陸物品。

() 57. 國人張三赴大陸地區經商,一年總共獲利新臺幣 500 萬元,有關其課稅問題,下列敘述何者正確? (A) 單獨列報大陸地區來源所得課徵所得稅 (B) 單獨列報大陸地區來源所得,但在大陸地區已繳納之稅額得自應納稅額中相抵 (C) 併同臺灣地區來源所得課徵所得稅 (D) 併同臺灣地區來源所得課徵所得稅,但其在大陸地區已繳納之稅額,不得自應納稅額中相抵。

() 58. 大陸地區人民於一課稅年度內在臺灣地區停居留合計滿多少天,即應就其臺灣地區來源所得,課徵綜合所得稅? (A) 100 天 (B) 183 天 (C) 215 天 (D) 283 天。

() 59. 最新修正的臺灣地區與大陸地區人民關係條例,針對協助及輔導大陸臺商子女教育問題,已增訂大陸臺商子弟學校得設至哪一階段之法源,以完善臺商子弟的教育體系? (A) 國小 (B) 國中 (C) 高中 (D) 大學。

() 60. 依規定向教育部申請備案後,於大陸地區設立之大陸地區臺商學校,係指 (A) 高級中等以下學校 (B) 高級中等學校 (C) 大學及高級中等學校 (D) 中等以下學校及幼稚園。

() 61. 自從民國 79 年政府正式開放大陸大眾傳播人士來臺從事專業交流活動以來,哪一年開始有第一批駐點採訪記者? (A) 民國 89 年 (B) 民國 90 年 (C) 民國 91 年 (D) 民國 92 年。

() 62. 下列何者不是政府已同意來臺灣駐點採訪的大陸地區媒體? (A) 解放軍報 (B) 人民日報 (C) 新華社 (D) 中國新聞社。

() 63. 來臺駐點採訪的中國大陸媒體,每家媒體每次最多可派駐幾人? (A) 3 人 (B) 5 人 (C) 7 人 (D) 9 人。

() 64. 下列何者不是政府已同意來臺灣駐點採訪的大陸地區地方級媒體? (A) 廈門衛視 (B) 湖南電視台 (C) 福建日報社 (D) 山東日報社。

() 65. 下列敘述何者是錯誤的? (A) 外國人的大陸學歷符合規定者可以採認 (B) 大陸來臺就讀技職院校的學生可以參加我國的證照考試 (C) 大陸來臺就讀大學、研究所的學生,在學期間不可以參加公務人員考試 (D) 大陸學生來臺不可以就讀涉及國家安全的系所。

() 66. 在立法院通過採認大陸學歷之前，國人在大陸取得的大陸大學學歷是否追溯採認？　(A) 全部追溯採認　(B) 只要在教育部採認名冊上的就追溯採認　(C) 部分直接追溯採認，部分不追溯採認　(D) 不追溯採認，且必須屬教育部採認名冊上的大陸大學，並通過甄試才核發相當學歷證明。

() 67. 依民國 99 年 9 月 1 日公布的最新法律規定，下列哪一種在大陸地區接受教育之學歷，不予採認？　(A) 法律　(B) 政治　(C) 醫事　(D) 工程。

() 68. 民國 99 年教育部公告認可中國大陸高等學校學歷名冊，總共採認幾所大學？　(A) 35 所　(B) 41 所　(C) 52 所　(D) 63 所。

() 69. 臺灣地區與大陸地區人民關係條例所稱「長期居住」，指赴大陸居、停留，一年內合計至少超過幾日？　(A) 270 日　(B) 165 日　(C) 183 日　(D) 180 日。

() 70. 大陸船舶未經許可進入臺灣地區限制或禁止水域，主管機關可採取的下列作為中，何者錯誤？　(A) 進入限制水域，予以驅離　(B) 進入禁止水域，強制驅離　(C) 進入限制、禁止水域從事漁撈者得扣留其船舶　(D) 大陸船舶有敵對之行為，我方得予警告射擊，但不得擊燬。

() 71. 大陸民用航空器未經許可進入臺北飛航情報區限制進入之區域，執行空防任務之機關得採取何種措施？　(A) 發布緊急動員令　(B) 發布空襲警報後等待其飛離　(C) 採必要之防衛處理　(D) 查封拍賣。

() 72. 臺灣地區與大陸地區人民有關「收養之效力」的處理依據為何？　(A) 依臺灣地區之規定　(B) 依大陸地區之規定　(C) 依收養者設籍地區之規定　(D) 依訴訟地或仲裁地之規定。

() 73. 臺灣地區男子與大陸地區女子結婚時，該結婚方式應依據下列何種規定？　(A) 依臺灣地區之規定　(B) 依大陸地區之規定　(C) 依行為地之規定　(D) 依訴訟地或仲裁地之規定。

() 74. 臺灣地區人民與大陸地區人民發生有關「侵權行為」之處理依據為何？　(A) 依臺灣地區之規定　(B) 依大陸地區之規定　(C) 依損害

發生地之規定　(D) 依訴訟地或仲裁地之規定。

() 75. 父母均為臺灣地區人民而在大陸地區所生之子女，是否當然為臺灣地區人民或大陸地區人民？　(A) 為大陸地區人民　(B) 為臺灣地區人民　(C) 兼具大陸地區及臺灣地區人民身分　(D) 須未在大陸地區設有戶籍或領用大陸地區護照，才具備臺灣地區人民身分。

() 76. 大陸地區人民與外國人間之民事事件，除臺灣地區與大陸地區人民關係條例另有規定外，適用何地之規定？　(A) 由當事人協調適用何地法律　(B) 大陸地區　(C) 臺灣地區　(D) 第三地。

() 77. 臺灣地區與大陸地區人民有關「收養之成立及終止」的處理依據為何？　(A) 依臺灣地區之規定　(B) 依大陸地區之規定　(C) 依行為地之規定　(D) 依各該收養者被收養者設籍地區之規定。

() 78. 臺灣地區人民與大陸地區人民在大陸地區結婚，其夫妻財產制，應依哪個地區之規定？　(A) 臺灣地區　(B) 大陸地區　(C) 視雙方結婚後設戶籍地區而定　(D) 依夫妻雙方約定。

() 79. 臺灣地區與大陸地區人民有關「非婚生子女認領之效力」的處理依據為何？　(A) 依臺灣地區之規定　(B) 依大陸地區之規定　(C) 依訴訟地或仲裁地之規定　(D) 依認領人設籍地區之規定。

() 80. 臺灣地區與大陸地區人民關係條例規定，大陸地區人民之行為能力，依大陸地區之規定認定。而依中國大陸的規定，幾歲以上是成年人，具有完全行為能力？　(A) 16歲　(B) 18歲　(C) 20歲　(D) 22歲。

() 81. 李大同的父母一方為臺灣地區人民，一方為大陸地區人民，其父母與李大同間之法律關係，應依那個地區之規定？　(A) 若父親是臺灣地區人民，則依臺灣地區之規定　(B) 若父親是大陸地區人民，則依大陸地區之規定　(C) 依李大同設籍地區之規定　(D) 一律依臺灣地區之規定。

() 82. 依臺灣地區與大陸地區人民關係條例（下稱「本條例」）之規定，下列敘述何者錯誤？　(A) 臺灣地區人民與大陸地區人民間之民事事件，除本條例另有規定外，適用臺灣地區之法律　(B) 大陸地區人民相互間及其與外國人間之民事事件，除本條例另有規定外，適用大陸地區之規定　(C) 民事法律關係之行為地或事實發生地跨連

臺灣地區與大陸地區者，以臺灣地區為行為地或事實發生地 (D) 依本條例規定應適用大陸地區之規定時，如該地區內各地方有不同規定者，適用當事人工作地之規定。

() 83. 在大陸地區犯罪，並已在大陸地區遭判刑處罰者，臺灣司法機關依「臺灣地區與大陸地區人民關係條例」之規定，下列何種處理方式為正確？ (A) 仍得依法處斷，且不得免其刑之全部或一部 (B) 不得再依法處斷 (C) 仍得依法處斷，但得免其刑之全部或一部 (D) 不得再依法處斷，但得免其刑之全部或一部。

() 84. 大陸地區出版的雷射唱盤（CD），在未經主管機關許可下，在臺灣地區發行，會被處罰鍰並將雷射唱盤 (A) 銷毀 (B) 退回大陸地區 (C) 沒入 (D) 充公。

() 85. 臺灣地區人民若未經主管機關許可，而與大陸地區黨務團體為合作行為者，可處以下列何種罰則？ (A) 新臺幣 5 萬元以下罰鍰 (B) 新臺幣 5 萬元以上 20 萬元以下罰鍰 (C) 新臺幣 10 萬元以上 50 萬元以下罰鍰 (D) 新臺幣 10 萬元以上 100 萬元以下罰鍰。

() 86. 臺灣地區與大陸地區人民關係條例之規定，未經許可為大陸地區之教育機構在臺灣辦理招生或從事居間介紹行為者，應處以多久以下有期徒刑、拘役或科或併科新臺幣 100 萬元以下罰金？ (A) 3 年 (B) 6 個月 (C) 5 年 (D) 1 年。

() 87. 臺灣地區人民未經許可赴大陸地區從事一般類項目之投資者，應受下列何種處罰？ (A) 新臺幣 5 萬元以上 2,500 萬元以下罰鍰 (B) 新臺幣 5 萬元以上 1,500 萬元以下罰鍰 (C) 新臺幣 20 萬元以上 2,500 萬元以下罰鍰 (D) 新臺幣 20 萬元以上 1,500 萬元以下罰鍰。

() 88. 大陸地區廣播電視節目應經主管機關許可，始得在臺灣地區播映。違反者，應處以多少罰鍰？ (A) 新臺幣 10 萬元以上 50 萬元以下 (B) 新臺幣 5 萬元以上 50 萬元以下 (C) 新臺幣 4 萬元以上 20 萬元以下 (D) 新臺幣 20 萬元以上 100 萬元以下。

() 89. 違反臺灣地區與大陸地區人民關係條例規定，赴大陸地區從事禁止類項目之投資者，下列哪一種處罰規定是正確的？ (A) 直接處以刑罰 (B) 強制出境 (C) 處行政罰鍰，並得連續處罰 (D) 先處行

政罰鍰並得限期命其停止，如仍不依限停止者，移送司法機關偵辦，處以刑罰。

(　) 90. 對於受託處理臺灣地區與大陸地區人民往來有關之事務或協商簽署協議，逾越委託範圍，致生損害於國家安全或利益者之罰則規定為 (A) 處行為負責人 5 年以下有期徒刑、拘役或科或併科新臺幣 20 萬元以下罰金　(B) 處行為負責人 5 年以下有期徒刑、拘役或科或併科新臺幣 50 萬元以下罰金　(C) 處行為負責人 3 年以下有期徒刑、拘役或科或併科新臺幣 100 萬元以上罰金　(D) 就行為負責人或該法人、團體擇一科以新臺幣 50 萬元以下罰金。

解 答

1	2	3	4	5	6	7	8	9	10
D	A	C	D	B	D	D	C	D	B
11	12	13	14	15	16	17	18	19	20
C	D	D	C	D	D	C	B	B	A
21	22	23	24	25	26	27	28	29	30
D	A	C	A	C	D	C	A	D	C
31	32	33	34	35	36	37	38	39	40
C	B	C	C	C	C	A	A	B	A
41	42	43	44	45	46	47	48	49	50
B	B	C	C	D	B	C	A	C	C
51	52	53	54	55	56	57	58	59	60
A	D	B	C	A	D	C	B	C	A
61	62	63	64	65	66	67	68	69	70
B	A	B	D	B	D	C	B	C	D
71	72	73	74	75	76	77	78	79	80
C	C	C	C	D	B	D	B	D	B
81	82	83	84	85	86	87	88	89	90
C	D	C	C	C	D	A	C	D	B

臺灣地區與大陸地區人民關係條例

Chapter 6

香港澳門相關條例

第一節　香港澳門關係條例

（2006 年 5 月 30 日）

一、總則

(一) 本條例未規定者，適用其他有關法令之規定。但臺灣地區與大陸地區人民關係條例，除本條例有明文規定者外，不適用之。

(二) 本條例所稱香港，指原由英國治理之香港島、九龍半島、新界及其附屬部分；澳門是指原由葡萄牙治理之澳門半島、氹仔島、路環島及其附屬部分。

(三) 本條例所稱臺灣地區及臺灣地區人民，依臺灣地區與大陸地區人民關係條例之規定；香港居民是指具有香港永久居留資格，且未持有英國國民（海外）護照或香港護照以外之旅行證照者。澳門居民則是指具有澳門永久居留資格，且未持有澳門護照以外之旅行證照或雖持有葡萄牙護照但係於葡萄牙結束治理前於澳門取得者。

(四) 本條例所稱主管機關為行政院大陸委員會。

二、行政

I 交流機構

行政院得於香港或澳門設立或指定機構或委託民間團體，處理臺灣地區與香港或澳門往來有關事務。

II 入出境管理

(一) 進入臺灣地區之香港或澳門居民，有下列情形之一者，治安機關得逕行強制出境，但其所涉案件已進入司法程序者，應先經司法機關之同意：

1. 未經許可入境者。

2. 經許可入境，已逾停留期限者。

3. 從事與許可目的不符之活動者。

4. 有事實足認為有犯罪行為者。

5. 有事實足認為有危害國家安全或社會安定之虞者。

前項香港或澳門居民，於強制出境前，得暫予收容，並得令其從事勞務。

(二) 臺灣地區人民有下列情形之一者，應負擔強制出境及收容管理之費用：

1. 使香港或澳門居民非法進入臺灣地區者。

2. 非法僱用香港或澳門居民工作者。

(三) 香港及澳門居民經許可進入臺灣地區者，非在臺灣地區設有戶籍滿十年，不得登記為公職候選人、擔任軍職及組織政黨。

III 文教交流

(一) 香港或澳門居民來臺灣地區就學，其辦法由教育部擬訂，報請行政院核定後發布之。香港或澳門學歷之檢覈及採認辦法，由教育部擬訂，報請行政院核定後發布之。

(二) 香港或澳門居民得應專門職業及技術人員考試，其考試辦法準用外國人應專門職業及技術人員考試條例之規定。香港或澳門專門職業及技術人員執業資格之檢覈及承認，準用外國政府專門職業及技術人員執業證書認可之相關規定辦理。

(三) 香港或澳門出版品、電影片、錄影節目及廣播電視節目經許可者，得進入臺灣地區或在臺灣地區發行、製作、播映；其辦法由行政院新聞局擬訂，報請行政院核定後發布之。

IV 交通運輸

(一) 中華民國船舶得依法令規定航行至香港或澳門。但有危害臺灣地

區之安全、公共秩序或利益之虞者，交通部或有關機關得予以必要之限制或禁止。

(二) 香港或澳門船舶得依法令規定航行至臺灣地區。但有下列情形之一者，交通部或有關機關得予以必要之限制或禁止：

1. 有危害臺灣地區之安全、公共秩序或利益之虞。
2. 香港或澳門對中華民國船舶採取不利措施。
3. 經查明船舶為非經中華民國政府准許航行於臺港或台澳之大陸地區航運公司所有。

V 經貿交流

(一) 臺灣地區人民有香港或澳門來源所得者，其香港或澳門來源所得，免納所得稅。

(二) 臺灣地區法人、團體或其他機構有香港或澳門來源所得者，應併同臺灣地區來源所得課徵所得稅。但其在香港或澳門已繳納之稅額，得併同其國外所得依所得來源國稅法已繳納之所得稅額，自其全部應納稅額中扣抵。

(三) 香港或澳門居民有臺灣地區來源所得者，應就其臺灣地區來源所得，依所得稅法規定課徵所得稅。

(四) 香港或澳門法人、團體或其他機構有臺灣地區來源所得者，應就其臺灣地區來源所得比照總機構在中華民國境外之營利事業，依所得稅法規定課徵所得稅。

(五) 臺灣地區人民、法人、團體或其他機構在香港或澳門從事投資或技術合作，應向經濟部或有關機關申請許可或備查；其辦法由經濟部會同有關機關擬訂，報請行政院核定後發布之。

(六) 臺灣地區金融保險機構，經許可者，得在香港或澳門設立分支機構或子公司；其辦法由財政部擬訂，報請行政院核定後發布之。

三、民事

(一) 民事事件，涉及香港或澳門者，類推適用涉外民事法律適用法。涉外民事法律適用法未規定者，適用與民事法律關係最重要牽連關係地法律。

(二) 未經許可之香港或澳門法人、團體或其他機構，不得在臺灣地區為法律行為。

四、刑事

在香港或澳門或在其船艦、航空器內，犯下列之罪者，適用刑法之規定：

1. 刑法第五條各款所列之罪。

2. 臺灣地區公務員犯刑法第六條各款所列之罪者。

3. 臺灣地區人民或對於臺灣地區人民，犯前二款以外之罪，而其最輕本刑為三年以上有期徒刑者。但依香港或澳門之法律不罰者，不在此限。

五、罰則

(一) 使香港或澳門居民非法進入臺灣地區者，處五年以下有期徒刑、拘役或科或併科新臺幣五十萬元以下罰金。

(二) 意圖營利而犯前項之罪者，處一年以上七年以下有期徒刑，得併科新臺幣一百萬元以下罰金。

第二節　大陸地區人民及香港澳門居民強制出境處理辦法

（2010 年 3 月 24 日）

(一) 在臺灣地區限制或禁止水域內，查獲未經許可入境之大陸地區人民、香港或澳門居民，治安機關得逕行強制驅離。

(二) 在機場、港口查獲未經許可入境之大陸地區人民、香港或澳門居民，治安機關得責由原搭乘航空器、船舶之機（船）長或其所屬之代理人，安排當日或最近班次遣送離境。

(三) 第一項大陸地區人民、香港或澳門居民，有下列各款情事之一者，得由其本人及在臺灣地區設有戶籍之親屬共立切結書，並檢具公立醫院診斷證明書，向入出國及移民署申請暫緩強制出境，於其原因消失後，由入出國及移民署執行強制出境：

1. 懷胎五個月以上或生產、流產後二個月未滿。

2. 罹患疾病而強制其出境有生命危險之虞。

(四) 執行大陸地區人民、香港或澳門居民強制出境前，有下列情形之一者，得暫予收容：

1. 因天災或航空器、船舶故障，不能依規定強制出境。

2. 得逕行強制出境之大陸地區人民、香港或澳門居民，無大陸地區、香港、澳門或第三國家旅行證件。

3. 其他因故不能立即強制出境。

(五) 執行大陸地區人民、香港或澳門居民強制出境時，得請求警察機關或其他有關機關（單位）提供協助處理。

(六) 執行大陸地區人民、香港或澳門居民強制出境，應依下列規定辦理：

1. 以解送至最近之機場，搭乘航空器出境為原則；必要時，得解

送至最近之港口，搭乘船舶出境。

2. 遇有抗拒行為或脫逃之虞，得施以強制力或依規定使用戒具或
武器。

(七) 本辦法之強制出境執行作業，得委託中華民國紅十字會總會或行
政院設立或指定之機構或委託之民間團體辦理之。

課後練習

() 1. 香港、澳門居民依規定由我國發給之入出境證件污損或遺失者，應向我國何機關申請補發？ (A) 外交部領事事務局 (B) 警察局 (C) 內政部入出國及移民署 (D) 行政院大陸委員會。

() 2. 我政府宣布從什麼時候起開放港澳居民來臺網路簽證？ (A) 民國93年11月1日 (B) 民國94年1月1日 (C) 民國94年7月1日 (D) 民國94年10月1日。

() 3. 香港居民以網路申請入境許可同意書，可來臺停留30日，其入國時應持憑之香港護照，有效期間應多久，始得查驗入國？ (A) 6個月以上 (B) 3個月以上 (C) 30日以上 (D) 尚有效即可。

() 4. 港澳機組員申辦入境臨時停留，自入境之翌日起，不得超過幾天？ (A) 2天 (B) 3天 (C) 5天 (D) 7天。

() 5. 港澳居民申請臨時入出境臺灣，最久可以停留多久時間？ (A) 7天 (B) 14天 (C) 30天 (D) 60天。

() 6. 港澳居民以船員身分隨船入境，可申請臨時停留許可證，其停留期間為自入境之翌日起多少天？ (A) 3天 (B) 7天 (C) 14天 (D) 21天。

() 7. 具香港居民或澳門居民身分者，持用我國普通護照，其護照末頁應加蓋何字戳記？ (A)「新」字戳記 (B)「天」字戳記 (C)「地」字戳記 (D)「特」字戳記。

() 8. 來自香港的依婷即將臨盆，但其延長停留時間已將屆滿，請問依照規定她將會受到何種處置？ (A) 馬上遣送回香港 (B) 酌予延長停留時間 (C) 送到第三地待產 (D) 留置靖廬。

() 9. 港澳地區居民來臺工作，其聘僱期限最久多長？ (A) 1年 (B) 2年 (C) 3年 (D) 5年。

() 10 港澳居民來臺，依「香港澳門居民進入臺灣地區及居留定居許可辦法」規定，必要時得延長停留時間，最多可以延長多久？ (A) 3個月 (B) 6個月 (C) 9個月 (D) 12個月。

() 11. 香港或澳門居民在我國有新臺幣多少萬元以上之投資，經中央目的

事業主管機關審查通過者，得申請在臺灣地區居留？　(A) 500 萬元　(B) 600 萬元　(C) 1,000 萬元　(D) 2,000 萬元。

()12. 依香港澳門關係條例，使香港或澳門居民非法進入臺灣者，應受到何種處罰？　(A) 5 年以下有期徒刑　(B) 3 年以上，15 年以下有期徒刑　(C) 10 年以上有期徒刑　(D) 除有期徒刑外，還併科 15 萬元罰鍰。

()13. 阿志從香港來臺定居多年，取得了臺灣護照，請問他的國籍是(A) 中華人民共和國　(B) 大不列顛國協　(C) 香港籍　(D) 中華民國。

()14. 港澳僑生須於畢業後一年內，返回原居地就業，須經多久之後方可申請來臺辦理居留？　(A) 1 年　(B) 2 年　(C) 3 年　(D) 5 年。

()15. 香港或澳門居民申請在臺灣居留，目前我國的配額限制為每年多少人？　(A) 3,600 人　(B) 30,000 人　(C) 40,000 人　(D) 無配額限制。

()16. 香港或澳門居民經許可在臺灣地區定居並辦妥戶籍登記後，若須申請入出境，應依什麼身分辦理？　(A) 香港或澳門居民　(B) 大陸地區人民　(C) 外國地區人民　(D) 臺灣地區人民。

()17. 目前香港澳門出版品、電影片、錄影節目……等進入臺灣的情形相當普遍，其相關辦法是由何單位擬訂並報請行政院核定的？　(A) 立法院　(B) 行政院新聞局　(C) 交通部觀光局　(D) 內政部。

()18. 承上題，若未依規定申請者，須接受何種處罰？　(A) 1 萬元以上，3 萬元以下罰鍰　(B) 3 萬元以上，5 萬元以下罰鍰　(C) 4 萬元以上，25 萬元以下罰鍰　(D) 4 萬元以上，45 萬元以下罰鍰。

()19. 臺灣居民赴港連續居住多少年，即可申請為香港永久居民？　(A) 3 年　(B) 5 年　(C) 7 年　(D) 10 年。

()20. 哪一種花代表香港特別行政區？　(A) 茉莉花　(B) 白菊花　(C) 洋紫荊　(D) 杜鵑花。

()21. 港澳地區居民在當地要取得永久居留權，成為「永久居民」，則必須住滿多久？　(A) 4 年　(B) 5 年　(C) 7 年　(D) 8 年。

()22. 香港在臺灣最先設立的正式機構為　(A) 香港旅遊發展局　(B) 香

港貿易發展局　(C) 港臺經濟文化合作協進會　(D) 香港經濟文化辦事處。

(　) 23. 為協助處理臺港間涉及公權力事務並結合民間力量推動臺港經貿文化交流，我政府在民國 99 年 5 月成立哪一團體？　(A) 臺港經濟文化合作策進會　(B) 港臺經濟文化合作協進會　(C) 香港事務局 (D) 臺北經濟文化中心。

(　) 24. 西元 2005 年就任之香港特首為何人？　(A) 董建華　(B) 曾蔭權 (C) 唐英年　(D) 許仕仁。

(　) 25. 國外旅遊定型化契約書範本有修正必要時，依旅行業管理規則規定，係由何者定之？　(A) 交通部　(B) 交通部觀光局　(C) 行政院消費者保護委員會　(D) 旅行業商業同業公會全國聯合會。

(　) 26. 旅行社依國外旅遊定型化契約書範本製作旅遊契約書，其法律效果為何？　(A) 視同已依旅行業管理規則規定報交通部觀光局核准 (B) 視同依公證法規定完成公證或認證　(C) 視同已依旅行業管理規則規定與旅客簽訂書面契約　(D) 視同已依消費者保護法規定提供合理審閱期間。

(　) 27. 香港或澳門居民經強制出境者，治安機關應將其身分資料等送何單位建檔備查？　(A) 法務部調查局　(B) 地方法院檢察署　(C) 縣市警察局　(D) 內政部入出國及移民署。

(　) 28. 為規範及促進我政府與香港及澳門之關係，我政府所訂之法律為何？　(A) 香港關係條例、澳門關係條例　(B) 香港澳門關係條例 (C) 臺灣地區與香港澳門關係條例　(D) 香港澳門基本法。

(　) 29. 我國船舶在下述何種情形下，得限制或禁止其航行至香港或澳門？ (A) 航行的最終目的地是大陸地區　(B) 危害臺灣地區安全　(C) 該船舶是權宜船　(D) 該船舶僱用過多的大陸籍船工。

(　) 30. 臺灣與香港間飛航已行之有年，但在下列何種情況下，主管機關可禁止香港航空器飛來臺灣？　(A) 航機上之乘客未備妥入臺證件 (B) 兩地飛航班機數不對等　(C) 情勢變更，有危及臺灣地區安全之虞　(D) 航機產生噪音過大。

(　) 31. 目前臺灣地區人民前往香港或澳門，有沒有特別限制？　(A) 依一

般之出境規定辦理　(B) 應經內政部許可　(C) 應經行政院大陸委員會許可　(D) 應向內政部申報。

(　) 32. 香港或澳門居民繼承臺灣地區人民遺產之限額為新臺幣　(A) 200 萬元　(B) 300 萬元　(C) 400 萬元　(D) 無限額。

(　) 33. 港澳居民可不可以在臺灣繼承遺產？　(A) 不可以　(B) 可以，限新臺幣 200 萬元以下　(C) 可以，限新臺幣 500 萬元以下　(D) 可以，沒有金額的限制。

(　) 34. 阿志從香港來臺定居多年，取得了臺灣護照，請問他的國籍是 (A) 中華人民共和國　(B) 大不列顛國協　(C) 香港籍　(D) 中華民國。

(　) 35.「九七」後，我國係用什麼法律規範臺港關係？　(A) 民法　(B) 兩岸關係條例　(C) 臺港關係條例　(D) 香港澳門關係條例。

(　) 36. 目前政府於香港派駐香港事務局，協助處理相關事務，該事務局係由哪一機關所派駐？　(A) 內政部　(B) 外交部　(C) 陸委會　(D) 經濟部。

(　) 37. 香港澳門關係條例中所稱香港，係指原由英國治理之香港島、九龍半島及什麼地區？　(A) 避風塘及新界　(B) 新界及其附屬部分 (C) 新界及路環島　(D) 澳門半島。

(　) 38. 現階段政府在香港及澳門設有駐港澳機構，請問這些機構可否與香港或澳門政府簽訂協議？　(A) 簽訂協議本來就是駐港澳機構的權限　(B) 任何情況下皆不得簽訂協議　(C) 須經立法院授權始得為之　(D) 須經行政院大陸委員會授權始得為之。

(　) 39. 香港、澳門主權移交中國之後，就我國目前法律規定，港澳兩地居民的身分應如何界定？　(A) 港澳居民　(B) 中華民國國民　(C) 大陸居民　(D) 華僑。

(　) 40. 我國依香港澳門關係條例，視港澳之地位為　(A) 第三國　(B) 特區　(C) 中華民國固有疆域之部分大陸地區　(D) 第三地政府。

解 答

1	2	3	4	5	6	7	8	9	10
C	B	A	D	C	B	D	B	C	A
11	12	13	14	15	16	17	18	19	20
A	A	D	B	D	D	B	C	C	C
21	22	23	24	25	26	27	28	29	30
C	B	A	B	B	A	D	B	B	C
31	32	33	34	35	36	37	38	39	40
A	D	D	D	D	C	B	D	A	D

Chapter 7

民法債編旅遊專節

民法債編第八節之一　旅遊

民法債編第八節之一　旅遊

（2012 年 12 月 26 日）

一、旅遊營業人的定義

　　旅遊營業人是指以提供旅客旅遊服務為營業而收取旅遊費用之人。前項旅遊服務，係指安排旅程及提供交通、膳宿、導遊或其他有關之服務。

二、書面應記載之事項

　　旅遊營業人因旅客之請求，應以書面記載下列事項，交付旅客：

1. 旅遊營業人之名稱及地址。
2. 旅客名單。
3. 旅遊地區及旅程。
4. 旅遊營業人提供之交通、膳宿、導遊或其他有關服務及其品質。
5. 旅遊保險之種類及其金額。
6. 其他有關事項。
7. 填發之年月日。

三、旅遊行為的變更、終止與完成

(一) 旅遊需旅客之行為始能完成，而旅客不為其行為者，旅遊營業人得定相當期限，催告旅客為之。旅客不於前項期限內為其行為者，旅遊營業人得終止契約，並得請求賠償因契約終止而生之損害。

(二) 旅遊開始後，旅遊營業人依前項規定終止契約時，旅客得請求旅遊營業人墊付費用將其送回原出發地。於到達後，由旅客附加利息償還之。

(三) 旅遊開始前，旅客得變更由第三人參加旅遊。旅遊營業人非有正當理由，不得拒絕。第三人依前項規定為旅客時，如因而增加費用，旅遊營業人得請求其給付。如減少費用，旅客不得請求退還。

(四) 旅遊營業人非有不得已之事由，不得變更旅遊內容。旅遊營業人依前項規定變更旅遊內容時，其因此所減少之費用，應退還於旅客；所增加之費用，不得向旅客收取。旅遊營業人依規定變更旅程時，旅客不同意者，得終止契約。旅客依規定終止契約時，得請求旅遊營業人墊付費用將其送回原出發地。於到達後，由旅客附加利息償還之。

四、旅遊品質

(一) 旅遊營業人提供旅遊服務，應使其具備通常之價值及約定之品質。旅遊服務不具備前述之價值或品質者，旅客得請求旅遊營業人改善之。旅遊營業人不為改善或不能改善時，旅客得請求減少費用。其有難於達預期目的之情形者，並得終止契約。

(二) 應可歸責於旅遊營業人之事由致旅遊服務不具備通常之價值或品質者，旅客除請求減少費用或並終止契約外，並得請求損害賠償。

(三) 旅客依規定終止契約時，旅遊營業人應將旅客送回原出發地。其所生之費用，由旅遊營業人負擔。

(四) 因可歸責於旅遊營業人之事由，致旅遊未依約定之旅程進行者，旅客就其時間之浪費，得按日請求賠償相當之金額。但其每日賠償金額，不得超過旅遊營業人所收旅遊費用總額每日平均之數額。

五、旅遊事故

旅客在旅遊中發生身體或財產上之事故時，旅遊營業人應為必要之協助及處理。前述之事故，係因非可歸責於旅遊營業人之事由所致者，其所生之費用，由旅客負擔。

六、旅客購物

旅遊營業人安排旅客在特定場所購物，其所購物品有瑕疵者，旅客得於受領所購物品後一個月內，請求旅遊營業人協助其處理。

七、旅遊損害賠償及墊付費用償還請求期限

旅遊營業人及旅客增加、減少或退還費用請求權、損害賠償請求權及墊付費用償還請求權，均自旅遊終了或應終了時起，一年間不行使而消滅。

() 1. 旅遊契約簽訂之前，應給予旅客多久的審閱時間？ (A) 1 日 (B) 2 日 (C) 3 日 (D) 7 日。

() 2. 李歐先生參加天翔旅行社泰國五天旅遊行程，出發日為 12 月 10 日，但因旅行社於出發前一天晚上發現護照遺失不見，請問應賠償多少的旅遊費用？ (A) 10% (B) 30% (C) 50% (D) 100%。

() 3. 在旅遊契約中應註明組團旅遊最低人數，如未達預定人數則應於幾日前通知旅客？ (A) 1 日 (B) 2 日 (C) 3 日 (D) 7 日。

() 4. 由於觀光纜車等待人數過多，領隊徵求全體團員同意後，以市區搭乘馬車代替，並請團員簽名為依據，若未詢問團員即自作主張更換，則違反了旅程內容之實現的條例，必須賠償幾倍的違約金？ (A) 一倍 (B) 二倍 (C) 三倍 (D) 五倍。

() 5. 哪一項不是旅遊費用所涵蓋的項目？ (A) 飲料及酒類費用 (B) 行李費用 (C) 膳飲費用 (D) 遊覽費用。

() 6. 交通費之調高或調低超過多少應補足或退還？ (A) 10% (B) 30% (C) 50% (D) 100%。

() 7. 旅客應於出發前幾日將餘款繳清？ (A) 1 日 (B) 3 日 (C) 7 日 (D) 10 日。

() 8. 由於旅行社安排而導致延誤行程，則必須負擔所延伸出的費用，旅客亦得要求賠償，若延誤未滿一日，則幾小時以上算一日的費用？ (A) 3 小時 (B) 5 小時 (C) 7 小時 (D) 8 小時。

() 9. 由領隊導遊帶到公司指定之購物站購買之物品，應符合品質要求，若回國後發現有瑕疵時，旅客得於多久時間內請求旅行社代為更換？ (A) 2 星期內 (B) 1 個月內 (C) 2 個月內 (D) 半年。

() 10. 若旅客搭乘火車時發生擦撞意外，使得旅客受傷，則應由誰對旅客負責？ (A) 臺灣的旅行社 (B) 當地的旅行社 (C) 領隊導遊人員 (D) 火車公司。

() 11. 下列何者有誤？ (A) 旅行社與旅客簽定契約時應持誠信原則履行 (B) 國外旅行業違反本契約時，由國外旅行業負擔賠償責任 (C)

若因旅行社而使得旅客遭到逮捕，則每日須賠償兩萬元之違約金

(D) 旅遊費用中所指的住宿費是以雙人房為基準，若需要單人房則應補繳差額。

() 12. 在國外因車禍意外身亡，若旅行社有依規定辦理責任保險，則於回國後一個月內可申請賠償，其金額為多少？ (A) 10 萬 (B) 50 萬 (C) 100 萬 (D) 200 萬。

() 13. 旅行業於受理旅行業務轉讓時，該承收旅行業應有何作為？ (A) 於原有旅遊契約副署 (B) 沿用或重新簽定旅遊契約皆可 (C) 與旅客重新簽訂 (D) 沿用原有旅遊契約。

() 14. 旅遊契約書應設置專櫃保管幾年？ (A) 1 年 (B) 2 年 (C) 3 年 (D) 4 年。

() 15. 旅遊費用中的接送費不包含下列何者？ (A) 旅館與景點之間 (B) 旅館與機場之間 (C) 旅館與當地親友家之間 (D) 旅館與餐廳之間。

() 16. 起程回程之地點、日期、交通工具、住宿旅館等事項，係屬於下列何者？ (A) 旅遊地區 (B) 旅遊行程 (C) 預定旅遊地 (D) 旅遊國家。

() 17. 旅行社及其受僱人應以何等注意義務保管旅客之護照等旅遊證件？ (A) 普通人注意義務 (B) 自己注意義務 (C) 善良管理人注意義務 (D) 一般人注意義務。

() 18. 綜合、甲種旅行業代客辦理護照，如遇遺失之情形，無須向下列哪一個機關報備（案）？ (A) 當地警察機關 (B) 外交部領事事務局 (C) 交通部觀光局 (D) 內政部入出國及移民署。

() 19. 下列哪一項記載於旅遊契約書中是無效的？ (A) 排除對旅行業履行輔助人所生責任之約定 (B) 旅行業不得臨時安排購物行程 (C) 旅行業不得委由旅客代為攜帶物品返國 (D) 旅行業除收取約定之旅遊費用外，不得以其他方式變相或額外加價。

() 20. 下列關於旅行業經營國人出國觀光旅遊應遵守及注意之事項，何者正確？ (A) 應慎選國外當地政府登記合格之旅行業，並取得其口頭承諾或保證文件 (B) 應派遣外語領隊人員執行領隊業務，必要

時，亦可僱用華語領隊人員為之 (C) 團體成行前，應以書面向旅客做旅遊安全及其他必要之説明 (D) 對於國外旅行業違約，造成旅客權利受損時，須協助旅客求償，無須負賠償責任。

() 21. 下列何者不屬於團體旅遊契約書之應載明事項？ (A) 組成旅遊團體最低限度之旅客人數 (B) 旅客得解除契約之事由及條件 (C) 旅遊全程所需繳納之全部費用及付款條件 (D) 旅遊行程或產品內容之修正權利。

() 22. 國內旅行業經營出國觀光團體旅遊，如國外旅行業違約，致旅客權利受損時，請問國內旅行業之責任為何？ (A) 負賠償責任 (B) 負道義責任 (C) 不負賠償責任，僅有道義責任 (D) 負道義責任，亦負刑事責任。

() 23. 旅行業與旅客之間有關契約簽訂之規定，下列敘述何者錯誤？ (A) 辦理團體旅遊時應簽訂契約 (B) 辦理個別旅客旅遊時應簽訂契約 (C) 契約格式由觀光局定之 (D) 可視實際狀況決定是否簽訂契約。

() 24. 旅行業將印製有定型化旅遊契約書之旅行業代收轉付收據交付旅客時，請問此一行為視同是 (A) 與旅客訂定旅遊契約 (B) 與旅客完成口頭約定 (C) 與旅客完成交易，旅客並對服務滿意 (D) 與旅客完成旅遊契約草約簽訂手續。

() 25. 旅行業辦理何項業務時，應與旅客簽訂書面之旅遊契約？ (A) 代旅客購買運輸事業之客票 (B) 代旅客向旅館業者訂房 (C) 辦理團體旅遊 (D) 代辦出國簽證手續。

() 26. 旅遊契約的當事人是旅遊營業人與下列何人？ (A) 旅客本人 (B) 旅客之家人 (C) 旅客之代理人 (D) 旅客之朋友。

() 27. 在國外旅遊定型化契約書中，如果未記載簽約地點時，應以何地為簽約地點？ (A) 旅行業之營業所 (B) 實際簽約之地點 (C) 消費者之住居所 (D) 旅行業之總公司或其分公司之營業所。

() 28. 下列何者不違反國外旅遊定型化契約應記載事項？ (A) 旅行社可以口頭通知後將旅客轉由其他旅行社承辦 (B) 旅行社未經旅客同意而將旅客轉由其他旅行社承辦時，旅客得解除契約 (C) 旅客於出發後才被告知已經轉由其他旅行社承辦時，旅客不得請求賠償

(D) 旅行社未經旅客同意而將旅客轉由其他旅行社承辦時，旅客僅得解除契約，不得請求賠償。

() 29. 旅行業之宣傳文件、行程表就旅遊地區或行程之內容，如果記載表示「以外國旅遊業所提供之內容為準」者，該記載於旅客簽訂旅遊契約書時，其效力為 (A) 有效 (B) 效力未定 (C) 無效 (D) 視情形而定。

() 30. 附件及廣告與國外旅遊契約的關係為何？ (A) 為旅遊契約之一部分 (B) 優先於旅遊契約而適用 (C) 為旅遊契約之例外規定 (D) 兩者無任何關係。

() 31. 國外旅遊之旅遊團如能成行，旅行業應負責為旅客申辦護照及依旅程所需之簽證，並代訂機位及旅館。同時旅行業依契約規定期限或於舉行出國說明會時，應以下列哪一方式確認行程表？ (A) 口頭確認 (B) 書面確認 (C) 口頭或書面擇一確認 (D) 由領隊於出發時口頭告知即可。

() 32. 旅行業對旅遊地區或行程所刊登之廣告，於旅客簽訂旅遊契約書時，該廣告之效力為 (A) 僅供參考 (B) 視為契約之一部分 (C) 由旅行業決定該廣告之效力 (D) 由領隊實際帶團決定廣告之效力。

() 33. 旅行社舉辦的旅遊活動，到下述哪一個地區不適用國外旅遊定型化契約？ (A) 香港 (B) 澳門 (C) 金門 (D) 廣州。

() 34. 旅遊營業人依規定變更旅程時，旅客如不同意，可如何處理？ (A) 要求賠償 (B) 堅持原訂旅程 (C) 終止契約 (D) 率眾抗議。

() 35. 依國外旅遊定型化契約應記載及不得記載事項規定，如未記載簽約日期，則以下列何日為簽約日期？ (A) 交付證件日 (B) 付清旅遊費用日 (C) 交付定金日 (D) 舉辦行前說明會日。

() 36. 綜合、甲種旅行業經營國人出國觀光團體旅遊時，國外接待旅行業如有違約，致參團旅客權益受損，則應如何解決？ (A) 由國內招攬之旅行業負賠償責任 (B) 由國外接待旅行業負賠償責任 (C) 由旅客直接向國外接待旅行業求償 (D) 由旅客向國外接待旅行業之主管機關申訴。

() 37. 甲旅客經由乙旅行社招攬,報名參加丙旅行社(綜合旅行社)的國外旅遊團體,並將團費、證件繳交給乙旅行社。團體出發後,甲旅客發覺行程未依契約所訂內容履行,遂向丙旅行社表達不滿並要求賠償。試問:丙旅行社得否拒絕? (A) 得拒絕,因未直接收取甲旅客所繳納費用 (B) 得拒絕,因非直接招攬甲旅客參加本旅遊 (C) 得拒絕,因甲旅客所持有的旅遊契約書,實際上丙旅行社並未參與簽訂 (D) 丙旅行社不得拒絕。

() 38. 依國外旅遊定型化契約規定旅遊費用除雙方另有約定以外,其涵蓋之項目,下列何者正確? (A) 旅客自行投保旅遊平安險之費用 (B) 旅客自住所前往機場集合的交通費 (C) 旅行社代理旅客辦理出國所需之手續費及簽證費及其他規費 (D) 宜給與領隊、導遊、司機的小費。

() 39. 旅行業委託國外旅行業安排旅遊活動,因國外旅行業違反旅遊契約或其他不法情事致旅客受有損害時,下列哪一項敘述正確? (A) 旅行業應與國外旅行業負同一責任 (B) 由國外旅行業自行負責 (C) 由國外旅行業自行負責,但旅行業有協助之義務 (D) 由國外旅行業負責,在其無法負責時,才由旅行業負責。

() 40. 旅遊團通常有最低組團之人數。依交通部觀光局公布之「國外旅遊定型化契約範本」之約定,如果未能達到最低組團人數時,旅行業應如何處理? (A) 逕行解除契約 (B) 於預定出發之 7 日前通知旅客解除契約 (C) 逕行終止契約 (D) 於預定出發之 7 日前通知旅客終止契約。

() 41. 旅行團無法達到旅遊契約所約定的最低人數,在旅行業依契約規定期限通知旅客解除契約後,有關旅遊費用退還與否,下列何者正確? (A) 直接移作另一次旅遊契約之旅遊費用之全部或一部 (B) 退還旅客已交付之全部費用 (C) 退還旅客已交付之全部費用,但旅行業已代繳之簽證或其他規費得予以扣除 (D) 扣除旅行業已代繳之簽證或其他規費、服務費或其他報酬之後,退還旅客剩餘之費用。

() 42. 旅行社所舉辦之旅行團於人數不足時,旅行社不得採取下述哪項處理方式? (A) 依規定解除契約 (B) 將旅遊費用退還旅客 (C) 將

旅客轉交其他旅行社出團　(D) 建議旅客參加其他旅行團。

(　) 43. 旅行社因原團員賴先生要求改由鄰居林太太參團而減少費用。依民法第 514 條之 4，旅行社應如何處理所減少之費用？　(A) 應退還給賴先生　(B) 應退還給林太太　(C) 退還給先提出請求者　(D) 無須退還旅客。

(　) 44. 團體因受颱風影響必須在國外滯留一日，所衍生餐宿及交通費用，應由誰負擔？　(A) 由團員負擔　(B) 由旅行社負擔　(C) 由旅行社及團員平均分攤　(D) 由國外接待旅行社負擔。

(　) 45. 旅遊途中，旅行社提供之服務未具備約定之品質，旅客因而終止契約時，旅客得為何種請求？　(A) 重新安排未完成之旅遊　(B) 重新安排全程旅遊　(C) 請旅行社墊付費用送回原出發地，到達後附加利息償還　(D) 請旅行社墊付費用送回原出發地，到達後無須償還並請求賠償。

(　) 46. 旅客不同意旅遊營業人變更旅程而終止契約，並請求旅遊營業人墊付費用將其送回原出發地時，於到達後，旅客應如何處理？　(A) 不必償還該筆墊付費用　(B) 償還該筆墊付費用一半　(C) 償還該筆墊付費用全部　(D) 償還該筆墊付費用全部並附加利息。

(　) 47. 除旅遊契約另有約定外，旅行業未依旅遊契約所訂等級辦理旅程、交通、食宿等事宜時，旅客得請求旅行業賠償多少之違約金？　(A) 差額一倍之違約金　(B) 差額二倍之違約金　(C) 差額三倍之違約金　(D) 差額四倍之違約金。

(　) 48. 旅行團出發後，因可歸責於旅行業之事由，致旅客因簽證、機票或其他問題無法完成其中部分旅遊者，下列哪一項處理方式符合國外旅遊契約書之約定內容？　(A) 旅行業應以自己之費用安排旅客至次一旅遊地與其他團員會合　(B) 旅行業應安排旅客至次一旅遊地與其他團員會合，費用由旅客負擔　(C) 旅行業應安排旅客至次一旅遊地與其他團員會合，費用由旅行業及旅客各負擔一半　(D) 由旅客決定處理方式，由旅行業配合安排。

(　) 49. 旅行社辦理韓國五天團費用 2 萬 5 千元，因未訂妥回程機位，致旅客晚一天回國且自付食宿費用 5 千元，旅行社應賠償旅客多少元？　(A) 5 千元　(B) 1 萬元　(C) 2 萬元　(D) 2 萬 5 千元。

(　　) 50. 旅遊途中旅客因違反協力義務,致旅行社依法終止契約時,旅客得如何處理?　(A) 請求旅行社賠償損害　(B) 請求旅行社墊付費用將其送回原出發地　(C) 請求旅行社賠償剩餘行程費用二倍之違約金　(D) 請求旅行社賠償團費五倍之違約金。

解　答

1	2	3	4	5	6	7	8	9	10
A	C	D	B	A	A	B	B	B	D
11	12	13	14	15	16	17	18	19	20
B	D	C	A	C	B	C	D	A	C
21	22	23	24	25	26	27	28	29	30
D	A	D	A	C	A	C	B	C	A
31	32	33	34	35	36	37	38	39	40
B	B	B	C	B	A	D	C	A	B
41	42	43	44	45	46	47	48	49	50
C	C	D	B	D	D	B	A	B	B

Chapter *8*

國外旅遊定型化契約書範本

國外旅遊定型化契約書範本

國外旅遊定型化契約書範本

（2004 年 11 月 5 日）

立契約書人

（本契約審閱期間一日，＿＿ 年 ＿＿ 月 ＿＿ 日由甲方攜回審閱）

（旅客姓名）　　　　　　（以下稱甲方）

（旅行社名稱）　　　　　（以下稱乙方）

第 1 條　（國外旅遊之意義）

本契約所謂國外旅遊，係指到中華民國疆域以外其他國家或地區旅遊。

赴中國大陸旅行者，準用本旅遊契約之規定。

第 2 條　（適用之範圍及順序）

甲乙雙方關於本旅遊之權利義務，依本契約條款之約定定之；本契約中未約定者，適用中華民國有關法令之規定。附件、廣告亦為本契約之一部。

第 3 條　（旅遊團名稱及預定旅遊地）

本旅遊團名稱為

一、旅遊地區（國家、城市或觀光點）：

二、行程（起程回程之終止地點、日期、交通工具、住宿旅館、餐飲、遊覽及其所附隨之服務說明）：

前項記載得以所刊登之廣告、宣傳文件、行程表或說明會之說明內容代之，視為本契約之一部分，如載明僅供參考或以外國旅遊業所提供之內容為準者，其記載無效。

第 4 條　（集合及出發時地）

甲方應於民國 ＿＿ 年 ＿＿ 月 ＿＿ 日 ＿＿ 時 ＿＿ 分於 ＿＿＿＿ 航空團體櫃檯準時集合出發。甲方未準時到約定地點集合致未能出發，亦未能中途加入旅遊者，視為甲方解除契約，乙方得依第二十七條之規定，行使損害賠償請求權。

領隊與導遊實務（二）

第 5 條　（旅遊費用）

每人旅遊費用新臺幣 ＿＿＿＿＿ 元

甲方應依下列約定繳付：

一、簽訂本契約時，甲方應繳付訂金新臺幣 ＿＿＿＿＿ 元

二、其餘款項於出發前三天或說明會時繳清。除經雙方同意　　並增訂其他協議事項於本契約第三十六條，乙方不得以　　任何名義要求增加旅遊費用。

第 6 條　（怠於給付旅遊費用之效力）

甲方因可歸責自己之事由，怠於給付旅遊費用者，乙方得逕行解除契約，並沒收其已繳之訂金。

如有其他損害，並得請求賠償。

第 7 條　（旅客協力義務）

旅遊須甲方之行為始能完成，而甲方不為其行為者，乙方得定相當期限，催告甲方為之。甲方逾期不為其行為者，乙方得終止契約，並得請求賠償因契約終止而生之損害。

旅遊開始後，乙方依前項規定終止契約時，甲方得請求乙方墊付費用將其送回原出發地。於到達後，由甲方附加年利率＿＿% 利息償還乙方。

第 8 條　（交通費之調高或調低）

旅遊契約訂立後，其所使用之交通工具之票價或運費較運送人公布之票價或運費調高或調低逾百分之十者，應由甲方補足或由乙方退還。

第 9 條　（旅遊費用所涵蓋之項目）

甲方依第五條約定繳納之旅遊費用，除雙方另有約定外，應包含下列項目：

一、代辦出國手續費：乙方代理甲方辦理出國所需之手續費　　及簽證費及其他規費。

二、交通運輸費：旅程所需各種交通運輸之費用。

三、餐飲費：旅程中所列應由乙方安排之餐飲費用。

四、住宿費：旅程中所列住宿及旅館之費用，如甲方需要單人房，經乙方同意安排者，甲方應補繳所需差額。

五、遊覽費用：旅程中所列之一切遊覽費用，包括遊覽交通費、導遊費、入場門票費。

六、接送費：旅遊期間機場、港口、車站等與旅館間之一切接送費用。

七、行李費：團體行李往返機場、港口、車站等與旅館間之一切接送費用及團體行李接送人員之小費，行李數量之重量依航空公司規定辦理。

八、稅捐：各地機場服務稅捐及團體餐宿稅捐。

九、服務費：領隊及其他乙方為甲方安排服務人員之報酬。

第 10 條 （旅遊費用所未涵蓋項目）

第五條之旅遊費用，不包括下列項目：

一、非本旅遊契約所列行程之一切費用。

二、甲方個人費用：如行李超重費、飲料及酒類、洗衣、電話、電報、私人交通費、行程外陪同購物之報酬、自由活動費、個人傷病醫療費、宜自行給與提供個人服務者（如旅館客房服務人員）之小費或尋回遺失物費用及報酬。

三、未列入旅程之簽證、機票及其他有關費用。

四、宜給與導遊、司機、領隊之小費。

五、保險費：甲方自行投保旅行平安保險之費用。

六、其他不屬於第九條所列支開支。

前項第二款、第四款宜給之小費，乙方應於出發前，說明各觀光地區小費收取狀況及約略金額。

第 11 條 （強制投保保險）

乙方應依主管機關之規定辦理責任保險及履約保險。

乙方如未依前項規定投保者，於發生旅遊意外事故或不能履約之情形時，乙方應以主管機關規定最低投保金額計算其應理賠金額之三倍賠償甲方。

第 12 條（組團旅遊最低人數）

　　本旅遊團須有 ＿＿ 人以上簽約參加始組成。如未達前定人數，乙方應於預定出發之七日前通知甲方解除契約，怠於通知致甲方受損害者，乙方應賠償甲方損害。

　　乙方依前項規定解除契約後，得依下列方式之一，返還或移作依第二款成立之新旅遊契約之旅遊費用：

一、退還甲方已交付之全部費用，但乙方已代繳之簽證或其他規費得予扣除。

二、徵得甲方同意，訂定另一旅遊契約，將依第一項解除契約應返還甲方之全部費用，移作該另訂之旅遊契約之費用全部或一部。

第 13 條（代辦簽證、洽購機票）

　　如確定所組團體能成行，乙方即應負責為甲方申辦護照及依旅程所需之簽證，並代訂妥機位及旅館。乙方應於預定出發七日前，或於舉行出國說明會時，將甲方之護照、簽證、機票、機位、旅館及其他必要事項向甲方報告，並以書面行程表確認之。乙方怠於履行上述義務時，甲方得拒絕參加旅遊並解除契約，乙方即應退還甲方所繳之所有費用。

　　乙方應於預定出發日前，將本契約所列旅遊地之地區城市、國家或觀光點之風俗人情、地理位置或其他有關旅遊應注意事項盡量提供甲方旅遊參考。

第 14 條（因旅行社過失無法成行）

　　因可歸責於乙方之事由，致甲方之旅遊活動無法成行時，乙方於知悉旅遊活動無法成行者，應即通知甲方並說明其事由。怠於通知者，應賠償甲方依旅遊費用之全部計算之違約金；其已為通知者，則按通知到達甲方時，距出發日期時間之長短，依下列規定計算應賠償甲方之違約金。

一、通知於出發日前第三十一日以前到達者，賠償旅遊費用百分之十。

二、通知於出發日前第二十一日至第三十日以內到達者，賠償旅遊費用百分之二十。

三、通知於出發日前第二日至第二十日以內到達者，賠償旅遊費用百分之三十。

四、通知於出發日前一日到達者，賠償旅遊費用百分之五。

五、通知於出發當日以後到達者，賠償旅遊費用百分之一百。

甲方如能證明其所受損害超過前項各款標準者，得就其實際損害請求賠償。

第 15 條 （非因旅行社之過失無法成行）

因不可抗力或不可歸責於乙方之事由，致旅遊團無法成行者，乙方於知悉旅遊活動無法成行時應即通知甲方並說明其事由；其怠於通知甲方，致甲方受有損害時，應負賠償責任。

第 16 條 （因手續瑕疵無法完成旅遊）

旅行團出發後，因可歸責於乙方之事由，致甲方因簽證、機票或其他問題無法完成其中之部分旅遊者，乙方應以自己之費用安排甲方至次一旅遊地，與其他團員會合；無法完成旅遊之情形，對全部團員均屬存在時，並應依相當之條件安排其他旅遊活動代之；如無次一旅遊地時，應安排甲方返國。

前項情形乙方未安排代替旅遊時，乙方應退還甲方未旅遊地部分之費用，並賠償同額之違約金。

因可歸責於乙方之事由，致甲方遭當地政府逮捕、羈押或留置時，乙方應賠償甲方以每日新臺幣二萬元整計算之違約金，並應負責迅速接洽營救事宜，將甲方安排返國，其所需一切費用，由乙方負擔。

第 17 條 （領隊）

乙方應指派領有領隊執業證之領隊。

甲方因乙方違反前項規定，而遭受損害者，得請求乙方賠償。

領隊應帶領甲方出國旅遊，並為甲方辦理出入國境手續、交

通、食宿、遊覽及其他完成旅遊所需之往返全程隨團服務。

第 18 條 （證照之保管及退還）

乙方代理甲方辦理出國簽證或旅遊手續時，應妥慎保管甲方之各項證照，及申請該證照而持有甲方之印章、身分證等，乙方如有遺失或毀損者，應行補辦，其致甲方受損害者，並應賠償甲方之損失。

甲方於旅遊期間，應自行保管其自有之旅遊證件，但基於辦理通關過境等手續之必要，或經乙方同意者，得交由乙方保管。

前項旅遊證件，乙方及其受僱人應以善良管理人注意保管之，但甲方得隨時取回，乙方及其受僱人不得拒絕。

第 19 條 （旅客之變更）

甲方得於預定出發日 ＿＿ 日前，將其在本契約上之權利義務讓與第三人，但乙方有正當理由者，得予拒絕。

前項情形，所減少之費用，甲方不得向乙方請求返還，所增加之費用，應由承受本契約之第三人負擔，甲方並應於接到乙方通知後 ＿＿ 日內協同該第三人到乙方營業處所辦理契約承擔手續。

承受本契約之第三人，與甲方雙方辦理承擔手續完畢起，承繼甲方基於本契約之一切權利義務。

第 20 條 （旅行社之變更）

乙方於出發前非經甲方書面同意，不得將本契約轉讓其他旅行業，否則甲方得解除契約，其受有損害者，並得請求賠償。

甲方於出發後始發覺或被告知本契約已轉讓其他旅行業，乙方應賠償甲方全部團費百分之五之違約金，其受有損害者，並得請求賠償。

第 21 條 （國外旅行業責任歸屬）

乙方委託國外旅行業安排旅遊活動，因國外旅行業有違反本契約或其他不法情事，致甲方受損害時，乙方應與自己之違

約或不法行為負同一責任。但由甲方自行指定或旅行地特殊
情形而無法選擇受託者，不在此限。

第 22 條　（賠償之代位）

乙方於賠償甲方所受損害後，甲方應將其對第三人之損害賠
償請求權讓與乙方，並交付行使損害賠償請求權所需之相關
文件及證據。

第 23 條　（旅程內容之實現及例外）

旅程中之餐宿、交通、旅程、觀光點及遊覽項目等，應依本
契約所訂等級與內容辦理，甲方不得要求變更，但乙方同意
甲方之要求而變更者，不在此限，惟其所增加之費用應由甲
方負擔。除非有本契約第二十八條或第三十一條之情事，乙
方不得以任何名義或理由變更旅遊內容，乙方未依本契約所
訂等級辦理餐宿、交通旅程或遊覽項目等事宜時，甲方得請
求乙方賠償差額二倍之違約金。

第 24 條　（因旅行社之過失致旅客留滯國外）

因可歸責於乙方之事由，致甲方留滯國外時，甲方於留滯期
間所支出之食宿或其他必要費用，應由乙方全額負擔，乙方
並應盡速依預定旅程安排旅遊活動或安排甲方返國，並賠償
甲方依旅遊費用總額除以全部旅遊日數乘以滯留日數計算之
違約金。

第 25 條　（延誤行程之損害賠償）

因可歸責於乙方之事由，致延誤行程期間，甲方所支出之食
宿或其他必要費用，應由乙方負擔。

甲方並得請求依全部旅費除以全部旅遊日數乘以延誤行程日
數計算之違約金。但延誤行程之總日數，以不超過全部旅遊
日數為限，延誤行程時數在五小時以上未滿一日者，以一日
計算。

第 26 條　（惡意棄置旅客於國外）

乙方於旅遊活動開始後，因故意或重大過失，將甲方棄置或

留滯國外不顧時，應負擔甲方於被棄置或留滯期間所支出與本旅遊契約所訂同等級之食宿、返國交通費用或其他必要費用，並賠償甲方全部旅遊費用之五倍違約金。

第 27 條 （出發前旅客任意解除契約）

甲方於旅遊活動開始前得通知乙方解除本契約，但應繳交證照費用，並依下列標準賠償乙方：

一、通知於旅遊活動開始前第三十一日以前到達者，賠償旅遊費用百分之十。

二、通知於旅遊活動開始前第二十一日至第三十日以內到達者，賠償旅遊費用百分之二十。

三、通知於旅遊活動開始前第二日至第二十日以內到達者，賠償旅遊費用百分之三十。

四、通知於旅遊活動開始前一日到達者，賠償旅遊費用百分之五十。

五、通知於旅遊活動開始日或開始後到達或未通知不參加者，賠償旅遊費用百分之一百。

前項規定作為損害賠償計算基準之旅遊費用，應先扣除簽證費後計算之。

乙方如能證明其所受損害超過第一項之標準者，得就其實際損害請求賠償。

第 28 條 （出發前有法定原因解除契約）

因不可抗力或不可歸責於雙方當事人之事由，致本契約之全部或一部無法履行時，得解除契約之全部或一部，不負損害賠償責任。乙方應將已代繳之規費或履行本契約已支付之全部必要費用扣除後之餘款退還甲方。但雙方於知悉旅遊活動無法成行時應即通知他方並說明事由；其怠於通知致使他方受有損害時，應負賠償責任。

為維護本契約旅遊團體之安全與利益，乙方依前項為解除契約之一部後，應為有利於旅遊團體之必要措置（但甲方不得

同意者，得拒絕之），如因此支出必要費用，應由甲方負擔。

第 28-1 條 （出發前有客觀風險事由解除契約）

出發前，本旅遊團所前往旅遊地區之一，有事實足認危害旅客生命、身體、健康、財產安全之虞者，準用前條之規定，得解除契約。但解除之一方，應按旅遊費用百分之 ＿＿ 補償他方（不得超過百分之五）。

第 29 條 （出發後旅客任意終止契約）

甲方於旅遊活動開始後中途離隊退出旅遊活動時，不得要求乙方退還旅遊費用。但乙方因甲方退出旅遊活動後，應可節省或無須支付之費用，應退還甲方。

甲方於旅遊活動開始後，未能及時參加排定之旅遊項目或未能及時搭乘飛機、車、船等交通工具時，視為自願放棄其權利，不得向乙方要求退費或任何補償。

第 30 條 （終止契約後之回程安排）

甲方於旅遊活動開始後，中途離隊退出旅遊活動，或怠於配合乙方完成旅遊所需之行為而終止契約者，甲方得請求乙方墊付費用將其送回原出發地。於到達後，立即附加年利率 ＿＿% 利息償還乙方。

乙方因前項事由所受之損害，得向甲方請求賠償。

第 31 條 （旅遊途中行程、食宿、遊覽項目之變更）

旅遊途中因不可抗力或不可歸責於乙方之事由，致無法依預定之旅程、食宿或遊覽項目等履行時，為維護本契約旅遊團體之安全及利益，乙方得變更旅程、遊覽項目或更換食宿、旅程，如因此超過原定費用時，不得向甲方收取。但因變更致節省支出經費，應將節省部分退還甲方。

甲方不同意前項變更旅程時得終止本契約，並請求乙方墊付費用將其送回原出發地。於到達後，立即附加年利率 ＿＿% 利息償還乙方。

第 32 條 （國外購物）

為顧及旅客之購物方便，乙方如安排甲方購買禮品時，應於本契約第三條所列行程中預先載明，所購物品有貨價與品質不相當或瑕疵時，甲方得於受領所購物品後一個月內請求乙方協助處理。

乙方不得以任何理由或名義要求甲方代為攜帶物品返國。

第 33 條（責任歸屬及協辦）

旅遊期間，因不可歸責於乙方之事由，致甲方搭乘飛機、輪船、火車、捷運、纜車等大眾運輸工具所受損害者，應由各該提供服務之業者直接對甲方負責。但乙方應盡善良管理人之注意，協助甲方處理。

第 34 條（協助處理義務）

甲方在旅遊中發生身體或財產上之事故時，乙方應為必要之協助及處理。

前項之事故，係因非可歸責於乙方之事由所致者，其所生之費用，由甲方負擔。但乙方應盡善良管理人之注意，協助甲方處理。

第 35 條（誠信原則）

甲乙雙方應以誠信原則履行本契約。乙方依旅行業管理規則之規定，委託他旅行業代為招攬時，不得以未直接收甲方繳納費用，或以非直接招攬甲方參加本旅遊，或以本契約實際上非由乙方參與簽訂為抗辯。

第 36 條（其他協議事項）

甲乙雙方同意遵守下列各項：

一、甲方□同意　□不同意乙方將其姓名提供給其他同團旅客。

二、

三、

前項協議事項，如有變更本契約其他條款之規定，除經交通部觀光局核准，其約定無效，但有利於甲方者，不在此限。

() 1. 旅遊消費者之旅遊款項必須於出發 (A) 前 1 星期 (B) 前 3 日 (C) 前 1 日 (D) 當天或說明會時繳清。

() 2. 旅遊契約訂立後，其所使用之交通工具之票價或運費較訂約前運送人公布之票價或運費調高或調低逾 (A) 50% (B) 30% (C) 10% (D) 5% 者，應由甲方補足或由乙方退還。

() 3. 旅行業者所組旅遊團如未達雙方約訂成行人數，旅行業者應於預定出發 (A) 7 日前 (B) 5 日前 (C) 3 日前 (D) 1 日前 通知旅遊消費者解除契約。

() 4. 旅遊消費者之護照、簽證、機票、機位、旅館及其他必要事項應於出發 (A) 7 日前 (B) 5 日前 (C) 3 日前 (D) 1 日前 或說明會時向旅遊消費者報告並以書面確認之。

() 5. 因可歸責於旅行業者之事由，致旅遊消費者遭當地政府逮捕、羈押或留滯時，旅行業者應賠償每日新臺幣 (A) 5,000 元整 (B) 10,000 元整 (C) 20,000 元整 (D) 30,000 元整 計算之違約金。

() 6. 旅遊消費者於出發後始發覺或被告知本契約已轉讓其他旅行業，旅行業者應賠償旅遊消費者全部團費 (A) 20% (B) 15% (C) 10% (D) 5% 之違約金。

() 7. 旅行業者未依旅遊契約所訂等級辦理餐宿、交通旅程或遊覽項目等事宜時，旅遊消費者得請求旅行業者賠償差額 (A) 五倍 (B) 三倍 (C) 二倍 (D) 一倍 之違約金。

() 8. 延誤行程之總日數，以不超過全部旅遊日數為限，延誤行程時數在 (A) 1 小時 (B) 3 小時 (C) 5 小時 (D) 7 小時 以上未滿一日者，以一日計算。

() 9. 惡意棄置旅客於國外應賠償全部旅遊費用之 (A) 五倍 (B) 三倍 (C) 二倍 (D) 一倍 並負擔其留滯期間之必要支出費用。

() 10. 旅客於出發前第二十五日任意解除契約應賠償旅行業者 (A) 10% (B) 20% (C) 30% (D) 50% 的違約金。

() 11. 遊契約中列出行程中預先載明，所購物品有貨價與品質不相當或

瑕疵時，旅遊消費者得於受領所購物品後　(A) 10 日　(B) 15 日
(C) 20 日　(D) 1 個月　內請求旅行業者協助處理。

(　) 12. 國外旅遊定型化契約書之審閱期間為　(A) 2 小時　(B) 6 小時
(C) 1 日　(D) 3 日。

(　) 13. 因不可抗力因素或不可歸責旅行業者之事由，須變更旅行內容時，
應徵得旅客過　(A) 二分之一　(B) 三分之一　(C) 三分之二　(D)
全數　之同意後，再行變更旅程、遊覽項目或更換食宿、旅程。

(　) 14. 若因旅行社的過失而導致延誤行程時，對行程延誤期間所支出的
食宿或其他必要費用可要求旅行社負擔，消費者可請求違約金，
其計算方式應為下列哪項？　(A)〔全部旅費〕÷〔延誤天數〕×
〔延誤行程天數〕　(B)〔全部旅費〕÷〔全部天數〕×〔延誤行程
天數〕　(C)〔全部旅費〕÷〔延誤行程天數〕×〔全部天數〕　(D)
〔全部旅費〕×〔全部天數〕÷〔延誤行程天數〕。

(　) 15. 老陳參加乙旅行社舉辦 7 月 30 日出發的國外旅遊團，每人團費
15,000 元（言明不含簽證費），雙方簽約並繳交訂金 2,000 元。
因乙旅行社之過失於 7 月 22 日通知老陳團體取消，則下列何者正
確？　(A) 乙旅行社應將必要費用扣除後之餘款退還老陳　(B) 乙
旅行社退還老陳所繳訂金即可，無須賠償　(C) 乙旅行社須賠償老
陳 4,000 元　(D) 乙旅行社除退還訂金，尚須賠償老陳 4,500 元。

(　) 16. 如因旅行業過失，旅客在出發前一日才獲得旅行業之通知旅遊活動
無法成行，依據交通部觀光局訂定之國外旅遊定型化契約書範本，
旅行業賠償旅客之違約金為旅遊費用的多少百分比？　(A)30%
(B)50%　(C)80%　(D)100%。

(　) 17. 旅行團出發後，因可歸責於旅行業之事由，致旅客因簽證、機票或
其他問題無法完成其中部分旅遊者，下列哪一項處理方式符合國外
旅遊契約書之約定內容？　(A) 旅行業應以自己之費用安排旅客至
次一旅遊地與其他團員會合　(B) 旅行業應安排旅客至次一旅遊地
與其他團員會合，費用由旅客負擔　(C) 旅行業應安排旅客至次一
旅遊地與其他團員會合，費用由旅行業及旅客各負擔一半　(D) 由
旅客決定處理方式，由旅行業配合安排。

() 18. 旅遊契約訂立後,因石油漲價,行程中使用之交通費調高超過10%時,其調高部分由誰負擔? (A)旅行社 (B)旅客 (C)交通業者 (D)旅行社與旅客共同。

() 19. 旅客於旅行團出發後始發覺或被告知旅遊契約已被轉讓其他旅行業,旅行業基本就應賠償旅客全部團費多少比例之違約金? (A)1% (B)3% (C)5% (D)10%。

() 20. 旅程中之遊覽費用不包括下列何項? (A)入場門票費 (B)遊覽交通費 (C)導遊費 (D)遊樂設施使用費。

() 21. 因遊覽車故障,而替換車輛第二天上午才能抵達,領隊只好就近找飯店讓旅客先住下。此時旅行社應如何處理? (A)向旅客收取因此增加的住宿及調車費用 (B)退還未參觀景點的門票費用,不負賠償責任 (C)退還全部旅遊費用 (D)就延誤行程時間部分依約賠償違約金。

() 22. 下列何種情況,旅行社須就延誤行程時間部分,賠償一日團費為違約金? (A)因大雪影響車速,延誤行程時間約8小時 (B)因漏訂中段機位改為搭車前往,延誤行程時間約8小時 (C)因連環車禍導致交通壅塞,延誤行程時間5小時以上 (D)因導遊遲到,延誤行程時間約2小時。

() 23. 因旅行業之過失致延誤旅遊行程,旅客所支出之食宿或其他必要費用,應由何人負擔? (A)旅客 (B)旅行業 (C)國外當地之旅行業,與旅客簽約之旅行業無涉 (D)領隊。

() 24. 張三參加甲旅行社舉辦之國外旅遊團,因旅行社辦理簽證作業疏失,致張三在通關時遭外國海關留置2天,經補辦手續完成始予放行,則甲旅行社應賠償張三違約金多少錢? (A)新臺幣2萬元 (B)新臺幣3萬元 (C)新臺幣4萬元 (D)新臺幣5萬元。

() 25. 甲旅行社舉辦之日本北海道五日遊,因雪崩道路阻絕無法前往預定景點,領隊應如何處理? (A)繼續原定行程 (B)徵得旅客同意變更行程 (C)打電話回國請示 (D)由司機決定行程。

() 26. 旅客不同意旅遊營業人變更旅程而終止契約時,依法得為何種請求? (A)請求旅遊營業人墊付費用將其送回原出發地 (B)自行

購票搭機回國　(C) 向我國駐外單位求助　(D) 向當地華僑社團求助。

()27. 旅遊營業人因變更旅遊內容而減少費用時，旅客應於多久期間內向旅遊營業人請求退還該減少之費用？　(A) 5 年　(B) 3 年　(C) 2 年　(D) 1 年。

()28. 旅遊營業人依規定變更旅程時，旅客如不同意，可如何處理？
(A) 要求賠償　(B) 堅持原訂旅程　(C) 終止契約　(D) 率眾抗議。

()29. 旅遊營業人非有不得已之事由，不得變更旅遊內容。若旅遊營業人依規定變更旅遊內容時，其因此所減少之費用，應退還於旅客；然所增加之費用，則如何處理？　(A) 不得向旅客收取　(B) 得向旅客收取 30% 增加費用　(C) 得向旅客收取 50% 增加費用　(D) 得向旅客收取全部增加費用。

()30. 國外旅遊之旅遊費用，除有特別約定外，通常應包含的項目，下列何者正確？　(A) 代辦證件之手續費或規費、交通運輸費、餐飲費、隨團服務人員之小費　(B) 代辦證件之手續費或規費、住宿費、餐飲費、旅客個人另行投保之保險費　(C) 交通運輸費、餐飲費、住宿費、責任保險費、遊覽費、接送費、服務費、代辦證件之手續費或規費　(D) 交通運輸費、餐飲費、住宿費、責任保險費、遊覽費、隨團服務人之小費、服務費、接送費。

領隊與導遊實務（二）

解　答

1	2	3	4	5	6	7	8	9	10
B	C	A	A	C	D	C	C	A	B
11	12	13	14	15	16	17	18	19	20
D	C	C	B	D	B	A	B	C	D
21	22	23	24	25	26	27	28	29	30
D	B	B	C	B	A	D	C	A	C

Chapter 9

兩岸現況認識及重要法規摘要

第一節　大陸地區人民來臺從事觀光活動許可辦法

（2012 年 1 月 20 日）

一、大陸地區人民來臺從事觀光活動之申請

　　大陸地區人民符合下列情形之一者，得申請許可來臺從事觀光活動：

1. 有固定正當職業或學生。
2. 有等值新臺幣二十萬元以上之存款，並備有大陸地區金融機構出具之證明。
3. 赴國外留學、旅居國外取得當地永久居留權、旅居國外取得當地依親居留權並有等值新臺幣二十萬元以上存款且備有金融機構出具之證明或旅居國外一年以上且領有工作證明及其隨行之旅居國外配偶或二親等內血親。
4. 赴香港、澳門留學、旅居香港、澳門取得當地永久居留權、旅居香港、澳門取得當地依親居留權並有等值新臺幣二十萬元以上存款且備有金融機構出具之證明或旅居香港、澳門一年以上且領有工作證明及其隨行之旅居香港、澳門配偶或二親等內血親。
5. 其他經大陸地區機關出具之證明文件。

二、大陸地區人民來臺從事個人旅遊觀光活動之申請

　　大陸地區人民設籍於主管機關公告指定之區域，符合下列情形之一者，得申請許可來臺從事個人旅遊觀光活動（以下簡稱個人旅遊）：

1. 年滿二十歲，且有相當新臺幣二十萬元以上存款或持有銀行核發金卡或年工資所得相當新臺幣五十萬元以上。

2. 年滿十八歲以上在學學生。

3. 前項第一款申請人之直系血親及配偶，得隨同本人申請來臺。

三、大陸地區人民來臺從事觀光活動之數額限制

(一) 大陸地區人民來臺從事觀光活動，其數額得予限制，並由主管機關公告之。

(二) 旅行業辦理大陸地區人民來臺從事觀光活動業務配合政策，或經交通部觀光局調查來臺大陸旅客整體滿意度高且接待品質優良者，主管機關得依據交通部觀光局出具之數額建議文件，於第一項公告數額之百分之十範圍內，予以酌增數額，不受第一項公告數額之限制。

(三) 大陸地區人民來臺從事觀光活動，應由旅行業組團辦理，並以團進團出方式為之，每團人數限五人以上四十人以下。經國外轉來臺灣地區觀光之大陸地區人民，每團人數限七人以上。

四、大陸地區人民來臺從事觀光活動應檢附文件

(一) 大陸地區人民符合第三條第一款或第二款規定者，申請來臺從事觀光活動，應由經交通部觀光局核准之旅行業代申請，並檢附下列文件，向入出國及移民署申請許可，並由旅行業負責人擔任保證人：

1. 團體名冊，並標明大陸地區帶團領隊。

2. 經交通部觀光局審查通過之行程表。

3. 入出境許可證申請書。

4. 固定正當職業（任職公司執照、員工證件）、在職、在學或財力證明文件等，必要時，應經財團法人海峽交流基金會驗證。大陸地區帶團領隊，應加附大陸地區核發之領隊執照影本。

5. 大陸地區居民身分證、大陸地區所發尚餘六個月以上效期之護

照影本。

6. 我方旅行業與大陸地區具組團資格之旅行社簽訂之組團契約。

7. 其他相關證明文件。

(二) 大陸地區人民符合第三條第三款或第四款規定者，申請來臺從事觀光活動，應檢附下列文件，送駐外使領館、代表處、辦事處或其他經政府授權機構（以下簡稱駐外館處）審查。駐外館處於審查後交由經交通部觀光局核准之旅行業依前項規定程序辦理或核轉入出國及移民署辦理；駐外館處有入出國及移民署派駐入國審理人員者，由其審查；未派駐入國審理人員者，由駐外館處指派人員審查：

1. 旅客名單。

2. 旅遊計畫或行程表。

3. 入出境許可證申請書。

4. 大陸地區所發尚餘六個月以上效期之護照或香港、澳門核發之旅行證件影本。

5. 國外、香港或澳門在學證明及再入國簽證影本、現住地永久居留權證明、現住地依親居留權證明及有等值新臺幣二十萬元以上之金融機構存款證明、工作證明或親屬關係證明。

6. 其他相關證明文件。

五、大陸地區人民經許可來臺從事觀光活動停留期間之規定

(一) 大陸地區人民經許可來臺從事觀光活動之停留期間，自入境之次日起，不得逾十五日；逾期停留者，治安機關得依法逕行強制出境。

(二) 前項大陸地區人民，因疾病住院、災變或其他特殊事故，未能依限出境者，應於停留期間屆滿前，由代申請之旅行業或申請人向入出國及移民署申請延期，每次不得逾七日。因前述情形而未能

出境之大陸地區人民，其配偶、親友、大陸地區組團旅行社從業人員或在大陸地區公務機關（構）任職涉及旅遊業務者，必須臨時入境協助，由旅行業向交通部觀光局通報後，代向入出國及移民署申請許可。配偶及親友之入境人數，以二人為限。

(三) 旅行業應就前項大陸地區人民延期之在臺行蹤及出境，負監督管理責任，如發現有違法、違規、逾期停留、行方不明、提前出境、從事與許可目的不符之活動或違常等情事，應立即向交通部觀光局通報舉發，並協助調查處理。

六、大陸地區人民經許可來臺從事觀光活動應具備之要件

旅行業辦理大陸地區人民來臺從事觀光活動業務，應具備下列要件，並經交通部觀光局申請核准：

1. 成立五午以上之綜合或甲種旅行業。
2. 為省市級旅行業同業公會會員或於交通部觀光局登記之金門、馬祖旅行業。
3. 最近五年未曾發生依發展觀光條例規定繳納之保證金被依法強制執行、受停業處分、拒絕往來戶或無故自行停業等情事。
4. 向交通部觀光局申請赴大陸地區旅行服務許可獲准，經營滿一年以上年資者、最近一年經營接待來臺旅客外匯實績達新臺幣一百萬元以上或最近五年曾配合政策積極參與觀光活動對促進觀光活動有重大貢獻者。

七、保證金之繳納

旅行業經依前項規定向交通部觀光局申請核准，並自核准之日起三個月內向交通部觀光局或其委託之團體繳納新臺幣一百萬元保證金後，始得辦理接待大陸地區人民來臺從事觀光活動業務。旅行業未於

三個月內繳納保證金者，由交通部觀光局廢止其核准。

八、投保責任保險

(一) 旅行業辦理大陸地區人民來臺從事觀光活動業務，應投保責任保
　　 險，其最低投保金額及範圍如下：

　　 1. 每一大陸地區旅客因意外事故死亡：新臺幣二百萬元。
　　 2. 每一大陸地區旅客因意外事故所致體傷之醫療費用：新臺幣三
　　　　 萬元。
　　 3. 每一大陸地區旅客家屬來臺處理善後所必需支出之費用：新臺
　　　　 幣十萬元。
　　 4. 每一大陸地區旅客證件遺失之損害賠償費用：新臺幣二千元。

(二) 大陸地區人民符合規定，申請來臺從事個人旅遊者，應投保旅遊
　　 相關保險，每人最低投保金額新臺幣二百萬元，其投保期間應包
　　 含旅遊行程全程期間，並應包含醫療費用及善後處理費用。

九、行程之排除

　　 旅行業辦理大陸地區人民來臺從事觀光活動業務，行程之擬訂，
應排除下列地區：

　　 1. 軍事國防地區。
　　 2. 國家實驗室、生物科技、研發或其他重要單位。

十、大陸地區人民來臺從事觀光活動得予撤銷或廢止之事項

　　 大陸地區人民申請來臺從事觀光活動，有下列情形之一者，得不
予許可；已許可者，得撤銷或廢止其許可，並註銷其入出境許可證：

1. 有事實足認為有危害國家安全之虞。
2. 曾有違背對等尊嚴之言行。
3. 現在中共行政、軍事、黨務或其他公務機關任職。
4. 患有足以妨害公共衛生或社會安寧之傳染病、精神疾病或其他疾病。
5. 最近五年曾有犯罪紀錄、違反公共秩序或善良風俗之行為。
6. 最近五年曾未經許可入境。
7. 最近五年曾在臺灣地區從事與許可目的不符之活動或工作。
8. 最近三年曾逾期停留。
9. 最近三年曾依其他事由申請來臺,經不予許可或撤銷、廢止許可。
10. 最近五年曾來臺從事觀光活動,有脫團或行方不明之情事。
11. 申請資料有隱匿或虛偽不實。
12. 申請來臺案件尚未許可或許可之證件尚有效。
13. 團體申請許可人數不足第五條之最低限額或未指派大陸地區帶團領隊。

十一、入境之禁止

(一) 大陸地區人民經許可來臺從事觀光活動,於抵達機場、港口之際,入出國及移民署應查驗入出境許可證及相關文件,有下列情形之一者,得禁止其入境;並廢止其許可及註銷其入出境許可證:

1. 未帶有效證照或拒不繳驗。
2. 持用不法取得、偽造、變造之證照。
3. 冒用證照或持用冒領之證照。
4. 申請來臺之目的作虛偽之陳述或隱瞞重要事實。
5. 攜帶違禁物。

6. 患有足以妨害公共衛生或社會安寧之傳染病、精神疾病或其他疾病。

7. 有違反公共秩序或善良風俗之言行。

8. 經許可自國外轉來臺灣地區從事觀光活動之大陸地區人民，未經入境第三國直接來臺。

9. 經許可來臺從事個人旅遊，未備妥回程機（船）票。

(二) 入出國及移民署依前項規定進行查驗，如經許可來臺從事觀光活動之大陸地區人民，其團體來臺人數不足五人者，禁止整團入境；經許可自國外轉來臺灣地區觀光之大陸地區人民，其團體來臺人數不足五人者，禁止整團入境。

十二、離團之通報

大陸地區人民來臺從事觀光活動，應依旅行業安排之行程旅遊，不得擅自脫團。但因傷病、探訪親友或其他緊急事故需離團者，除應符合交通部觀光局所定離團天數及人數外，並應向隨團導遊人員申報及陳述原因，填妥就醫醫療機構或拜訪人姓名、電話、地址、歸團時間等資料申報書，由導遊人員向交通部觀光局通報。違反前項規定者，治安機關得依法逕行強制出境。

十三、交通部觀光局接獲通報之處置

交通部觀光局接獲大陸地區人民擅自脫團之通報者，應即聯繫目的事業主管機關及治安機關，並告知接待之旅行業或導遊轉知其同團成員，接受治安機關實施必要之清查詢問，並應協助處理該團之後續行程及活動。必要時，得依相關機關會商結果，由主管機關廢止同團成員之入境許可。

十四、導遊之指派

旅行業辦理接待大陸地區人民來臺從事觀光活動業務，應指派或僱用領取有導遊執業證之人員，執行導遊業務。

十五、旅行業應通報事項

旅行業及導遊人員辦理接待符合規定經許可來臺從事觀光活動業務，或辦理接待經許可自國外轉來臺灣地區觀光之大陸地區人民業務，應遵守下列規定：

1. 應翔實填具團體入境資料（含旅客名單、行程表、入境航班、責任保險單、遊覽車、派遣之導遊人員等），並於團體入境前一日十五時前傳送交通部觀光局。團體入境前一日應向大陸地區組團旅行社確認來臺旅客人數，如旅客人數未達規定之入境最低限額時，應立即通報。

2. 應於團體入境後兩個小時內，翔實填具接待報告表；其內容包含入境及未入境團員名單、接待大陸地區旅客車輛、隨團導遊人員及原申請書異動項目等資料，傳送或持送交通部觀光局，並由導遊人員隨身攜帶接待報告表影本一份。團體入境後，應向交通部觀光局領取旅客意見反映表，並發給每位團員填寫。

3. 每一團體應派遣至少一名導遊人員。如有急迫需要須於旅遊途中更換導遊人員，旅行業應立即通報。

4. 行程之住宿地點變更時，應立即通報。

5. 發現團體團員有違法、違規、逾期停留、違規脫團、行方不明、提前出境、從事與許可目的不符之活動或違常等情事時，應立即通報舉發，並協助調查處理。

6. 團員因傷病、探訪親友或其他緊急事故，須離團者，除應符合交通部觀光局所定離團天數及人數外，並應立即通報。

7. 發生緊急事故、治安案件或旅遊糾紛，除應就近通報警察、消防、醫療等機關處理外，應立即通報。

8. 應於團體出境兩個小時內，通報出境人數及未出境人員名單。

十六、旅行業扣繳保證金之規定

(一) 旅行業辦理大陸地區人民來臺從事觀光活動業務，該大陸地區人民有逾期停留且行方不明者，每一人扣繳保證金新臺幣十萬元，每團次最多扣至新臺幣一百萬元；逾期停留且行方不明情節重大，致損害國家利益者，並由交通部觀光局依發展觀光條例相關規定廢止其營業執照。

(二) 旅行業辦理大陸地區人民來臺從事觀光活動業務，未依約完成接待者，交通部觀光局或旅行業全聯會得協調委託其他旅行業代為履行；其所需費用，由保證金支應。

(三) 保證金扣繳或支應後，由交通部觀光局通知旅行業應自收受通知之日起十五日內依規定金額繳足保證金，屆期未繳足者，廢止其辦理接待大陸地區人民來臺從事觀光活動業務之核准，並通知該旅行業向交通部觀光局或其委託之團體申請發還其賸餘保證金。

十七、大陸地區人民來臺從事個人旅遊逾期停留之旅行業處分

(一) 大陸地區人民經許可來臺從事個人旅遊逾期停留者，辦理該業務之旅行業應於逾期停留之日起算七日內協尋；屆協尋期仍未歸者，逾期停留之第一人予以警示，自第二人起，每逾期停留一人，由交通部觀光局停止該旅行業辦理大陸地區人民來臺從事個人旅遊業務一個月。第一次逾期停留如同時有二人以上者，自第二人起，每逾期停留一人，停止該旅行業辦理大陸地區人民來臺從事個人旅遊業務一個月。

(二) 前項之旅行業，得於交通部觀光局停止其辦理大陸地區人民來臺從事個人旅遊業務處分書送達之次日起算七日內，以書面向該局表示每一人扣繳保證金新臺幣十萬元，經同意者，原處分廢止之。

(三) 旅行業每違規一次，由交通部觀光局記點一點，按季計算。累計四點者，交通部觀光局停止其辦理大陸地區人民來臺從事觀光活動業務一個月；累計五點者，停止其辦理大陸地區人民來臺從事觀光活動業務三個月；累計六點者，停止其辦理大陸地區人民來臺從事觀光活動業務六個月；累計七點以上者，停止其辦理大陸地區人民來臺從事觀光活動業務一年。

十八、旅行業停止辦理大陸地區人民來臺從事觀光活動之規定

(一) 旅行業辦理大陸地區人民來臺從事觀光活動業務，有下列情形之一者，停止其辦理大陸地區人民來臺從事觀光活動業務一個月至三個月：

1. 接待團費平均每人每日費用，違反交通部觀光局訂定之旅行業接待大陸地區人民來臺觀光旅遊團品質注意事項所定最低接待費用。

2. 最近一年辦理大陸地區人民來臺觀光業務，經大陸旅客申訴次數達五次以上，且經交通部觀光局調查來臺大陸旅客整體滿意度低。

3. 於團體已啟程來臺入境前無故取消接待，或於行程中因故意或重大過失棄置旅客，未予接待。

(二) 導遊人員每違規一次，由交通部觀光局記點一點，按季計算。累計三點者，交通部觀光局停止其執行接待大陸地區人民來臺觀光團體業務一個月；累計四點者，停止其執行接待大陸地區人民來臺觀光團體業務三個月；累計五點者，停止其執行接待大陸地區

人民來臺觀光團體業務六個月；累計六點以上者，停止其執行接待大陸地區人民來臺觀光團體業務一年。

(三) 旅行業及導遊人員違反有關禁止於既定行程外安排或推銷自費行程或活動之規定者，分別處停止其辦理大陸地區人民來臺從事觀光活動業務及執行該接待業務各一個月。

第二節　大陸地區人民進入臺灣地區許可辦法

（2012 年 12 月 28 日）

一、法源依據

本辦法依臺灣地區與大陸地區人民關係條例規定訂定之。

二、主管機關

本辦法之主管機關為內政部。

三、資格限制

大陸地區人民符合下列情形之一者，得申請進入臺灣地區探親：

1. 依臺灣地區公務員及特定身分人員進入大陸地區許可辦法規定不得進入大陸地區探親、探病或奔喪之臺灣地區公務員，其在大陸地區之三親等內血親。
2. 依本條例第十六條第二項規定得申請在臺灣地區定居。
3. 其在臺灣地區有二親等內血親且設有戶籍。
4. 在臺灣地區原有戶籍人民，其在臺灣地區有三親等內血親。
5. 其子女經許可來臺團聚並懷孕七個月以上或生產、流產後二個月未滿、依親居留或長期居留。

6. 經許可在臺灣地區依親居留、長期居留之大陸地區人民之未成年親生子女。

7. 依本辦法或其他法規規定許可在臺停留期間逾六個月者,其父母、配偶、子女或配偶之父母。

8. 其父母經許可在臺灣地區專案長期居留。

9. 其子女取得外國國籍或為香港澳門關係條例所定之香港、澳門居民,並不具大陸地區人民身分,且為臺灣地區人民之配偶或受聘僱在臺灣地區從事就業服務法第四十六條第一項第一款至第六款、第四十八條第一項第一款或第三款工作,許可期間逾六個月。

10. 其為臺灣地區人民之大陸地區子女之配偶。

四、團聚

(一) 大陸地區人民為臺灣地區人民之配偶,申請進入臺灣地區團聚,主管機關經審查後得核給一個月停留期間之許可;通過面談准予延期後,得再核給五個月停留期間之許可。

(二) 前項通過面談之大陸地區人民申請再次入境,經主管機關認為無婚姻異常之虞,且無依法不予許可之情形者,得核給來臺團聚許可,其期間不得逾六個月。

(三) 大陸地區人民為臺灣地區人民之配偶,於本條例中華民國 93 年 3 月 1 日修正施行前經許可進入臺灣地區停留者,應申請變更停留事由為團聚。

五、患病、重傷或死亡

(一) 大陸地區人民,其在臺灣地區設有戶籍之三親等內血親、配偶之父母、配偶或子女之配偶,有下列情形之一者,得申請進入臺灣地區探病或奔喪:

九 兩岸現況認識及重要法規摘要

1. 因患重病或受重傷，而有生命危險。

2. 年逾六十歲，患重病或受重傷。

3. 死亡未滿六個月。

(二) 臺灣地區人民進入大陸地區患重病或受重傷，而有生命危險須返回臺灣地區者，大陸地區必要之醫護人員，得申請同行照料。

(三) 大陸地區人民進入臺灣地區死亡未滿六個月，其在大陸地區之父母、配偶、子女或兄弟姊妹，得申請進入臺灣地區奔喪。但以二人為限。

(四) 前項同行配偶或親屬應與申請人同時入出臺灣地區。但有下列情形之一，經主管機關核准者，不在此限：

1. 因工作或其他特殊情形須先出境。

2. 罹患重大疾病，須延後出境，並檢附經中央衛生主管機關評鑑合格醫院開具之證明。

六、醫療機構進行健康檢查或醫學美容之申請

大陸地區人民年滿二十歲，且有相當新臺幣二十萬元以上存款或持有銀行核發金卡或年工資所得相當新臺幣五十萬元以上者，得申請進入臺灣地區，於經中央衛生主管機關公告之醫療機構接受健康檢查或醫學美容。其直系血親及配偶得隨同來臺接受健康檢查或醫學美容。

七、探視

大陸海峽兩岸關係協會、大陸紅十字會總會或大陸地區公務機關（構）人員，為協助前項大陸地區人民進入臺灣地區處理相關事務，並符合平等互惠原則，得申請進入臺灣地區探視。

八、大陸地區人民進入臺灣地區之申請

大陸地區人民，有下列情形之一者，得申請進入臺灣地區：

1. 在自由地區連續住滿二年，並取得當地居留權，且在臺灣地區有直系血親或配偶。
2. 為外國官方或半官方機構派駐在臺灣地區者之配偶或未成年子女。
3. 為受聘僱在臺灣地區從事就業服務法第四十六條第一項第一款至第六款、第四十八條第一項第一款或第三款工作之外國人、香港或澳門居民之配偶或未成年子女。
4. 依第十二條第三款規定許可來臺者之配偶及未成年子女。
 （附註：第十二條第三款為「大陸地區之非營利法人、團體或其他機構，經各該主管機關許可，在臺灣地區設立辦事處或分支機構，其所派駐在臺灣地區從事業務活動之人員。」）
5. 為取得永久居留許可且在臺灣地區居住之外國人之配偶或未成年子女。

九、不予入臺許可之大陸地區人民

大陸地區人民申請進入臺灣地區，有下列情形之一者，得不予許可；已許可者，得撤銷或廢止其許可，並註銷其入出境許可證：

1. 現擔任大陸地區黨務、軍事、行政或具政治性機關（構）、團體之職務或為成員。
2. 參加暴力或恐怖組織，或其活動。
3. 涉有內亂罪、外患罪重大嫌疑。
4. 在臺灣地區外涉嫌重大犯罪或有犯罪習慣。
5. 曾有本條例第十八條第一項各款情形。
6. 持用偽造、變造、無效或經撤銷之文書、相片申請。

7. 有事實足認係通謀而為虛偽結婚。

8. 曾在臺灣地區有行方不明紀錄二次或達二個月以上。

9. 有違反善良風俗之行為。

10. 患有重大傳染性疾病。

11. 曾於依本辦法規定申請時，為虛偽之陳述或隱瞞重要事實。

12. 原申請事由或目的消失，且無其他合法事由。

13. 未通過面談或無正當理由不接受面談或不捺指紋。

14. 同行親屬未依規定同時入出臺灣地區。

15. 違反其他法令規定。

十、大陸地區人民申請進入臺灣地區停留之期間規定

(一) 大陸地區人民申請進入臺灣地區停留之期間規定如下：

1. 探親：
 (1) 停留期間不得逾二個月，並不得申請延期，每年來臺不得逾三次。
 (2) 符合第一目之四者，其停留至滿二十歲時，仍在臺灣地區就讀高級中等學校具有學籍者，得申請延期至其高級中等學校畢業當年度 8 月 31 日為止，每次延期不得逾六個月。有休學、退學、變更或喪失高級中等學校學籍之情事者，應於事實發生之翌日起算十日內離境。其於該年度再申請來臺探親，依第一目本文規定之停留期間及來臺次數，重新計算，不受影響。

2. 團聚：停留期間不得逾六個月。

3. 探病（含同行照料）、奔喪、運回遺骸、骨灰、探視等活動：每次停留期間不得逾一個月。

4. 申領保險死亡給付、一次撫卹金、餘額退伍金、一次撫慰金或遺產：停留期間不得逾一個月。

5. 延期照料：經許可延期照料，每次延期不得逾六個月，每次來
臺總停留期間不得逾一年。

(二) 大陸地區人民依前條規定在臺灣地區停留期間屆滿時，有下列情
形之一者，得酌予延長期間及次數：

1. 懷胎七個月以上或生產、流產後二個月未滿。
2. 罹患疾病而強制其出境有生命危險之虞。
3. 在臺灣地區設有戶籍之二親等內之血親、配偶、配偶之父母或
子女之配偶在臺灣地區患重病或受重傷而住院或死亡。
4. 遭遇天災或其他不可避免之事變。
5. 跨國（境）人口販運之被害人，有繼續停留臺灣地區協助偵查
或審理之必要，經檢察官或法官認定其作證有助於案件之偵查
或審理。
6. 人身自由依法受拘束。

十一、接待服務事宜

大陸地區人民進入臺灣地區停留或活動之接待服務事宜，得由中
華救助總會辦理，各相關機關應予必要之協助。

第三節　臺灣人民進入大陸地區所需證件

一、臺灣人民赴大陸及港澳地區所需證件

(一)赴大陸地區應辦證件

1. 護照。
2. 入出境許可登記。
3. 臺灣居民往來大陸通行證（臺胞證）。

(二)赴香港地區應辦證件

　　1. 護照。

　　2. 香港入境許可證（港簽）。

(三)赴澳門地區應辦證件

　　1. 護照。

　　2. 三十天內免簽證。

二、臺胞證辦理資訊

簽證種類	照片	所需資料	工作天	費用	可停留天數
五年臺胞新證 （含一次加簽）	1	有效期的護照影本 身分證影本 2吋彩色照片1張（6個月內） 有舊臺胞證須繳回	7天	1,600	3個月
五年臺胞新證 （不加簽）	1	同上	6天	1,500	3個月
五年臺胞特急件	1	同上	3天	3,000	3個月
五年臺胞速急件	1	同上	4天	2,600	3個月
五年臺胞加簽		五年臺胞證正本	4天	500	3個月
五年臺胞加簽 特急件	1	五年臺胞證正本	3天	900	3個月
臺胞遺失、損毀 急件	1	6個月以上有效期的護照影本 身分證影本 2吋彩色照片1張（6個月內） 警察局報案遺失、損毀證明	4天	4,000	3個月
臺胞遺失急件	1	同上	3天	4,400	3個月
臺胞遺失	1	同上	17天	3,100	3個月
臺胞一年多次 簽證	0	6個月以上有效期的護照影本 一份 臺胞證 身分證影本 戶籍謄本一份（3個月內）	10-14 天	2,800	

三、港簽辦理資訊

簽證種類	照片	所需資料	工作天	費用	可停留天數
電子港簽	1	6 個月以上有效期的護照影本	1 天	500	14 天
一年多次港簽	1	6 個月以上有效期的護照影本 身分證影本 2 吋彩色照片 1 張（6 個月內）	10 天	1,900	14 天
三年多次港簽	1	同上	7-8 天	3,600	14 天
網上電子簽證	1	6 個月以上有效期的護照影本	1 天	850	14 天
三年多次急件	1	同上	4-6 天	4,450	14 天

第四節　大陸地區專業人士來臺從事專業活動許可辦法

（2011 年 5 月 16 日）

(一) 本辦法之主管機關為內政部。

(二) 大陸地區專業人士申請來臺從事專業活動，應於預定來臺之日十四日前，依下列規定提出申請；其屬緊急情況者，得於預定來臺之日五個工作天前提出申請：

　　1. 在大陸地區者：由邀請單位代向主管機關申請。

　　2. 在第三地區者：以分開送件方式，由申請人檢附入出境許可證申請書、大陸地區居民身分證、其他證照或足資證明身分文件影本、來臺目的說明書及預定行程表，並備具相關文件之電子檔，向我駐外使領館、代表處、辦事處或其他經政府授權機構（以下簡稱駐外館處）申請；邀請單位另檢具應備申請文件一式三份，代向主管機關申請。但該地區無駐外館處者，得由邀請單位代向主管機關申請。

(三) 大陸地區專業人士來臺從事專業活動，其邀請單位資格及應備具

225

之申請文件，由主管機關會商相關目的事業主管機關擬訂，送行政院大陸委員會審議後公告之。主管機關於收受申請案後，應將申請書副本及有關文件送相關目的事業主管機關審查。

(四) 邀請單位邀請大陸地區專業人士來臺從事專業活動，主管機關及相關目的事業主管機關得限制人數及邀請團數。

(五) 遇有重大突發事件、影響臺灣地區重大利益情形或於兩岸互動有必要者，得經行政院大陸委員會會同主管機關及相關目的事業主管機關，專案許可大陸地區人民申請進入臺灣地區從事與許可目的相符之活動。

(六) 大陸地區專業人士來臺之停留期間，由主管機關依活動行程予以增加五日，自入境翌日起算，不得逾二個月。停留期間屆滿得申請延期，延期期間依活動行程覈實許可，每年總停留期間不得逾四個月。但大陸地區衛生專業人士申請來臺從事研習、臨床教學或研究等專業活動，每次停留期間，自入境翌日起算，不得逾一個月，停留期間屆滿得申請延期，延期期間依活動行程覈實許可，每年總停留期間不得逾二個月。

(七) 大陸地區專業人士在臺灣地區停留期間屆滿時，有下列情形之一者，得酌予延長：

1. 在臺灣地區設有戶籍之二親等內之血親、繼父母、配偶之父母、配偶或子女之配偶在臺灣地區死亡者。

2. 因疾病、災變或其他特殊事故者。
 前項第一款情形，自事實發生之日起得酌予延長二個月；第二款情形，自事實發生之日起得酌予延長一個月。

(八) 大陸地區專業人士經許可進入臺灣地區從事專業活動者，發給單次入出境許可證，其有效期間自核發之翌日起算為三個月。但大陸地區專業人士符合下列情形之一者，經許可得發給逐次加簽入出境許可證，其有效期間自核發之翌日起算一年或三年：

1. 大陸地區體育人士來臺協助國家代表隊培訓。

2. 大陸地區學術科技人士經許可來臺從事學術科技研究及大陸地區產業科技人士來臺從事產業科技活動。

3. 須經常來臺，經主管機關或相關目的事業主管機關認有必要。

大陸地區學術科技人士及大陸地區產業科技人士依前項規定入境後，得向主管機關申請換發六年內效期多次入出境許可證。

大陸地區經貿專業人士以庚類專業資格申請來臺投資，經主管機關許可後，申請來臺從事開業準備行為者，經許可得發給一年效期多次入出境許可證。

(九) 大陸地區專業人士或其眷屬或助理人員申請進入臺灣地區，有下列情形之一者，主管機關得不予許可；已許可者，得撤銷或廢止之：

1. 參加暴力、恐怖組織或其活動。

2. 涉有內亂罪、外患罪重大嫌疑。

3. 在臺灣地區外涉嫌重大犯罪或有犯罪習慣。

4. 現在大陸地區行政、軍事、黨務或其他公務機構任職。

第五節　旅行業接待大陸地區人民來臺觀光旅遊團品質注意事項

（2012 年 3 月 30 日）

(一) 本注意事項依大陸地區人民來臺從事觀光活動許可辦法（以下簡稱許可辦法）第二十三條規定訂定之。

(二) 為落實提升大陸地區人民來臺觀光旅遊團品質、保障旅客權益、確保旅行業誠信經營及服務、禁止零負團費並維持旅遊市場秩序，旅行業及導遊人員辦理接待大陸地區人民來臺觀光團體業務，最低接待費用每人每夜平均至少六十美元，該費用包括住宿、餐食、交通、門票、導遊出差費、雜支等費用及合理之作業

利潤，但不含規費及小費。

(三) 旅行業及導遊人員辦理接待大陸地區人民來臺觀光團體業務，應合理收費，不得以購物佣金或促銷行程以外之活動所得彌補團費；其行程、住宿、餐食、交通、購物點、參觀點及導遊出差費等事項，並應依下列規定辦理及提供符合品質之服務：

1. 行程：行程安排須合理，不應過分緊湊趕趕行程或影響旅遊品質；不得安排或引導旅客參與涉及賭博、色情、毒品之活動；亦不得於既定行程外安排或推銷藝文活動以外之自費行程或活動。

2. 住宿：應使用合法業者依規定設置之住宿設施，二人一室為原則。住宿時應注意其建築安全、消防設備及衛生條件。

3. 餐食：早餐應於住宿處所內使用，但有優於該處所提供之風味餐者不在此限；午、晚餐應安排於有營利事業登記、符合衛生條件之營業餐廳，其標準餐費不得再有退佣條件。

4. 交通工具：
 (1) 應使用合法業者提供之合法交通工具及合格之駕駛人。包租遊覽車者，並應得有檢驗等參考標準；且車輛不得超載、駕駛行駛不得超時。
 (2) 車齡（以出廠日期為準）須為十年以內，並應保持車廂內清潔衛生。

5. 購物點：
 (1) 應為中華民國旅行業品質保障協會核發認證標章之旅行購物保障商店，所安排購物點總數不得超過總行程夜數。但未販售茶葉、鹿茸、靈芝等高單價產品之農特產類購物商店及依「免稅商店設置管理辦法」申請核准之免稅商店不在此限。
 (2) 不得向旅客強銷高價差商品、贗品或在遊覽車等場所兜售商品，物品之貨價與品質應相當。

6. 參觀點：應安排須門票之參觀點或遊樂場所。

兩岸現況認識及重要法規摘要

7. 導遊出差費：為必要費用，不得以購物佣金或旅客小費為支付
　代替。

　　旅行業接待經由金門、馬祖或澎湖轉赴臺灣旅行之大陸地區人民
來臺觀光團體，其在金門、馬祖或澎湖之行程，得免適用前項第
二款及第四款有關住宿及交通工具之規定。但仍應使用合法業者
依規定設置或提供之住宿設施、交通工具及合格駕駛人。

(四) 旅行業辦理大陸地區人民來臺從事觀光活動業務，違反最低接待
費用之規定者，停止其辦理該業務一個月至三個月；違反本注意
事項第三點各款事項者，每違規一次，記點一點，按季計算，累
計四點者停止其辦理該業務一個月，累計五點者停止其辦理該業
務三個月，累計六點者停止其辦理該業務六個月，累計七點者停
止其辦理該業務一年；違反本注意事項有關禁止於既定行程外安
排或推銷自費行程或活動之規定者，停止其辦理該業務一個月。

(五) 導遊人員辦理接待大陸地區人民來臺從事觀光活動業務，違反本
注意事項，每違規一次，記點一點，按季計算，累計三點者停止
其執行該接待業務一個月，累計四點者停止其執行該接待業務三
個月，累計五點者停止其執行該接待業務六個月，累計六點者停
止其執行該接待業務一年；違反本注意事項有關禁止於既定行程
外安排或推銷自費行程或活動之規定者，依規定停止其執行該接
待業務一個月。

 第六節　兩岸用語對照

一、地名					
臺灣用語	大陸用語	臺灣用語	大陸用語	臺灣用語	大陸用語
寮國	老撾	北韓	朝鮮	馬爾地夫	馬爾代夫
紐西蘭	新西蘭	雪梨	悉尼	坎城	夏納

二、食物

臺灣用語	大陸用語	臺灣用語	大陸用語	臺灣用語	大陸用語
鳳梨	菠蘿	奇異果	獼猴桃	芭樂	番石榴
鮪魚	吞拿魚／金槍魚	鮭魚	三文魚	大麥克	巨無霸
Subway	賽百味	泡麵	方便麵	馬鈴薯	土豆
花椰菜	西蘭花	冰棒	冰棍	洋芋片	薯片
便當	盒飯	醬油	老抽	汽水	汽酒
薯條	土豆條	天然食品	生物食品	優酪乳	酸牛奶
生啤酒	匝啤／扎啤	易開罐	兩片罐	番茄	西紅柿

三、電腦與 3C 相關

臺灣用語	大陸用語	臺灣用語	大陸用語	臺灣用語	大陸用語
影印	複印	列印	打印	印表機	打印機
網路	網絡	軟體	軟件	程式	程序
視訊	視頻	部落格	博客	滑鼠	鼠標
數位	數碼	信箱	郵箱	登出	註銷
安裝精靈	安裝嚮導	入口網站	門戶網站	當機	死機
硬碟	硬盤	隨身碟	U 盤	筆電	筆記本

四、交通

臺灣用語	大陸用語	臺灣用語	大陸用語	臺灣用語	大陸用語
計程車	出租車	公車站	公交站	高架橋	立交橋
搭計程車	打 D	發財車	半截美	博愛座	老幼病殘孕專座

五、生活

臺灣用語	大陸用語	臺灣用語	大陸用語	臺灣用語	大陸用語
行動電話	移動電話	鋁箔包	紙盒裝（飲料）	塑膠袋	塑料袋
免洗用品	一次性用品	門市／據點	營業廳	雷射	激光
OK 蹦	創可貼	網咖	網吧	折扣	讓利
原子筆	圓珠筆	吹風機	風筒	瞎扯	侃大山
討價還價	打價兒	三溫暖	桑拿浴	請願	上訪
離職	下崗	大學聯考	高考	公德心	精神文明

() 1. 大陸地區人民由旅行業申請許可來臺從事觀光活動應符合身分資格才能申請,下列何項正確? (A) 有等值新臺幣 30 萬元以上存款,並備有大陸地區金融機構出具之證明者 (B) 旅居香港澳門四年以上且領有工作證明者 (C) 旅居國外取得當地永久居留權達三年以上者 (D) 有固定正當職業者,學生除外。

() 2. 每家可辦理大陸地區人民來臺從事觀光活動業務的旅行社,每日申請數客不得超過幾人? (A) 100 人 (B) 200 人 (C) 300 人 (D) 400 人。

() 3. 大陸地區人民來臺觀光應團進團出,每團人數限制下列何者正確? (A) 10 人以上 40 人以下 (B) 10 人以上 30 人以下 (C) 5 人以上 40 人以下 (D) 5 人以上 30 人以下。

() 4. 具有何種身分資格之大陸人民來臺觀光得不以組團方式進出? (A) 旅遊局人員 (B) 就讀北京大學文化參訪學生 (C) 於 2001 年起即旅居香港者 (D) 經由合法旅行社代為辦妥相關證件。

() 5. 大陸地區人民經許可來臺從事觀光活動,自入境之次日起可停留幾日? (A) 7 日 (B) 10 日 (C) 15 日 (D) 30 日。

() 6. 觀光局核准辦理大陸地區人民來臺觀光業務之旅行業,應於多久內繳納保證金? (A) 2 星期 (B) 1 個月 (C) 2 個月 (D) 3 個月。

() 7. 承上題,保證金應繳交多少新臺幣? (A) 100 萬元 (B) 200 萬元 (C) 300 萬元 (D) 400 萬元。

() 8. 承上題,可申請辦理大陸地區人民來臺觀光業務之旅行社應符合資格條件,下列何項錯誤? (A) 必須為綜合或甲種旅行社 (B) 須成立三年以上 (C) 最近一年經營接待來臺旅客外匯實績達新臺幣 100 萬元以上 (D) 為省市級旅行業同業公會會員。

() 9. 經許可來臺從事觀光活動之大陸地區人員,其團體來臺人數不足幾人,則禁止整團入境? (A) 5 人 (B) 6 人 (C) 7 人 (D) 8 人。

() 10. 大陸地區人民旅遊團體入出境後多久之內應將人數及名單通報交通部觀光局? (A) 1 個小時 (B) 2 個小時 (C) 抵達當晚 24 時之

前　(D) 隔日早上 8 點。

()11. 大陸地區人民來臺觀光時，應通報 110 或 119 之項目為何？　(A) 團體出境　(B) 緊急事故　(C) 疫情通報　(D) 團員違法。

()12. 承上題，導遊人員若未按規定通報，則情節輕者停止執行業務一個月，若情節嚴重者，可處停止執行業務多久？　(A) 3 個月　(B) 半年　(C) 1 年　(D) 2 年。

()13. 我國海關規定，旅客入境攜帶逾多少人民幣者，應自行封存於海關，出境時准予攜出？　(A) 6,000 元人民幣　(B) 10,000 元人民幣　(C) 15,000 元人民幣　(D) 20,000 元人民幣。

()14. 香港或澳門居民來臺灣，應持用何種證件入境？　(A) 可持香港或澳門護照直接入境　(B) 應先取得我政府發給之入台許可文件，持以入境　(C) 在機場向境管人員出示回程機票後直接入境　(D) 持中國大陸駐香港或澳門機構出具之證明文件入境。

()15. 大陸地區人民申請來臺觀光時，若其曾來臺觀光有脫團或行方不明情形未滿多少年，主管機關得不予許可？　(A) 5 年　(B) 6 年　(C) 8 年　(D) 10 年。

()16. 大陸地區人民經許可入境，已逾停留、居留期限者，得採取以下何種處分方式？　(A) 強制出境　(B) 處罰鍰　(C) 處有期徒刑　(D) 令其申辦延長停留期限。

()17. 大陸地區人民來臺觀光，違規駕駛車輛肇事時，應依何地區法律規定賠償？　(A) 大陸地區　(B) 臺灣地區　(C) 大陸地區或臺灣地區皆可　(D) 由當事人協議解決。

()18. 旅居國外一年之大陸地區人民進入臺灣地區，應經以下何種程序？ (A) 向交通部申請許可　(B) 向內政部申請許可　(C) 向行政院大陸委員會申請許可　(D) 向財團法人海峽交流基金會申請許可。

()19. 大陸及港澳人士攜帶之人民幣，超過多少金額須向海關申報？ (A) 2 萬元　(B) 3 萬元　(C) 5 萬元　(D) 10 萬元。

()20. 大陸地區人民申請來臺從事觀光活動，應由經交通部觀光局核准之旅行業代申請，檢附相關文件送請下列何團體轉向內政部入出國及移民署申請許可？　(A) 中華民國旅行商業同業公會全國聯合會

(B) 臺灣觀光協會　(C) 財團法人海峽交流基金會　(D) 中華救助總會。

()21. 大陸地區人民來臺觀光若因病住院延期出境，應由接待旅行社向何機關代為申請？　(A) 交通部觀光局　(B) 內政部入出國及移民署　(C) 旅行業所在地之警察機關　(D) 行政院大陸委員會。

()22. 導遊人員於接待大陸地區旅客，因故須變更行程，但因地處偏遠致無法即時向交通部觀光局通報時，應如何處理？　(A) 沒關係，只要沒被發現就好　(B) 等找到傳真機再做通報即可　(C) 回到住宿飯店時再做通報　(D) 打電話回旅行社代為立即通報。

()23. 大陸地區人民符合規定申請來臺從事觀光活動，須由經核准之旅行業代向內政部入出國及移民署申請許可，並由誰擔任保證人？　(A) 負責接待之導遊人員　(B) 大陸地區帶團領隊人員　(C) 該團擔任司機人員　(D) 旅行業負責人。

()24. 因可歸責於導遊人員之事由未能準時接機，致大陸觀光團暫留機場者，停其借證多久？　(A) 1 個月　(B) 2 個月　(C) 3 個月　(D) 6 個月。

()25. 中國大陸習稱的「西紅柿」是指　(A) 柿子　(B) 火龍果　(C) 番茄　(D) 紅毛丹。

()26. 中國大陸目前（91 年）正推動何種經濟計畫，以平衡區域發展？　(A) 高新產業發展計畫　(B) 十五計畫　(C) 西部大開發計畫　(D) 中國—東協自由貿易區。

()27. 江澤民政府自 1999 年 12 月在中央經濟工作會議訂出「開發大西部戰略」，請問現在的胡錦濤政府又提出了哪一個計畫？　(A) 振興長江內陸流域　(B) 振興陝甘寧邊區　(C) 振興大東北　(D) 振興大西藏。

()28. 中國大陸曾在 2005 年針對臺灣通過哪項法律？　(A) 保障大陸臺商投資細則　(B) 反分裂國家法　(C) 促進兩岸人民和平發展條例　(D) 國家統一法。

()29. 對中國大陸的「戒急用忍」政策，是哪一位政治人物所提出的？　(A) 連戰　(B) 李登輝　(C) 蔡英文　(D) 陳水扁。

（　）30. 中國與香港及澳門簽署「更緊密夥伴關係」（CEPA: Closer Economic Partnership Arrangement）協定，並於 2004 年元月正式實施，請問該協定在哪一方面的優惠最明顯？　(A) 生物科技產業　(B) 金融服務業　(C) 倉儲物流業　(D) IT 製造業。

（　）31. 中國大陸聲稱其現階段欲建構的經濟體制是什麼？　(A) 資本主義市場經濟　(B) 資本主義自由經濟　(C) 社會主義計畫經濟　(D) 社會主義市場經濟。

（　）32. 大陸三農問題，是指　(A) 農民、農村、農業　(B) 農技、農產、農資　(C) 農業發展、農業合作、農業銷售　(D) 農村民主、農村建設，農村醫療。

（　）33. 持臺胞證赴大陸每次停留期限至簽註效期截止日止，請問臺胞證及每次簽註效期分別多久？　(A) 臺胞證效期 6 年，簽註一次為 1 年　(B) 臺胞證效期 3 年，簽註一次為半年　(C) 臺胞證效期 1 年，簽註一次為 2 個月　(D) 臺胞證效期 5 年，簽註一次為 3 個月。

（　）34. 中共最早於何時提出和平統一主張？　(A) 1995 年由江澤民提出　(B) 1964 年由毛澤東提出　(C) 1981 年由葉劍英提出　(D) 1984 年由鄧小平提出。

（　）35. 大陸存在：＿＿＿貪腐問題嚴重　(A) 一般性　(B) 表面性　(C) 制度性與根本性　(D) 個別性。

（　）36. 中共建設有中國特色社會主義初階論，提出「一個中心兩個基本點」是　(A) 改革開放為中心，四項堅持為基本點　(B) 政治路線為中心，經濟發展為基本點　(C) 經濟建設為中心，改革開放暨四項堅持為基本點　(D) 三個代表為中心、馬列主義為基本點。

（　）37. 大陸旅行社依規定對臺灣旅客投保旅行平安險最高賠償額：＿＿＿元人民幣　(A)30 萬　(B)80 萬　(C)40 萬　(D)60 萬。

（　）38. 關於臺商赴大陸投資設廠的主要誘因，下列敘述何者為正確？　(A) 大陸因採高壓極權統治，所以臺商赴大陸投資人身安全相對獲得保障　(B) 大陸民工人數眾多，素質也較高　(C) 土地租金便宜，工廠用地取得容易　(D) 中國河川湖泊眾多，水電供應不虞匱乏。

() 39. 中共 2001 年新修訂婚姻法第六條規定，結婚年齡　(A) 男女均滿 20 週歲　(B) 男女均滿 18 週歲　(C) 男不得早於 20 週歲，女 18 週歲　(D) 男不得早於 22 週歲，女 20 週歲。

() 40. 鑑於兩岸經貿往來頻繁，我方已開放何地試辦人民幣兌換作業？ (A) 澎湖　(B) 高雄市　(C) 金門、馬祖　(D) 臺北市。

() 41. 下列何種團體是中國大陸官方認為非法的？　(A) 基督教　(B) 道教　(C) 佛教　(D) 法輪功。

() 42. 大陸國家旅遊局隸屬於　(A) 交通部　(B) 教育部　(C) 國務院 (D) 財務部。

() 43. 中國大陸對臺灣所主張的「一國兩制」，是由哪一個中共領導人所提出的？　(A) 胡錦濤　(B) 江澤民　(C) 鄧小平　(D) 葉劍英。

() 44. 中共主張未來兩岸通航是「一個國家的內部事務」是指　(A) 只是作為口號，沒有意涵　(B) 兩岸是國內線，不必通關、驗證　(C) 所有外國籍的飛機、船舶不能參加經營　(D) 所有外國籍的旅客不能利用。

() 45. 中共建立政權以後，首先成立的旅遊服務單位是　(A) 中國國際旅行社　(B) 中國青年國際旅行社　(C) 中國旅行社　(D) 華僑服務社。

() 46. 中國大陸民間習慣將紹興酒系列的酒簡稱為什麼酒？　(A) 紅酒 (B) 白酒　(C) 黃酒　(D) 藥酒。

() 47. 關於「東協加三高峰會」之敘述，下列何者正確？　(A) 臺灣尚未獲准參加　(B) 美國為此會議主要發起國之一　(C) 中國大陸尚未獲准參加　(D) 印度、澳洲、紐西蘭為成員。

() 48. 金門、馬祖與大陸地區直接通商、通航之法律依據為何？　(A) 民用航空法　(B) 船舶法　(C) 臺灣地區與大陸地區人民關係條例及離島建設條例　(D) 金門馬祖與大陸地區實施小三通條例。

() 49. 中國大陸習稱之「U 盤」，在臺灣稱之為　(A) 雷射唱盤　(B) 不明飛行物　(C) 隨身碟　(D) 雷射隨身聽。

() 50. 中國大陸習稱的「扎啤」是指　(A) 罐裝啤酒　(B) 瓶裝啤酒　(C) 淡啤酒　(D) 生啤酒。

解　答

1	2	3	4	5	6	7	8	9	10
B	B	C	C	C	D	A	B	A	B
11	12	13	14	15	16	17	18	19	20
B	C	D	B	A	A	B	B	A	C
21	22	23	24	25	26	27	28	29	30
B	D	D	A	B	C	C	B	B	B
31	32	33	34	35	36	37	38	39	40
D	A	D	C	C	C	A	C	D	C
41	42	43	44	45	46	47	48	49	50
D	C	C	C	D	C	A	A	C	D

附　錄

附錄一　導遊實務歷年考古題

99 年專門職業及技術人員普通考試

()1. 國際觀光旅館雙人房每間之淨面積（不包括浴廁），應有 60% 以上不得小於多少？　(A)13 平方公尺　(B)19 平方公尺　(C)29 平方公尺　(D)32 平方公尺。

()2. 依發展觀光條例之規定，遊客進入自然人文生態景觀區應申請何種人員陪同進入遊覽？　(A) 導遊人員　(B) 管理人員　(C) 專業導覽人員　(D) 領隊人員。

()3. 公司組織之觀光產業在加強國際觀光宣傳推廣用途上支出之金額，得抵減當年度應納之何種稅捐？　(A) 營利事業所得稅　(B) 營業稅　(C) 負責人個人所得稅　(D) 印花稅。

()4. 發展觀光條例」規定業者應依規定投保責任保險，下列何種行業不在適用範圍？　(A) 旅館業　(B) 旅行業　(C) 民宿　(D) 休閒農場。

()5. 行為人損壞觀光地區或風景特定區之名勝、自然資源或觀光設施至無法回復原狀者，有關目的事業主管機關得處行為人最高多少的罰鍰？　(A)100 萬元　(B)300 萬元　(C)500 萬元　(D)1,000 萬元。

()6. 有關外國旅行業得設置代表人之規定，下列何者正確？　(A) 代表人得委託國內乙種旅行業辦理聯絡、推廣、報價等事務　(B) 代表人申請核准後得以對外營業　(C) 設置代表人之外國旅行業，須在中華民國設立分公司　(D) 外國旅行業設置代表人，應設置辦公處所。

()7. 依發展觀光條例規定，於觀光地區內任意拋棄垃圾者，處新臺幣多少元？　(A) 3,000 元以上 15,000 元以下罰鍰　(B) 10,000 元以上 50,000 元以下罰鍰　(C) 20,000 元以上 100,000 元以下罰鍰　(D) 30,000 元以上 150,000 元以下罰鍰。

()8. 由行政院核定民間開發經營之觀光遊樂設施，其所需之項目可由政府興建者為何？　(A) 自來水、電力及電信設備　(B) 垃圾處理場　(C) 聯外道路　(D) 污水處理場。

() 9. 風景特定區應按其地區特性及功能劃分,下列何者非屬發展觀光條例所定之等級? (A) 國家級 (B) 省(市)級 (C) 直轄市級 (D) 縣(市)級。

() 10. 哪一個國家風景區的發展目標為建設成「潟湖國際度假區」? (A) 北海岸國家風景區 (B) 大鵬灣國家風景區 (C) 日月潭國家風景區 (D) 雲嘉南濱海國家風景區。

() 11. 有關旅行業經營自行組團業務之規定,下列敘述何者正確? (A) 甲種旅行業不得經營自行組團業務 (B) 乙種旅行業不得經營自行組團業務 (C) 經營自行組團業務,可經旅客書面同意,將該旅行業務轉讓其他旅行業辦理 (D) 甲種旅行業經營自行組團業務,可將其招攬文件置於其他旅行業,委託其代為銷售、招攬。

() 12. 綜合旅行業辦理旅客出國及國內旅遊業務時,應投保履約保證保險,其投保最低金額為多少? (A) 新臺幣 8,000 萬元 (B) 新臺幣 6,000 萬元 (C) 新臺幣 4,000 萬元 (D) 新臺幣 2,000 萬元。

() 13. 旅行業利用業務套取外匯或私自兌換外幣者,依發展觀光條例規定的處罰,以下何者正確? (A) 處新臺幣 5,000 元以上 25,000 元以下罰鍰 (B) 處新臺幣 10,000 元以上 50,000 元以下罰鍰 (C) 處新臺幣 20,000 元以上 100,000 元以下罰鍰 (D) 處新臺幣 30,000 元以上 150,000 元以下罰鍰。

() 14. 下列何者不是旅行業以電腦網路接受旅客線上訂購交易之規定? (A) 應將旅遊契約登載於網站 (B) 應將其銷售商品或服務之限制及確認程序、契約終止或解除及退款事項,向旅客據實告知 (C) 受領價金後,應將旅行業代收轉付收據憑證交付旅客 (D) 當面點交機票、收據,並告知登機時間。

() 15. 旅行業經理人經訓練合格,連續幾年未在旅行業任職者,應重新參加訓練合格後,始得受僱為經理人? (A) 2 年 (B) 3 年 (C) 4 年 (D) 5 年。

() 16. 旅行業辦理旅遊業務,應製作旅客交付文件與繳費收據,分由雙方收執,並連同與旅客簽定之旅遊契約書,設置專櫃保管多久? (A) 3 個月 (B) 6 個月 (C) 9 個月 (D) 1 年。

() 17. 旅行業受廢止執照處分後，其公司名稱於多久時間內，不得為旅行業申請使用？ (A) 1 年 (B) 2 年 (C) 3 年 (D) 5 年。

() 18. 民國 98 年交通部提出「觀光拔尖領航方案」中，將南部地區之發展主軸定位為 (A) 生活及文化的臺灣 (B) 產業及時尚的臺灣 (C) 歷史及海洋的臺灣 (D) 慢活及自然的臺灣。

() 19. 紐西蘭觀光團來臺遺失護照，其損害賠償費用旅行業投保之責任保險金額最低多少？ (A) 新臺幣 1,000 元 (B) 新臺幣 2,000 元 (C) 新臺幣 3,000 元 (D) 新臺幣 4,000 元。

() 20. 綜合旅行業所僱用之專任導遊離職後，應於離職起幾日內將其執業證繳回交通部觀光局？ (A) 30 日 (B) 20 日 (C) 15 日 (D) 10 日。

() 21. 設計國內旅遊行程，係旅行業業務之一，下列敘述何者正確？ (A) 僅有綜合、甲種旅行業可以經營 (B) 僅有甲種、乙種旅行業可以經營 (C) 僅有綜合、乙種旅行業可以經營 (D) 綜合、甲種及乙種旅行業均可以經營。

() 22. 行政院青年輔導委員會訂西元哪一年為「臺灣國際青年旅遊年」？ (A) 2005 年 (B) 2006 年 (C) 2007 年 (D) 2008 年。

() 23. 下列何者不屬於風景特定區評鑑類型？ (A) 火山型 (B) 海岸型 (C) 山岳型 (D) 湖泊型。

() 24. 下列哪一項不是民國 90 年修正之發展觀光條例納管之新興觀光產業？ (A) 民宿 (B) 觀光遊樂業 (C) 餐飲業 (D) 旅館業。

() 25. 我國對於外籍旅客購買特定貨物申請退還營業稅，係自何時起實施？ (A) 民國 92 年 1 月 1 日 (B) 民國 92 年 4 月 1 日 (C) 民國 92 年 7 月 1 日 (D) 民國 92 年 10 月 1 日。

() 26. 有關旅館評鑑制度，下列何者正確？ (A) 由業者申請，不強制參加 (B) 效期 2 年 (C) 梅花標識 (D) 離島不予評鑑。

() 27. 交通部觀光局與中華電信公司合作，設置中、英、日、韓語 24 小時免付費觀光諮詢熱線（Callcenter），其電話號碼為 (A) 0800211734 (B) 0800211334 (C) 0800011765 (D) 0800011567。

() 28. 導遊人員如接待大陸地區人民來臺從事觀光活動,未遵守交通部觀光局所訂定旅遊品質之規定而違規,除由交通部觀光局依相關法律處罰外,另對導遊記點。請問一季內記點累計五點時,交通部觀光局將對該導遊給予何種處分? (A) 停止其執行接待大陸地區人民來臺觀光團體業務 2 個月 (B) 停止其執行接待大陸地區人民來臺觀光團體業務 3 個月 (C) 停止其執行接待大陸地區人民來臺觀光團體業務 5 個月 (D) 停止其執行接待大陸地區人民來臺觀光團體業務 6 個月。

() 29. 導遊人員連續執行導遊業務幾年以上,成績優良者,由交通部觀光局予以獎勵或表揚之? (A) 10 年 (B) 15 年 (C) 20 年 (D) 30 年。

() 30. 導遊人員取得結業證書或執業證後,連續幾年未執行導遊業務者,應依規定重行參加訓練結業? (A) 10 年 (B) 5 年 (C) 4 年 (D) 3 年。

() 31. 我國國民欲歸化日本籍,經許可喪失我國國籍,尚未取得日本國籍前,可否申請我國護照? (A) 不得申請我國護照 (B) 得申請 1 年效期我國護照 (C) 得申請 3 年效期我國護照 (D) 得申請 10 年效期我國護照。

() 32. 申請護照,應使用最近多久內所拍攝之照片? (A) 6 個月 (B) 1 年 (C) 1 年 6 個月 (D) 2 年。

() 33. 內政部入出國及移民署對於各權責機關通知禁止入出國案件,應多久清理一次? (A) 半年 (B) 每年 (C) 2 年 (D) 4 年。

() 34. 男子年滿 18 歲之翌年 1 月 1 日起役,至屆滿幾歲之年 12 月 31 日止除役,稱為役齡男子? (A) 28 歲 (B) 30 歲 (C) 36 歲 (D) 40 歲。

() 35. 入境人員隨身可以攜帶的動物係下列何者? (A) 兔 (B) 狐 (C) 鳥 (D) 鼠

() 36. 適用落地簽證方式進入我國之外籍人士,其停留期間為多久? (A) 6 個月 (B) 3 個月 (C) 2 個月 (D) 30 天。

() 37. 大陸地區人民使用銀聯卡在臺灣刷卡消費時,刷卡簽帳單的幣別,應為 (A) 人民幣 (B) 新臺幣 (C) 美金 (D) 港幣。

() 38. 在國際外匯市場資訊，或外匯匯率牌告上標示之 "CNY"，是指下列哪一種貨幣？ (A) 馬來西亞幣 (B) 南非幣 (C) 人民幣 (D) 日幣。

() 39. 關於人民幣現鈔買賣金額之限制，下列何者正確？ (A) 每次以 2 萬元為上限 (B) 每日以 2 萬元為上限 (C) 每次以 1 萬元為上限 (D) 每日以 1 萬元為上限。

() 40. 外籍旅客購買特定貨物退還營業稅，須含稅總金額達到新臺幣一定金額，其規定為何？ (A) 同一天，向同一特定營業人購買 3,000 元以上 (B) 14 天內，向同一特定營業人購買 5,000 元以上 (C) 30 天內，向同一縣（市）購買 10,000 元以上 (D) 在我國觀光期間，購買 10,000 元以上。

() 41. 臺灣地區人民與大陸地區人民發生有關「侵權行為」之處理依據為何？ (A) 依臺灣地區之規定 (B) 依大陸地區之規定 (C) 依損害發生地之規定 (D) 依訴訟地或仲裁地之規定。

() 42. 臺灣地區人民在大陸地區的直系血親及配偶，符合下列哪個條件，得申請在臺灣地區定居？ (A) 65 歲以上或 12 歲以下者 (B) 70 歲以上或 12 歲以下者 (C) 18 歲以下者 (D) 民國 38 年以後，因船舶故障、海難或其他不可抗力事由滯留大陸地區之漁民。

() 43. 依臺灣地區與大陸地區人民關係條例之規定，未經許可為大陸地區之教育機構在臺灣辦理招生或從事居間介紹行為者，應處以多久以下有期徒刑、拘役或科或併科新臺幣 100 萬元以下罰金？ (A) 3 年 (B) 6 個月 (C) 5 年 (D) 1 年。

() 44. 依大陸地區專業人士來臺從事專業活動許可辦法之規定，大陸地區專業人士申請來臺從事專業活動，應於預定來臺之日多久前提出申請？ (A) 10 日前 (B) 2 個月前 (C) 1 個月前 (D) 14 日前。

() 45. 旅行業辦理大陸地區人民來臺從事觀光活動業務，應投保責任保險，其最低投保金額及範圍，下列敘述何者錯誤？ (A) 每一大陸地區旅客因意外事故死亡：新臺幣 200 萬元 (B) 每一大陸地區旅客證件遺失之損害賠償費用：新臺幣 2 千元 (C) 每一大陸地區旅客因意外事故所致體傷之醫療費用：新臺幣 1 萬元 (D) 每一大陸地區旅客家屬來臺處理善後所必需支出之費用：新臺幣 10 萬元。

() 46. 依跨國企業內部調動之大陸地區人民申請來臺服務許可辦法之規定，跨國企業內部調動之大陸地區人民申請進入臺灣地區服務，初次停留期間，不得逾幾年？ (A) 1 年 (B) 2 年 (C) 3 年 (D) 6 年。

() 47. 大陸地區人民經許可來臺觀光入境後，若臺灣地區導遊人員發現大陸地區人民有身體不適或是疑似感染傳染病時，除協助就醫外，應就近通報哪個單位？ (A) 當地衛生主管機關 (B) 行政院新聞局 (C) 內政部警政署 (D) 當地警察局。

() 48. 大陸地區人民符合下列哪一條件，其來臺從事觀光活動，得不以組團方式為之？ (A) 在大陸地區就學者 (B) 在大陸地區有固定正當職業者 (C) 旅居香港、澳門兩年以上僅領有工作證明者 (D) 在國外留學者。

() 49. 大陸地區人民申請進入金門、馬祖或澎湖旅行，應由交通部觀光局許可之旅行業者代申請，並組團辦理，每團人數限制為 (A) 5 人以上 30 人以下 (B) 5 人以上 40 人以下 (C) 7 人以上 40 人以下 (D) 10 人以上 30 人以下。

() 50. 大陸地區人民繼承臺灣地區人民之遺產，應如何為繼承之表示？ (A) 以書面向其他繼承人住所地之法院為繼承之表示 (B) 以口頭向其他繼承人為繼承之表示 (C) 以書面向被繼承人住所地之法院為繼承之表示 (D) 以書面向財政部國有財產局為繼承之表示。

() 51. 臺灣地區男子與大陸地區女子結婚時，該結婚方式應依據下列何種規定？ (A) 依臺灣地區之規定 (B) 依大陸地區之規定 (C) 依行為地之規定 (D) 依訴訟地或仲裁地之規定。

() 52. 臺灣地區各級學校與大陸地區學校為書面約定之合作行為，向教育部申報後，教育部未於幾日內決定者，視為同意？ (A) 10 日 (B) 15 日 (C) 20 日 (D) 30 日。

() 53. 臺灣地區與大陸地區人民關係條例規定，依親居留滿幾年者，且每年在臺灣地區合法居留期間逾 183 日者，可以申請長期居留？ (A) 1 年 (B) 2 年 (C) 3 年 (D) 4 年。

() 54. 被繼承人在臺灣地區之遺產，由大陸地區子女依法繼承時，其所得財產總額，每人不得逾新臺幣多少元？ (A) 100 萬元 (B) 150

萬元 (C) 200 萬元 (D) 300 萬元。

() 55. 臺灣地區人民在大陸地區設有戶籍或領用大陸地區護照者 (A) 不影響其臺灣地區人民身分 (B) 除經有關主管機關認有特殊考量必要外，喪失大陸地區人民身分 (C) 除經有關主管機關認有特殊考量必要外，喪失臺灣地區人民身分 (D) 不影響其在臺灣地區選舉、罷免、創制、複決的權利。

() 56. 大陸地區人民申請進入臺灣地區團聚、居留或定居者之程序為何？ (A) 應接受面談、體檢並建檔管理 (B) 應接受筆試、面談並建檔管理 (C) 應接受筆試、體檢並建檔管理 (D) 應接受面談、按捺指紋並建檔管理。

() 57. 導遊人員應於大陸旅行團來臺觀光出境後兩小時內向下列何機關作出境通報？ (A) 內政部入出國及移民署 (B) 航警局 (C) 交通部觀光局 (D) 地方警察局。

() 58. 旅行業受停業處分須滿多少年，才可以申請辦理大陸地區人民來臺觀光之業務？ (A) 1 年 (B) 2 年 (C) 3 年 (D) 5 年。

() 59. 邀請大陸地區人民來臺停留或活動之邀請單位或代申請人，如有隱匿或填寫不實情形時，主管機關得限期其不得再行邀請或代申請大陸地區人民來臺，其限制期間最長多久？ (A) 6 個月 (B) 1 年 (C) 1 年 6 個月 (D) 2 年。

() 60. 大陸觀光客來臺觀光逾期停留且行方不明情節重大，致損害國家利益者，旅行業應受下列何種處分？ (A) 應即扣繳保證金新臺幣 300 萬元 (B) 旅行業停止接待大陸觀光團半年 (C) 廢止該團導遊之執業證照 (D) 由交通部觀光局依發展觀光條例規定廢止其營業執照。

() 61. 接待大陸地區人民來臺觀光之導遊人員，如包庇未具接待大陸地區人民來臺觀光資格之人，執行接待觀光團體之業務者，應受如何之處分？ (A) 廢止該導遊人員之證照 (B) 停止其執行接待大陸觀光團體業務 1 年 (C) 停止旅行業辦理大陸觀光團體業務 6 個月 (D) 停止旅行業辦理大陸觀光團體業務 1 個月。

() 62. 臺灣歷史上發生在花蓮縣後山大港口事件的奇美社，是指哪一族的原住民？ (A) 阿美族 (B) 邵族 (C) 凱達格蘭族 (D) 卑南族。

() 63. 「三個代表」是由哪一個中共領導人提出的？　(A) 鄧小平　(B) 朱鎔基　(C) 江澤民　(D) 胡錦濤。

() 64. 歌仔戲在中國大陸又稱為　(A) 高甲戲　(B) 京戲　(C) 梨園戲　(D) 薌劇。

() 65. 中國大陸習以「斤」為重量單位，如果一個人說他的體重是「84斤」，此等同於下列哪一個重量？　(A) 84 公斤　(B) 84 磅　(C) 42 公斤　(D) 42 磅。

() 66. 兩岸經過協商於何時正式開放大陸居民來臺觀光？　(A) 民國 91 年 7 月　(B) 民國 91 年 12 月　(C) 民國 97 年 7 月　(D) 民國 97 年 12 月。

() 67. 中國大陸最早提出經濟改革與對外開放政策的領導人是誰？　(A) 趙紫陽　(B) 胡錦濤　(C) 鄧小平　(D) 江澤民。

() 68. 中國大陸官方對台重要政策之一的「葉九條」，是由何人所主張的？　(A) 葉選平　(B) 葉劍英　(C) 葉挺　(D) 葉國華。

() 69. 大陸地區人民經許可入境逾停留期限六個月以內者，主管機關自其出境之翌日起，於多久期間內不予許可其申請進入臺灣地區？　(A) 6 個月　(B) 1 年　(C) 1 年 6 個月　(D) 2 年。

() 70. 大陸地區人民在下列何種條件下，得申請進入臺灣地區進行訴訟？　(A) 因民事案件在臺爭訟　(B) 因刑事案件經司法機關傳喚者　(C) 因行政訴訟案件爭訟者　(D) 因商務仲裁案件經仲裁人通知應詢者。

() 71. 中國對台所謂的「三通」，不包含下列何者？　(A) 通郵　(B) 通婚　(C) 通商　(D) 通航。

() 72. 我國對於香港或澳門專門職業的執業資格是否承認？　(A) 不予承認　(B) 均予承認　(C) 除醫師及律師資格以外，其他資格都不承認　(D) 準用外國政府專門職業及技術人員執業證書認可的相關規定辦理。

() 73. 大陸地區人民經許可來臺探親探病活動者，發給入出境許可證之效期為多久？　(A) 2 個月　(B) 3 個月　(C) 6 個月　(D) 1 年。

() 74. 港澳僑生須於畢業後一年內，返回原居地就業，須經多久之後方可

申請來臺辦理居留？　(A) 1 年　(B) 2 年　(C) 3 年　(D) 5 年。

(　) 75. 港澳居民以船員身分隨船入境，可申請臨時停留許可證，其停留期間為自入境之翌日起多少天？　(A) 3 天　(B) 7 天　(C) 14 天　(D) 21 天。

(　) 76. 香港或澳門居民如有未經許可而進入臺灣地區時，治安機關查獲後，應如何處理？　(A) 得逕行強制出境　(B) 施予警告　(C) 督促補辦手續　(D) 處以刑責。

(　) 77. 臺灣居民赴港連續居住多少年，即可申請為香港永久居民？　(A) 3 年　(B) 5 年　(C) 7 年　(D) 10 年。

(　) 78. 香港或澳門居民申請在臺灣居留，目前我國的配額限制為每年多少人？　(A) 3,600 人　(B) 3 萬人　(C) 4 萬人　(D) 無配額限制。

(　) 79. 港澳居民要在臺設籍滿多少年，才能登記為公職候選人？　(A) 1 年以上　(B) 3 年以上　(C) 7 年以上　(D) 10 年以上。

(　) 80. 依香港澳門關係條例之規定，臺灣地區人民在香港或澳門從事投資者，有關機關之管理係採取何種制度？　(A) 報備制　(B) 許可制　(C) 許可及報備並行制　(D) 適用國人對外投資之管理制度。

解　答

標準答案：答案標註 # 者，表該題有更正答案，其更正內容詳備註。

1	2	3	4	5	6	7	8	9	10
B	C	A	D	C	D	A	C	B	B
11	12	13	14	15	16	17	18	19	20
C	B	B	D	B	D	D	C	B	D
21	22	23	24	25	26	27	28	29	30
D	B	A	C	D	A	C	D	B	D
31	32	33	34	35	36	37	38	39	40
B	A	B	C	A	D	B	C	A	A
41	42	43	44	45	46	47	48	49	50
C	B	D	D	C	C	A	#	B	C
51	52	53	54	55	56	57	58	59	60
C	D	D	C	C	D	C	D	B	D
61	62	63	64	65	66	67	68	69	70
B	A	C	D	C	C	C	B	B	B
71	72	73	74	75	76	77	78	79	80
B	D	C	B	B	A	C	D	D	C

備註：第 48 題答 C 或 D 或 CD 者均給分。

100 年專門職業及技術人員普通考試

() 1. 依發展觀光條例之規定，外國旅行業未經申請核准而在中華民國境內設置代表人者，處代表人多少罰鍰，並勒令其停止執行職務？
(A) 新臺幣 1 萬元以上 5 萬元以下　(B) 新臺幣 3 萬元以上 15 萬元以下　(C) 新臺幣 9 萬元以上 45 萬元以下　(D) 新臺幣 50 萬元以下。

() 2. 依發展觀光條例之規定，未經考試主管機關或其委託之有關機關考試及訓練合格，取得執業證而執行導遊人員或領隊人員業務者，處多少罰鍰，並禁止其執業？　(A) 新臺幣 3,000 元以上 15,000 元以下　(B) 新臺幣 10,000 元以上 50,000 元以下　(C) 新臺幣 15,000元以上 75,000 元以下　(D) 新臺幣 30,000 元以上 150,000 元以下。

() 3. 依發展觀光條例，為加強國際觀光宣傳推廣，公司組織之觀光產業的下列何種用途費用不得抵減當年度應納營利事業所得稅？　(A) 配合政府參與國際宣傳之費用　(B) 配合政府參加國際觀光組織及旅遊展覽之費用　(C) 配合政府推廣會議旅遊之費用　(D) 配合政府邀請外籍旅客來臺熟悉旅遊之費用。

() 4. 下列有關我國民宿管理制度之敘述，何者錯誤？　(A) 民宿管理法規由中央授權地方政府制定並執行，以因地制宜　(B) 經營民宿者，應向地方主管機關（即直轄市、縣市政府）申請登記　(C) 經營民宿者於領取主管機關核發之民宿登記證及專用標識後即得開始營業　(D) 民宿之名稱，不得使用與同一直轄市、縣市內其他民宿相同之名稱。

() 5. 主管機關對各地特有產品及手工藝品，應調查統計輔導改良，提高品質，標明價格，並協助在各觀光地區商號集中銷售。該主管機關係指　(A) 經濟部　(B) 行政院文化建設委員會　(C) 交通部　(D) 中華民國對外貿易發展協會。

() 6. 風景特定區之評鑑、規劃建設作業、經營管理、經費及獎勵等事項之管理規則，由中央主管機關定之。據此，交通部訂定何規則？
(A)風景區管理規則　(B)風景特定區管理規則　(C)國家風景區管理規則　(D)國家風景特定區管理規則。

() 7. 下列何者非屬發展觀光條例所明定觀光旅館業之業務範圍？ (A) 客房出租 (B) 附設休閒場所之經營 (C) 附設商店經營 (D) 附帶旅遊諮詢服務。

() 8. 旅行業違反發展觀光條例規定，經營核准登記範圍外業務，處多少罰鍰？ (A) 新臺幣 3 萬元以上 15 萬元以下 (B) 新臺幣 5 萬元以上 25 萬元以下 (C) 新臺幣 10 萬元以上 50 萬元以下 (D) 新臺幣 15 萬元以上 60 萬元以下。

() 9. 經核准籌設之觀光遊樂業，應於核准籌設多久期限內，依法提出水土保持處理與維護之申請，逾期廢止其籌設之核准？ (A) 6 個月 (B) 9 個月 (C) 1 年 (D) 1 年 6 個月。

() 10. 綜合旅行業、甲種旅行業辦理臺灣地區人民赴大陸地區旅行業務，應依在大陸地區從事商業行為許可辦法規定，申請哪一機關許可？ (A) 交通部觀光局 (B) 經濟部 (C) 行政院大陸委員會 (D) 交通部及行政院大陸委員會。

() 11. 交通部民國 98 年配合六大新興產業發展規劃，推動下列何項計畫？ (A) 觀光拔尖領航方案 (B) 觀光客倍增計畫 (C) 臺灣生態旅遊計畫 (D) 文化創意產業計畫。

() 12. 導遊安排團體旅客購買貨價與品質不相當之物品者，該行為如何認定？ (A) 視為領隊之個人行為 (B) 視為該旅行業之行為 (C) 視為旅客之個人行為 (D) 視為該團旅客之行為。

() 13. 曾經營旅行業受撤銷或廢止營業執照處分，尚未逾幾年者，不得為旅行業之發起人、董事、監察人、經理人？ (A) 10 年者 (B) 5 年者 (C) 4 年者 (D) 3 年者。

() 14. 下列有關觀光旅館業暫停營業的敘述，何者正確？ (A) 暫停營業 1 個月以上者，應於 5 日內備具相關文件報原受理機關備查 (B) 申請暫停營業期間最長不超過 6 個月 (C) 有正當事由者得在暫停營業期滿前申請展延一次，期間以 1 年為限 (D) 停業期限屆滿後，應於 10 日內備具相關文件報原受理機關申報復業。

() 15. 旅行業請領之專任導遊人員執業證，於專任導遊離職起幾日內繳回交通部觀光局或其委託之團體？ (A) 5 日 (B) 7 日 (C) 10 日 (D) 15 日。

() 16. 旅行業暫停營業，最長時間不得超過多久，其有正當理由者，得申請展延一次？　(A) 6 個月　(B) 1 年　(C) 1 年 6 個月　(D) 2 年。

() 17. 甲旅行社與乙旅行社欲辦理「合併」，依規定應於合併後多久時間內申請核准？　(A) 15 日　(B) 30 日　(C) 60 日　(D) 90 日。

() 18. 某人高級中等學校畢業，曾任旅行業代表一職至少幾年以上，才能接受經理人訓練，訓練合格取得經理人資格？　(A) 4 年　(B) 6 年　(C) 8 年　(D) 10 年。

() 19. 乙種旅行業在高雄市、花蓮各增設一家分公司，則公司經理人依規定至少要有幾人？　(A) 3 人　(B) 4 人　(C) 5 人　(D) 6 人。

() 20. 某特約導遊大專以上學校畢業，在旅行業任職多久，才能接受經理人訓練，訓練合格取得經理人資格？　(A) 3 年以上　(B) 4 年以上　(C) 5 年以上　(D) 6 年以上。

() 21. 旅行業者未與旅客訂定旅遊書面契約，可處多少罰鍰？　(A) 新臺幣 5,000 元以上 20,000 元以下　(B) 新臺幣 5,000 元以上 35,000 元以下　(C) 新臺幣 10,000 元以上 50,000 元以下　(D) 新臺幣 10,000 元以上 100,000 元以下。

() 22. 政府哪一年解除戒嚴令，縮減山地及海岸管制，增加旅遊空間？　(A) 民國 75 年　(B) 民國 76 年　(C) 民國 77 年　(D) 民國 78 年。

() 23. 下列何者不屬於六大新興產業？　(A) 精緻農業　(B) 觀光產業　(C) 傳播媒體　(D) 醫療照護。

() 24. 中央觀光主管機關結合各項感動旅遊主題特性，辦理深具臺灣特色的「四大主題系列活動」，其秋季之活動為　(A) 臺灣自行車節　(B) 中秋賞月　(C) 雙十國慶　(D) 臺灣櫸樹節。

() 25. 交通部觀光局結合民間業者舉辦「民國百年‧溫泉美食特惠活動」，規劃推出赴五個溫泉區消費，即送什麼好禮？　(A) 健檢套裝遊程　(B) 捷運一日遊　(C) 農特產品　(D) 美食套餐。

() 26. 交通部觀光局為創造「臺灣好好玩，感動百分百」的體驗環境，以「四大主題系列活動」為經，「年度創意活動」為緯，下列何者為民國 100 年的年度創意活動？　(A) 幸福旅宿，感動一百　(B) 夜市小吃 P. K 賽　(C) 臺灣挑 Tea　(D) 情定臺灣甜蜜百分百。

（　）27. 下列何者是「觀光拔尖領航方案——提升（附加價值）行動方案」的計畫主軸？　(A) 市場開拓　(B) 菁英養成　(C) 產業再造　(D) 國際光點。

（　）28. 專任導遊人員執業證，依規定應由何者填具申請書，檢附有關證件向交通部觀光局或其委託之團體請領發給專任導遊使用？　(A) 申請者本人　(B) 受訓單位　(C) 受僱之旅行業　(D) 各縣市旅行業同業公會。

（　）29. 專任導遊人員離職時，依規定應即將其執業證繳回原受僱之旅行業，於多久之內轉繳交通部觀光局或其委託之團體？　(A) 7 日　(B) 10 日　(C) 15 日　(D) 30 日。

（　）30. 導遊人員職前訓練節次為 98 節課，如連續三年未執行導遊業務者，應依規定重行參加訓練多少節課？　(A) 33　(B) 49　(C) 65　(D) 98。

（　）31. 加註「新」字戳記之普通護照，其效期為　(A) 6 個月以下　(B) 1 年以下　(C) 3 年以下　(D) 5 年以下。

（　）32. 護照持有人，有下列哪一種情形，可自行決定是否申請換發護照？　(A) 護照所餘效期不足一年　(B) 持照人取得或變更國民身分證統一編號　(C) 持照人之相貌變更，與護照照片不符　(D) 護照製作有瑕疵。

（　）33. 外國人來臺觀光，在臺期間從事與申請停留原因不符之活動，會受到何種處分？　(A) 罰鍰　(B) 拘留　(C) 收容　(D) 強制驅逐出國。

（　）34. 役男經核准出境後，意圖避免常備兵現役之徵集，屆期未歸，經催告仍未返國者，處多久以下有期徒刑？　(A) 6 個月　(B) 1 年　(C) 3 年　(D) 5 年。

（　）35. 旅客出境攜帶物品，下列哪一項可攜帶出境？　(A) 文化資產保存法所規定之古物　(B) 未經合法授權之翻製書籍、影音光碟　(C) 水果　(D) 魚槍。

（　）36. 旅客或服務於車、船、航空器人員未依規定申請檢疫者，會被處新臺幣多少元以上，15,000 元以下罰鍰？　(A) 1,000 元　(B) 1,500 元　(C) 2,000 元　(D) 3,000 元。

() 37. 簽證持有人有哪一種行為，不屬於外交部得撤銷其簽證的事由？
(A) 從事與簽證目的不符之活動　(B) 從事妨害善良風俗或社會安寧活動者　(C) 原申請簽證原因消失　(D) 護照遺失補發者。

() 38. 外幣收兌處辦理外幣收兌業務，對於疑似洗錢之交易，應向何機關申報？　(A) 中央銀行　(B) 行政院金融監督管理委員會　(C) 財政部　(D) 法務部調查局。

() 39. 旅客攜帶有價證券出、入境總面額超過限額時，如未向海關申報，海關將採行下述何種處置？　(A) 科以相當於未申報之有價證券價額之罰鍰　(B) 所攜帶之全部有價證券，依法沒入　(C) 超過限額部分之有價證券，依法沒入　(D) 必須補辦申報，始得攜帶出、入境。

() 40. 公司每筆結匯金額最低達多少美元以上，即應檢附與該筆外匯交易相關之證明文件供受理結匯銀行確認？　(A) 100 萬　(B) 200 萬　(C) 300 萬　(D) 400 萬。

() 41. 導遊人員若在大陸觀光團入境後，發現團裡的大陸旅客有身體不適或疑似感染傳染病者，應如何處理？　(A) 應就近通報當地衛生主管機關處理，協助就醫，並應向交通部觀光局通報　(B) 應儘速將其送回飯店休息　(C) 向交通部觀光局通報即可　(D) 儘速至附近藥局購買成藥讓旅客服用。

() 42. 在大陸地區犯罪，並已在大陸地區遭判刑處罰者，臺灣司法機關依「臺灣地區與大陸地區人民關係條例」之規定，下列何種處理方式為正確？　(A) 仍得依法處斷，且不得免其刑之全部或一部　(B) 不得再依法處斷　(C) 仍得依法處斷，但得免其刑之全部或一部　(D) 不得再依法處斷，但得免其刑之全部或一部。

() 43. 大陸地區人民申請許可入出金門、馬祖或澎湖，再申請轉赴臺灣本島者，總停留期間自入境之次日起算，不得逾幾日？　(A) 20 日　(B) 15 日　(C) 10 日　(D) 6 日。

() 44. 大陸地區專業人士來臺停留時間，自入境翌日起不得逾幾個月？　(A) 1 個月　(B) 2 個月　(C) 3 個月　(D) 4 個月。

() 45. 大陸地區廣播電視節目應經主管機關許可，始得在臺灣地區播映。違反者，應處以多少罰鍰？　(A) 新臺幣 10 萬元以上 50 萬元以下

(B) 新臺幣 5 萬元以上 50 萬元以下　(C) 新臺幣 4 萬元以上 20 萬元以下　(D) 新臺幣 20 萬元以上 100 萬元以下。

(　) 46. 下列何者不屬大陸地區資金？　(A) 自大陸地區匯入、攜入或寄達臺灣地區之資金　(B) 自臺灣地區匯往、攜往或寄往大陸地區之資金　(C) 依進出資料明顯屬於大陸人民、法人、團體或其他機構之資金　(D) 取得旅居國國籍大陸人民匯入、攜入或寄達臺灣地區之資金。

(　) 47. 依「大陸地區人民來臺投資許可辦法」規定，大陸地區人民經第三地區投資之公司來臺投資者，其陸資直接或間接持有該第三地區投資公司股份或出資總額超過多少比例，就認定為第三地區陸資公司？　(A) 5 %　(B) 10 %　(C) 20 %　(D) 30 %。

(　) 48. 違反臺灣地區與大陸地區人民關係條例規定，赴大陸地區從事禁止類項目之投資者，下列哪一種處罰規定是正確的？　(A) 直接處以刑罰　(B) 強制出境　(C) 處行政罰鍰，並得連續處罰　(D) 先處行政罰鍰並得限期命其停止，如仍不依限停止者，移送司法機關偵辦，處以刑罰。

(　) 49. 在大陸地區製作之文書，經行政院設立或指定之機構或委託之民間團體驗證者，該文書之實質證據力，由誰來認定？　(A) 財團法人海峽交流基金會　(B) 行政院大陸委員會　(C) 立法院　(D) 法院或有關主管機關。

(　) 50. 對於受託處理臺灣地區與大陸地區人民往來有關之事務或協商簽署協議，逾越委託範圍，致生損害於國家安全或利益者之罰則規定為　(A) 處行為負責人 5 年以下有期徒刑、拘役或科或併科新臺幣 20 萬元以下罰金　(B) 處行為負責人 5 年以下有期徒刑、拘役或科或併科新臺幣 50 萬元以下罰金　(C) 處行為負責人 3 年以下有期徒刑、拘役或科或併科新臺幣 100 萬元以上罰金　(D) 就行為負責人或該法人、團體擇一科以新臺幣 50 萬元以下罰金。

(　) 51. 明知臺灣地區人民未經許可，而招攬使之進入大陸地區者，應處以多久有期徒刑、拘役或科或併科新臺幣 10 萬元以下罰金？　(A) 2 年以下　(B) 3 年以下　(C) 1 年以下　(D) 6 月以下。

(　) 52. 臺灣地區未涉及國家安全機密之簡任或相當簡任第十一職等以上之

公務員，應向主管機關申請許可，始得進入大陸地區。所稱「主管機關」係指哪一個部會？　(A) 行政院大陸委員會　(B) 法務部　(C) 內政部　(D) 外交部。

（　）53. 大陸地區人民於一課稅年度內在臺灣地區停居留合計滿多少天，即應就其臺灣地區來源所得，課徵綜合所得稅？　(A) 100 天　(B) 183 天　(C) 215 天　(D) 283 天。

（　）54. 大陸地區人民與外國人間之民事事件，除臺灣地區與大陸地區人民關係條例另有規定外，適用何地之規定？　(A) 由當事人協調適用何地法律　(B) 大陸地區　(C) 臺灣地區　(D) 第三地。

（　）55. 按「大陸地區人民來臺從事觀光活動許可辦法」第三條之規定，大陸人民符合一定條件方可申請來臺，下列條件何者正確？　(A) 有固定正當職業者或學生　(B) 有等值人民幣 2 萬元以上之存款，並備有大陸地區金融機構出具之證明者　(C) 旅居國外尚未取得當地永久居留權者　(D) 在臺灣有親戚定居者。

（　）56. 旅行業辦理接待大陸旅客來臺觀光業務，發生下列哪一種情形，將停止其辦理接待大陸旅客來臺觀光業務一個月至三個月？　(A) 最近一年辦理大陸旅客來臺觀光業務，經大陸旅客申訴次數達五次以上，且經調查來臺旅客整體滿意度低　(B) 旅行業經營大陸地區人民來臺觀光業務，將該旅行業務或其分配數額轉讓其他旅行業辦理　(C) 經核准接待大陸旅客來臺觀光之旅行業，包庇未經核准之旅行業，執行經營大陸旅客來臺觀光業務　(D) 發現大陸地區人民有逾期停留、違規脫團、行方不明等情事時，未立即通報舉發。

（　）57. 臺灣地區直轄市長、縣（市）長不得以下列何事由申請進入大陸地區？　(A) 參加與縣（市）政業務相關之兩岸交流活動或會議　(B) 參加大陸地區舉辦之國際會議或活動　(C) 參加國際組織舉辦之國際會議或活動　(D) 親友觀光活動。

（　）58. 大陸地區人民如果要以存款證明申請來臺觀光，須大陸地區機構出具多少金額以上的證明文件？　(A) 等值新臺幣 10 萬元　(B) 等值新臺幣 20 萬元　(C) 等值新臺幣 30 萬元　(D) 等值新臺幣 40 萬元。

（　）59. 接待大陸旅客來臺觀光之導遊人員如包庇未具接待資格者執行相關

接待業務，將停止該導遊人員執行接待大陸旅客來臺觀光業務的期間是多久？　(A) 3 個月　(B) 6 個月　(C) 9 個月　(D) 1 年。

(　) 60. 旅行業辦理接待大陸旅客來臺觀光業務，經主管機關調查，旅客整體滿意度高且接待品質優良，或配合政策者，可於公告數額多少範圍內增加分配數額？　(A) 5%　(B) 8%　(C) 10%　(D) 12%。

(　) 61. 兩岸簽署完成「海峽兩岸經濟合作架構協議」，明訂雙方成立後續負責處理與協議相關事宜的機構為　(A) 兩岸經濟合作委員會　(B) 財團法人海峽交流基金會　(C) 海峽兩岸關係協會　(D) 中華發展基金管理委員會。

(　) 62. 2008 年 5 月馬總統就任後迄 2010 年 9 月，政府推動兩岸兩會制度化協商，達成下列何成果？　(A) 簽署 14 項協議，達成 1 項共識　(B) 簽署 12 項協議，達成 1 項共識　(C) 簽署 10 項協議　(D) 簽署 8 項協議。

(　) 63. 中國大陸的「出租車」，臺灣一般稱為　(A) 巴士　(B) 貨車　(C) 計程車　(D) 公共汽車。

(　) 64. "laser" 在臺灣音譯為「雷射」，中國大陸則採取了意譯，叫作　(A) 噴射　(B) 激光　(C) 電擊　(D) 光束。

(　) 65. 在中國大陸，「書記」是各級黨團組織的一種職稱，在臺灣稱為「書記」可能是　(A) 記者　(B) 作家　(C) 基層公務員職稱　(D) 高階公務員職稱。

(　) 66. 「社教」這一縮略語，在臺灣和香港是源於「社會教育」，中國大陸則是源於　(A) 社區教育　(B) 社會主義教育　(C) 愛國教育　(D) 社工教育。

(　) 67. 中國大陸法院在案件審理中，由人民陪審員和審判員（即法官）共組合議庭，陪審員在執行職務時，其權限與審判員是否相同？　(A) 相同　(B) 不同　(C) 依案件性質決定其權限　(D) 由法院決定。

(　) 68. 中國大陸的法律解釋權，屬於「全國人大」，而「全國人大常委會」的法律解釋，與中國大陸的法律是否具有同等效力？　(A) 具同等效力　(B) 不具有同等效力　(C) 依具體個案決定　(D) 依中國大陸最高人民法院裁定。

() 69. 中國大陸那個機關組織的路線、方針、政策,是推進中國大陸政府體制改革的主要因素? (A) 人大 (B) 政協 (C) 中國共產黨 (D) 民主黨派。

() 70. 中國大陸的國體是人民民主專政,人大制度是政體或組織形式,也是根本的政治制度。 此一「人大制度」通稱為 (A) 議會制 (B) 議行合一制 (C) 一院制 (D) 兩院制。

() 71. 中國大陸的「市場經濟」,其內涵與下列何種經濟體制較為相近? (A) 集體經濟 (B) 自由經濟 (C) 集約經濟 (D) 管制經濟。

() 72. 中國大陸社會曾有所謂的「三八六一九九部隊」,是指 (A) 軍隊符號 (B) 人民解放軍 (C) 婦女、兒童、老人 (D) 自衛隊。

() 73. 現行法令對於港幣進出臺灣的規定,下列何者錯誤? (A) 在特殊情況下,中央銀行可以會同金融主管機構限制港幣在臺灣交易 (B) 任何人自動向海關申報所攜帶之港幣數額,在出境時可以攜出 (C) 旅客應以書面向海關申報所攜帶之港幣,並且封存在海關,出境時可將該港幣帶回 (D) 目前政府規定可攜入的港幣數額是 100 萬元。

() 74. 香港及澳門居民經許可進入我國,設有戶籍未滿多少年者,不得登記為公職候選人? (A) 25 年 (B) 20 年 (C) 10 年 (D) 5 年。

() 75. 香港澳門關係條例中所稱之主管機關係指下列何一機關? (A) 外交部 (B) 僑務委員會 (C) 行政院大陸委員會 (D) 內政部。

() 76. 香港澳門關係條例所稱「澳門居民」是指 ①具有澳門永久居留資格 ②未持有澳門護照以外之旅行證照 ③雖持有葡萄牙護照但係於葡萄牙結束澳門治理前,於澳門取得者 ④於澳門居住滿三年者 (A) ①② (B) ①②③ (C) ①②④ (D) ①②③④。

() 77. 為規範及促進與香港及澳門之經貿、文化及其他關係,特制定何種法律? (A) 臺灣地區與大陸地區人民關係條例 (B) 香港澳門基本法 (C) 入出國及移民法 (D) 香港澳門關係條例。

() 78. 關於港澳居民參加我國的專門職業及技術人員考試,下列何者敘述為正確? (A) 準用外國人身分應考 (B) 只須繳驗學經歷證件即可,不必繳交港澳居民身分證件 (C) 不得應考律師及中醫師

(D) 不得應考導遊人員及領隊人員。

(　) 79. 我國派駐香港最高機構之對外名稱為　(A) 臺北遠東貿易中心　(B) 光華文化中心　(C) 中華旅行社　(D) 華光旅運社。

(　) 80. 攜帶瓦斯噴霧器、電擊棒、伸縮警棍等個人防身物品進入香港、澳門海關時，則下列敘述何者正確？　(A) 只要放在託運行李中就不會有問題　(B) 放在隨身行李中沒關係　(C) 只要不入境，轉機應該不會查　(D) 不管入境或轉機，託運及隨身行李中皆不可攜帶。

解　答

標準答案：答案標註＃者，表該題有更正答案，其更正內容詳見備註。

1	2	3	4	5	6	7	8	9	10
A	B	D	A	C	B	D	A	C	A
11	12	13	14	15	16	17	18	19	20
A	B	B	C	C	B	A	#	A	#
21	22	23	24	25	26	27	28	29	30
C	B	C	A	A	D	A	C	B	B
31	32	33	34	35	36	37	38	39	40
C	A	D	D	C	D	D	D	A	A
41	42	43	44	45	46	47	48	49	50
A	C	B	B	C	D	D	D	D	B
51	52	53	54	55	56	57	58	59	60
D	C	B	B	A	A	D	B	D	C
61	62	63	64	65	66	67	68	69	70
A	A	C	B	C	B	A	A	C	B
71	72	73	74	75	76	77	78	79	80
B	C	D	C	C	B	D	A	C	D

備註：第 18 題一律給分，第 20 題答 B 或 D 給分。

101 年專門職業及技術人員普通考試

(　) 1. 經營泛舟活動業者，未遵守水域管理機關所定注意事項配置合格
救生員及救生（艇）設備之規定，應受到何種處罰？　(A) 新臺
幣 3,000 元以上 15,000 元以下罰鍰，並禁止其活動　(B) 新臺
幣 5,000 元以上 25,000 元以下罰鍰，並禁止其活動　(C) 新臺幣
10,000 元以上 50,000 元以下罰鍰，並禁止其活動　(D) 新臺幣
15,000 元以上 75,000 元以下罰鍰，並禁止其活動。

(　) 2. 觀光地區內之名勝、古蹟及特殊動植物生態等，依法應由何機關管
理維護？　(A) 由各目的事業主管機關管理維護　(B) 由觀光地區之
管理機關維護　(C) 由地方縣（市）政府管理維護　(D) 由中央觀光
主管機關管理維護。

(　) 3. 水上摩托車活動區域範圍，應由陸岸起算離岸多少公尺至多少公尺
之水域內？　(A) 50 公尺至 500 公尺　(B) 150 公尺至 1,500 公尺
(C) 200 公尺至 1,000 公尺　(D) 250 公尺至 1,000 公尺。

(　) 4. 依發展觀光條例之規定，在風景特定區或觀光地區內擅自經營流動
攤販者，該管理機關得如何處理？　(A) 沒入其攤架並予拘留　(B)
直接移送法辦　(C) 處以罰鍰後驅離　(D) 處以罰鍰，並沒入其攤
架。

(　) 5. 以電腦網路經營旅行業務是現今旅行業常見方式，其網站首頁應載
明事項須按規定辦理，下列項目何者非為必列事項？　(A) 網站網
址　(B) 會員資格確認方式　(C) 聯絡人　(D) 服務標章。

(　) 6. 烏來風景特定區計畫，是由何機關開發建設？　(A) 烏來區公所
(B) 行政院原住民族委員會　(C) 新北市政府　(D) 經濟部水利署。

(　) 7. 未依發展觀光條例領取登記證而經營民宿者，處多少罰鍰，並禁止
其經營？　(A) 新臺幣 1 萬元以上 5 萬元以下　(B) 新臺幣 2 萬元以
上 10 萬元以下　(C) 新臺幣 3 萬元以上 15 萬元以下　(D) 新臺幣 4
萬元以上 20 萬元以下。

(　) 8. 發展觀光條例中，對民宿的定義包括下列何者？　(A) 利用自用住
宅空閒房間或於合乎法規下另建場地　(B) 結合當地人文、自然景
觀、生態、環境資源及農林漁牧生產活動　(C) 可為家庭之主副業

(D) 提供旅客鄉野或都會生活之住宿處所。

() 9. 依據發展觀光條例之定義，國家公園內之史蹟保存區是屬於下列何種範疇？ (A) 觀光地區 (B) 風景特定區 (C) 自然與人文生態景觀區 (D) 風景區。

() 10. 交通部觀光局為防制旅行業惡性倒閉，保障旅客權益，下列哪一項情事，不是主管機關應前往旅行業稽查進行業務檢查之範圍？ (A) 刷卡量爆增 (B) 大量低價促銷廣告 (C) 國外旅行業違約，但國內招攬旅行業不負賠償責任 (D) 代表人或員工變更異常。

() 11. 旅行業管理規則第五十三條第四項明定履約保證保險之投保範圍，下列何項非屬該保險金可用以支付旅客所付費用之情形？ (A) 旅行業因財務困難，未能繼續經營時 (B) 旅行業無力支付辦理旅遊所需一部或全部費用時 (C) 旅行業遭觀光主管機關勒令停業或廢止旅行業執照時 (D) 旅行業所安排之旅遊活動因故致一部或全部無法完成時。

() 12. 有關旅行業經營業務之相關規定，下列敘述何者錯誤？ (A) 旅行業代客辦理護照得由旅行業業務人員簽名處理 (B) 國外旅行業違約致旅客權利受損者國內招攬之旅行業應負賠償責任 (C) 不得未經旅客請求而變更旅程 (D) 包租的遊覽車應以搭載所屬觀光團體旅客為限。

() 13. 依規定，有關旅行業懸掛市招的方式，下列敘述那些正確？ ①應於領取旅行業執照前懸掛市招 ②應於領取旅行業執照後懸掛市招 ③營業地址變更時，應於換領旅行業執照前，拆除原址之全部市招 ④營業地址變更時，應於換領旅行業執照後，拆除原址之全部市招 (A) ①③ (B) ①④ (C) ②③ (D) ②④。

() 14. 旅行業哪一項保險經中央主管機關核准後，可以同金額之銀行保證代之？ (A) 履約保證保險 (B) 責任保險 (C) 旅遊平安保險 (D) 旅客意外醫療保險。

() 15. 依發展觀光條例規定，外籍旅客向特定營業人購買特定貨物，達一定金額以上，並於一定期間內攜帶出口者，得在一定期間內辦理退還特定貨物之營業稅，故交通部會同財政部訂定下列何種法規規範？ (A) 外籍旅客購買特定貨物申請退還營業稅實施辦法

(B) 外籍旅客申請退還營業稅實施辦法　(C) 外籍旅客購買特定貨物申請退還營業稅實施標準　(D) 外籍旅客購買貨物申請退稅實施辦法。

() 16. 為保障旅遊消費者權益，有旅行業管理規則第五十九條規定情事者，中央主管機關得予以公告之；下列何者非屬前述規定公告之情事？　(A) 保證金被法院扣押或執行者　(B) 旅遊糾紛者　(C) 解散者　(D) 受停業處分者。

() 17. 有關旅行業經理人之相關規定，下列何者正確？　(A) 旅行業經理人可為兼任性質　(B) 乙種旅行業設置經理人，人數不得少於二人　(C) 曾經營旅行業受撤銷營業執照處分，尚未逾 5 年者不得受僱為經理人　(D) 連續 2 年未在旅行業任職者，應重新參加訓練合格後，始得受僱為經理人。

() 18. 有關旅行業經理人訓練之相關規定，下列敘述哪些正確？　①參加訓練者必須繳納訓練費用　②訓練節次為 50 節課　③訓練期間之缺課節數不得逾 6 節數　④訓練測驗成績以 60 分為及格　(A)①②　(B)①③　(C)②④　(D)③④。

() 19. 旅行業應遵守之規定，下列敘述何者錯誤？　(A) 公司名稱應標明旅行社字樣　(B) 應專業經營且有固定之營業處所　(C) 業務範圍僅能單一項目，不可同時經營國內旅遊及國外旅遊　(D) 以公司組織為限。

() 20. 兩岸海空運正式直航日期為　(A) 民國 97 年 6 月 15 日　(B) 民國 97 年 12 月 15 日　(C) 民國 98 年 2 月 15 日　(D) 民國 98 年 5 月 15 日。

() 21. 下列何者不是旅行業申請設立分公司所應備具之文件？　(A) 董事會議事錄或股東同意書　(B) 分公司執照影本　(C) 分公司營業計畫書　(D) 分公司經理人名冊。

() 22. 哪一個國家風景區的建設願景為「以水上活動為主軸的國際級休閒度假區」？　(A) 東部海岸　(B) 北海岸及觀音山　(C) 大鵬灣　(D) 澎湖。

() 23. 「觀光拔尖領航方案行動計畫」明確指出臺灣各區域之不同發展主軸，請問下列敘述何者最不正確？　(A) 北部地區：文化及時尚的

臺灣　(B) 南部地區：歷史及海洋的臺灣　(C) 中部地區：產業及時尚的臺灣　(D) 離島地區：特色島嶼的臺灣。

()24. 交通部觀光局內部負責國家級風景特定區規劃、建設、經營、管理相關業務之單位為何？　(A) 企劃組　(B) 國民旅遊組　(C) 業務組　(D) 技術組。

()25. 依據交通部觀光局 2010 年施政重點，下列哪一座離島將發展成低碳觀光島？　(A) 金門　(B) 小琉球　(C) 澎湖　(D) 龜山島。

()26. 請問我國係於何時首次推動「臺灣觀光年」？　(A) 民國 93 年　(B) 民國 94 年　(C) 民國 95 年　(D) 民國 96 年。

()27. 依據民國 100 年 5 月 27 日行政院核定之「觀光拔尖領航方案行動計畫」（修訂本），預估到民國 103 年臺灣觀光外匯收入可占全國 GDP 之比重為何？　(A) 10%　(B) 15%　(C) 20%　(D) 25%。

()28. 依導遊人員管理規則之規定，導遊人員執業證之分類為何？　(A) 外語導遊人員執業證及華語導遊人員執業證　(B) 專任導遊人員執業證及特約導遊人員執業證　(C) 華語導遊人員執業證及英語導遊人員執業證　(D) 專任導遊人員執業證及兼任導遊人員執業證。

()29. 由他人冒名頂替參加導遊人員職前訓練或在職訓練者，如何處理？　(A) 應予退訓並沒收訓練費用　(B) 退訓並於 3 年內不得參加訓練　(C) 退訓並取消考試錄取資格　(D) 退訓並處罰款。

()30. 特約導遊人員轉任為專任導遊人員或停止執業時，應將其執業證送繳何處？　(A) 交通部觀光局　(B) 交通部觀光局或其委託之團體　(C) 所服務的旅行社　(D) 中華民國觀光導遊協會。

()31. 大陸地區人民依據大陸地區專業人士來臺從事專業活動許可辦法申請來臺者，應以邀請單位之負責人或業務主管為保證人，但下列何者事由申請來臺無須覓保證人及備具保證書？　(A) 參加國際會議或重要交流活動　(B) 來臺參與學術科技研究　(C) 已取得臺灣地區不動產所有權者　(D) 來臺擔任學術研討會主持人。

()32. 依大陸地區人民來臺從事商務活動許可辦法之規定，原則上大陸地區人民申請進入臺灣地區從事商務研習者，下列關於停留期間的敘述，何者最正確？　(A) 自入境翌日起，不得逾 1 個月　(B) 自入境翌日起，不得逾 2 個月　(C) 自入境翌日起，不得逾 3 個月

(D) 自入境翌日起，不得逾 4 個月。

() 33. 大陸旅行團來臺觀光入境後，隨團導遊若發現團員有脫團情事，除應就近通報警察機關處理外，還應該向何機關通報？ (A) 旅行業所在地之治安機關 (B) 內政部入出國及移民署 (C) 交通部觀光局 (D) 行政院大陸委員會。

() 34. 大陸地區人民來臺觀光有哪一種離團情形時，導遊毋須做離團通報？ (A) 傷病須緊急就醫 (B) 在既定行程中離團拜訪親友 (C) 在既定行程之自由活動時段從事購物活動 (D) 緊急事故須離團者。

() 35. 大陸地區人民經哪一個機關的許可，得在臺灣地區取得、設定或移轉不動產物權？ (A) 財政部 (B) 經濟部 (C) 內政部 (D) 法務部。

() 36. 我方財團法人海峽交流基金會與大陸海峽兩岸關係協會所簽署的協議，其內容涉及法律修正或應以法律定之者，須送立法院審議；未涉及法律之修正或無須另以法律定之者，送立法院備查；這是下列哪一項法律的規定？ (A) 中華民國憲法 (B) 行政院組織法 (C) 行政院大陸委員會組織條例 (D) 臺灣地區與大陸地區人民關係條例。

() 37. 依據臺灣地區與大陸地區人民關係條例第十七條，大陸配偶申請居留時，有關財力證明的要求為 (A) 無須檢附任何財力證明的文件 (B) 有相當財產足以自立或生活保障無虞 (C) 檢附新臺幣 200 萬元財力證明之文件 (D) 檢附新臺幣 100 萬元財力證明之文件。

() 38. 大陸地區人民、法人在臺灣地區從事投資行為的規定如何？ (A) 須經主管機關許可 (B) 限於經由第三地區之公司間接來臺投資 (C) 限於經許可在臺灣地區長期居留者 (D) 投資金額限於新臺幣 1,000 萬元以上。

() 39. 臺灣地區人民與大陸地區人民在大陸地區結婚，其夫妻財產制，應依哪個地區之規定？ (A) 臺灣地區 (B) 大陸地區 (C) 視雙方結婚後設戶籍地區而定 (D) 依夫妻雙方約定。

() 40. 依「大陸地區人民來臺從事商務活動許可辦法」之規定，大陸地區人民申請進入臺灣地區從事商務訪問者，下列關於停留期間的

敘述，何者最正確？ (A) 由主管機關依活動行程予以增加 3 日，總停留期間自入境翌日起，不得逾 1 個月 (B) 由主管機關依活動行程予以增加 5 日，總停留期間自入境翌日起，不得逾 2 個月 (C) 由主管機關依活動行程予以增加 3 日，總停留期間自入境翌日起，不得逾 2 個月 (D) 由主管機關依活動行程予以增加 5 日，總停留期間自入境翌日起，不得逾 1 個月。

(　) 41. 大陸地區人民依規定許可在臺灣地區依親居留滿四年，且每年在臺灣地區合法居留期間逾幾日者，得申請長期居留？ (A) 60 (B) 123 (C) 163 (D) 183。

(　) 42. 依據臺灣地區與大陸地區人民關係條例第十條之一，大陸地區人民申請進入臺灣地區團聚或居留者，應該 (A) 有相當學歷證明文件 (B) 接受面談、按捺指紋並建檔管理 (C) 有相當財產足以自立或生活保障無虞 (D) 檢附新臺幣 200 萬元財力證明之文件。

(　) 43. 大陸地區的房地產在臺灣地區違法廣告，應由下列哪個機關加以處罰？ (A) 行政院 (B) 行政院新聞局 (C) 經濟部 (D) 內政部。

(　) 44. 臺灣地區與大陸地區人民有關「非婚生子女認領之效力」的處理依據為何？ (A) 依臺灣地區之規定 (B) 依大陸地區之規定 (C) 依訴訟地或仲裁地之規定 (D) 依認領人設籍地區之規定。

(　) 45. 八二三砲戰是中共對金門砲擊而引起台海危機，發生於民國幾年？ (A) 39 年 (B) 43 年 (C) 45 年 (D) 47 年。

(　) 46. 接待大陸地區人民來臺觀光之導遊人員，若違反規定包庇未具有大陸地區人民來臺從事觀光活動許可辦法第二十一條接待資格者，執行接待大陸旅客來臺觀光團體業務，將被處以停止接待大陸地區人民來臺觀光團體業務多久時間？ (A) 1 至 3 個月 (B) 3 至 6 個月 (C) 6 至 9 個月 (D) 1 年。

(　) 47. 旅行業辦理大陸地區人民來臺從事觀光活動業務，有大陸地區人民逾期停留且行方不明者，每一人扣繳保證金新臺幣 10 萬元，每團次最多得扣至多少保證金？ (A) 100 萬元 (B) 200 萬元 (C) 100 萬元兼記點 5 點 (D) 100 萬元兼記點 10 點。

(　) 48. 大陸觀光團來臺旅遊途中，得否更換導遊人員？ (A) 不得更換

(B) 須經交通部觀光局同意始得更換　(C) 經團員同意，即得更換，無須通報　(D) 如有急迫需要，始得更換，且應立即通報。

(　) 49. 導遊人員在辦理接待經許可來臺觀光之大陸地區人民業務時，應於該團體入境前一日何時前，將團體入境資料傳送到交通部觀光局？
(A) 10 時　(B) 12 時　(C) 15 時　(D) 17 時。

(　) 50. 旅行業辦理接待大陸旅客來臺觀光業務違反相關規定，有些是採取記點方式，按季計算後，累計 7 點以上者，停止其辦理業務的期間是多久？　(A) 3 個月　(B) 6 個月　(C) 1 年　(D) 1 年 3 個月。

(　) 51. 臺灣地區學校擬與大陸地區學校簽訂書面約定書，應該如何申報？
(A) 各級學校都應向教育部申報　(B) 國中小向縣市教育局申報
(C) 高中向行政院文化建設委員會中部辦公室申報　(D) 大學簽訂後，向財團法人海峽交流基金會申報。

(　) 52. 民國 97 年 5 月馬總統就任後，政府推動兩岸兩會制度化協商，相關協商的議題現階段以何者為優先？　(A) 兩岸和平協議等政治議題　(B) 兩岸經貿、交流秩序等議題　(C) 兩岸軍事互信機制等議題　(D) 兩岸共同參與國際組織等議題。

(　) 53. 香港或澳門居民經許可在臺灣地區定居並辦妥戶籍登記後，若須申請入出境，應依什麼身分辦理？　(A) 香港或澳門居民　(B) 大陸地區人民　(C) 外國地區人民　(D) 臺灣地區人民。

(　) 54. 「中國大陸第四代領導人」，指的是哪一位？　(A) 江澤民　(B) 胡錦濤　(C) 李鵬　(D) 朱鎔基。

(　) 55. 依財團法人海峽交流基金會與海峽兩岸關係協會簽訂之「兩岸公證書使用查證協議」內容，目前雙方相互寄送之公證書副本範圍不包括下列何項？　(A) 婚姻　(B) 稅務　(C) 病歷　(D) 創作。

(　) 56. 中國大陸於西元哪一年主辦奧運？　(A) 2006 年　(B) 2008 年
(C) 2010 年　(D) 2011 年。

(　) 57. 依據民國 97 年 6 月兩岸簽署之「海峽兩岸關於大陸居民赴臺灣旅遊協議」，下列哪一項不是該項協議簽署實施內容？　(A) 每天以 3,000 人次為限　(B) 採取團進團出形式　(C) 停留時間以 10 天為限　(D) 來臺健康檢查。

() 58. 下列何者不是政府已同意來臺灣駐點採訪的大陸地區媒體？ (A) 解放軍報 (B) 人民日報 (C) 新華社 (D) 中國新聞社。

() 59. 大陸配偶來臺團聚與居留期間合計滿幾個月後，應加入全民健康保險？ (A) 6 個月 (B) 4 個月 (C) 3 個月 (D) 1 個月。

() 60. 下列何者並非中國大陸行政區劃分下的「自治區」？ (A) 內蒙古 (B) 西藏 (C) 青海 (D) 廣西壯族。

() 61. 中國大陸最高立法機關「全國人民代表大會」，其代表任期幾年？ (A) 3 年 (B) 4 年 (C) 5 年 (D) 6 年。

() 62. 「脫產」在臺灣是法律習慣用語，指當事人為逃避法律上責任，而將自己所擁有的財產隱匿起來或私自加以處理，而在中國大陸，「脫產」是指 (A) 法律習慣用語 (B) 脫離直接生產崗位 (C) 拋棄財產 (D) 沒有財產。

() 63. 民事事件涉及香港或澳門時，應用下列何種法律解決？ (A) 適用我國民法 (B) 準用我國民法 (C) 適用香港或澳門之民事法典 (D) 類推適用涉外民事法律適用法。

() 64. 香港或澳門之公司，在臺灣地區營業，依香港澳門關係條例，準用我國公司法有關什麼公司之規定？ (A) 本國公司 (B) 外國公司 (C) 大陸地區公司 (D) 有限公司。

() 65. 國人某甲在澳門犯重傷害罪，案經澳門法院判刑且執行完畢後，將其遣返臺灣，我國應如何處理？ (A) 基於「一事不再理」之原則，我司法機關不得再行處斷 (B) 應維持「司法獨立」之原則，重行依我國法律處斷 (C) 應採取「相互尊重」之原則，依澳門法院審理結果加以執行 (D) 仍應依我國法律處斷，但得免某甲刑罰全部或一部之執行。

() 66. 葡萄牙於哪一年結束澳門之治理？ (A) 民國 86 年 (B) 民國 87 年 (C) 民國 88 年 (D) 民國 89 年。

() 67. 香港在臺灣最先設立的正式機構為 (A) 香港旅遊發展局 (B) 香港貿易發展局 (C) 港臺經濟文化合作協進會 (D) 香港經濟文化辦事處。

() 68. 香港澳門關係條例所稱「香港」，係指香港島、九龍半島以及下列

何者？　(A) 維多利亞島　(B) 灣仔島　(C) 新界及其附屬部分 (D) 青州島。

() 69. 香港澳門關係條例中，對居民的定義，下列何者正確？　(A) 具有香港永久居留資格，且持有英國國民（海外）護照者，為「香港居民」　(B) 具有澳門永久居留資格，且未持有澳門護照以外之旅行證照者，為「澳門居民」　(C) 在香港居住之人士，且未持有英國國民（海外）護照或香港護照以外之旅行證照者，為「香港居民」 (D) 具有澳門永久居留資格，且持有葡萄牙結束治理後於澳門取得之護照者，為「澳門居民」。

() 70. 香港或澳門居民及經許可或認許之法人，其權利在臺灣地區受侵害時，得為何種救濟行為？　(A) 得有告訴或自訴之權利　(B) 不得提起告訴或自訴　(C) 最重本刑在三年以上，始得告訴　(D) 申經許可，始得告訴。

() 71. 在國內申辦護照，早上送件，要求隔天上午製發完成者，須加收速件處理費新臺幣多少元？　(A) 300 元　(B) 600 元　(C) 900 元 (D) 1,200 元。

() 72. 男子於年滿十五歲當年之 12 月 31 日前，申請普通護照，其效期為幾年以下？　(A) 1 年　(B) 3 年　(C) 5 年　(D) 10 年。

() 73. 香港居民以網路申請入境許可同意書，可來臺停留 30 日，其入國時應持憑之香港護照，有效期間應多久，始得查驗入國？　(A) 6 個月以上　(B) 3 個月以上　(C) 30 日以上　(D) 尚有效即可。

() 74. 歸化我國國籍之役齡男子，自何時之翌日起，屆滿一年時，依法辦理徵兵處理？　(A) 與國人結婚　(B) 許可居留　(C) 許可定居 (D) 初設戶籍登記。

() 75. 入境旅客攜帶行李物品，下列何者免稅？　(A) 酒 1 公升　(B) 捲菸 299 支　(C) 雪茄 99 支　(D) 菸絲 2 磅。

() 76. 香港居民經主管機關許可者，得持用普通護照，其護照末頁併加蓋何種戳記？　(A)「新」字戳記　(B)「特」字戳記　(C)「港」字戳記　(D)「換」字戳記。

() 77. 旅客隨身攜帶入境之犬隻，符合檢疫規定下，合計最高數量為何？

(A) 3 隻　(B) 4 隻　(C) 5 隻　(D) 6 隻。

() 78. 依外國護照簽證條例第十四條之規定，下列哪一種簽證免收費用？
(A) 居留簽證　(B) 停留簽證　(C) 落地簽證　(D) 外交簽證。

() 79. 在臺持有入出境許可證之大陸地區人民，不可以在臺灣開立何種存款帳戶？　(A) 外匯活期存款帳戶　(B) 外匯定期存款帳戶　(C) 新臺幣活期存款帳戶　(D) 新臺幣定期存款帳戶。

() 80. 大陸旅客入境時攜帶 3 萬元人民幣現鈔，則下列敘述何者正確？
(A) 可自由攜帶入境　(B) 經確實申報後，可攜帶 2 萬元人民幣現鈔入境，另 1 萬元人民幣現鈔封存於指定單位，出境時攜出　(C) 經確實申報後，可攜帶 3 萬元人民幣現鈔入境　(D) 經確實申報後，可攜帶 1 萬元人民幣現鈔入境，另 2 萬元人民幣現鈔封存於指定單位，出境時攜出。

解　答

標準答案：答案標註 # 者，表該題有更正答案，其更正內容詳見備註。

1	2	3	4	5	6	7	8	9	10
D	A	C	D	D	C	C	B	C	C
11	12	13	14	15	16	17	18	19	20
C	A	C	A	A	B	C	B	C	B
21	22	23	24	25	26	27	28	29	30
B	C	A	D	B	A	C	A	A	#
31	32	33	34	35	36	37	38	39	40
C	A	C	C	C	D	A	B	B	D
41	42	43	44	45	46	47	48	49	50
D	B	D	D	D	D	A	D	C	C
51	52	53	54	55	56	57	58	59	60
A	B	D	B	D	B	D	A	B	C
61	62	63	64	65	66	67	68	69	70
C	B	D	B	D	C	B	C	B	A
71	72	73	74	75	76	77	78	79	80
C	C	A	D	A	D	A	D	D	B

備註：第 30 題一律給分。

102 年專門職業及技術人員普通考試

() 1. 您的團員若發生發燒（年輕人 38℃，老年人 37.2℃以上）現象，以下何項初步處置最不適當？　(A) 立即給予退燒藥　(B) 大量飲水　(C) 多休息　(D) 泡溫水澡。

() 2. 替成人施行心肺復甦術（CPR）時，按壓胸部的手應擺在何處？　(A) 劍突上　(B) 胸骨的中間　(C) 胸骨的上三分之一段　(D) 胸骨的下半段。

() 3. 下列何疾病無法藉由防止蚊子叮咬而預防？　(A) 瘧疾　(B) 傷寒　(C) 日本腦炎　(D) 登革熱。

() 4. 關於蜜蜂螫傷的敘述，下列何者錯誤？　(A) 螫傷處常伴有紅、腫、熱、痛　(B) 即使傷口很小，也應小心過敏性休克　(C) 如果出現頭痛、噁心、煩躁，應小心是否出現全身性中毒反應　(D) 用嘴巴吸出毒液即可。

() 5. 下列四位五十歲男性旅客，哪位應優先當作最嚴重之病人？　(A)10 分鐘前發高燒 39℃　(B)10 分鐘前胸痛合併全身冒冷汗　(C)10 分鐘前右下腹疼痛　(D)10 分鐘內嘔吐兩次。

() 6. 周先生在水池被石頭割到，腳底傷口出血，送醫當中的處置下列何者最為優先？　(A) 用清水沖洗　(B) 以手壓住傷口　(C) 以碘酒消毒　(D) 以乾淨布巾包住。

() 7. 進食中如果魚刺鯁在喉嚨，其正確處理方式為何？　(A) 順其自然　(B) 喝點醋讓魚刺軟化　(C) 快速吞一大口飯　(D) 看得見試行夾出，如未能除去，立即就醫。

() 8. 旅客中若有孕婦，需要特別注意的狀況，下列有關孕婦旅行之敘述何者正確？①孕婦是否知道自己的血型 ②妊娠超過 24 週無法登機 ③安全帶應繫在骨盆下方 ④有胎盤異常者仍可搭機　(A) ①②　(B) ①③　(C) ②④　(D) ③④。

() 9. 下列哪一種鳥類在馬祖有「神話之鳥」之稱？　(A) 臺灣紫嘯鶇　(B) 火冠戴菊鳥　(C) 黑長尾雉　(D) 黑嘴端鳳頭燕鷗。

() 10. 下列自然保育區內何者主要是保育山地湖泊、山地沼澤生態及稀有

紅檜、東亞黑三稜、臺灣扁柏與瀕臨絕種鳥類褐林鴞？　(A) 鴛鴦湖自然保留區　(B) 挖子尾自然保留區　(C) 大武山自然保留區 (D) 南澳闊葉樹林自然保留區。

(　) 11. 下列有關國家森林遊樂區所屬軌道運輸設施之敘述，何者錯誤？ (A) 烏來臺車位於內洞國家森林遊樂區　(B) 阿里山森林鐵路位於阿里山國家森林遊樂區　(C) 觀景纜車位於東眼山國家森林遊樂區 (D) 蹦蹦車位於太平山國家森林遊樂區。

(　) 12. 臺灣前三大國家公園，若不包含海域面積，從大至小依序為　(A) 玉山、太魯閣、雪霸　(B) 雪霸、太魯閣、玉山　(C) 玉山、阿里山、墾丁　(D) 雪霸、玉山、太魯閣。

(　) 13. 下列有關馬祖國家風景區轄區內遊憩資源之敘述，何者正確？ (A)「燕秀東引」之「燕秀」是指當地方言「燕巢」之意，東引「水深潮暢，群礁拱抱」是磯釣者的天堂，也是保育鳥類黑嘴端鳳頭燕鷗的故鄉　(B)「芹定北竿」是指北竿引人入勝的景點「芹壁」，保存完整最具代表性的閩南傳統聚落建築　(C)「醇釀南竿」是指馬祖酒廠所釀出的佳釀盛名遠播，以大麴、高粱、陳年葡萄酒最為得名，鬼斧神工的東海坑道亦是馬祖戰地精神的代表 (D)「古刻莒光」是指取毋忘在莒之意而更名的莒光，包括東莒與西莒兩個島嶼，因西莒島上有百年的三級古蹟大埔石刻而聞名。

(　) 14. 下列何者不是臺灣一葉蘭的主要特性？　(A) 可經由有性生殖繁殖 (B) 是冰河孑遺植物　(C) 可經由無性生殖繁殖　(D) 需要充足的陽光。

(　) 15. 下列何者具有「亞熱帶下坡型森林」的生態環境，園區包括垂枝馬尾杉、山蘇花、筆筒樹與藤蕨等植物生長發達之國家森林遊樂區？ (A) 武陵　(B) 內洞　(C) 向陽　(D) 雙流。

(　) 16. 下列瀑布位於森林遊樂區的敘述，何者不正確？　(A) 處女瀑布位於滿月圓森林遊樂區　(B) 桃山瀑布位於武陵森林遊樂區　(C) 三疊瀑布位於太平山森林遊樂區　(D) 富源瀑布位於知本森林遊樂區。

(　) 17. 下列何者不是澎湖的古稱？　(A) 西瀛　(B) 西臺　(C) 澎海　(D) 平湖。

() 18. 下列何者不屬於交通部觀光局推動的「旅行臺灣，感動 100」行動計畫之主軸？　(A) 提升地方節慶活動規模國際化　(B) 催生與推廣百大感動旅遊路線　(C) 體驗臺灣原味的感動　(D) 貼心加值服務。

() 19. 臺灣 14 個高山原住民族群中，下列哪兩個族群沒有燒陶的紀錄？(A) 泰雅族、賽夏族　(B) 阿美族、卑南族　(C) 魯凱族、排灣族(D) 鄒族、邵族。

() 20. 下列有關「國立臺灣文學館」之敘述，何者錯誤？　(A) 擁有百年歷史的國定古蹟，前身為日治時期臺南州廳，曾為空戰供應司令部、臺南市政府所用　(B) 我國第一座國家級的文學博物館，除蒐藏、保存、研究的功能外，更透過展覽、活動、推廣教育等方式，使文學親近民眾，帶動文化發展　(C) 國立臺灣文學館的使命在記錄臺灣文學的發展，典藏及展示從早期原住民、荷西、明鄭、清領、日治、民國以來，多元成長的文學內涵　(D) 國立臺灣文學館隸屬於教育部之附屬機構。

() 21. 交通部觀光局推動「旅行臺灣，感動 100」之十大感動元素為何？(A) 民俗宗教、在地文化、原民部落、溫泉、創新、當代文化、登山健行、追星行程、生態旅遊及自行車　(B) 民俗宗教、夜市、原民部落、溫泉、消費購物、當代文化、登山健行、追星行程、生態旅遊及自行車　(C) 民俗宗教、在地文化、原民部落、溫泉、夜市、節慶活動、登山健行、追星行程、生態旅遊及自行車　(D) 民俗宗教、在地文化、原民部落、溫泉、人情味、節慶活動、登山健行、追星行程、生態旅遊及自行車。

() 22. 太魯閣國家公園境內最早的一條官方修築道路，在清朝政府時代因下列哪一事件而著手開闢？　(A) 霧社事件　(B) 噍吧哖事件　(C) 蕭壠社事件　(D) 牡丹社事件。

() 23. 臺灣本島極西點的外傘頂洲，又稱外傘頂汕，其在行政劃分上屬於下列哪一個地區？　(A) 雲林縣四湖鄉　(B) 雲林縣口湖鄉　(C) 嘉義縣東石鄉　(D) 嘉義縣新港鄉。

() 24. 政府以獎勵民間參與投資興建營運方式完成的南北高速鐵路全長345 公里，請問其於民國何年正式營運通車？　(A) 94　(B) 95

(C) 96　(D) 97。

() 25. 在解說的領域中，常用真實生動的解說技巧來重現過去的生活，方式有三種，下列何者方式較無法達到此目的？　(A) 示範（Demonstration）　(B) 參與（Participation）　(C) 賦予生命（Animation）和氛圍塑造　(D) 說故事（Storytelling）。

() 26. 「探索綠巨人的世界──憲兵史蹟館」，此解說主旨是應用哪一種解說原則？　(A) 引起興趣　(B) 故事重要性　(C) 啟發觀念　(D) 最佳經驗。

() 27. 解說員要能敏銳地觀察遊客的行為來決定解說時機，下列哪一項遊客行為暗示歡迎解說員加入？　(A) 正專注於某一件事　(B) 與解說員正面眼神接觸　(C) 正從事一項有趣活動　(D) 看起來很忙。

() 28. 當帶領 25 人團體進行解說時，通常解說員的行進速度是以誰為基準？　(A) 團體中速度最快的人　(B) 團體中速度平均的人　(C) 團體中速度最慢的人　(D) 按路程自行決定。

() 29. 針對遊客需求，在製作解說牌時，字體是應注意事項之一，下列哪一種字體較適合想呈現輕快活潑之氛圍？　(A) 草書　(B) 行書　(C) 楷書　(D) 隸書。

() 30. 安排夜間解說活動時，可用哪一種顏色的玻璃紙包住手電筒，讓遊客能在黑暗中看清楚道路且較不會驚擾動物？　(A) 白色　(B) 紅色　(C) 綠色　(D) 藍色。

() 31. 在野生動物保護區解說時，使用下列哪一種解說方式最適合？　(A) 解說牌　(B) 視聽器材　(C) 展示設施　(D) 解說員。

() 32. 解說牌常用來作為基本資訊和地點的說明，但考量遊客閱讀習慣，應盡量簡短易讀，請問大部分遊客平均閱讀解說牌的時間為　(A) 20-30 秒　(B) 31-40 秒　(C) 41-50 秒　(D) 51-60 秒。

() 33. 導遊在服務客人的過程中傳遞的服務責任心，屬於　(A) 技術性品質　(B) 功能性品質　(C) 道德性品質　(D) 社會性品質。

() 34. 觀光旅遊業的產品具有三種不同的層次，下列相關敘述何者錯誤？　(A) 最基本的層次為核心產品，指的是顧客購買產品時真正需要的東西　(B) 替代性產品的功用在於提供顧客享用更好的服務　(C)

正式產品指的是在市場上可以辨認的產品，例如：客房、餐廳等

(D) 觀光業者隨著有形產品的推出，提供某些附加的服務或利益給顧客，稱之為延伸產品。

() 35. 提升遊客體適能水準的活動假期，海邊度假、天然泥土療法，屬於何種新市場觀光？ (A) 生態之旅 (B) 懷舊之旅 (C) 健康之旅 (D) 文化之旅。

() 36. 遊客在旅遊途中，需要領隊來負責安排行程與活動，該活動符合旅遊產品之何種服務特性？ (A) 無形性 (B) 不可分割性 (C) 異質性 (D) 易滅性。

() 37. 觀光客走馬看花跑了西歐五國，行程匆匆的 12 天，總搶著按快門，深怕遺漏些什麼，請問這是指下列哪一項需求？ (A) 智性需求 (B) 理性酬償 (C) 自我滿足需求 (D) 社會酬償。

() 38. 領隊或導遊對遲遲不肯支付自費行程費用的旅客，可強調其他旅客皆已付清款項，是訴諸下列何者旅客心理？ (A) 習慣性 (B) 模仿心 (C) 同情心 (D) 自負心。

() 39. 若將人格特質區分成為內向及外向，下列何者較不屬於內向人格的旅遊特徵？ (A) 選擇熟悉的旅遊目的地 (B) 喜歡外國文化，融入當地居民 (C) 喜歡團體套裝行程 (D) 重視旅程中的行程包裝及設備。

() 40. 心理學家馬斯洛（A. Maslow）將需要分為五類，從最基本到最高層次依序為 (A) 安全需要→生理需要→愛和歸屬→受到尊敬→自我實現 (B) 生理需要→安全需要→愛和歸屬→受到尊敬→自我實現 (C) 愛和歸屬→生理需要→安全需要→受到尊敬→自我實現 (D) 受到尊敬→生理需要→安全需要→愛和歸屬→自我實現。

() 41. 藉由航空公司、駐臺外國觀光機構、國外免稅店或國外代理旅行社，來衡量競爭者在旅遊目標市場的銷售狀況，是指 (A) 市場占有率 (B) 勞動占有率 (C) 利潤占有率 (D) 心理占有率。

() 42. 銷售人員的問題類型中，下列何者係以「反射型問題」之技巧，瞭解並確認顧客之需求？ (A) 您對於定點式之旅遊方式有何看法 (B) 您是否參加過相關的定點旅遊行程 (C) 您似乎對於住宿旅館之設施與設備感到相當重視 (D) 請問您喜歡高爾夫球運動嗎。

() 43. 請依序排列銷售人員對產品的說明過程遵循的四步驟 (A) Attention, Action, Desire, Interest (B) Attention, Desire, Interest, Action (C) Attention, Interest, Desire, Action (D) Attention, Desire, Action, Interest。

() 44. 甲君在填寫 A 旅行社競爭優勢評估調查問卷時，其中「請寫出您過去參團經驗中比較偏愛參加之旅行社名稱」此一問題，主要為旅行業者想要瞭解何種占有率？ (A) 市場占有率 (B) 記憶占有率 (C) 心理占有率 (D) 商品占有率。

() 45. 1.1TUNG/JUILINMR 2.1 TUNG/SUCHINMS 3.1 TUNG/WUNJINMISS*C6 4.I/1 TUNG/GUANYANGMTSR*I6

1.AA 333 Y 1MAY 3 AAABBB*SS3 0810 1150 SPM/DCAA

2.BB 555 Y 3MAY 5 BBBDDD*SS3 1410 1630 SPM/DCBB

3.ARNK

4.DD 666 Y 5MAY 7 DDDAAA*LL3 1530 1915 SPM/DCDD

TKT/TIME LIMIT

TAW N618 26APR 009/0400A/

PHONES

KHH HAPPY TOUR 073597359 EXT 123 MR CHEN-A

PASSENGER DETAIL FIELD EXISTS-USE PD TO DISPLAY

TICKET RECORD-NOT PRICED

GENERAL FACTS

1.SSR CHLD YY NN1/06JUN06 3.1 TUNG/WUNJINMISS

2.SSR INFT YY NN1/TUNG/GUANYANGMSTR/11JUN12 2.1
 TUNG/SUCHINMS

3.SSR CHML AA NN1 AAABBB0333Y1MAY

4.SSR CHML BB NN1 BBBDDD0555Y3MAY

5.SSR CHML DD NN1 DDDAAA 0666Y5MAY

RECEIVED FROM-PSGR 0912345678 TUNG MR

N618.N6186ATW 1917/31DEC12

根據上面顯示之 PNR，下列旅客何者不占機位？ (A) TUNG/JUILIN (B) TUNG/SUCHIN (C) TUNG/WUNJIN (D) TUNG/GUANYANG。

() 46. 標準型低成本航空公司（LCC）的特性，下列何項錯誤？ (A) 以單走道客機為主 (B) 每趟航程時間以 6 小時以上為主 (C) 使用次級機場為最多 (D) 自有網站售票為最多。

() 47. 由 TPE 搭機前往 YVR，其飛機資料顯示 "AC 6018 Operated by EVA Airways"，表示該班機為 (A) World in One Service (B) Code-Share Service (C) Connecting Service (D) Inter-Line Service。

() 48. 搭機旅客攜帶防風（雪茄）型打火機回臺灣，其帶上飛機規定為何？ (A) 可以隨身攜帶，但不可作為手提或託運行李 (B) 不可隨身攜帶，但可作為手提或託運行李 (C) 不可隨身攜帶及手提，但可作為託運行李 (D) 不可隨身攜帶，也不可作為手提或託運行李。

() 49. 由臺北（+8）15 時 25 分飛往美國洛杉磯（-8）的班機，假設總飛行時間需 13 小時，則抵達洛杉磯的時間為 (A) 12 時 25 分 (B) 13 時 25 分 (C) 14 時 25 分 (D) 15 時 25 分。

() 50. 我國民用航空法規定，航空公司就其託運貨物或登記行李之毀損或滅失所負之賠償責任，在未申報價值之情況下，每公斤最高不得超過新臺幣多少元？ (A)1 千元 (B)1 千 500 元 (C)2 千元 (D)3 千元。

() 51. 23JAN SUN TPE/Z ￥8 HKG/ ￥0
1.CX 463 J9 C9 D9 I9 Y3 B1 H0*TPEHKG 0700 0845 330 B 0 DCA /E
2.CX 465 F4 A4 J9 C9 D9 I9 Y9* TPEHKG 0745 0930 343 B 0 1357 DCA /E
3.CI 601 C4 D4 Y7 B7 M7 Q7 H7 TPEHKG 0750 0935 744 B 0 DC /E
4.KA 489 F4 A4 J9 C9 D4 P5 Y9*TPEHKG 0800 0945 330 B 0 X135 DC
5.TG 609 C4 D4 Z4 Y4 B4 M0 H0 TPEHKG 0805 1000 333 M 0 X246 DC
6.CI 603 C0 D4 Y7 B7 M7 Q7 H7 TPEHKG 0815 1000 744 B 0

DC /E

*- FOR ADDITIONAL CLASSES ENTER 1*C

根據上面顯示的 ABACUS 可售機位表,下列航空公司與 ABACUS 訂位系統之連線密切程度,何者等級最高?　(A) CI　(B) CX　(C) KA　(D) TG。

(　) 52. 旅客於航空器廁所內吸菸,依民用航空法第 119 條之 2 規定,最高可處新臺幣多少之罰鍰?　(A) 5 萬元　(B) 6 萬元　(C) 7 萬元　(D) 10 萬元。

(　) 53. 未滿 2 歲的嬰兒隨父母搭機赴美,其免費託運行李的上限規定為何?　(A) 可託運行李一件,尺寸長寬高總和不得超過 115 公分　(B) 可託運行李兩件,每件尺寸長寬高總和不得超過 115 公分　(C) 20 公斤,含可託運一件折疊式嬰兒車　(D) 20 公斤,含可託運一件折疊式嬰兒車與搖籃。

(　) 54. 將航空公司登記國領域內之客、貨、郵件,運送到他國卸下之權利,亦稱卸載權,此為第幾航權?　(A) 第二航權　(B) 第三航權　(C) 第四航權　(D) 第五航權。

(　) 55. Open Jaw Trip 簡稱為開口式行程,其意義下列何項不正確?　(A) 去程之終點與回程之起點城市不同　(B) 去程之起點與回程之終點城市不同　(C) 去程之起、終點與回程之起、終點城市皆不同　(D) 去程之起、終點與回程之起、終點城市皆相同。

(　) 56. 在機票票種欄(Fare Basis)中,註記"YEE30GV10/CG00",其機票最高有效效期為幾天?　(A) 7 天　(B) 10 天　(C) 14 天　(D) 30 天。

(　) 57. 有關英式下午茶的禮儀,下列敘述何項不正確?　(A) 三層點心先吃最下層,再用中間,最後享用最上層　(B) 喝奶茶時,貴族式的喝法為先倒茶,再加牛奶,最後放糖　(C) 喝茶時,茶杯墊盤放在桌上,以手拿起杯子慢慢喝　(D) 加糖時需用糖罐裡的湯匙(即母匙)取糖。

(　) 58. Whisky on the Rock 是指威士忌酒加入下列何項物品?　(A) 溫水　(B) 冰塊　(C) 鹽巴　(D) 冰水。

(　) 59. 有關宗教的飲食禁忌,下列何項敘述錯誤?　(A) 回教徒不吃帶殼

海鮮　(B) 印度教徒不吃牛肉　(C) 摩門教和新教徒，不喝含酒精飲料　(D) 猶太教徒在逾越節時，須吃發酵麵包。

(　) 60. 餐巾之擺放與使用原則，下列敘述何項正確？　(A) 原則上由男主人先攤開，其餘賓客隨之　(B) 餐巾之四角用來擦嘴、擦餐具、擦汗等　(C) 中途暫時離席，餐巾須放在椅背或扶手上　(D) 餐畢，餐巾可隨意擺放。

(　) 61. 有關日本料理的禮儀，下列何項敘述錯誤？　(A) 日本「懷石料理」的精髓，就是要滿足「視、味、聽、觸、意」五種感官的元素　(B) 需要召喚服務生時，為不打擾其他客人，應直接拉開紙門找服務生　(C) 輩分較低的位置，一定是最靠近門口　(D) 喝湯時，掀碗蓋的動作是左手箝住碗的下方，右手掀開碗蓋。

(　) 62. 依國際禮儀慣例，宴請賓客時，席次安排的 3P 原則，不包含下列何項？　(A) Position　(B) Political situation　(C) Place　(D) Personal Relationship。

(　) 63. 一般旅遊團進住飯店，將早、晚餐安排於住宿飯店內食用，是屬於下列何種計價方式？　(A) 歐洲式計價（European Plan）　(B) 美式計價（American Plan）　(C) 百慕達式計價（Bermuda Plan）　(D) 修正式美式計價（Modified American Plan）。

(　) 64. 有關搭乘電梯禮儀，下列何項行為最恰當？　(A) 當電梯擁擠時，男士應先進入電梯為女士占領空間　(B) 入電梯應轉身面對電梯門，避免與人面對面站立　(C) 搭乘電梯要以先入後出為原則　(D) 進入電梯後應面向內，以便與朋友談話。

(　) 65. 住宿旅館時，下列行為何項最恰當？　(A) 淋浴時，要將浴簾拉開、垂放在浴缸外側　(B) 全球的旅館都在浴室準備牙膏、牙刷，所以出門不必自備　(C) 廁所內的衛生紙用完時，可用房間內面紙代之　(D) 國際觀光旅館內的衛生紙，使用後可直接丟入馬桶。

(　) 66. 男士穿著禮服的敘述，下列何項正確？　(A) 邀請函上註明"Black Tie"，就是指定要穿燕尾服　(B) 邀請函上註明"White Tie"，就是指定要穿 TUXEDO　(C) "Black Suit" 是晝夜通用的簡便禮服　(D) "Morning Coat" 僅限於中午 12 點前穿著。

(　) 67. 穿著的禮儀必須符合 TOP 原則，下列何項為"TOP"的意義？

(A) 穿著要最時尚、顏色要最能凸顯自己、整潔最為重要　(B) 穿著的時間、穿著的場合、穿著的地點　(C) 穿著要符合季節、身分、穿著的人　(D) 要依據時間、事件、身分穿著。

() 68. 在正式場合，襪子的穿法，下列何項錯誤？　(A) 女士夏天也要穿著絲襪　(B) 女士可穿著不透明的健康襪　(C) 男女穿著禮服時，都要配絲質襪子　(D) 男士穿西裝絕對不可穿白襪子，以深色為宜。

() 69. 日本旅行社透過登報招攬了四天三夜「北臺灣之旅」旅行團一行16 人前來臺灣參觀訪問，行程中第二天安排前往故宮博物院參觀，團員中有多位之前曾經去參觀過故宮博物院，所以建議變更行程；此時導遊應如何處理為最正確的方法？　(A) 以民主方式舉手表決，少數服從多數決定是否變更行程　(B) 以簽字方式表決，少數服從多數決定是否變更行程　(C) 說明臺灣公司之立場，如果日本出團公司同意變更則可以改變行程　(D) 說明臺灣公司之立場，按照臺灣接待公司既定行程前往參觀訪問。

() 70. 旅行業及導遊人員辦理接待大陸來臺旅客，應於團體入境後多少時間內，翔實填具接待報告表？　(A) 2 小時　(B) 4 小時　(C) 12 小時　(D) 24 小時。

() 71. 關於處理旅客迷途脫隊問題，下列處理何者最為適當？　(A) 避免旅客在團體參觀途中走失，可事先與旅客約定，若發生此狀況可在原地相候，待領隊回頭找回　(B) 如無法找回旅客，帶團人員應即撥打外交部緊急通報專線 86-800-085-095 聯繫　(C) 帶團人員應以尋回走失旅客為優先，未找回迷途團員前應暫緩團體行程，以免再生事端　(D) 如果全團將搭乘交通工具離開該城市時，帶團人員應將走失者的證件、機票、簽證留置在當地警局，以便走失者可接續下個行程。

() 72. 導遊人員不得利用業務之便，私自與旅客兌換外幣，違反規定者將依「導遊人員管理規則」裁罰　(A) 新臺幣 1 千元　(B) 新臺幣 3 千元　(C) 新臺幣 3 萬元　(D) 新臺幣 5 萬元。

() 73. 自開放大陸旅遊，兩岸旅遊交流業務量大增，各類旅遊糾紛因此產生，下列何者並非協助處理單位？　(A) 臺灣觀光協會　(B) 財團

法人海峽交流基金會 (C) 行政院大陸委員會 (D) 旅行商業同業
公會全國聯合會。

() 74. 根據中華民國旅行業品質保障協會調處旅遊糾紛案由分類統計
表,可得知民國 101 年全年統計中,以下哪一類旅遊糾紛占最高
協調比例? (A) 行前解約 (B) 機位機票問題 (C) 飯店變更
(D) 導遊領隊及服務品質。

() 75. 帶團人員常是歹徒偷竊或行搶的目標,因此在團體行進中所攜帶的
金錢或重要證件等之放置千萬不要離身,要格外小心。所以帶團人
員應注意事項中,下列何者錯誤? (A) 要常常記錄所有花費,以
避免團體結束後金錢數與帳目不符 (B) 隨時提醒團員及自己,不
要炫耀及財不露白 (C) 每到一家飯店就應將這些金錢或重要證件
等放置於保險箱內 (D) 為了方便起見可以將所有現金隨身攜帶以
利結帳。

() 76. 現行法令規定,甲種旅行業投保旅行業履約保證保險,其投保最
低金額為新臺幣多少元? (A) 1,000 萬 (B) 2,000 萬 (C) 4,000
萬 (D) 6,000 萬。

() 77. 依據交通部觀光局水域遊憩活動管理辦法,下列何者不是「浮潛」
活動時,所必需配戴的用具? (A) 潛水鏡 (B) 蛙鞋 (C) 呼吸管
(D) 水下相機。

() 78. 下列何者為旅遊時醫療或藥品使用安全之正確敘述? (A) 帶團人
員須隨身攜帶感冒藥、止痛藥等常備藥品,以備客人所需 (B) 提
醒團員個人藥品須隨身攜帶,勿置放於託運之行李箱 (C) 因國外
醫療費用高且恐耽誤行程,建議團員返臺後再行就醫 (D) 建議團
員直接服用成藥,可以節省就醫時間。

() 79. 下列關於旅遊時人身及財物安全之敘述,何者較不恰當? (A) 若
遇歹徒持武器搶劫時,不要反抗 (B) 迷路時不要慌張,除警務人
員外,不要隨便找人問路 (C) 高價電子產品及攝影器材易成為歹
徒覬覦的目標,帶團人員應呼籲團員放在遊覽車上,少帶下車
(D) 切勿跟陌生人談您的行程與私事。

() 80. 導遊接待陸客團,帶團中發現有旅客疑似感染新型流感,下列敘述
何者錯誤? (A) 大陸地區人民經許可來臺觀光,應填具入境旅客

申報單，據實填報健康狀況　(B) 帶團領隊及臺灣地區旅行業負責人或導遊人員應就近通報當地衛生主管機關處理，協助就醫　(C) 導遊如違反規定無通報者，依法得視情節輕重停止其接洽大陸地區人民來臺從事觀光活動業務半年至一年　(D) 應向交通部觀光局通報。

解 答

1	2	3	4	5	6	7	8	9	10
A	D	B	D	B	B	D	B	D	A
11	12	13	14	15	16	17	18	19	20
C	A	A	B	B	D	B	A	A	D
21	22	23	24	25	26	27	28	29	30
A	D	B	C	D	A	B	C	B	B
31	32	33	34	35	36	37	38	39	40
D	A	B	B	C	B	A	B	B	B
41	42	43	44	45	46	47	48	49	50
A	C	C	C	D	B	B	D	A	A
51	52	53	54	55	56	57	58	59	60
B	A	A	B	D	D	C	B	D	C
61	62	63	64	65	66	67	68	69	70
B	C	D	B	D	C	B	B	D	A
71	72	73	74	75	76	77	78	79	80
A	B	A	A	D	B	D	B	C	C

附錄二 領隊實務歷年考古題

99 年專門職業及技術人員普通考試

() 1. 觀光旅館業經營核准登記範圍以外業務時，應處新臺幣多少元之罰鍰？ (A) 1 萬元以上 5 萬元以下 (B) 1 萬 5 千元以上 7 萬 5 千元以下 (C) 2 萬元以上 10 萬元以下 (D) 3 萬元以上 15 萬元以下

() 2. 「發展觀光條例」第二條名詞定義中，所謂「指依規定程序劃定之風景或名勝地區」是指哪一種地區？ (A) 觀光地區 (B) 自然人文生態景觀區 (C) 風景特定區 (D) 史蹟保存區。

() 3. 旅館業對於每日登記之住宿旅客資料，依法應保存多久以供備查？ (A) 90 日 (B) 120 日 (C) 180 日 (D) 365 日。

() 4. 下列何者為甲種旅行業之保證金額度？ (A) 新臺幣 150 萬元 (B) 新臺幣 200 萬元 (C) 新臺幣 250 萬元 (D) 新臺幣 300 萬元。

() 5. 依旅行業管理規則，下列何者不是團體旅遊文件之契約書之應載明事項？ (A) 簽約地點及日期 (B) 組成旅遊團體最低限度之旅客人數 (C) 帶團之領隊或導遊 (D) 責任保險及履約保證保險有關旅客之權益。

() 6. 非領隊人員違法執行領隊業務，經查獲處罰，至少幾年後才得充任領隊人員？ (A) 2 年 (B) 3 年 (C) 4 年 (D) 5 年。

() 7. 王老闆開了一家綜合旅行社，旗下有兩家分公司，則該旅行社至少須聘多少經理人？ (A) 4 人 (B) 5 人 (C) 6 人 (D) 7 人。

() 8. 依據「發展觀光條例」之定義，經主管機關核准經營觀光遊樂設施之營利事業，稱為 (A) 標章遊樂業 (B) 觀光遊樂業 (C) 主題遊樂業 (D) 遊樂設施業。

() 9. 旅行業舉辦團體旅行業務，發生緊急事故時，依規定應於何時向交通部觀光局報備？ (A) 於事故處理完畢再向交通部觀光局報備 (B) 基於黃金救援時間重要，暫時不通報 (C) 應於 24 小時內向交通部觀光局報備 (D) 先向旅客家人通知，晚些再報備。

() 10. 旅行業舉辦團體旅遊業務應投保責任保險，每一旅客因意外事故所致體傷之醫療費用，其最低投保金額為新臺幣多少元？ (A) 2 萬元 (B) 3 萬元 (C) 4 萬元 (D) 5 萬元。

() 11. 中華民國旅行業品質保障協會提供消費者作參考各旅遊市場之航空票價、食宿、交通費用，是多久發表一次？ (A) 1 個月 (B) 2 個月 (C) 每一季 (D) 依市場變化發表。

() 12. 下列有關外國旅行業在臺灣設置代表人之敘述，何者正確？ (A) 該代表人應具我國國籍 (B) 該代表人應符合我國旅行業經理人之資格條件 (C) 該代表人不得同時受僱於國內旅行業 (D) 該代表人可在我國對外公開經營旅行業務。

() 13. 經許可籌設之旅行業，如無其他正當理由，至遲應於幾個月內辦妥公司設立登記，並申請註冊？ (A) 1 個月 (B) 2 個月 (C) 3 個月 (D) 4 個月。

() 14. 發展觀光業務繁雜事涉各部會工作，行政院於民國 85 年 11 月成立跨部會協調及負責觀光政策之組織為何？ (A) 行政院觀光資源開發小組 (B) 行政院觀光發展推動委員會 (C) 行政院觀光發展推動小組 (D) 行政院重大觀光投資建設小組。

() 15. 臺灣的民營遊樂區多集中於民國 70 至 80 年代興建，其主要原因為何？ (A) 當時經濟大幅成長，國民所得及休閒時間增多 (B) 國外主題樂園來臺推動投資 (C) 業者盲目投資 (D) 政府訂定政策積極推動。

() 16. MICE 市場不包括下列哪一項旅遊？ (A) 大型公司行號獎勵旅遊 (B) 修學旅行 (C) 會議旅遊 (D) 展覽旅遊。

() 17. 參加領隊人員職前訓練，測驗成績不及格者，其處理之方式為何？ (A) 應於 30 日內補行測驗一次，仍不及格者不得結業 (B) 補行測驗以 75 分為及格 (C) 補行測驗以 80 分為及格 (D) 應於 15 日內補行測驗一次，仍不及格者不得結業。

() 18. 領隊人員委由旅客攜帶物品圖利者，處新臺幣多少元？ (A) 3,000 元 (B) 6,000 元 (C) 9,000 元 (D) 15,000 元。

() 19. 在西拉雅國家風景區內申請興建國際觀光旅館，其客房數至少應有幾間？ (A) 20 間 (B) 30 間 (C) 40 間 (D) 50 間。

()20. 張菁在旅行業專任職員至少幾年以上，才能接受經理人訓練，訓練合格取得經理人資格？　(A) 13 年　(B) 12 年　(C) 10 年　(D) 8 年。

()21. 依據水域遊憩活動管理辦法，佩帶潛水鏡、蛙鞋或呼吸管之潛水活動，稱之為　(A) 浮潛　(B) 淺海潛水　(C) 深水潛水　(D) 水肺潛水。

()22. 觀光遊樂業參加交通部觀光局之考核競賽，要得到什麼成績，才可以在高（快）速公路交流道處設置該觀光遊樂業交通指引標誌？　(A) 連續 2 年成績優等　(B) 連續 2 年成績特優等　(C) 連續 3 年成績優等　(D) 連續 3 年成績特優等。

()23. 為了預防旅行業倒閉或收取團費後不出團，發展觀光條例對於旅行業做了何種規範之要求？　(A) 投保責任保險　(B) 繳納保證金　(C) 投保履約保證保險　(D) 旅行業聯保。

()24. 2010 年政府推動什麼政策來發展觀光產業？　(A) 觀光客倍增計畫　(B) 觀光拔尖領航方案行動計畫　(C) 臺灣觀光年計畫　(D) 3 年 300 億計畫。

()25. 將護照交付他人或謊報遺失以供他人冒名使用者，會被處多少年以下有期徒刑、或科或併科新臺幣多少元以下罰金？　(A) 10 年，50 萬元　(B) 5 年，50 萬元　(C) 5 年，10 萬元　(D) 3 年，10 萬元。

()26. 依護照條例規定，有下列何種情形時，應申請換發護照？　(A) 所持護照非屬現行最新式樣　(B) 持照人認有必要並經主管機關同意者　(C) 護照所餘效期不足 1 年　(D) 持照人之相貌變更，與護照照片不符。

()27. 護照之空白內頁不足時，得申請加頁使用，但以多少次為限？　(A) 1 次　(B) 2 次　(C) 3 次　(D) 5 次。

()28. 護照資料頁的出生日期，以下列何者記載？　(A) 民國年代及國曆月、日　(B) 民國年代及農曆月、日　(C) 公元年代及國曆月、日　(D) 公元年代及農曆月、日。

()29. 在國內之接近役齡男子及役男護照效期以多少年為限？　(A) 10 年　(B) 5 年　(C) 3 年　(D) 2 年。

() 30. 在我國境內居住之個人，其已確定之應納稅捐逾法定繳納期限尚未繳納完畢，所欠繳稅款在新臺幣多少元以上者，得限制其出境？ (A) 100 萬　(B) 150 萬　(C) 200 萬　(D) 300 萬。

() 31. 外國人經查驗許可入國後取得居留許可者，應於入國後多久，向主管機關申請外僑居留證？　(A) 15 日　(B) 30 日　(C) 60 日　(D) 90 日。

() 32. 已辦理出國查驗手續者，因故取消出國時，應由何人會同辦理退關手續？　(A) 海關　(B) 旅行社　(C) 移民署　(D) 航空公司。

() 33. 持美國護照以免簽證方式來臺觀光，其護照所餘效期須多久以上？ (A) 3 個月　(B) 6 個月　(C) 9 個月　(D) 不限。

() 34. 役齡男子尚未履行兵役義務者申請出境觀光，經核准出境者，其限制為何？　(A) 每年 1 次，每次不得逾 2 個月　(B) 每年 2 次，每次不得逾 1 個月　(C) 每年 3 次，每次不得逾 1 個月　(D) 不限次數，每次不得逾 2 個月。

() 35. 旅客攜帶准予免稅以外自用及家用行李物品，其總值在完稅價格新臺幣多少元以下者，仍予免稅？　(A) 1 萬元　(B) 2 萬元　(C) 4 萬元　(D) 10 萬元。

() 36. 在學役男因奉派或推薦出國研究、進修、表演或比賽等原因申請出境者，其在國外停留之時間最長不得逾　(A) 2 個月　(B) 3 個月 (C) 6 個月　(D) 1 年。

() 37. 入境旅客攜帶管制之行李物品，應經何種檯過關？　(A) 綠線檯 (B) 黃線檯　(C) 紅線檯　(D) 公務檯。

() 38. 攜帶新臺幣入境，以多少元為限？超過應先申請核准　(A) 1 萬元 (B) 2 萬元　(C) 4 萬元　(D) 6 萬元。

() 39. 有戶籍國民出國，應備何種證件經查驗後出國？　(A) 有效護照及出國許可　(B) 有效出國許可及出國登記表　(C) 有效護照及登機證　(D) 有效出國許可及登機證。

() 40. 旅客擅自攜帶禁止輸入植物或植物產品入境時，除檢疫物應被沒入外，其罰則為何？　(A) 處新臺幣 1 萬元以上 5 萬元以下罰鍰 (B) 處新臺幣 3 萬元以上 15 萬元以下罰鍰　(C) 處 1 年以下有期徒

刑、拘役或科或併科新臺幣 15 萬元以下罰金　(D) 處 3 年以下有期徒刑、拘役或科或併科新臺幣 15 萬元以下罰金。

(　) 41. 在臺灣設有戶籍者（即護照上有持照人之身分證統一編號），到日本觀光，適用免簽證措施，每次至多可停留幾天？　(A) 30　(B) 60　(C) 90　(D) 180。

(　) 42. 外國人申請我國簽證，申請案經受理後，經審查決定拒發簽證者，簽證申請人所繳費用應否退還？　(A) 全額退還　(B) 扣除審查費後退還　(C) 退還半數　(D) 不予退還。

(　) 43. 我國國民持有有效美國永久居留權（綠卡），入境加拿大短期停留，應申請何種簽證？　(A) 短期停留簽證　(B) 過境簽證　(C) 居留簽證　(D) 不需申請簽證。

(　) 44. 普通護照的效期，以幾年為限？　(A) 3 年　(B) 5 年　(C) 10 年　(D) 永久有效。

(　) 45. 目前至指定銀行匯款至大陸地區，不得使用下列何種幣別？　(A) 人民幣　(B) 泰幣　(C) 日元　(D) 歐元。

(　) 46. 在國外旅遊時，下列支付工具皆遺失或遭竊，哪一項可使用緊急補發及緊急預借現金功能以應急需？　(A) 國際金融卡　(B) 銀行匯票　(C) VISA、MASTER 等國際信用卡　(D) 空白旅行支票。

(　) 47. 出、入境旅客僅憑出、入境證照向各外匯指定銀行國際機場分行辦理結匯之金額每筆上限為等值多少美元？　(A) 5,000 千美元　(B) 4,000 美元　(C) 3,000 美元　(D) 2,000 美元。

(　) 48. 申報義務人辦理新臺幣結匯申報，若故意申報不實，依管理外匯條例規定，可處多少新臺幣罰鍰？　(A) 3 萬元至 40 萬元　(B) 3 萬元至 50 萬元　(C) 3 萬元至 60 萬元　(D) 3 萬元至 70 萬元。

(　) 49. 國外旅遊定型化契約書範本對旅遊地區與行程，如載明僅供參考或以外國旅遊業所提供之內容為準者，其記載之效力如何？　(A) 有效　(B) 效力未定　(C) 視情況而定　(D) 無效。

(　) 50. 旅遊期間，因不可歸責於旅遊營業人之事由，致旅客搭乘飛機、輪船、火車、捷運、纜車等大眾運輸工具所受之損害者，應由何者直接對旅客負責？　(A) 國內組團之旅行社　(B) 國外接待之旅行社

(C) 各該提供服務之業者　(D) 安排旅客搭乘之導遊人員。

(　) 51. 依國外旅遊定型化契約規定，赴中國大陸旅行者，準用何種契約之規定？　(A) 國內旅遊契約　(B) 國外旅遊契約　(C) 大陸旅遊專用契約　(D) 兩岸旅遊契約。

(　) 52. 依「國外旅遊定型化契約書範本」規定，該旅遊契約之契約審閱期間為多久？　(A) 1 日　(B) 2 日　(C) 3 日　(D) 4 日。

(　) 53. 旅行社應依契約所訂等級辦理餐宿、交通旅程或遊覽項目等事宜時，若因自己之過失未能依契約辦理時，則旅客如何請求旅行社賠償？　(A) 退還一半團費　(B) 退還全部團費　(C) 賠償差額兩倍之違約金　(D) 賠償差額一倍之違約金。

(　) 54. 阿德報名參加甲旅行社之馬來西亞 5 天團，費用 15,000 元，於出發後發現已被轉到乙旅行社出團，此時阿德至少可向甲旅行社請求賠償多少錢？　(A) 15,000 元　(B) 7,500 百元　(C) 1,500 元　(D) 750 元。

(　) 55. 旅行社依規定投保之責任保險，對每一旅客意外死亡的最低投保金額為新臺幣多少元？　(A) 300 萬元　(B) 200 萬元　(C) 150 萬元　(D) 100 萬元。

(　) 56. 王小姐參加 9 月 6 日出發的普吉五日旅遊團，因故無法成行，遂於 9 月 4 日打電話通知旅行社。此時王小姐應賠償旅行社旅遊費用的多少百分比？　(A) 20%　(B) 30%　(C) 50%　(D) 100%。

(　) 57. 甲旅客參加乙旅行社旅遊團，當地導遊為銷售自費行程，任意刪減行程表中所列景點，其責任歸屬如何？　(A) 純屬導遊個人問題，與旅行社無關　(B) 此為國外接待旅行社的責任，與乙旅行社無關　(C) 視為乙旅行社的違約行為　(D) 乙旅行社與導遊各負擔一半責任。

(　) 58. 旅客參加國外旅行團，於出發前通知旅行社解除旅遊契約時，除應負擔證照費用外，關於賠償旅行社之數額，下列何項不正確？　(A) 出發當天通知者，旅遊費用 100%　(B) 出發前 1 日通知者，旅遊費用 80%　(C) 出發前 2 日通知者，旅遊費用 30%　(D) 出發前 30 日通知者，旅遊費用 20%。

()59. 旅行社未依規定投保責任保險，於發生旅遊意外事故時，旅行社
應以主管機關規定最低投保金額之幾倍計算其應理賠金額賠償旅
客？　(A) 三倍　(B) 兩倍　(C) 一倍　(D) ○點五倍。

()60. 因可歸責旅行業之事由，致旅客遭當地政府逮捕、羈押或留置時，
旅行業除應負責接洽營救事宜將旅客安排返國之外，其對旅客負擔
之違約金，依國外旅遊定型化契約書範本之約定，下列何者正確？
(A) 每日新臺幣 1 萬元整　(B) 每日新臺幣 2 萬元整　(C) 每日新臺
幣 3 萬元整　(D) 每日新臺幣 5 萬元整。

()61. 李先生參加國外旅遊團，旅行社於出發當天漏帶李先生的護照，隨
即於次口將李先生送往旅遊地與團體會合，則下列何者正確？
(A) 旅行社無賠償責任　(B) 旅行社應退還一天的團費　(C) 旅行社
應賠償李先生團費兩倍違約金　(D) 旅行社應退還未旅遊地部分之
費用，並賠償同額之違約金。

()62. 出國旅遊途中因不可抗力因素，致無法依預定之遊覽項目履行時，
為維護團體之安全及利益，旅行業得變更遊覽項目，如因此超過原
定費用時，其費用應由何人負擔？　(A) 旅客　(B) 領隊　(C) 國外
接待之旅行社　(D) 我國出團之旅行業。

()63. 民法旅遊專節中規定之增加、減少或退還費用請求權，損害賠償請
求權及墊付費用償還請求權，均自旅遊終了或應終了時起，多久期
間內不行使便消滅？　(A) 2 年　(B) 1 年 6 個月　(C) 1 年　(D) 6
個月。

()64. 出發前，行程中預定參觀之某一景點，受地震影響而關閉，則下列
何者正確？　(A) 旅客得解除契約並請求加倍返還定金　(B) 旅客
得解除契約並請求損害賠償　(C) 旅行社應賠償該景點差價兩倍之
違約金　(D) 旅行社得取消該景點以其他景點替代之，不負損害賠
償責任。

()65. 目前受政府委託辦理兩岸文書驗證之人民團體為下列何者？　(A)
財團法人海峽交流基金會　(B) 海峽兩岸關係協會　(C) 臺商協會
(D) 視文書性質分由財團法人海峽交流基金會或臺商協會辦理。

()66. 父母均為臺灣地區人民而在大陸地區所生之子女，是否當然為臺灣
地區人民或大陸地區人民？　(A) 為大陸地區人民　(B) 為臺灣地

區人民　(C) 兼具大陸地區及臺灣地區人民身分　(D) 須未在大陸地區設有戶籍或領用大陸地區護照，才具備臺灣地區人民身分。

()67. 目前發給大陸地區人民來臺觀光之入出境許可證，其效期多久？
(A) 自核發日起 15 天　(B) 自核發日起 1 個月　(C) 自核發日起 2 個月　(D) 自核發日起 6 個月。

()68. 大陸地區人民申請來臺灣觀光，若是檢附大陸地區護照影本，其所餘效期至少須多久以上時間？　(A) 3 個月　(B) 6 個月　(C) 1 年
(D) 3 年。

()69. 大陸地區人民已取得臺灣地區不動產所有權者，其來臺停留期間及入境次數，不予限制。但每年總停留期間不得逾幾個月？　(A) 6 個月　(B) 5 個月　(C) 4 個月　(D) 3 個月。

()70. 依現行規定，大陸地區發行之貨幣得進出入臺灣地區之限額為
(A) 人民幣 6 萬元　(B) 人民幣 3 萬元　(C) 人民幣 2 萬元　(D) 人民幣 1 萬元。

()71. 政府是在什麼時候開放大陸地區人民到金門、馬祖觀光？　(A) 90 年 1 月 1 日　(B) 90 年 11 月 23 日　(C) 91 年 1 月 1 日　(D) 94 年 10 月 3 日。

()72. 下列何者是臺灣地區與大陸地區人民關係條例用來定義「臺灣地區人民」與「大陸地區人民」身分的事項？　(A) 戶籍　(B) 住所
(C) 居所　(D) 國籍。

()73. 下列哪一種酒是中國大陸民間習稱的「白酒」？　(A) 白蘭地酒
(B) 白葡萄酒　(C) 生啤酒　(D) 高粱酒。

()74. 中國大陸在 1967 至 1969 年的高中畢業生，因文化大革命，高中無新生入學，只有畢業生，稱之為　(A) 高三屆　(B) 中三屆　(C) 老三屆　(D) 新三屆。

()75. 中國大陸所稱「小紅書」是指　(A) 鄧小平語錄　(B) 毛澤東語錄
(C) 江澤民語錄　(D) 胡錦濤語錄。

()76. 1995 年，中共發動台海飛彈危機，試射何種飛彈？　(A) D 族飛彈　(B) F 族飛彈　(C) M 族飛彈　(D) P 族飛彈。

()77. 布袋戲係源自於何地？　(A) 泉州　(B) 福州　(C) 廈門　(D) 長樂。

() 78. 1996 年亞特蘭大奧運主題曲中，有一段未經同意卻使用了我國哪位原住民音樂家所吟唱的音樂？ (A) 北原山貓 (B) 郭英男 (C) 巴彥達魯 (D) 動力火車。

() 79. 中共自改革開放以來，「一個中心，兩個基本點」的基本路線中，「一個中心」是指什麼？ (A) 以經濟建設為中心 (B) 以改革開放為中心 (C) 以共產黨領導為中心 (D) 以統一中國為中心。

() 80. 浙江杭州出產的名茶是什麼茶？ (A) 高山茶 (B) 烏龍茶 (C) 碧螺春 (D) 龍井茶。

解 答

標準答案：答案標註＃者，表該題有更正答案，其更正內容詳見備註。

1	2	3	4	5	6	7	8	9	10
D	B	C	A	C	C	D	C	C	B
11	12	13	14	15	16	17	18	19	20
A	C	C	C	B	C	B	C	B	A
21	22	23	24	25	26	27	28	29	30
C	D	C	B	A	D	C	B	C	B
31	32	33	34	35	36	37	38	39	40
B	D	C	B	A	C	D	B	C	B
41	42	43	44	45	46	47	48	49	50
A	C	B	C	D	C	C	B	A	C
51	52	53	54	55	56	57	58	59	60
A	B	A	B	D	A	D	D	C	B
61	62	63	64	65	66	67	68	69	70
D	B	C	C	C	A	B	B	D	B
71	72	73	74	75	76	77	78	79	80
B	C	B	C	D	A	B	A	C	B

(　) 1. 依發展觀光條例之規定，下列何者不可劃定為自然人文生態景觀區？　(A) 觀光地區　(B) 原住民保留地　(C) 自然保留區　(D) 水產資源保育區。

(　) 2. 民間機構開發經營觀光遊樂設施經中央主管機關核定者，其範圍內所需用地如涉及非都市土地使用變更，應檢具書圖文件，依下列何項法令辦理逕行變更？　(A) 都市計畫法　(B) 建築法　(C) 區域計畫法　(D) 休閒農業輔導管理辦法。

(　) 3. 依據法令規定，領隊人員可分專任領隊及　(A) 兼任領隊　(B) 特約領隊　(C) 臨時領隊　(D) 預約領隊。

(　) 4. 下列有關位於離島地區之特色民宿的敘述，何者不正確？　(A) 以家庭副業方式經營　(B) 可由地方政府委託建築物實際使用人以外者經營　(C) 經營規模最多以客房數 20 間，客房總樓地板面積 200 平方公尺以下者為限　(D) 建築物設施基準可不適用民宿建築物直通樓梯數量及淨寬之規定。

(　) 5. 未依規定取得執業證，而執行導遊人員業務者，得處新臺幣罰鍰至少為　(A) 1 萬元　(B) 2 萬元　(C) 3 萬元　(D) 4 萬元。

(　) 6. 乙種旅行業有高雄一家分公司，並取得觀光公益法人會員資格者，則應投保之履約保證保險金額最低共多少？　(A) 新臺幣 500 萬元　(B) 新臺幣 800 萬元　(C) 新臺幣 250 萬元　(D) 新臺幣 200 萬元。

(　) 7. 旅行業以電腦網路經營旅行業務者，下列何項行為不符旅行業管理規定？　(A) 依規定在其網站首頁載明應記載事項，免報請交通部觀光局備查　(B) 有接受旅客線上訂購交易，並將旅遊契約登載於網站　(C) 對線上訂購者收受價金前，告知其產品之限制及確認程序、契約終止或解除及退款事項　(D) 對線上訂購者受領價金後，將代收轉付收據交付旅客。

(　) 8. 曾服公務虧空公款，經判決確定，服刑期滿尚未逾幾年者，不得為旅行業之發起人？　(A) 2 年　(B) 3 年　(C) 4 年　(D) 5 年。

(　) 9. 依發展觀光條例及旅行業管理規則規定，非旅行業者不得經營旅行

業務，但下列何種業務縱使非旅行業者亦得經營？　(A) 代辦簽證手續　(B) 代售住宿券　(C) 安排食宿及交通　(D) 代售日常生活所需陸上運輸事業客票。

()10. 小文係某大學觀光科系畢業，至少須任職旅行業專任職員幾年，始能參加旅行業經理人訓練？　(A) 1 年　(B) 2 年　(C) 3 年　(D) 4 年。

()11. 有關旅行業經理人訓練之辦理方式，下列何者錯誤？　(A) 接受委託辦理之團體須為旅行業或旅行業經理人相關之觀光團體　(B) 受訓人員於訓練期間，其缺課節數逾十分之一，應予退訓　(C) 旅行業經理人訓練測驗成績以 100 分為滿分，60 分為及格　(D) 結訓後 10 日內，受託團體須將受訓人員成績、結訓及退訓人數，列冊陳報交通部觀光局備查。

()12. 中央觀光主管機關辦理體驗臺灣原味的活動，以「四大主題系列活動」為經，「年度創意活動」為緯，下列何者為民國 100 年的年度創意活動？　(A) 幸福旅宿，百種感動　(B) 臺灣夜市，Taiwan Yes!　(C) 臺灣茶道之旅　(D) 八田與一紀念園區啟用。

()13. 旅行業辦理旅遊時，包租遊覽車者，應簽訂租車契約並依交通部觀光局頒訂之檢查紀錄表填列查核之項目，下列何者正確？　(A) 行車執照　(B) 駕駛人退役證明書　(C) 旅行業履約保證保險　(D) 旅行業責任保險。

()14. 在「觀光拔尖領航方案行動計畫」所揭示的開發臺灣國際觀光新市場對象為下列何者？　(A) 穆斯林市場　(B) 歐美市場　(C) 日本市場　(D) 韓國市場。

()15. 旅行業刊登於雜誌之廣告應載明項目不包含　(A) 註冊商標　(B) 註冊編號　(C) 公司名稱　(D) 公司種類。

()16. 為加強機場服務及設施，發展觀光產業，觀光主管機關依法得收取下列哪項費用？　(A) 航空站設施權利金　(B) 向出境旅客收取機場服務費　(C) 向入境旅客收取機場服務費　(D) 飛機落地費。

()17. 關於風景特定區內之商家商品價格，依規定下列敘述何者正確？
(A) 依市場機制由商家調整販售　(B) 視遊客多寡由商家調整販售
(C) 該管主管機關輔導商家公開標價，並按所標價格販售　(D) 該

管主管機關輔導商家公開統一價格，標價販售。

() 18. 甲種旅行業分公司之經理人，不得少於幾人？　(A) 1 人　(B) 2 人　(C) 3 人　(D) 4 人。

() 19. 觀光旅館之建築及設備標準，由中央主管機關會同下列何機關定之？　(A) 內政部　(B) 經濟部　(C) 交通部　(D) 行政院文化建設委員會。

() 20. 旅行業應以合理收費經營，所謂「不公平競爭行為」不包含哪一項？　(A) 以購物佣金彌補團費　(B) 促銷自費活動　(C) 收取服務小費　(D) 車上販售不知名藥品。

() 21. 旅行業之設立、變更或解散登記、發照、經營管理、獎勵、處罰、經理人及從業人員之管理、訓練等事項，由交通部委任哪一機關執行之？　(A) 交通部觀光局　(B) 中華民國旅行商業同業公會　(C) 各直轄市及縣（市）政府　(D) 各地方政府觀光旅遊機構。

() 22. 觀光遊樂設施經相關主管機關檢查符合規定後核發之檢查文件，觀光遊樂業者應依下列何項方式處理，始符合規定？　(A) 標示或放置於各受檢之觀光遊樂設施明顯處　(B) 公告於入口處或售票處明顯處所　(C) 刊登政府公報或新聞紙　(D) 歸檔妥為保管以備查核。

() 23. 風景特定區之公共設施應如何投資辦理？　(A) 由主管機關協商所轄範圍內之相關機關籌措投資興建　(B) 由主管機關或該公共設施之管理機構按核定之計畫投資興建，分年編列預算執行之　(C) 由主管機關協商相關機關分攤投資興建　(D) 由主管機關協商地方相關機關分攤投資興建。

() 24. 近十年來，政府在臺灣觀光發展方面，推動下列多項計畫方案，其推動年別之先後順序為何？　(A) 臺灣觀光年工作計畫　(B) 旅行臺灣年工作計畫　(C) 觀光客倍增計畫　(D) 觀光拔尖領航方案行動計畫。

() 25. 下列何者非中華民國護照資料頁記載事項？　(A) 國籍　(B) 外文姓名　(C) 外文別名　(D) 中文別名。

() 26. 同一本護照以同一事項申請加簽或修正者，以幾次為限？　(A) 1 次　(B) 2 次　(C) 3 次　(D) 4 次。

() 27. 申請護照經審查後，不予核發者，其所繳費額退還多少？ (A) 不予退還 (B) 退還三分之一 (C) 退還二分之一 (D) 全部退還。

() 28. 有戶籍之中華民國國民在大陸遺失護照，應先採取的措施為
(A) 立即設法至香港中華旅行社重新申請護照 (B) 打電話請在臺家屬向外交部重新申請護照 (C) 打電話請在臺家屬向內政部入出國及移民署申請入境證 (D) 至大陸公安部門申報遺失並取得報案證明。

() 29. 護照製作有瑕疵，不包含下列何種情形？ (A) 持照人之相貌變更，與護照照片不符 (B) 所載資料或影像有錯誤 (C) 機器可判讀護照資料閱讀區無法以機器判讀 (D) 護照封皮、膠膜、內頁、縫線或印刷發生異常現象。

() 30. 外國人來臺觀光，在臺逾期停留，除會被處罰鍰外，亦可能受到何種處分？ (A) 服勞役 30 日 (B) 拘留 4 日 (C) 暫予收容 60 日 (D) 移送法辦。

() 31. 外國人歸化我國國籍之役齡男子，應否辦理徵兵處理？ (A) 無須接受徵兵處理 (B) 自許可歸化之翌日起屆滿 1 年時，接受徵兵處理 (C) 自許可定居之翌日起屆滿 1 年時，接受徵兵處理 (D) 自初設戶籍登記之翌日起屆滿 1 年時，接受徵兵處理。

() 32. 年滿幾歲之翌年 1 月 1 日起之役男，要申請且經核准才能出境？
(A) 15 歲 (B) 16 歲 (C) 18 歲 (D) 36 歲。

() 33. 旅客出入境每人攜帶人民幣之限額為多少元，依海關規定應申報，超額部分應存海關或沒收？ (A) 1 萬元 (B) 2 萬元 (C) 3 萬元 (D) 6 萬元。

() 34. 旅客攜帶免稅香菸入境，依海關規定捲菸以多少數額為限？ (A) 200 支 (B) 300 支 (C) 500 支 (D) 600 支。

() 35. 關於護照外文姓名之記載方式，下列敘述何者錯誤？ (A) 已婚婦女，其外文姓名之加冠夫姓，依其戶籍登記資料為準 (B) 申請人首次申請護照時，無外文姓名者，以中文姓名之國語讀音逐字音譯為英文字母 (C) 申請換、補發護照時，應沿用原有外文姓名 (D) 外文姓名之排列方式，名在前、姓在後。

() 36. 旅客攜帶自用藥品入境，最高以幾種為限？ (A) 2 (B) 4 (C) 6 (D) 8。

() 37. 下列有關攜帶動植物及產品入境時，申報檢疫手續之敘述，何者正確？ (A) 享有外交豁免權之人員可免除申報檢疫 (B) 旅客可免除申報檢疫 (C) 服務於車、船、航空器人員可免除申報檢疫 (D) 入境人員皆須申報檢疫。

() 38. 政府為便利東南亞五國人民持有有效之美國、加拿大、日本等先進國簽證者，得先經由網際網路向內政部入出國及移民署建置之登錄系統申請取得憑證，即可免簽入境，下列哪一國家不適用？ (A) 印度 (B) 尼泊爾 (C) 泰國 (D) 越南。

() 39. 旅客適用免簽證方式進入我國，除另有協議外，其護照效期應有幾個月以上之規定？ (A) 1 個月 (B) 2 個月 (C) 3 個月 (D) 6 個月。

() 40. 下列外國護照之簽證種類中，哪一項不屬外國護照簽證條例之類別？ (A) 外交簽證 (B) 停留簽證 (C) 居留簽證 (D) 落地簽證。

() 41. 經核准設置「外幣收兌處」之觀光旅館，對持有外國護照之外國旅客及來臺觀光之華僑可辦理何種外匯業務？ (A) 買賣外幣現鈔 (B) 買賣旅行支票 (C) 外幣現鈔或外幣旅行支票兌換新臺幣 (D) 匯款。

() 42. 旅行支票遺失或被竊時，下列何種處理方式不妥當？ (A) 依購買合約書所載電話，向發行機構指定處所或直接向其代售銀行辦理遺失或被竊之申報手續 (B) 申報旅行支票遺失或被竊，申報人應出示購買合約書及身分證或護照 (C) 旅行支票遺失或被竊之申報人，應填寫 Refund Application 並簽名，其簽名須與購買合約書上之購買人簽名相符 (D) 繼續旅行，待回國再申報遺失或被竊。

() 43. 持有外國護照之外國旅客在臺灣金融機構兌領新臺幣，下列何者較不易立即兌換新臺幣？ (A) 以外幣現鈔兌換 (B) 以外幣旅行支票兌換 (C) 以本人在金融機構之外幣存款帳戶兌領 (D) 以本人簽發之外幣支票兌換。

() 44. 下列有關買賣美元現鈔之敘述，何者為正確？ (A) 民眾可向外幣

收兌處買入及賣出美元現鈔 (B) 民眾可向外幣收兌處買入美元現鈔 (C) 民眾可將美元現鈔賣給外幣收兌處 (D) 民眾僅可向外匯指定銀行買賣美元現鈔。

() 45. 外國人在我國遺失原持憑入國之護照，應向何單位報案取得證明？ (A) 各地警察分局刑事組 (B) 外交部領事事務局各地辦事處 (C) 內政部入出國及移民署各地服務站 (D) 各國駐臺辦事處。

() 46. 外國人有下列哪一項情形，主管機關得不禁止其入國？ (A) 冒用護照或持用冒領之護照 (B) 攜帶違禁物 (C) 在我國或外國有犯罪紀錄 (D) 以依親事由來臺無力維持生活。

() 47. 旅客免簽證方式進入我國，因罹患疾病、天災等不可抗力事故，致無法如期出境，須向哪一單位申請停留簽證？ (A) 內政部入出國及移民署 (B) 外交部領事事務局 (C) 交通部民用航空局 (D) 財政部關稅總局。

() 48. 入出國者，應經何機關查驗？ (A) 海關 (B) 航空公司 (C) 航空警察局 (D) 內政部入出國及移民署。

() 49. 依據國外旅遊定型化契約書範本之規定，下列有關小費之敘述，何者正確？ (A) 旅行社於出發前有說明各觀光地區小費收取狀況之義務 (B) 各種小費皆屬旅遊費用應包括項目 (C) 宜給小費之對象不包括領隊 (D) 尋回遺失物時應給小費。

() 50. 依民法規定，旅遊營業人提供旅遊服務，應具備哪項條件？ (A) 主要具備通常之價值即可 (B) 主要具備約定之品質即可 (C) 同時具備通常之價值及約定之品質 (D) 主要大多數旅客不抱怨即可。

() 51. 旅客參加馬來西亞五天團，旅遊費用含 300 元簽證費用共 20,000 元，因家中有事，於出發前 1 天通知旅行社取消，旅客應賠償及支付旅行社之費用共多少元？ (A) 10,000 元 (B) 10,150 元 (C) 10,300 元 (D) 20,000 元。

() 52. 甲旅客報名參加日本五天旅行團，於出發前要求改由乙旅客參加，則旅行社得如何處理？ (A) 得同意，如有增加費用，不得向旅客收取 (B) 得同意，如有增加費用，並應向甲旅客收取 (C) 得同意，如有增加費用，並得向乙旅客收取 (D) 得同意，如有減

少費用，並應退還旅客。

() 53. 旅客未依約定準時到約定地點集合出發時，依國外旅遊定型化契約應記載及不得記載事項規定，下列敘述何者正確？ (A) 旅客仍得於中途加入旅遊 (B) 得視為旅客終止契約 (C) 旅行社得向旅客請求違約金 (D) 旅行社得沒收其全部團費以為損害之賠償。

() 54. 依旅遊契約之規定，下列何者不屬於旅行社應投保之保險？ (A) 旅行平安保險 (B) 旅行業責任保險 (C) 旅行業履約保證保險 (D) 旅行業責任保險及旅行業履約保證保險

() 55. 阿保參加奧地利九日團，團費 54,000 元，因旅行社未訂妥回程機位，致行程結束後在國外多停留三天才得以返台，旅行社除須負擔餐宿及其他必要費用外，並應賠償阿保多少元？ (A) 18,000 元 (B) 60,000 元 (C) 108,000 元 (D) 270,000 元。

() 56. 旅行社無正當理由，將契約原定飛機之商務艙降等為經濟艙，依國外旅遊定型化契約應記載及不得記載事項規定，旅客得請求賠償多少之違約金？ (A) 商務艙票價兩倍之違約金 (B) 商務艙與經濟艙票價差額之違約金 (C) 商務艙票價之違約金 (D) 商務艙與經濟艙票價差額兩倍之違約金。

() 57. 旅客向甲旅行社報名參加國外旅遊團，出發後才發覺已被轉讓給乙旅行社，行程皆依約履行，則下列何者正確？ (A) 旅客得要求甲旅行社退還全部團費 (B) 旅客得要求甲旅行社賠償全部團費 5% 之違約金 (C) 旅客得要求乙旅行社賠償全部團費 5% 之違約金 (D) 兩旅行社皆無須賠償。

() 58. 旅行社自行修改國外旅遊定型化契約之條款，且未經主管機關核准時，下列條款何者為有效？ (A) 約定團體因不可抗力而無法成行時，旅行社須全額退還團費之條款 (B) 約定旅行社得任意變更行程內容之條款 (C) 約定因旅行社之過失而無法成行時，旅行社得免除賠償責任之條款 (D) 約定旅客一經報名，如取消無法返還任何費用之條款。

() 59. 旅客因家中有事，無法如期成行，於出發前十天通知旅行社取消時，應賠償旅行社旅遊費用之多少百分比？ (A) 10% (B) 20% (C) 30% (D) 50%。

() 60. 除另有約定外，契約列有遊覽費用者，依國外旅遊定型化契約書範本，下列何者不包括在內？　(A) 博物館門票　(B) 導覽人員費用　(C) 空中鳥瞰非洲大草原動物遷徙之包機費　(D) 旅館出發至搭乘麗星郵輪前之接送費用。

() 61. 有關旅遊購物活動，下列何者正確？　(A) 旅行社得與旅客在契約中載明，旅客應為旅行社攜帶名牌皮包一只返國　(B) 旅行社得與旅客在契約中載明，旅客不得拒絕進入購物店　(C) 旅行社得與旅客在契約中載明，旅客如不參加購物活動，應補繳旅遊費用若干元　(D) 旅行社不得以任何理由或名義要求旅客代為攜帶物品返國。

() 62. 依國外旅遊定型化契約書範本，在旅行業與旅客簽約後，如果旅行業要將該契約轉讓給其他旅行業時，應如何辦理？　(A) 經旅客口頭同意　(B) 經旅客書面同意　(C) 不可以辦理轉讓　(D) 旅客除有正當理由不可以拒絕。

() 63. 有關旅客證照之保管，下列何者不正確？　(A) 旅遊期間，旅客要求旅行社代為保管護照時，旅行社得拒絕之　(B) 旅遊期間，於辦理登機手續時，旅行社得要求旅客提交護照　(C) 旅客積欠旅遊費用，旅行社得扣留旅客之護照　(D) 旅行社持有旅客之證照，如有毀損或遺失者，應行補辦，如致旅客損害，並應賠償。

() 64. 國外旅遊定型化契約中，下列何種記載有效？　(A) 本行程僅供參考　(B) 詳細行程以國外旅行社提供者為準　(C) 本報價不含導遊、司機、領隊之小費　(D) 本公司原刊登之廣告僅供參考，詳細內容以行程表為準。

() 65. 大陸配偶入境並通過面談，在依親居留期間有關工作權之取得有何規範？　(A) 3 年後可申請在臺工作　(B) 2 年後可申請在臺工作　(C) 1 年後可申請在臺工作　(D) 無須申請許可，即可在臺工作。

() 66. 臺灣地區人民、法人、團體或其他機構，經經濟部許可，得在大陸地區從事投資或技術合作；其投資或技術合作之產品或經營項目，依據國家安全及產業發展之考慮，區分哪些類？　(A) 禁止類、一般類　(B) 禁止類、調整類　(C) 禁止類、調整類、一般類　(D) 禁止類、審查類、一般類。

() 67. 依據財團法人海峽交流基金會與大陸海峽兩岸關係協會簽署之「海

峽兩岸關於大陸居民赴臺灣旅遊協議」，何時正式實施大陸地區人民直接來臺觀光？ (A) 97 年 6 月 13 日 (B) 97 年 6 月 20 日 (C) 97 年 7 月 1 日 (D) 97 年 7 月 18 日。

() 68. 依內政部入出國及移民署之「大陸地區人民申請來臺從事觀光活動送件須知」，大陸地區觀光團申辦手續代為送件之窗口為下列何者？ (A) 臺北市旅行商業同業公會 (B) 高雄市旅行商業同業公會 (C) 臺灣省旅行商業同業公會 (D) 接待旅行社或中華民國旅行商業同業公會全國聯合會。

() 69. 1989 年 10 月 30 日，中共發動海外捐助興學的「希望工程」，它的創設目的是為下列何者創造希望？ (A) 大專青年 (B) 中學生 (C) 失學兒童 (D) 海外留學生。

() 70. 國人在中國大陸停留期間，依健保相關法令之規定，如因不可預期之傷、病就醫（含門診及住院），其醫療費用可在出院後多久內，持相關資料逕向申保單位所屬地區健保局申請核退醫療費用？ (A) 1 個月內 (B) 2 個月內 (C) 3 個月內 (D) 6 個月內。

() 71. 大陸地區人民申請來臺探病，其每次停留期間不得逾多少個月？ (A) 1 個月 (B) 2 個月 (C) 3 個月 (D) 6 個月。

() 72. 大陸地區人民欲申請在臺灣長期居留時，下列何種情形不符合專案許可之要件？ (A) 曾獲諾貝爾獎者 (B) 具有臺灣地區所亟需之特殊科學技術，並有豐富之工作經驗者 (C) 其配偶為臺灣地區人民 (D) 對國家有特殊貢獻，經有關單位舉證屬實者。

() 73. 我政府宣布從什麼時候起開放港澳居民來臺網路簽證？ (A) 民國 93 年 11 月 1 日 (B) 民國 94 年 1 月 1 日 (C) 民國 94 年 7 月 1 日 (D) 民國 94 年 10 月 1 日。

() 74. 旅行業辦理大陸地區人民來臺從事觀光活動業務應投保責任保險，每一大陸地區旅客因意外事故所致體傷之醫療費用為新臺幣多少元？ (A) 2 萬元 (B) 3 萬元 (C) 4 萬元 (D) 5 萬元。

() 75. 下列何者與淡水無關？ (A) 義民廟 (B) 鐵蛋 (C) 沙崙海水浴場 (D) 紅毛城。

() 76. 臺灣地區與大陸地區人民有關「收養之成立及終止」的處理依據為

何？　(A) 依臺灣地區之規定　(B) 依大陸地區之規定　(C) 依行為地之規定　(D) 依各該收養者被收養者設籍地區之規定。

(　) 77. 英國是在哪一年結束香港之治理？　(A) 民國 85 年　(B) 民國 86 年　(C) 民國 87 年　(D) 民國 88 年。

(　) 78. 目前我政府派駐澳門機構在當地名稱為　(A) 中華旅行社　(B) 臺北貿易中心　(C) 孫逸仙文化中心　(D) 臺北經濟文化中心。

(　) 79. 臺灣地區與大陸地區直接通信、通航或通商前，依香港澳門關係條例之規定，得視香港或澳門為　(A) 國外　(B) 大陸地區　(C) 境外　(D) 第三地。

(　) 80. 港澳地區居民在當地要取得永久居留權，成為「永久居民」，則必須住滿多久？　(A) 4 年　(B) 5 年　(C) 7 年　(D) 8 年。

解　答

標準答案：答案標註 # 者，表該題有更正答案，其更正內容詳見備註。

1	2	3	4	5	6	7	8	9	10
A	C	B	C	A	C	A	A	D	C
11	12	13	14	15	16	17	18	19	20
C	D	A	A	A	B	C	A	A	C
21	22	23	24	25	26	27	28	29	30
A	A	B	D	D	A	#	D	A	C
31	32	33	34	35	36	37	38	39	40
D	C	B	A	D	C	D	B	D	D
41	42	43	44	45	46	47	48	49	50
C	D	D	#	C	D	B	D	A	C
51	52	53	54	55	56	57	58	59	60
B	C	A	A	A	D	B	A	C	D
61	62	63	64	65	66	67	68	69	70
D	B	C	C	D	A	D	D	C	D
71	72	73	74	75	76	77	78	79	80
A	C	B	B	A	D	B	D	D	C

備註：第 27 題答 A 或 D 或 AD 者均給分，第 44 題答 D 給分。

101 年專門職業及技術人員普通考試

() 1. 依發展觀光條例之規定，觀光產業之綜合開發計畫，如何辦理？
(A) 由中央主管機關擬訂，報請行政院核定後實施　(B) 由直轄市、縣（市）主管機關視實際需要辦理　(C) 由中央主管機關視實際需要辦理　(D) 由直轄市、縣（市）主管機關擬訂，報中央主管機關核定後實施。

() 2. 政府為加強觀光宣傳，促進觀光產業發展，對下列何者定有獎勵辦法予以獎勵？　(A) 優良文學、藝術作品　(B) 配合實施定期檢查　(C) 申請專用標識業者　(D) 刊登廣告爭取業績。

() 3. 依規定與外國觀光機構簽定觀光合作協定，是哪一機關的職掌？
(A) 交通部　(B) 外交部　(C) 經濟部　(D) 行政院。

() 4. 依規定旅行業申請停業期限屆滿後，其有正當理由，得申請展延，其展延期間以多久為限？　(A) 3 個月　(B) 半年　(C) 1 年　(D) 2 年。

() 5. 經受停止營業一部或全部之處分之旅行業，仍繼續營業者，發展觀光條例如何規定？　(A) 處新臺幣 1 萬元以上 5 萬元以下罰鍰並廢止其營業執照或登記證　(B) 處新臺幣 1 萬元以上 5 萬元以下罰鍰　(C) 廢止其營業執照或登記證　(D) 廢止該旅行業經理人之執業證。

() 6. 依發展觀光條例之規定，觀光旅館業、旅館業、旅行業、觀光遊樂業之受僱人員有玷辱國家榮譽、損害國家利益、妨害善良風俗或詐騙旅客行為者，處罰鍰新臺幣多少元？　(A) 1 萬元以上 5 萬元以下罰鍰　(B) 3 萬元以上 15 萬元以下罰鍰　(C) 5 萬元以上 25 萬元以下罰鍰　(D) 10 萬元以上 50 萬元以下罰鍰。

() 7. 依發展觀光條例規定，經營管理良好之觀光產業或服務成績優良之觀光產業從業人員，由主管機關表揚之；其表揚辦法，由哪一個機關定之？　(A) 行政院人事行政總處　(B) 交通部觀光局　(C) 內政部　(D) 交通部。

() 8. 某甲旅行社以經營組團出國觀光為業，並僱用僅具華語領隊資格之張三為領隊，下列該公司行為，何項符合旅行業管理規則？　(A)

將張三借調予乙旅行社擔任領隊帶團前往澳門觀光　(B) 允許張三為某交流協會帶團前往中國大陸觀光執行領隊業務　(C) 指派張三擔任馬來西亞五日遊旅行團領隊，執行領隊業務　(D) 舉辦香港五日遊旅行團，於抵達香港後即交由當地旅行社接待，並將領隊張三派往中國大陸接洽業務。

(　) 9. 依規定旅行業舉辦團體旅遊，應投保責任保險，關於其投保最低金額及範圍，下列敘述何者最正確？　①意外死亡之投保最低金額為新臺幣 300 萬元 ②每一旅客因意外事故所致體傷之醫療費用新臺幣 3 萬元 ③旅客家屬前往海外所必需支出之費用新臺幣 10 萬元 ④國內旅遊善後處理費用新臺幣 4 萬元　(A)①② 　(B)②③ 　(C)②④ 　(D)③④。

(　) 10. 下列有關旅行業營業處所及其營業規定之敘述，何者錯誤？　(A) 應設有固定之營業處所，但面積多寡無限制　(B) 同一處所內不得為二家營利事業共同使用，但符合公司法所稱關係企業者，得共同使用　(C) 旅行業於取得籌設核准後，即得懸掛市招營業　(D) 旅行業營業地址變更時，應於換照前拆除原址之全部市招。

(　) 11. 有關旅行業辦理國外團體旅遊方式之規定，下列敘述何者最正確？　①綜合旅行業應預先印製招攬文件，始得委託其他旅行業代理招攬業務 ②甲種旅行業代理綜合旅行業招攬時，應以甲種旅行業名義與旅客簽定旅遊契約 ③旅行業經營自行組團業務，經旅客書面同意時，得將該旅行業務轉讓其他旅行業辦理 ④甲種旅行業經營自行組團業務，得將其招攬文件置於乙種旅行業，委託代為銷售、招攬　(A)①② 　(B)①③ 　(C)②④ 　(D)③④。

(　) 12. 有關旅行業經營業務之收費規定，下列敘述何者正確？　(A) 團費過低時，得以購物佣金所得彌補團費　(B) 團費過低時，得以促銷行程以外之活動彌補團費　(C) 旅遊市場之航空票價，由國際民航運輸協會按季發表，供消費者參考　(D) 旅遊市場之食宿、交通費用，由中華民國旅行業品質保障協會按季發表，供消費者參考。

(　) 13. 有關旅行業暫停營業規定，下列敘述何者正確？　(A) 暫停營業 1 個月以上者，應於停止營業之日起 10 日內，報請交通部觀光局備查　(B) 申請停業期間，最長不得超過半年，其有正當理由者，得

申請展延一次，期間以半年為限　(C) 停業期間屆滿後，應於 15 日內，向交通部觀光局申報復業　(D) 於停業期屆滿前，不得向交通部觀光局申報復業。

() 14. 依規定旅行業解散時，應於辦妥公司解散登記後幾日內，拆除市招，繳回旅行業執照等證件？　(A) 7 日內　(B) 15 日內　(C) 30 日內　(D) 60 日內。

() 15. 依規定領隊在何種狀況下，可變更旅程？　(A) 具有不可抗力因素時　(B) 為方便安排自費行程時　(C) 少數旅客要求時　(D) 為方便提供更多購物選擇時。

() 16. 依規定旅行業組織合併後，應於何期限內向交通部觀光局申請核准？　(A) 15 日內　(B) 1 個月內　(C) 45 日內　(D) 2 個月內。

() 17. 乙種旅行業與國外旅行業合作於國外經營旅行業務，依法應報何機關備查？　(A) 交通部觀光局　(B) 外交部　(C) 交通部　(D) 乙種旅行業不能在國外經營旅行業務。

() 18. 交通部觀光局建置的臺灣觀光資訊網外語版本中，包括哪些？
(A) 簡體中文、德文、法文　(B) 日文、法文、德文　(C) 德文、馬來文、日文　(D) 德文、法文、泰文。

() 19.「市場開拓」計畫屬於「觀光拔尖領航方案行動計畫」中哪一項行動方案？　(A) 拔尖　(B) 提升　(C) 築底　(D) 創新。

() 20. 交通部觀光局負責觀光市場之調查分析及研究事項之業務屬於何單位職掌？　(A) 企劃組　(B) 國際組　(C) 業務組　(D) 技術組。

() 21. 為考量行政機關組織編制較缺乏彈性，不利於國際觀光行銷之推動，在「觀光拔尖領航方案行動計畫」中提出何項計畫因應？
(A) 區域觀光旗艦計畫　(B) 國際市場開拓計畫　(C) 國際光點計畫
(D) 臺灣國際觀光發展中心。

() 22. 交通部觀光局「觀光拔尖領航方案行動計畫」中，獎勵觀光產業升級優惠貸款之利息補貼，補貼利率為　(A) 年利率 1.0%　(B) 年利率 1.2%　(C) 年利率 1.5%　(D) 年利率 2.0%。

() 23. 領隊人員停止執業時，其領隊執業證依規定須於幾日內繳回交通部觀光局？　(A) 10 日　(B) 15 日　(C) 20 日　(D) 25 日。

() 24. 下列何者非屬發展觀光條例訂定之目的？　(A) 增進國民身心健康　(B) 宏揚中華文化　(C) 促進觀光教育發展　(D) 敦睦國際友誼。

() 25. 依護照條例施行細則第三十九條之規定，如無特殊情形，因遺失而申請補發之護照，其效期為多久？　(A) 1 年　(B) 3 年　(C) 5 年　(D) 原效期。

() 26. 張小姐臉部整型後，委託旅行社代申請護照，因所貼照片與所繳附國民身分證照片有相當差異，經外交部領事事務局通知，未依規定於兩個月內補件，其所繳規費可否申請退還？　(A) 不予退還　(B) 退還三分之一　(C) 退還二分之一　(D) 全部退還。

() 27. 依規定一般替代役男於服役期間，因何種事由申請出境，不會被核准？　(A) 參加競賽　(B) 探親　(C) 探病　(D) 奔喪。

() 28. 對特定國家國民可以入境免簽證者，其外國護照所餘效期於入境我國時最少應有多久以上？　(A) 1 年　(B) 10 個月　(C) 8 個月　(D) 6 個月。

() 29. 依規定我國之普通護照效期以多少年為限？　(A) 3 年　(B) 5 年　(C) 6 年　(D) 10 年。

() 30. 依規定護照空白內頁不足時，得加頁使用，最多以幾次為限？　(A) 2 次　(B) 3 次　(C) 4 次　(D) 5 次。

() 31. 南部鄉親組團，自臺南機場包機出國前往菲律賓觀光，依規定應向何機關專案申請辦理查驗？　(A) 交通部觀光局　(B) 臺南市政府　(C) 內政部入出國及移民署　(D) 內政部警政署航空警察局。

() 32. 依規定設有戶籍國民出國，應備何種證件查驗出國？　(A) 有效護照及登機證　(B) 有效護照及出國登記表　(C) 入出境許可證及登機證　(D) 入出境許可證及出國登記表。

() 33. 依規定運輸業者以航空器搭載未具入國許可證件之乘客來臺，會受到何種處罰？　(A) 每搭載 1 人處新臺幣 2 萬元以上 10 萬元以下罰鍰　(B) 以班次計算，處新臺幣 10 萬元罰鍰　(C) 不准降落　(D) 停止載客 3 日。

() 34. 某甲已二十歲，因犯罪被判處有期徒刑，依規定在假釋保護管束期間可否出國？　(A) 不禁止出國　(B) 經法院法官核准者，同意出

國 (C) 經檢察署檢察官核准者，同意出國 (D) 經內政部入出國及移民署核准者，同意出國。

() 35. 依規定經核准緩徵之在學役男，要隨旅行團出國觀光，應向何機關申請出境核准？ (A) 內政部入出國及移民署 (B) 內政部役政署 (C) 交通部觀光局 (D) 戶籍地直轄市、縣（市）政府。

() 36. 依規定役齡男子意圖避免徵兵處理，未經核准而出境，致未能接受徵兵處理者，處多久以下有期徒刑？ (A) 6 個月 (B) 1 年 (C) 3 年 (D) 5 年。

() 37. 自中國大陸回台，攜帶各種中藥成藥，依規定總數不得逾幾瓶（盒）？ (A) 6 瓶（盒） (B) 12 瓶（盒） (C) 24 瓶（盒） (D) 36 瓶（盒）。

() 38. 依規定攜帶外幣入境不予限制，但超過等值美金多少元者，應於入境時向海關申報，未申報者，其超過部分應予沒入？ (A) 1 萬元 (B) 2 萬元 (C) 4 萬元 (D) 6 萬元。

() 39. 入境旅客所攜行李物品品目、數量合於免稅規定且無其他應申報事項者，可經由何種檯通關？ (A) 綠線檯 (B) 紅線檯 (C) 黃線檯 (D) 橘線檯。

() 40. 依規定入境人員攜帶動植物檢疫物，應填具申請書並檢附相關證件，向下列何機關申報檢疫？ (A) 行政院衛生署疾病管制局 (B) 財政部關稅總局 (C) 行政院農業委員會動植物防疫檢疫局 (D) 內政部入出國及移民署。

() 41. 持外國護照在我國內做短期停留，依外國護照簽證條例施行細則第九條之規定，係指在我國境內每次停留不超過多久？ (A) 6 個月 (B) 9 個月 (C) 10 個月 (D) 1 年。

() 42. 依規定下列何機場或港口，不適用外國人免簽證入境地點？ (A) 金門尚義機場 (B) 金門水頭港 (C) 臺北松山機場 (D) 臺北港。

() 43. 下列哪一國旅客不適用免簽證方式進入我國？ (A) 澳大利亞 (B) 捷克 (C) 北韓 (D) 西班牙。

() 44. 下列哪一國家未與我國達成「打工度假簽證」協定？ (A) 日本 (B) 加拿大 (C) 美國 (D) 澳大利亞。

() 45. 依規定我國國民可以逕行結購或結售外匯之最高限額為何？ (A) 每筆結購或結售金額未超過 10 萬美元之匯款 (B) 每筆結購或結售金額未超過 50 萬美元之匯款 (C) 每年累積結購或結售金額未超過 100 萬美元之匯款 (D) 每年累積結購或結售金額未超過 500 萬美元之匯款。

() 46. 政府於民國 97 年 6 月 30 日開放金融機構辦理人民幣與新臺幣現鈔間之買賣業務，依規定其買賣對象有何限制？ (A) 限本國人 (B) 限大陸地區人民 (C) 限本國人及大陸地區人民 (D) 無對象限制。

() 47. 依規定金融機構如欲辦理人民幣現鈔買賣業務，必須 (A) 經財政部許可 (B) 經行政院大陸委員會許可 (C) 經行政院金融監督管理委員會許可 (D) 經中央銀行會商行政院金融監督管理委員會或行政院農業委員會同意後許可。

() 48. 查獲某中國大陸旅客入境時攜帶 5 萬元人民幣現鈔，但只申報攜帶 3 萬元人民幣現鈔，應依規定處置之方式，下列敘述何者正確？ (A)可攜帶 2 萬元人民幣現鈔入境，另 1 萬元人民幣封存於指定單位，出境時攜出，申報不實部分，沒收人民幣 2 萬元 (B)可攜帶 2 萬元人民幣現鈔入境，另 3 萬元人民幣封存於指定單位，出境時攜出 (C)可攜帶 1 萬元人民幣現鈔入境，另 2 萬元人民幣封存於指定單位，出境時攜出，申報不實部分，沒收人民幣 2 萬元 (D)可攜帶 3 萬元人民幣現鈔入境，申報不實部分，沒收人民幣 2 萬元。

() 49. 張先生參加乙旅行社舉辦國外旅遊團，行程第二天，當地爆發嚴重疫情，旅行社因此決定調整行程避開疫區，張先生無法接受。此時，張先生依法得如何行使權利？ (A) 張先生得終止契約，且得請求退還因此所得節省之費用 (B) 張先生得終止契約，旅行社亦不須退還因此所得節省之費用 (C) 張先生不得終止契約，且須支付因變更行程所增加之費用 (D) 張先生不得終止契約，但亦不須支付因變更行程所增加之費用。

() 50. 旅行社安排旅客在特定場所購物，其所購物品有貨價與品質不相當時，旅客依法得如何處理？ (A) 於返國後 1 個月內，請求旅行社

協助處理 (B) 於返國後 1 年內，請求旅行社協助處理 (C) 於受領所購物品後 1 個月內，請求旅行社協助處理 (D) 於受領所購物品後 1 年內，請求旅行社協助處理。

() 51. 小沈報名參加乙旅行社之日本旅遊團，旅遊開始前，因故無法成行而欲由小王替代時，依民法相關規定乙旅行社應如何處理？ (A) 乙旅行社不得拒絕，並須退還因變更而減少之費用 (B) 乙旅行社得同意並應自行吸收因變更而增加之費用 (C) 乙旅行社如同意變更，得向小王請求給付所增加之費用 (D) 乙旅行社如同意變更，應向小沈請求給付所增加之費用。

() 52. 旅行社如欲將出國旅遊旅客轉由其他旅行社承辦，依國外旅遊定型化契約書範本之規定，應該如何處理？ (A) 電話告知旅客 (B) 以傳真通知旅客 (C) 以存證信函通知旅客 (D) 經旅客書面同意。

() 53. 除另有約定外，契約中所列旅遊費用中之服務費，依國外旅遊定型化契約書範本規定應包括 (A) 導遊費 (B) 領隊報酬 (C) 團體行李接送人員小費 (D) 旅遊期間機場與旅館間之接送費用。

() 54. 依國外旅遊定型化契約書範本之規定，甲方（旅客）於旅遊活動開始前得通知乙方（旅行社）解除旅遊契約書，除應繳交證照費用外，若甲方於旅遊活動開始前一日通知到達乙方，則甲方應賠償乙方多少之旅遊費用？ (A) 10% (B) 20% (C) 30% (D) 50%。

() 55. 依國外旅遊定型化契約書範本之規定，因旅行社之過失，致旅客之旅遊活動無法成行時，下列何者正確？ (A) 旅行社怠於通知旅客時，應賠償旅客旅遊費用 100% 之違約金 (B) 旅行社於出發日 31 天前通知旅客時，不負違約賠償責任 (C) 旅行社於出發日 21 天前通知旅客時，應賠償旅客旅遊費用 30% (D) 旅行社於出發日 2 天前通知旅客時，應賠償旅客旅遊費用 50%。

() 56. 旅行社辦理北海道五天團費新臺幣 3 萬元，因未訂妥回程機位，致旅客延誤三天回國且自付吃住費用新臺幣 1 萬元，依國外旅遊定型化契約書範本之規定，旅行社應賠償旅客新臺幣多少元？ (A) 1 萬元 (B) 2 萬元 (C) 2 萬 8 千元 (D) 3 萬元。

() 57. 旅行社未依契約所訂等級辦理餐宿、交通或遊覽項目時，依國外旅遊定型化契約書範本之規定，旅客得要求差額幾倍之違約金？

(A) 一倍　(B) 二倍　(C) 三倍　(D) 四倍。

(　) 58. 國外旅遊定型化契約書範本有修正必要時，依旅行業管理規則規定，係由何者定之？　(A) 交通部　(B) 交通部觀光局　(C) 行政院消費者保護委員會　(D) 旅行業商業同業公會全國聯合會。

(　) 59. 旅客因自己之過失，怠於給付旅遊費用時，依國外旅遊定型化契約書範本之規定，下列何者最不正確？　(A) 旅行社得逕行解除契約　(B) 旅行社得沒收旅客已繳之訂金　(C) 旅行社請求旅客賠償損害　(D) 旅行社僅得沒收旅客已繳之訂金，不得再請求其他之損害賠償。

(　) 60. 旅行團未達雙方契約中約定人數時，依國外旅遊定型化契約書範本之規定，下列何者最不正確？　(A) 旅行社未於規定時間通知旅客解除契約，致旅客受損害者，應賠償旅客損害　(B) 旅行社依規定時間通知旅客解除契約後，可徵得旅客同意，成立新的旅遊契約　(C) 旅行社依規定時間通知旅客解除契約後，應退還旅客所繳之全額費用，不得扣除簽證等費用　(D) 旅行社依規定時間通知旅客解除契約並與旅客成立新的旅遊契約後，可將應退還旅客之費用，移作新契約費用之一部或全部。

(　) 61. 依據國外旅遊定型化契約書範本之規定，如未達出團人數，旅行業應於預定出發之幾日前通知旅客解除契約？　(A) 1 日　(B) 3 日　(C) 5 日　(D) 7 日。

(　) 62. 雙方簽訂旅遊契約，旅行社應提供旅客房價 5,000 元之單人房，因旅行社之過失，提供房價 3,000 元之單人房，依國外旅遊定型化契約書範本之規定，應如何處理？　(A) 旅客僅得請求退還 2,000 元之差額　(B) 旅客得請求 4,000 元之違約金　(C) 旅客得請求退還 5,000 元之住宿費用　(D) 旅客得請求退還 10,000 元之違約金。

(　) 63. 依國外旅遊定型化契約書範本之規定，旅客因自己之過失，未能依約定之時間集合，致未能出發，則下列何者最正確？　(A) 旅客不得中途加入旅遊　(B) 旅客得請求旅行社退還部分旅遊費用　(C) 旅客得請求旅行社退還簽證費用　(D) 旅客不得請求旅行社退還簽證費用，並不得請求退還已繳交之旅遊費用。

(　) 64. 旅行社同意接受國外旅行團全體團員的要求，放棄行程表原訂之體驗傳統溫泉浴場（入場費 60 元／人），改去美術館（門票 200 元

／人），則依國外旅遊定型化契約書範本之規定，費用如何計算？
(A) 應再向每位團員收取 200 元　(B) 無須退還及收取任何費用
(C) 應再向每位團員收取 140 元　(D) 應退還每位團員 60 元。

(　) 65. 李大同的父母一方為臺灣地區人民，一方為大陸地區人民，其父母
與李大同間之法律關係，應依那個地區之規定？　(A) 若父親是臺
灣地區人民，則依臺灣地區之規定　(B) 若父親是大陸地區人民，
則依大陸地區之規定　(C) 依李大同設籍地區之規定　(D) 一律依
臺灣地區之規定。

(　) 66. 依「跨國企業內部調動之大陸地區人民申請來臺服務許可辦法」對
跨國企業之規定，下列敘述何者錯誤？　(A) 大陸地區人民擔任跨
國企業之負責人、經理人或從事專門性、技術性服務，且任職滿 1
年，因跨國企業內部人員調動服務，得申請進入臺灣地區　(B) 申
請人進入臺灣地區後，不得轉任或兼任該跨國企業以外之職務，其
有轉任、兼任或離職者，應於 20 日內離境　(C) 申請人得於調動
來臺 3 年內，為其隨同來臺停留未滿 1 年之子女，依規定申請入
學　(D) 申請人之配偶及未滿十八歲子女得申請隨同來臺。

(　) 67. 依規定向教育部申請備案後，於大陸地區設立之大陸地區臺商學
校，係指　(A) 高級中等以下學校　(B) 高級中等學校　(C) 大學及
高級中等學校　(D) 中等以下學校及幼稚園。

(　) 68. 依規定下列何者向交通部觀光局申請核准後，得辦理大陸地區人
民來臺從事觀光活動業務？　(A) 成立 2 年以上之乙種旅行業　(B)
成立 2 年以上之綜合或甲種旅行業　(C) 成立 5 年以上之乙種旅行
業　(D) 成立 5 年以上之綜合或甲種旅行業。

(　) 69. 政府在哪一年開放臺灣民眾到中國大陸探親？　(A) 民國 79 年
(B) 民國 78 年　(C) 民國 77 年　(D) 民國 76 年。

(　) 70. 民國 97 年 5 月馬總統就任後推動兩岸制度化協商，下列何者不是
目前政府推動兩岸制度化協商的原則？　(A) 對等、尊嚴、互惠
(B) 先易後難　(C) 以臺灣為主、對人民有利　(D) 先政後經。

(　) 71. 來臺駐點採訪的中國大陸媒體，每家媒體每次最多可派駐幾人？
(A) 3 人　(B) 5 人　(C) 7 人　(D) 9 人。

() 72. 請問下列何者為中國大陸地勢最低的盆地？ (A) 塔里木盆地 (B) 吐魯番盆地 (C) 準噶爾盆地 (D) 柴達木盆地。

() 73. 民國 99 年教育部公告認可中國大陸高等學校學歷名冊，總共採認幾所大學？ (A) 35 所 (B) 41 所 (C) 52 所 (D) 63 所。

() 74. 某甲為臺灣地區人民，非法僱用某乙大陸地區人民，依規定強制出境所需之費用應由何方負擔？ (A) 某甲某乙負連帶責任 (B) 某甲 (C) 某乙 (D) 執行強制出境之單位自行負責。

() 75. 依規定港澳地區居民能否在臺開設新臺幣帳戶？ (A) 可以，但必須準用外國人在臺的相關規範 (B) 不可以，因為現在港澳是中國大陸的領土 (C) 可以，須請香港銀行代辦 (D) 沒有相關規定。

() 76.「莫高窟」位在中國大陸何處？ (A) 山西大同 (B) 甘肅敦煌 (C) 甘肅天水 (D) 陝西太原。

() 77. 為協助處理臺港間涉及公權力事務並結合民間力量推動臺港經貿文化交流，我政府在民國 99 年 5 月成立哪一團體？ (A) 臺港經濟文化合作策進會 (B) 港臺經濟文化合作協進會 (C) 香港事務局 (D) 臺北經濟文化中心。

() 78. 香港澳門關係條例所稱「澳門」是指澳門半島以及下列何者？ (A) 氹仔島及大嶼山島 (B) 氹仔島及路環島 (C) 灣仔島及大嶼山島 (D) 灣仔島及路環島。

() 79. 香港或澳門居民有臺灣地區來源所得者，依規定該臺灣地區來源所得應如何課稅？ (A) 免納所得稅 (B) 依所得稅法課徵所得稅 (C) 免徵營業稅 (D) 全部得自應納稅額扣抵。

() 80. 依規定港澳居民來臺就學畢業回港澳工作服務滿多久者，可申請在臺灣地區居留？ (A) 1 年 (B) 2 年 (C) 3 年 (D) 4 年。

解 答

1	2	3	4	5	6	7	8	9	10
A	A	A	C	C	A	D	A	B	C
11	12	13	14	15	16	17	18	19	20
B	D	C	B	A	A	D	B	B	A
21	22	23	24	25	26	27	28	29	30
D	C	A	C	B	A	B	D	D	A
31	32	33	34	35	36	37	38	39	40
C	A	A	C	A	D	D	A	A	C
41	42	43	44	45	46	47	48	49	50
A	D	C	C	D	D	D	A	A	C
51	52	53	54	55	56	57	58	59	60
C	D	B	D	A	C	B	B	D	C
61	62	63	64	65	66	67	68	69	70
D	B	D	C	C	B	A	D	D	D
71	72	73	74	75	76	77	78	79	80
B	B	B	B	A	B	A	B	B	B

102 年專門職業及技術人員普通考試

() 1. 在下列何處活動，紫外光反射最強，最容易曬傷？　(A) 平地雪地　(B) 平地沙地　(C)3,000 公尺高之沙地　(D)3,000 公尺高之雪地。

() 2. 當團員發生腹瀉現象時，應該使用下列哪一個字詞向醫生說明？　(A)Allergy　(B)Diarrhea　(C)Gout　(D)Stroke。

() 3. 對有意識的成人採取哈姆立克法（Heimlich）急救之前，應先進行下列何種處置，以確定患者是否呼吸道堵塞？　(A) 問患者：「你嗆到了嗎？」　(B) 擺復甦姿勢　(C) 搖晃患者　(D) 做 5 個腹部擠壓。

() 4. 目前國際檢疫法定傳染病指的是下列哪些疫病？　(A) 瘧疾、鼠疫、狂犬病　(B) 霍亂、黃熱病、鼠疫　(C) 瘧疾、鼠疫、A 型肝炎　(D)A 型肝炎、狂犬病、黃熱病。

() 5. 劉先生因滑倒膝蓋擦傷，下列哪一種溶液最適合用於清潔傷口？　(A) 生理食鹽水　(B) 雙氧水　(C) 碘酒　(D) 紅藥水。

() 6. 旅遊途中如果發生頭部外傷出血，無頸椎傷害，但患者仍意識清醒狀況下，採用何種姿勢最適宜？　(A) 側臥　(B) 俯臥　(C) 平躺，頭肩部墊高　(D) 復甦姿勢。

() 7. 被下列哪一種具神經性毒之毒蛇咬傷時，會造成肌肉麻痺、呼吸衰竭？　(A) 龜殼花　(B) 雨傘節　(C) 百步蛇　(D) 青竹絲。

() 8. 當團員在旅遊地街上被野狗咬傷，下列何者不是優先施打的防疫處置？　(A) 狂犬病免疫球蛋白　(B) 狂犬病疫苗　(C) 破傷風疫苗　(D) 傷寒疫苗。

() 9. 針對暈倒、休克或熱衰竭的傷患進行急救時，宜將傷患置於何種姿勢？　(A) 平躺，頭肩部墊高　(B) 平躺，腳抬高　(C) 側臥，頭肩部墊高　(D) 側臥，腳抬高。

() 10. 甲君赴西藏旅遊，發生急性高山病，請問下列何者不是該病之典型症狀？　(A) 頭痛　(B) 嘔吐　(C) 腹瀉　(D) 食慾變差。

() 11. 對於一位即將出國旅行的糖尿病患者，您會特別建議他（她）攜帶下列哪些物品？　①糖果點心　②英文病歷摘要　③硝化甘油舌下錠　④血壓計　⑤降血糖藥物　(A)①②⑤　(B)①③④　(C)②③⑤

(D) ③④⑤。

() 12. 以下哪些旅客不宜搭乘飛機？　①老人　②嬰兒　③近期胸腔手術者　④開放性肺結核　⑤糖尿病　(A) ①②　(B) ③④　(C) ②③　(D) ④⑤。

() 13. 「熟悉旅遊」通常是針對服務的何種特性所採取的行銷策略？　(A) 不可分割性　(B) 無形性　(C) 異質性　(D) 易滅性。

() 14. 下列何種是旅行社將銷售部門分為直客與批售銷售團隊的稱呼方式？　(A) 市場區隔結構的銷售團隊　(B) 整合結構的銷售團隊　(C) 市場通路結構的銷售團隊　(D) 顧客結構的銷售團隊。

() 15. 下列何者不屬於觀光行銷通路的主要功能？　(A) 調節供需　(B) 資金融通　(C) 分散風險　(D) 不斷促銷。

() 16. 企業藉由實質設備之外觀、環境、品牌、員工的服務等方式，改變消費者的態度是屬於　(A) 產品上的改變　(B) 知覺上的改變　(C) 激起行為上改變　(D) 激發消費者潛在的動機。

() 17. 綠色遊客追求永續觀光，其動機不受下列何項因素影響？　(A) 保護環境的利他信念　(B) 自我期望有好的行為　(C) 關心節能提升好形象　(D) 可支配所得盡情消費。

() 18. 解說時以大地為鍋燒熱水的方式來解說地下噴泉，是屬於下列何種解說法的應用？　(A) 濃縮法　(B) 對比法　(C) 引喻法　(D) 量換法。

() 19. 下列敘述之內容何者完全正確？　(A) 埃及的金字塔、印度的泰姬馬哈陵與墨西哥的金字塔都是當作皇族的陵寢之用　(B) 臺北 101 大樓、紐約帝國大廈與華盛頓的五角大廈都是商業辦公大樓與購物中心規劃一體的商辦大樓　(C) 臺灣的玉山、中國的昆山與加拿大的落磯山脈都是屬於 UNESCO 認定的世界自然遺產　(D) 中國的萬里長城、祕魯的馬丘比丘與柬埔寨的吳哥窟都是屬於 UNESCO 認定的世界文化遺產。

() 20. 旅遊產品與一般消費性的實體產品最大不同點在於　(A) 同質性　(B) 易逝性　(C) 有形性　(D) 專業性。

() 21. 陳先生夫婦喜愛飛往國外參加豪華郵輪旅遊，但不喜歡每天收拾行李，也不喜歡太匆促的旅行。從遊程規劃最適原則的觀點，下列哪

一項最符合陳先生夫婦的需求？　(A) 飛機加豪華郵輪加上船前的觀光並住宿於城市一晚　(B) 飛機加豪華郵輪加下船後的觀光並住宿於城市一晚　(C) 飛機加豪華郵輪加上船前的觀光並住宿於城市一晚再加下船後的觀光並住宿於城市一晚　(D) 僅飛機加豪華郵輪之旅。

(　) 22. 匯率會影響用新臺幣訂價的遊程成本，詢價時匯率為 R1、估價與訂價時匯率為 R2、旅客購買遊程時的匯率為 R3、旅行社出團結匯時匯率為 R4、領隊國外換匯時匯率為 R5、結匯支付國外團費時匯率為 R6。請問在一般團體的運作下，上述哪幾種匯率與實際團體獲利有關？　(A) R2、R4、R5、R6　(B) R1、R2、R4、R6　(C) R3、R4、R5、R6　(D) R1、R3、R6。

(　) 23. 有關團體旅遊中小費支付的敘述，下列何者錯誤？　(A) 國外有些餐廳在用餐之後，會希望客人放置小費在桌上給服務人員　(B) 在國外機場請行李搬運人員搬運行李，通常需要支付行李搬運小費　(C) 國外旅遊通常會於行程結束前給司機小費　(D) 乘坐豪華遊輪時，因為費用較高，所以不用再支付任何小費。

(　) 24. 下列敘述何者較符合國際航空公司登機作業程序？　(A) 國際航線團體應於飛機起飛前 3 小時抵達機場報到　(B) 一般國際航線要求旅客於班機起飛前 30 分鐘抵達登機門　(C) 國際線隨身行李可攜帶 10 公升液體上機　(D) 國際線登機時一般會先請團體旅客登機。

(　) 25. 旅行業者設計產品時常用來參閱行程相關國家之所需旅行證件、簽證、檢疫、機場稅、海關出入境等規定之重要工具書為　(A) OAG　(B) PIR　(C) FIM　(D) TIM。

(　) 26. 有 8 天美西行程，由臺北起飛為早上班機，由美西返回為深夜班機，全程仍在 8 天內完成，排除飛航時間，請問在美國遊玩的時間為　(A) 5 天 5 夜　(B) 6 天 5 夜　(C) 6 天 6 夜　(D) 7 天 6 夜。

(　) 27. 下列敘述何者較符合領隊帶團的安排作業？　(A) 司機後面一排的兩個位子通常是保留給年長者　(B) 司機後面一排的兩個位子通常是保留給領隊與導遊　(C) 航空公司旅客座位安排是由領隊決定的　(D) 女領隊最好不要將自己房號告知團員以確保自身安全。

(　) 28. 歐洲旅遊行程中，行駛於法國加萊（Calais）市與英國杜佛（Dover）市間之英吉利海峽渡輪稱之為　(A) Hydrofoil　(B) Jet

Boat　(C) Eurorail　(D) Hovercraft。

(　) 29. 泡溫泉時，下列行為何者不恰當？　(A) 進水池前要先淋浴，以維護公共衛生　(B) 手腳容易抽筋者，應避免單獨泡溫泉　(C) 泡完溫泉會覺得口渴或饑餓，宜先準備飲料或食物在旁，以便隨時取用　(D) 不可在池內嬉鬧或打水仗，影響其他來賓的安寧。

(　) 30. 某女士計畫去義大利旅遊，在行程上特意安排到歌劇院觀賞著名的歌劇表演，因此她的出國行李內要多準備之服裝為何？　(A) 晚禮服　(B) 洋裝　(C) 套裝　(D) 褲裝。

(　) 31. 到馬來西亞旅遊，有女性旅客被禁止進入印度廟內參觀，下列何項是最可能的原因？　(A) 短褲或無袖上衣　(B) 牛仔褲　(C) 長褲或拖鞋　(D) 休閒服。

(　) 32. 住宿飯店時，下列敘述何者最不恰當？　(A) 使用飯店游泳池，入池前應先將身體沖洗乾淨再下水　(B) 任何時間皆不宜穿著睡衣在飯店大廳走動　(C) 使用健身設施時，應該依照飯店規定時間及安全規則　(D) 使用過的毛巾應摺回原狀，放回原處，以免失禮。

(　) 33. 在社交禮儀中，有關介紹的先後順序下列何者正確？　(A) 將年長者介紹給年輕者　(B) 將男賓介紹給女賓　(C) 將地位高的介紹給地位低的　(D) 將有貴族頭銜的介紹給平民。

(　) 34. 主人親自駕駛小汽車時，下列乘坐法何者最不恰當？　(A) 以前座為尊，且主賓宜陪坐於前，若擇後座而坐，則如同視主人為僕役或司機，甚為失禮　(B) 與長輩或長官同車時，為使其有較舒適之空間，應請長輩或長官坐後座，較為適宜　(C) 如主人夫婦駕車迎送友人夫婦，則主人夫婦在前座，友人夫婦在後座　(D) 主人旁之賓客先行下車時，後座賓客應立即上前補位，方為合禮。

(　) 35. 正式的宴會邀約禮儀，下列敘述何者錯誤？　(A) 應以書面的邀請卡來邀約　(B) 西方請帖會註明衣著的形式和附上回條　(C) "R.S.V.P." 表示參加或不參加，都請回函告知　(D) "Regrets Only" 表示欲參加時，務請告知。

(　) 36. 穿著禮儀中，「小禮服」的英語名稱為　(A)White tie　(B) Semiformal　(C)Black tie　(D)Lunch jacket。

(　) 37. 在高級餐廳用餐，點選紅酒時，下列哪一項動作不恰當？　(A) 餐

廳將卸下的軟木塞放在盤子上展示於客人時，客人須將軟木塞拿起來聞聞味道是否喜歡　(B) 酒侍倒好酒之後，客人要喝酒前，可先以手壓在杯底，在桌上旋轉酒杯，以觀察酒色，並看酒汁裡是否有雜質　(C) 看完酒色之後，拿起酒杯，讓鼻子半罩在杯口，以聞酒香　(D) 品嚐第一口酒時，可先含一口酒，讓酒與舌頭完全接觸，然後像漱口一樣，吸入空氣，讓酒在嘴內與空氣相和，引出味道。

(　) 38. 用餐喝湯時，下列敘述何者不恰當？　(A) 以口就碗，低頭喝湯　(B) 喝湯不宜發出聲音，在日本喝湯及吃麵除外　(C) 湯匙放在湯碗裡，表示還在食用　(D) 湯匙由內往外或由外往內舀湯皆可。

(　) 39. 吃麵包沾奶油的禮儀，下列敘述何者正確？　(A) 用奶油刀直接將冰奶油放在整塊麵包上　(B) 用奶油刀直接將冰奶油放在撕下的小口麵包上　(C) 用奶油刀挖一點冰奶油，放在麵包盤邊緣上，再用撕下的麵包去沾盤緣上的奶油，即可食用　(D) 大蒜麵包已經抹好奶油，直接撕開即可食用，無須再沾奶油。

(　) 40. 到醫院探訪病人，下列敘述何者錯誤？　(A) 須先詢問探病時間，以免徒勞無功　(B) 衣著須鮮豔充滿朝氣，才能帶給病人歡樂　(C) 不清楚病房號碼，可在櫃檯詢問，不可一間間病房敲門　(D) 進入病房宜先敲門，得到應允才可進入。

(　) 41. 某航空公司由臺北飛往紐約班機，臺北起飛時間 16:30，抵達安克拉治為 09:25。略事停留後續於 10:40 起飛，抵達紐約為 21:30，其飛行時間為多少？（TPE/GMT+8，ANC/GMT-8，NYC/GMT-4）(A)17 時 15 分　(B)11 時 45 分　(C)13 時 15 分　(D)15 時 45 分。

(　) 42. 下列何者並非 PTA 的使用範圍？　(A) 預付匯款　(B) 預付機票相關稅款　(C) 預付行李超重費　(D) 預付機票票款。

(　) 43. 機票表示貨幣價值時，均以英文字母為幣值代號，下列何者錯誤？(A)CAD：加幣　(B)EGP：歐元　(C)NZD：紐元　(D)GBP：英鎊。

(　) 44. 有關嬰兒機票（Infant Fare）的敘述，下列何者錯誤？　(A) 不能占有座位　(B) 未滿 2 歲之嬰兒　(C) 旅客於出發前，可申請機上免費提供的尿布和奶粉　(D) 每一位旅客最多能購買嬰兒票 2 張。

(　) 45. 若旅客購買的票種代碼（Fare Basis）為 XLP3M19，其效期最長為　(A)19 個月　(B)109 天　(C)3 個月　(D)19 天。

() 46. 某位旅客懷孕 38 週（或距離預產期約 2 週）到機場辦理報到手續，下列敘述何者正確？ (A) 不得搭機，拒絕受理其報到 (B) 須提供其主治醫師填具之適航證明，方可受理 (C) 須事先通過航空公司醫師診斷，方可受理 (D) 須於班機起飛 48 小時前，告知航空公司並回覆同意，方可受理。

() 47. 依交通部民用航空局統計，第一家進軍臺灣的低成本航空公司（LCC）為 (A) 樂桃航空公司 (B) 宿霧太平洋航空公司 (C) 真航空公司 (D) 新加坡捷星航空公司。

() 48. 依據附圖，此為下列何種機型的座位表？

AUTH-71

0 - TPE 1 - BKK 2 – LHR

NO SMOKING-TPEBKK

	A	C	D	E	F	G	H	K	
20E	*	*					.	.	20E
21	21
22	*	*							22
23	/	/	*	*					23
W24			24W
W25	.	.			*	*			25W

AVAIL NO SMK: * BLOCK: / LEAST PREF: U BULKHEAD: BHD

AVAIL SMKING: - PREMIUM: Q UPPER DECK: J EXIT ROW: E

SEAT TAKEN:　WING: W LAVATORY: LAV GALLEY: GAL

BASSINET: B LEGROOM: L UMNR: M REARFACE: @

(A) AIRBUS 330 (B) AIRBUS 321 (C) BOEING 737 (D) BOEING 757。

() 49. 根據下面顯示的可售機位表，TPE 與 VIE 兩地間的時差多少小時？

22JAN TUE TPE/Z¥8 VIE/-7

1CI 63 J4C4D0Z0Y7B7TPEVIE 2335 0615¥1 343M0 26 DC/E

2BR 61 C4J4Z4Y7K7M7TPEVIE 2340 0930¥1 332M1 246 DC/E

3KE/CI *5692 C0D0I0Z4O4Y0TPEICN 0810 1135 3330 DC/E

4KE 933 P0A0J4D4I4Z0VIE 1345 1720 332LD0 246 DC/E

5CI 160 J4C4D0Z4Y7B7TPEICN 0810 1135 333M0 DC/E

6KE 933 P0A0J4D4I4Z0VIE 1345 1720 332LD0 246 DC/E

7TG 633 C4D4J4Z4Y4B4TPEBKK 1520 1815 330M0 X136 DCA/E

8TG/VO *7202 C4D4J4Z4Y4B4VIE 2355 0525¥1 7720 DCA/E

9TZ 202 Z7C7J7D6I0S7TPENRT 0650 1040 7720 DCA

10OS/VO *52 J9C9D9Z9P9Y9VIE 1215 1610 772MS0 X46 DC/E

11TZ 202 Z7C7J7D6I0S7TPENRT 0650 1040 7720 DCA

12NH/VO *6325 J4C4D4Z4P4Y4VIE 1215 1610 772MS0 X46 DCA/E

(A) 15 小時　(B) 8 小時　(C) 7 小時　(D) 1 小時。

(　) 50. 依據 IATA 規定，航空公司對於託運行李的處理，下列敘述何者正確？　(A) 損壞或遺失的行李應於出關前，由領隊協助旅客填具 PNR 向該航空公司申請賠償　(B) 對於遺失的行李，航空公司最高理賠金額為每公斤 400 美元　(C) 旅客的託運行李以件數論計，其適用地區為 TC3 區至 TC1 區之間　(D) 遺失行李時，領隊應協助旅客購買必需的盥洗用品，並保留收據，每人每天以 60 美元為上限。

(　) 51. 當旅客途中有某一段行程不搭飛機（即有 Surface 的情況），則該段行程在航空訂位系統中，會顯示下列何項訂位狀況？　(A) ARNK　(B) FAKE　(C) OPEN　(D) VOID。

(　) 52. 下列何種機型為擁有四具發動機配備的客機？　(A) 波音 767 型客機　(B) 波音 777 型客機　(C) 空中巴士 A330-200 型客機　(D) 空中巴士 A340-300 型客機。

(　) 53. 根據「海外緊急事件管理要點」規定，領隊於國外遇到下列何種情況，應向交通部觀光局報備？　(A) 旅客於旅途中財物被偷　(B) 旅客於國外遺失機票　(C) 國外訂房記錄被取消　(D) 旅客因違反外國法令而延滯海外。

(　) 54. 出國團體搭機旅遊，帶團人員應特別注意各個機場之 MCT 規定。所謂的 MCT 規定指的是下列何者？　(A) 最短轉機時間限制　(B) 最長轉機時間限制　(C) 最低團體人數限制　(D) 最高行李重量限制。

(　) 55. 依據國外旅遊定型化契約書範本規定，如果旅遊團體未達組團旅遊之最低人數，該旅行社應於預定出發之幾日前通知旅客解除契約？

(A) 3 日　(B) 5 日　(C) 7 日　(D) 10 日。

(　) 56. 某旅行團前往大陸地區進行八天之參觀訪問，第五天在途中發生交

通事故，造成一位團員骨折必須住院治療且須家屬自臺灣前往照顧。旅行社應支付之旅遊責任保險法定最低金額總共新臺幣多少元？　(A) 200 萬　(B) 100 萬　(C) 50 萬　(D) 13 萬。

() 57. 某丙參加出國旅遊團體，與旅行社約定旅遊費用應包含 Transference。所謂的 Transference 指的是下列何種費用？　(A) 接送費　(B) 餐飲費　(C) 服務費　(D) 行李費。

() 58. 出國團體旅遊，帶團人員如遇旅客要求住宿 Adjacent Room 狀況，應妥善安排適當房間。所謂的 Adjacent Room 指的是下列何者？　(A) 連號房　(B) 連通房　(C) 緊鄰房　(D) 對面房。

() 59. 某一公司舉辦獎勵旅遊前往歐洲，旅客認為實際餐飲及住宿品質與出團前約定差異過大，旅客告知領隊回臺將提出申訴，下列領隊處理方式，何者最不可取？　(A) 領隊的工作就是依行程內容操作，如有疑問請旅客回臺直接找旅行社處理　(B) 核對中文行程與合約是否相符，如有不符處，盡快向旅客道歉並設法彌補　(C) 如中文行程與合約符合，還是要找出旅客真正的訴求，盡力顧及旅客的感受　(D) 領隊應盡力紓解團員情緒，返臺後亦須請旅行社主動向團員致意。

() 60. 王先生一家五口參加旅遊團，因有幼兒隨行，早上集合遲到 1 小時，影響行程且引起其他團員不悅，為確保團隊行程如期進行，領隊之最佳處理選項為何？　(A) 訂定罰款規則以示警惕　(B) 請其他團員發揮愛心，耐心等待　(C) 警告王先生一家人，如再遲到遊覽車將不會等候　(D) 與王先生商量安排提早其晨喚時間 1 小時，以免遲到。

() 61. 小明帶領日本琉球四日遊行程，第一天到達旅館後即因颱風來襲，以致第二、三天無法完成原定行程，第四天返回臺灣。領隊在旅館住宿期間盡心盡力滿足旅客食宿及使用旅館內設施之需求，但因全程沒有參觀任何景點，旅行社應退還下列哪一費用才合理？　(A) 所有團費　(B) 餐費、住宿費　(C) 門票、旅遊交通費　(D) 保險費。

() 62. 旅行社如有惡意棄置旅客於國外之情形，依國外旅遊定型化契約書範本之規定，該旅行社除了應負擔滯留期間的必要費用，並應負賠

償違約金為全部旅遊費用之幾倍？　(A) 一倍　(B) 二倍　(C) 三倍　(D) 五倍。

(　) 63. 領隊對於簽證保管或遺失之處理原則，下列何者最不適當？　(A) 領隊應妥善保管團體簽證，並影印一份備用　(B) 若全團簽證均遺失，又無其他替代方案，只有放棄部分旅程　(C) 如果是個人簽證遺失，領隊應協助安排，請團員先前往下一個目的地會合　(D) 應確保全團共進退，在實務上可嘗試由陸路申辦落地簽證入關，可能性極高。

(　) 64. 外交部領事事務局在桃園國際機場辦事處設置「旅外國人急難救助全球免付費專線」電話為何？　(A) 800-0885-0885（諧音「您幫幫我，您幫幫我」）　(B) 800-0885-0995（諧音「您幫幫我，您救救我」）　(C) 800-0995-0885（諧音「您救救我，您幫幫我」）　(D) 800-0995-0995（諧音「您救救我，您救救我」）。

(　) 65. 旅行團在國外旅遊期間遇到團員因病死亡時，領隊應以哪一項為最優先處理事項？　(A) 盡速向總公司報告　(B) 盡速向當地警察機關報案　(C) 需速向就近之我國駐外使領館報備　(D) 盡速取得當地醫師開立之死亡證明。

(　) 66. 如果領隊帶團旅遊大陸地區，發生緊急事故需要請求救援時應優先通報的單位為何？　(A) 海峽兩岸關係協會　(B) 財團法人海峽交流基金會　(C) 行政院大陸委員會　(D) 財團法人臺灣海峽兩岸觀光旅遊協會。

(　) 67. 為了提供國人出國或停留國外時之參考，我國國外旅遊警示分級表的分級下列何者正確？　(A) 可分為三級：黃色、橙色、紅色，各代表不同警示程度　(B) 可分為三級：黃色、綠色、紅色，各代表不同警示程度　(C) 可分為四級：灰色、黃色、橙色、紅色，各代表不同警示程度　(D) 可分為四級：灰色、黃色、綠色、紅色，各代表不同警示程度。

(　) 68. 搭機旅行時，機艙內的洗手間門上的使用狀態出現 OCCUPIED 時，代表下列何種狀況？　(A) 故障　(B) 使用中　(C) 無人　(D) 清潔中。

(　) 69. 搭機時，機長在廣播中提到 Clear Air Turbulence 這個專業術語，

指的是下列何種狀況？　(A) 清潔機艙　(B) 高空劫機　(C) 晴空亂流　(D) 遭遇雷擊。

()70. 某甲在國內已申請之信用卡，在德國洽商三天後，欲進入法國時，發現其信用卡遺失，請問甲旅客應該立即做何處理？　(A) 向我國駐在該國外交單位掛失，並取得報案證明　(B) 向就近之警察機構掛失，並取得報案證明　(C) 向該地代理旅行社掛失　(D) 向當地相關之信用卡發卡機構掛失。

()71. 帶團人員給旅客的重要證件安全保管建議，何者錯誤？　(A) 旅客應影印重要證件，如護照、機票 PNR、國際駕照等，一份隨身攜帶，一份留給國內親友以備不時之需　(B) 旅客應隨身攜帶兩、三張護照用的照片，以防護照被竊或遺失時，方可迅速申請補發　(C) 旅客應影印護照的基本資料頁及曾到訪國家的所有簽證頁隨身攜帶，若不慎遺失時，方可向警方證明自己有出境意圖　(D) 旅客應影印護照的重要頁次，以便護照被竊或遺失時，迅速申請補發及證明合法入境之用。

()72. 甲旅客前往美國洛杉磯進行自由行旅遊活動，不慎錢包被扒，內有現金、旅行支票及信用卡等，甲旅客除向警方報案外，此時身無分文，只好請求我國駐外單位協助先行借款 500 美元應急。此款項按照外交部旅外國人急難救助實施要點，須於返國後幾日內歸還？　(A) 30 日　(B) 40 日　(C) 50 日　(D) 60 日。

()73. 張小姐與朋友參加浪漫法國巴黎旅行團，張小姐共買了四樣皮件。那天買完東西，全團要去用午餐，張小姐問領隊與導遊：「買的東西可以留在車上嗎？」領隊回覆說：「可以，司機會在車上。」張小姐隨即放心下車去用午餐，待返回車上時，先發現司機不在車上，車門也被敲破，同時發現自己剛才所購買的皮件全部不見。對於張小姐東西失竊，賠償責任歸屬下列何者？　(A) 司機與領隊　(B) 導遊與領隊　(C) 旅客與領隊　(D) 旅行社與領隊。

()74. 張先生參加泰國蘇美島七日行程。第六天搭機返抵曼谷，下機後領隊要全團團員中途先在餐廳用餐，行李由領隊先帶回飯店，與飯店人員清點行李件數無誤後，將行李送至每位旅客房間。張先生返回旅館進房間後發現行李不見，立刻向領隊報告，領隊表示夜已深無

法查明；但隔日直到下午搭機返臺前，行李仍無著落，領隊於是在前往機場途中帶張先生至警察局報案，並以紅包美金 200 元向張先生致歉。依上列個案，行李遺失誰應負保管責任？　(A) 飯店 (B) 導遊　(C) 旅行社　(D) 領隊。

() 75. 入境臺灣旅客攜帶之行李物品，下列何者應填寫「中華民國海關申報單」向海關申報？　(A) 捲菸 200 支　(B) 酒 1 公升　(C) 新臺幣 5 萬元　(D) 黃金價值美金 5 萬元。

() 76. 911 事件後飛安檢查愈趨嚴格，若旅客須攜帶指甲剪或瑞士刀等物品時，領隊須提醒旅客如何處理？　(A) 將物品置於託運行李 (B) 將物品置於幼兒手提袋　(C) 將物品置於手提行李　(D) 將物品隨身攜帶。

() 77. 根據外交部領事事務局國外旅遊警示分級表，黃色燈號警示代表下列何項意義？　(A) 避免非必要旅行　(B) 不宜前往　(C) 提醒注意 (D) 特別注意旅遊安全並檢討應否前往。

() 78. 根據外交部領事事務局編印之出國旅行安全實用手冊，下列選項何者錯誤？①務必配合當地安檢措施，並有造成不便之心理準備 ②遇陌生人不方便應幫忙照料行李 ③如不幸遭恐怖分子劫持，應採取不合作態度 ④如不幸遭恐怖分子劫持，伺機提出合理要求 ⑤如不幸遭恐怖分子劫持，應強力掙扎或脫逃　(A)①②③ (B)①④⑤　(C)②③④　(D)②③⑤。

() 79. 某旅行社舉辦之泰國旅遊活動，團員 12 人於芭達雅遭遇海難死傷事件，依據交通部觀光局災害防救緊急應變通報作業要點，本次事件屬於下列何種層級之災害規模？　(A) 甲級　(B) 乙級　(C) 丙級 (D) 丁級。

() 80. 王先生帶家人參加美西暑期親子團，在迪士尼樂園時，他的 4 歲男孩走失，領隊除請王先生家人提供走失小孩照片外，其最佳處理方式為何？　(A) 請團員立刻分頭尋找　(B) 請迪士尼樂園對全園廣播尋找　(C) 請當地接待旅行社出動人力尋找　(D) 透過迪士尼樂園協尋系統尋找。

解　答

1	2	3	4	5	6	7	8	9	10
D	B	A	B	A	C	B	D	B	C
11	12	13	14	15	16	17	18	19	20
A	B	B	C	D	A	D	C	D	B
21	22	23	24	25	26	27	28	29	30
D	A	D	B	D	A	B	D	C	A
31	32	33	34	35	36	37	38	39	40
A	D	B	B	D	C	A	A	C	B
41	42	43	44	45	46	47	48	49	50
D	A	B	D	C	A	D	A	C	C
51	52	53	54	55	56	57	58	59	60
A	D	D	A	C	D	A	C	A	D
61	62	63	64	65	66	67	68	69	70
C	D	D	A	D	B	C	B	C	D
71	72	73	74	75	76	77	78	79	80
C	D	D	A	D	A	D	D	A	D

參考書目

一、中文

張萍如（2006）。《導遊人員》。臺北：考用出版社。

曾光華、陳貞吟、饒怡雲等（2008）。《觀光與餐旅行銷：體驗、人文、美感》。臺北：前程企管。

黃榮鵬（2011）。《領隊實務》。臺北：松根出版社。

蔡進祥、徐世杰等（2013）。《領隊與導遊實務》。臺北：前程企管。

鍾任榮（2011）。《旅遊行程規劃：實務應用導向》。臺北：前程企管。

二、網站

大陸台商經貿網，http://www.chinabiz.org.tw

中華民國外交部，http://www.mofa.gov.tw/

中華民國行政院新聞局，http://info.gio.gov.tw/

中華民國紅十字會全球資訊網，http://www.redcross.org.tw/RedCross/index.htm

交通部觀光局，http://www.taiwan.net.tw

全國法規資料庫，http://law.moj.gov.tw/

國家圖書館出版品預行編目資料

領隊與導遊實務／許怡萍編著. -- 初版. -- 新
　北市：揚智文化, 2013.05
　　冊；　公分
　ISBN　978-986-298-092-7(第1冊：平裝).--
　ISBN　978-986-298-093-4(第2冊：平裝)

　　　1. 領隊　2. 導遊

992.5　　　　　　　　　　　　　102008619

考試用書

領隊與導遊實務【二】

編　著　者／許怡萍
出　版　者／揚智文化事業股份有限公司
發　行　人／葉忠賢
總　編　輯／馬琦涵
主　　　編／范湘渝
地　　　址／新北市深坑區北深路三段260號8樓
電　　　話／(02)86626826　86626810
傳　　　真／(02)2664-7633
網　　　址／http://www.ycrc.com.tw
　E-mail ／service@ycrc.com.tw
印　　　刷／鼎易印刷事業股份有限公司
　ISBN ／978-986-298-093-4
初版一刷／2013年5月
定　　　價／新臺幣380元

＊本書如有缺頁、破損、裝訂錯誤，請寄回更換＊